故宮

博物院藏文物珍品全集

故宮博物院藏文物珍品全集

揚州繪畫

主編：楊臣彬

商務印書館

揚州繪畫
Paintings by Artists of Yangzhou

故宮博物院藏文物珍品全集
The Complete Collection of Treasures
of the Palace Museum

主　　編 ……………… 楊臣彬

副 主 編 ……………… 楊丹霞　　衛　嘉

編　　委 ……………… 婁　瑋　聶　卉　馬季戈
　　　　　　　　　　　潘深亮　文金祥　王　琥

攝　　影 ……………… 劉志崗

出 版 人 ……………… 陳萬雄

編輯顧問 ……………… 吳　空

責任編輯 ……………… 田　村　　徐昕宇

設　　計 ……………… 張　毅

出　　版 ……………… 商務印書館（香港）有限公司
　　　　　　　　　　　香港筲箕灣耀興道 3 號東滙廣場 8 樓
　　　　　　　　　　　http:// www.commercialpress.com.hk

發　　行 ……………… 香港聯合書刊物流有限公司
　　　　　　　　　　　香港新界大埔汀麗路 36 號中華商務印刷大廈 3 字樓

製　　版 ……………… 深圳中華商務聯合印刷有限公司
　　　　　　　　　　　深圳市龍崗區平湖鎮春湖工業區中華商務印刷大廈

印　　刷 ……………… 深圳中華商務聯合印刷有限公司
　　　　　　　　　　　深圳市龍崗區平湖鎮春湖工業區中華商務印刷大廈

版　　次 ……………… 2007 年 4 月第 1 版第 1 次印刷
　　　　　　　　　　　© 2007 商務印書館（香港）有限公司
　　　　　　　　　　　ISBN 978 962 07 5321 3

總序

楊新

故宮博物院是在明、清兩代皇宮的基礎上建立起來的國家博物館，位於北京市中心，佔地72萬平方米，收藏文物近百萬件。

公元1406年，明代永樂皇帝朱棣下詔將北平升為北京，翌年即在元代舊宮的基址上，開始大規模營造新的宮殿。公元1420年宮殿落成，稱紫禁城，正式遷都北京。公元1644年，清王朝取代明帝國統治，仍建都北京，居住在紫禁城內。按古老的禮制，紫禁城內分前朝、後寢兩大部分。前朝包括太和、中和、保和三大殿，輔以文華、武英兩殿。後寢包括乾清、交泰、坤寧三宮及東、西六宮等，總稱內廷。明、清兩代，從永樂皇帝朱棣至末代皇帝溥儀，共有24位皇帝及其后妃都居住在這裏。1911年孫中山領導的"辛亥革命"，推翻了清王朝統治，結束了兩千餘年的封建帝制。1914年，北洋政府將瀋陽故宮和承德避暑山莊的部分文物移來，在紫禁城內前朝部分成立古物陳列所。1924年，溥儀被逐出內廷，紫禁城後半部分於1925年建成故宮博物院。

歷代以來，皇帝們都自稱為"天子"。"普天之下，莫非王土；率土之濱，莫非王臣"（《詩經・小雅・北山》），他們把全國的土地和人民視作自己的財產。因此在宮廷內，不但匯集了從全國各地進貢來的各種歷史文化藝術精品和奇珍異寶，而且也集中了全國最優秀的藝術家和匠師，創造新的文化藝術品。中間雖屢經改朝換代，宮廷中的收藏損失無法估計，但是，由於中國的國土遼闊，歷史悠久，人民富於創造，文物散而復聚。清代繼承明代宮廷遺產，到乾隆時期，宮廷中收藏之富，超過了以往任何時代。到清代末年，英法聯軍、八國聯軍兩度侵入北京，橫燒劫掠，文物損失散佚殆不少。溥儀居內廷時，以賞賜、送禮等名義將文物盜出宮外，手下人亦效其尤，至1923年中正殿大火，清宮文物再次遭到嚴重損失。儘管如此，清宮的收藏仍然可觀。在故宮博物院籌備建立時，由"辦理清室善後委員會"對其所藏進行了清點，事竣後整理刊印出《故宮物品點查報告》共六編28

冊，計有文物117萬餘件（套）。1947年底，古物陳列所併入故宮博物院，其文物同時亦歸故宮博物院收藏管理。

二次大戰期間，為了保護故宮文物不至遭到日本侵略者的掠奪和戰火的毀滅，故宮博物院從大量的藏品中檢選出器物、書畫、圖書、檔案共計13427箱又64包，分五批運至上海和南京，後又輾轉流散到川、黔各地。抗日戰爭勝利以後，文物復又運回南京。隨着國內政治形勢的變化，在南京的文物又有2972箱於1948年底至1949年被運往台灣，50年代南京文物大部分運返北京，尚有2211箱至今仍存放在故宮博物院於南京建造的庫房中。

中華人民共和國成立以後，故宮博物院的體制有所變化，根據當時上級的有關指令，原宮廷中收藏圖書中的一部分，被調撥到北京圖書館，而檔案文獻，則另成立了“中國第一歷史檔案館”負責收藏保管。

50至60年代，故宮博物院對北京本院的文物重新進行了清理核對，按新的觀念，把過去劃分“器物”和書畫類的才被編入文物的範疇，凡屬於清宮舊藏的，均給予“故”字編號，計有711338件，其中從過去未被登記的“物品”堆中發現1200餘件。作為國家最大博物館，故宮博物院肩負有蒐藏保護流散在社會上珍貴文物的責任。1949年以後，通過收購、調撥、交換和接受捐贈等渠道以豐富館藏。凡屬新入藏的，均給予“新”字編號，截至1994年底，計有222920件。

這近百萬件文物，蘊藏着中華民族文化藝術極其豐富的史料。其遠自原始社會、商、周、秦、漢，經魏、晉、南北朝、隋、唐，歷五代兩宋、元、明，而至於清代和近世。歷朝歷代，均有佳品，從未有間斷。其文物品類，一應俱有，有青銅、玉器、陶瓷、碑刻造像、法書名畫、印璽、漆器、琺瑯、絲織刺繡、竹木牙骨雕刻、金銀器皿、文房珍玩、鐘錶、珠翠首飾、家具以及其他歷史文物等等。每一品種，又自成歷史系列。可以說這是一座巨大的東方文化藝術寶庫，不但集中反映了中華民族數千年文化藝術的歷史發展，凝聚着中國人民巨大的精神力量，同時它也是人類文明進步不可缺少的組成元素。

開發這座寶庫，弘揚民族文化傳統，為社會提供了解和研究這一傳統的可信史料，是故宮博物院的重要任務之一。過去我院曾經通過編輯出版各種圖書、畫冊、刊物，為提供這方面資料作了不少工作，在社會上產生了廣泛的影響，對於推動各科學術的深入研究起到了良好的作用。但是，一種全面而系統地介紹故宮文物以一窺全豹的出版物，由於種種原因，尚未來得及進行。今天，隨着社會的物質生活的提高，和中外文化交流的頻繁往來，

無論是中國還是西方，人們越來越多地注意到故宮。學者專家們，無論是專門研究中國的文化歷史，還是從事於東、西方文化的對比研究，也都希望從故宮的藏品中發掘資料，以探索人類文明發展的奧秘。因此，我們決定與香港商務印書館共同努力，合作出版一套全面系統地反映故宮文物收藏的大型圖冊。

要想無一遺漏將近百萬件文物全都出版，我想在近數十年內是不可能的。因此我們在考慮到社會需要的同時，不能不採取精選的辦法，百裏挑一，將那些最具典型和代表性的文物集中起來，約有一萬二千餘件，分成六十卷出版，故名《故宮博物院藏文物珍品全集》。這需要八至十年時間才能完成，可以説是一項跨世紀的工程。六十卷的體例，我們採取按文物分類的方法進行編排，但是不圍於這一方法。例如其中一些與宮廷歷史、典章制度及日常生活有直接關係的文物，則採用特定主題的編輯方法。這部分是最具有宮廷特色的文物，以往常被人們所忽視，而在學術研究深入發展的今天，卻越來越顯示出其重要歷史價值。另外，對某一類數量較多的文物，例如繪畫和陶瓷，則採用每一卷或幾卷具有相對獨立和完整的編排方法，以便於讀者的需要和選購。

如此浩大的工程，其任務是艱巨的。為此我們動員了全院的文物研究者一道工作。由院內老一輩專家和聘請院外若干著名學者為顧問作指導，使這套大型圖冊的科學性、資料性和觀賞性相結合得盡可能地完善完美。但是，由於我們的力量有限，主要任務由中、青年人承擔，其中的錯誤和不足在所難免，因此當我們剛剛開始進行這一工作時，誠懇地希望得到各方面的批評指正和建設性意見，使以後的各卷，能達到更理想之目的。

感謝香港商務印書館的忠誠合作！感謝所有支持和鼓勵我們進行這一事業的人們！

<div align="right">1995年8月30日於燈下</div>

目錄

文物目錄

清代揚州繪畫

導 言

楊臣彬

揚州自隋唐以來一直是中國東南重鎮，向以
物產豐富、水陸交通發達著稱。清康熙至乾隆年間，揚州鹽業經濟繁榮，促進了各種手工
業、商業的發展，文化藝術也隨之繁榮昌盛。乾隆初年，揚州已成為江北的文化中心，時有
"海內文人半在維揚"⑴之說。揚州畫壇更是人才輩出，流派眾多，畫風各異。由於繪畫的
發展與繁榮的商品經濟相互依存，許多畫作也自然帶有商品化的色彩。

故宮博物院藏有清代揚州的著名畫家作品達千餘幅，在海內外藏家中佔有舉足輕重的地位。
本卷收錄了自清順治至嘉慶年間（17世紀中葉至18世紀末），活動於揚州的三十三位畫家
的作品，代表不同流派和風格。其中有揚州本地畫家，他們承繼宋元傳統，畫風工穩、嚴
謹。也有所謂"揚州八怪"中的主要畫家，他們借畫抒懷，畫風標新立異。還有一批活動於
揚州的畫壇大家，他們的畫作影響後世，成為一代風範。本卷重點分析介紹上述諸家的傳世
之作及其藝術特點。其它如龔賢、石濤、查士標、程邃等名家，雖然也曾長期在揚州地區從
事繪畫活動，但因其作品已編入《金陵諸家繪畫》、《四僧繪畫》、《皖浙繪畫》卷，故本
卷從缺。

一、東南重鎮——揚州

隋大業元年（605）煬帝徵發百萬民眾，開鑿大運河，溝通長江、淮河、黃河、海河四大水
系。此後又經歷代修護，北可達北京，南可達杭州，西可達西安，東可達南京，形成縱貫南
北，橫貫東西的水路網絡。揚州地處江淮之間，東瀕東海，南臨長江，北達淮河，大運河貫
穿其間，其瓜洲古渡是大運河進入長江的樞紐，這一地緣優勢使揚州成為繁華的商貿大都
會。

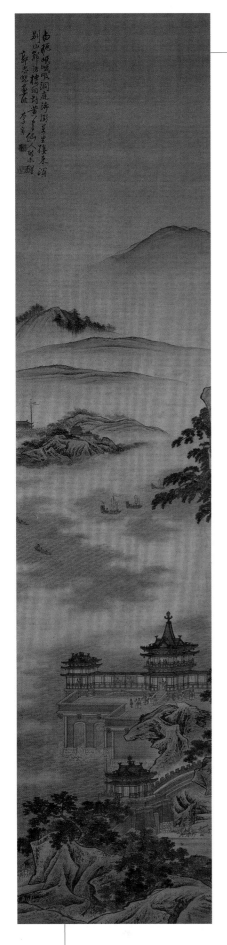

唐時，揚州是重要的鹽鐵集散地，中外客商雲集於此，僅寓居在這裏的阿拉伯客商就有數千人。到清代，揚州的商貿活動更是盛極一時，刺繡、玉雕、漆器、雕版印刷等手工業均很發達，除眾多的綢店布莊外，作為東南鹽業的供應基地，其鹽商巨賈更是富甲天下，他們廣建林園，網羅文人名士。為文化的繁榮創造了條件。

商貿繁榮帶動了市井生活的繁華，酒樓花肆、劇苑茶社比比皆是，揚劇、評話、清音不絕於耳，"居民連甍，接楹笙歌，輿從竟日喧。"(2) 冶春詩社、廣陵琴派活躍於文壇，揚州畫派也獨樹一幟，影響廣泛。據清人李斗《揚州畫舫錄》記載，自康熙至嘉慶初活躍在揚州地區的著名畫家就達150餘人，可謂盛況空前。

揚州地區的畫家，特別是"揚州八怪"多與富商、名流有密切聯繫，並在他們的支持、庇護之下從事繪畫活動。如高鳳翰、鄭燮等見知於兩淮鹽運使盧見曾；高翔、汪士慎與大鹽商馬曰琯、馬曰璐兄弟毗鄰而居；李鱓與鹽商賀君召，金農與鹽商徐贊侯、馬氏兄弟來往密切；黃慎曾寓維揚李氏園林，其他如陳撰、楊法等人都曾是大鹽商筵宴的座上客。富商靠書畫家附庸風雅，書畫家也需要富商們的資助以維繫生計。

喜愛花木是揚州當地人的風俗，並以此為時尚，有記載說"揚人無貴賤皆戴花"。(3) 在這種風氣下，花鳥畫便形成雅俗共賞的題材，揚州舊有畫謠云："金臉銀花卉，要討飯，畫山水。"(4) 反映了當時肖像畫及花鳥畫最受歡迎。

二、以工穩嚴謹畫風見長的畫家羣

清康熙、雍正年間，揚州地區有一批以工穩嚴謹畫風見長的畫家羣，頗為活躍。他們均出生於揚州本地，其中以李寅、顏嶧、王雲、蕭晨、袁江、袁耀、禹之鼎等人最為突出。他們大都是師法宋人繪畫傳統，具有深厚傳統功力的職業畫家，其作品在用筆上力求精謹工穩，一絲不苟，構圖頗有氣勢且富有裝飾美。除具有共同的畫風之外，又各有自家面貌。他們的出現適應了當時揚州部分人的傳統審美趣味，也滿足了廳堂懸掛的需求。

（一）李寅

李寅是揚州承襲北宋山水畫法成就突出的畫家，如《仿郭熙山水圖》軸（圖2），無論章法結構或筆墨運用都取法郭熙，熟練地運用"捲雲皴"、"蟹爪枝"這些具有鮮明特點的技法，表現北方山水的雄偉氣勢。而他的《盤車圖》軸（圖5）則結合南方水鄉特點，取平遠法，上畫平原河谷，下畫岡阜村店，駝道盤車，在章法上有突破。《仿郭忠恕山水圖》軸（圖1），取高遠法，畫高嶺深溪，險崖絕壁，在山石和林木間，有茅屋亭樹，木橋棧道，旅人往來不絕。此圖自題用宋初郭忠恕法，實則受明代仇英畫法的影響。李寅的界畫，樓閣規整，折算精確，筆法嚴謹，如《江樓夜宴圖》軸（圖3）、《黃鶴樓圖》軸（圖6）等，構圖上汲取了南宋馬遠"馬一角"的遺法。李寅也偶作意筆山水，如他的《山水圖》冊（圖7），以宋元各家法畫江岸景色，其中有些是描繪揚州附近地區的名勝，頗具文人畫的意味。

（二）王雲、蕭晨

王雲善畫樓臺，據清人李斗《揚州畫舫錄》記載他曾由宋犖舉薦待詔畫院，受到康熙皇帝的賞賚，康熙、雍正年間馳名江淮。

他的繪畫以嚴整、精謹見長，總的格局是利用大幅屏幛表現山川樓宇的恢宏氣勢。整體章法和局部結構複雜而精密。筆墨技巧工細而穩重。他的《雪山行旅圖》軸（圖12）、《夜宴桃李園圖》軸（圖15）、《訪賢圖》軸（圖17）、《羣羊出谷圖》軸（圖18），除章法結構略有不同，描繪內容各異之外，在筆墨技巧的運用上並無多大差別。他的工筆山水畫還往往與人物故事相結合，體現自然環境與人的和諧關係，山水中的人物雖作為點景，但畫得一絲不苟，頗得明代仇英遺法。王雲偶作意筆山水，從明清文人畫中汲取營養，如《寒林鴉陣圖》軸（楊晉補藤，王翬補墨竹）（圖13），其山石林木汲取王翬的畫法，筆墨清潤，深淺濃淡都掌握得恰到好處，是一幅文人意趣很濃的作品。

蕭晨的山水畫有工筆與寫意兩種面貌，而其青綠山水極似仇英，描畫雪景尤推能手。他是一位早熟的畫家，其《桃源圖》卷（圖25）雖無年款，但後幅題跋署"甲子"，即康熙二十三年，時蕭晨27歲，因知此圖不會晚於此時。圖中設色富麗妍雅，筆法清勁流利，故查士

標題稱其為"驚人之筆，更令觀者徘徊留連而不已"。《楓林停車圖》軸（圖22），再現了唐代詩人杜牧"停車坐愛楓林晚"的詩意。此圖山石用小斧劈皴，林木用夾葉法，丹楓紅葉烘托出深秋氣氛。《楊柳歸牧圖》軸（圖23），則表現春末夏初景色，江岸老樹，牧人驅犢過橋，遠山籠罩在霏霏煙雨之中。《蕉林書屋圖》軸（圖24）是寫實性的作品，書屋為清代梁清標收藏書畫之所。圖中線描柔韌而秀潤，工穩中略顯勁健，但帶有文人畫的意味，可能是為迎合室主人的欣賞趣味。

（三）袁江、袁耀

袁江、袁耀父子是揚州人，以精於界畫山水樓閣而聞名。

袁江在有清一代被推為"界畫第一"。他一生以繪畫為業，常往來於江浙之間，到過南京和北京。後被山西鹽商所請，大半生在山西為鹽商作畫，因而山西流傳袁江的畫作頗多。其傳世作品多為絹本設色巨幅屏幛界畫，畫法有宋人遺意，用筆精謹，色彩豐富，結構嚴密，氣勢雄秀。袁耀繼承父業，在揚州地區也以畫山水樓閣界畫而聞名，其畫風及題材內容與袁江極為相似，但有時筆墨略粗放。

袁氏父子的畫題主要有神話傳說中的宮殿樓閣，如袁江的《蓬萊仙島圖》軸（圖28）、袁耀的《蓬萊仙境圖》軸（圖35）等；有根據文獻記載想像創作的古代宮殿樓閣，如袁江的《梁園飛雪圖》軸（圖30）、袁耀的《驪山避暑圖》軸（圖38）等；有描繪山水勝景的四時朝暮，如袁江的《山水圖》屏（圖33）、《湖山春曉》（廣東省博物館藏）等。有的取材於古人詩意，如《山雨欲來》（故宮博物院藏）、《春江花月夜》（廣東省博物館藏）等；有的則描繪揚州等地的名勝實景，如袁耀的《揚州四景圖》屏（圖36）、《邗江勝覽圖》橫軸（圖39）等；還有描繪農耕題材的，如《春疇麥浪圖》軸（圖40），以行旅為題材的《仿王蒙山水圖》軸（圖41）等。此外，袁江的《花果圖》卷（圖31）和《雜畫》冊（故宮博物院藏）則是他的寫意花鳥、人物、走獸畫。不論哪種題材，都富於生活氣息，體現了袁氏父子的觀察力和藝術表現力，以及紮實的繪畫功底。他們在吸收唐宋金碧山水之法的同時，又兼蓄兩宋名家的山水遺韻，融合變化，形成了工整艷麗、凝煉厚重、色彩明快的藝術風格。

（四）禹之鼎

禹之鼎，幼年師藍瑛，出入宋元諸家之法，康熙十二年（1673）官鴻臚寺序班，在北京以畫供奉入值暢春園。

他以畫人物肖像被稱為"當代第一"，所繪人物形神畢肖，背景山水清新雅致，吸收了宋代馬和之及明人的畫法，筆墨清勁，秀麗飄逸。其肖像畫往往把人物置於湖山、園林、樓臺等環境之中，使人物與大自然融為一體，襯托出人物的性格與愛好。如《晚煙樓圖像》卷（圖43）、《黃山草堂圖像》卷（圖44）、《移居圖像》卷（圖45）等，均以山水襯托人物。所畫《祭屈原圖像》卷（圖46），將人物肖像置於對楚國詩人屈原的祭祀環境之中，從而展現了主人公的品格及對屈原的崇敬之情。從畫風看，他的前期人物和山水畫法受明代仇英影響較深，個人風格尚不大明顯，工整秀麗有餘，灑脫飄逸不足，與其後期的山水人物畫形成鮮明對照。他的墨筆寫意《芭蕉仕女圖》軸（圖47），乃為紅蘭主人，即清宗室多羅勤郡王蘊端所繪，筆勢飛動瀟灑，線描流暢，僅寥寥數筆便表現出仕女的文靜娟秀之態。

三、別具風格的華嵒

華嵒是由民間畫師成長起來的職業畫家，自福建上杭流寓揚州，號新羅山人。他出身寒微，生長在貧苦農家，自幼好學，後因家貧失學，曾在造紙坊做工，期間有機會跟隨民間畫師學畫。他以"讀書以博其識，修己以端其品"自律，故其畫作既具有職業畫家的功力，又有文人畫家的文學涵養與筆墨情韻，成為清代中期畫壇上"詩書畫三絕"的一代大家。

華嵒繪畫題材廣泛，花鳥、人物、山水無所不精，尤以花鳥畫成就最為突出。他的花鳥畫，無論花木、翎毛、草蟲還是水族、畜獸，均悉造其微，無不情趣盎然，以其神來之筆，捕捉自然界中最能激動人心的瞬間。在技法上，創造了別具風韻的"小寫意"畫法，筆墨含蓄，兼工帶寫，清新俊逸。既有別於宮廷院體花鳥工整富麗的細筆，又別於徐渭、石濤等狂肆奔放的大寫意，營造出一種雅俗共賞的畫風，對後世影響很大。他早期的代表作《山鼠啄栗圖》軸（圖53），所畫竹樹坡石吸收了石濤的寫意畫法，而松

鼠卻是自家畫法，用焦墨乾筆細細皴出根根鬆軟的鼠毛。羣鼠上下竄跳爭相啄食山栗的生動的神態，達到了前人所未到的境界。《秋樹八哥圖》軸（圖54），畫秋浦芙蓉，丹楓疏竹，八哥棲集枝頭，或飛翔，或嬉水，互有呼應。墨色清麗淡妍，兼工帶寫，體現了華嵒花鳥畫的典型風貌。宏篇巨製《桃潭浴鴨圖》軸（圖55），則描繪桃紅柳綠的三春季節，一隻麻鴨戲水於桃柳之蔭，那種前游又回首注視落花的神態，真實生動，再現了"春江水暖鴨先知"的詩意。《海棠鷹兔圖》軸（圖59），代表他晚年花鳥畫的風格，枝頭鷙鷹俯視樹下花叢中的野兔，鳴叫欲撲，野兔驚恐地瞪目仰視，有呼有應。秋海棠以沒骨法畫花，蒼翠欲滴，鷹兔則用工筆細描，體現了華嵒小寫意畫法的特色。此圖雖然是他去世前的絕筆之作，但看不出半點精力衰退的痕跡。他的《墨蘭圖》長卷（圖61）吸收了石濤畫法，筆致瀟灑飛動如同狂草書，是其水墨蘭花不可多得的精彩之作。

華嵒的人物畫繼承了宋代李公麟白描及馬和之"蘭葉描"法，並受清初人物畫家王樹穀的影響，線描流暢，人物形象生動。其選材大都為民間風俗、神話傳說、高士隱者及仕女等。在表現方法上注重情節的選擇和意境的烘托，並注入個人情感。故宮博物院收藏他多幅人物畫，如《新羅山人自畫像》軸（圖49）、《出獵圖》軸（圖50）、《列子御風圖》軸（圖51）、《鍾馗秤鬼圖》軸（圖60）、《天山積雪圖》軸（圖58）等，都是他各個時期人物畫的精彩之作。《天山積雪圖》軸描繪高聳入雲、皚皚白雪覆蓋的天山下，身披大紅斗篷的邊客，牽着駱駝在冰山雪谷間跋涉，荒涼寥落，一隻孤雁的悲鳴劃破灰暗的雲天，引動邊客仰望歎息。筆墨細勁，刻畫入微，是華嵒去世前一年的傑作。華嵒的人物畫突破了程式化的局限，注重刻畫人物個性，這是許多同時期的畫家所不及的。

華嵒的山水畫，初學清人惲壽平、石濤，上溯宋、元、明諸家之法，在繼承傳統畫法的基礎上，超脫前賢，自闢蹊徑。他通過描繪的山水，表達對自然及生活的感受。如他的《沒骨山水圖》軸（圖62），圖中汲取古法，而不為其法所囿，在大片的山石坡渚間進行皴擦點染，使畫面更富層次感，生動地體現了山間雲蒸霞蔚、萬木榮春的景象。畫幅自題詩："採薪人達春山罅，山氣蒸雲雲濕衣。"這是畫家早年打柴生活的親身感受，顯然有別於那些概念化的山水畫家，充分顯示出他勇於表現生活的精神。他的《溪山猛雨圖》軸（圖52），則以淋漓酣暢的筆墨表現滂沱大雨中的溪山，是畫家在自然景致的啟迪下偶得新意而繪，他在題詩中已自言明："秋深餘苦熱，敞閣納涼風。偶然得新意，掃墨開鴻濛。"

華嵒在清代中期的揚州畫壇上聲望卓著，被稱為"近代空谷之音"，影響深遠，為後人效

法。曾有人把他列入"揚州八怪"，但他的創作思想和藝術風格明顯與"揚州八怪"有很大不同。他是"揚州八怪"之外，又一位別具神采的繪畫大家。

四、各出新意"揚州八怪"

所謂"揚州八怪"，是指清康熙至嘉慶初活動於揚州地區的富於創新精神、作品具有嶄新風格的畫家群。"揚州八怪"一詞出現很晚，在乾隆至咸豐朝的百餘年間未見相關記述，直到同治十三年（1874），李玉棻在《甌鉢羅室書畫過目考》中談及羅聘"與李方膺、李鱓、金農、黃慎、鄭燮、高翔、汪士慎為揚州八怪"，這是迄今所見"揚州八怪"最早的記載。此後在光緒年間汪鋆所編《揚州畫苑錄》中也曾有"怪以八名，畫非一體"之說。至於"揚州八怪"究竟包括哪些人，則說法各異，史家迄今無定論。諸說涉及的畫家有十四五位之多，其中有揚州本地人，也有外地流寓揚州賣畫者，他們聚散無定所，流動性大，故各家說法不一也在所難免。

本卷依據故宮博物院藏品，編選高鳳翰、李鱓、鄭燮、李方膺、汪士慎、高翔、邊壽民、黃慎、陳撰、楊法、金農、羅聘等十二位畫家的畫作。他們都具有頗高的文化素養，是詩書畫皆擅長的文人畫家，均能突破傳統束縛，各出新意，為中國畫史上成就突出、風貌獨特、影響深遠的畫家。他們的身份、地位和經歷各不相同，有的做過幾任小官吏，但在官場不得志，為謀生計而先後到揚州賣畫。而有的則一生布衣，往來於揚州，以書畫為業。他們在揚州大都有來往，以詩文書畫相酬，在技藝上相互切磋，彼此影響。

"揚州八怪"繪畫題材多樣，山水、人物、花鳥、雜畫無所不包，但各有側重，各擅勝場。其中尤以梅蘭竹菊、松石等題材的畫作成就最為突出，影響也最為深遠。這一題材自宋、元、明以來，一些文人畫家將其視為"清雅絕俗"、"孤傲高節"的象徵，藉以表現自我人格。而"揚州八怪"的生活經歷和遭遇，使他們接近社會底層，關心現實生活，雖然繪畫也是借物詠懷，但抒發的是憤懣不平之氣，對民間疾苦表示關切和同情。他們以敢於創新、勇於實踐的精神，豐富了文人畫的題材和技法，並各自創造了獨特的畫風，對開闢近現代中國畫畫風貢獻良多，在中國畫史上有重要地位。

(一) 高鳳翰、李鱓

高鳳翰，山東膠州人，寄居揚州。因不願奉迎上司，曾被誣入獄，復任後又被誣罷官。乾隆二年（1737）因右手病殘去官，寄居揚州西城僧舍。其早年筆墨矜持慎重，右手病殘後，以左手書畫，自號"丁巳殘人"、"後尚左生"，筆法奇拗，古樸蒼潤，風格奔放縱逸。清人秦祖永在《桐陰論畫》中讚其畫為"離奇超妙，脫盡筆墨畦徑。"

高鳳翰以山水、花卉見長，偶亦畫肖像。山水師法宋及元、明、清初名家，花卉學徐渭。他的山水畫往往寫親身所歷，如《平岡松雪圖》軸（圖66）、《山水紀遊圖》冊（圖68）、《岳墩春色圖》軸（圖71）等，大都是他右臂病前根據遊歷所見而作，畫法秀麗綿密，委婉曲折，所畫長松茂林、崇巒疊巘、漁村浦漵、岡阜原野，處處引人入勝，給人以身臨其境之感。他所作花卉，早期筆致縱肆，墨華淹潤，意趣生動，如《菊石圖》軸（圖64）、《四季花卉圖》軸（圖70），是其病臂前的自家風貌。他病右臂後，大都為寫意花卉，如《幽人之貞圖》軸（圖69），其筆力圓勁，奔放沉着，迥出尋常蹊徑，不同流俗。他對自己左手的書畫甚為得意，在致友人書信中寫道："弟右手之廢，其苦尤不堪言，近誠以左腕代之，殊大有味，其生拗澀拙，有萬非右手所及。"[5] 他曾作《牡丹圖》，自題戲云："牡丹畫久傷右手，更遣左手爾奈何？此生莫怪常貧賤，兩手爭拋富貴多。"[6] 他晚年的淒愴與悲涼令人同情，但他的豁達又令人敬佩。

李鱓，江蘇興化人，往返揚州。於康熙五十年（1711）中舉，康熙五十三年（1714）被召入宮為畫師，任南書房行走並奉旨跟蔣廷錫學畫花卉，又向高其佩學習指畫，但由於狂放不羈而"兩革功名一貶官"，其後生活窮困潦倒，終老揚州。

他曾學陳淳、徐渭大寫意畫法，後又從石濤的筆墨中受到啟發，創造了潑辣奔放、酣暢淋漓、鐵畫銀鈎與大寫意相結合的畫風。清人張庚在《畫征錄》中評李鱓的繪畫是"不拘繩墨而多得天趣"。在他的《蕉竹圖》軸（圖73）中，芭蕉與石頭全用大寫意法，筆墨淋漓，明顯學自徐渭，而竹與花卉卻是細筆雙勾，筆法勁健，體現了他早年的畫法特點。《墨荷圖》軸（圖75）中運筆自如，縱橫排奡，代表

了他繪畫盛期的風格。此外，他還善於把日常生活中所熟悉的物件入畫，諸如大蔥、大蒜、茭白、炭盆、破芭蕉扇等，使得作品雅俗共賞。他把文人畫的表現內容和內涵提高到新的境界。

（二）鄭燮、李方膺

鄭燮，江蘇興化人。少時孤貧，科舉出仕，在山東濰縣任七品縣令，因開倉賑災得罪權貴而罷官歸里，往返揚州，以畫為業。

他善畫蘭竹石，間作松樹、梅花。竹蘭石取法明末徐渭、石濤筆意，但他主張學前人要"學一半，撇一半"、"師其意不在跡象間"，並云："凡吾畫蘭、畫竹、畫石，用以慰天下勞人，非以供天下之安享人也。"(7) 這些非同尋常的言論，反映了他繪畫的"民本"意識。他的書法具有創新精神，將隸書與行書相融合，自稱為"六分半"書，後人稱之為"板橋體"。他畫中的詩題，進一步深化了作品的思想內涵。例如他在山東濰縣衙署中畫的《墨竹圖》軸（徐悲鴻紀念館藏）的題詩中寫下了著名的詩句："衙齋臥聽蕭蕭竹，疑是民間疾苦聲。些小吾曹州縣吏，一枝一葉總關情。"(8) 他還常把蘭竹石與荊棘畫在一起，如《竹蘭石圖》軸（圖84），畫幅題詩云："知君胸次有幽蘭，竹影相扶秀可餐。世上那無荊棘刺，大人容納百千端。"反映了他從曲折的生活經歷中總結出的人生哲理。有時他又用畫蘭竹來傾訴自己晚年生活的貧困與酸楚，如他在贈與二女婿的《蘭竹圖》軸上題詩云："官罷囊空兩袖寒，聊憑賣畫佐朝餐。最慚吳隱奩錢薄，贈爾春風幾筆蘭。"其罷官後晚年的淒涼窘迫於此可見。鄭燮作畫雖然題材範圍狹窄，但其意境和內涵卻寬廣而深邃。

李方膺，江蘇南通人。雍正七年（1729），曾隨父進京朝見皇帝，後歷任山東樂安、蘭山、安徽潛山、合肥縣令，曾代理滁州知府。因不肯逢迎權勢而被誣革職，寓居揚州及南京，以賣畫為生，貧老無依。

他在繪畫上主張師法自然，創立自己的風格而不依傍他人。他曾在所畫梅花手卷上自題道："鐵幹銅皮碧玉枝，庭前老樹是吾師。畫家門戶終須立，不學元章與補之。"(9) 因此有人評論他所畫梅花為"蟠塞妖嬌，於古法未有"。他所畫的松竹梅蘭，梅枝帶寒，松風雨竹，筆墨潑辣肆意，具有獨特的境界。他以風雨中的翠竹蒼松，喻其不肯隨風俯仰，如《墨竹圖》

冊（圖89）中，有鄭燮題詩：“劃地東風倒捲來，羞從地上拂青苔。南箕北斗排霄漢，掃盡天邊漲霧開。”作為李方膺的摯友，其詩恰如其分地體現了畫中所表達的意境。李方膺所畫花果、游魚往往也有所寓意，如《雙魚圖》軸（圖87）自題道：“風翻雷吼動乾坤，直上天河到九閽。不是閒鱗爭暖浪，紛紛凡骨過龍門。”這是李方膺50歲時，赴京謁選前在揚州杏園所作，顯然是有感而發，把參加謁選的人比作魚躍龍門，“閒鱗”與“凡骨”的比喻，耐人尋味。李方膺的繪畫都與他的生活感受密切相關，一種憤世妒俗的慷慨之情貫穿於他的詩書畫作品，突破了文人寫意畫抒發閒情逸致的舊格。

（三）汪士慎、高翔

汪士慎，安徽休寧人，流寓揚州。與金農、華嵒相友善，筆墨習染，遂臻妙境。精於書畫篆刻，畫水仙、梅花清妙獨絕。晚年目瞽，所作書畫勝於未瞽時。

他所畫梅花多為繁枝淡蕊，冷艷幽香，反映布衣文人的清高與孤傲。如他在花甲之年畫的《梅花圖》屏（圖98）中題道：“六十翻頭又丙寅，多年況味得稱貧。閒貪茗碗成清癖，老覺梅花是故人。蔬食原勝粱肉美，蓬窗能敵錦堂新。……”其孤傲高潔、清貧自守的性格，在詩中表露無遺。他所畫《花卉圖》冊（圖100）中的菊花，自題：“甘菊抱秋心，餐之沁腸胃。未能洗俗懷，足以達禪味。”褚德彝題其《花卉》冊云其詩書畫為“巢林三絕”。

高翔，江蘇甘泉人，寓居揚州。以畫山水著稱，與石濤交往甚篤，其繪畫受石濤的影響。石濤死後葬於蜀岡，每逢清明節為石濤掃墓。雖居里巷，閉門簡出，但與高鳳翰、汪士慎、金農、鄭燮等都有詩書畫往來。

他的山水畫用筆洗練，構圖新穎，風格清秀簡靜。從《山水（復翁詩意）圖》軸（圖102）和《山水圖》卷（圖103）可以看出他早期的山水畫已具有相當深厚的功力，但又不拘泥於陳法，其簡淡清曠的畫風超乎時流之上。高翔平生未曾遠遊，但其足跡遍及揚州及周圍地區的山山水水，名勝古蹟、僧寺禪院，且每遊必詩，每遊必畫。如《揚州即景圖》冊（圖101）是其晚年根據遊歷所見而作。畫面結構疏簡，用筆生拙老辣，意境蕭索蒼涼，詩書畫融為一體，以筆墨直抒胸臆，其清超拔俗與高古於此可見。

高翔兼善畫疏枝梅花，與金農、汪士慎、羅聘並稱“畫梅聖手”，如《梅花圖》軸（圖106），描繪風雨中的梅花“橫撐鐵幹”、“孤根瘦影”、“一枝閒守歲寒心”，實為高翔本人個性

和品德的寫照。

（四）邊壽民、黃慎

邊壽民，江蘇淮安人，往返揚州。是一位布衣畫家，終身以詩畫為業，窮困潦倒。晚年隱居淮安城東，自築"葦間書屋"，與眾友人詩書畫相酬其間，以蘆葦雁鳧為伴。

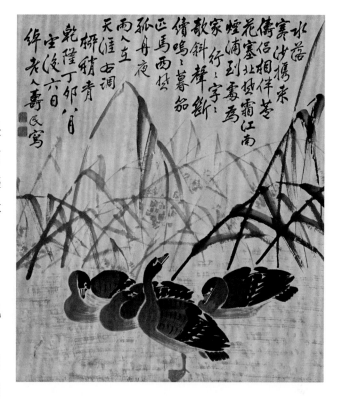

邊壽民擅畫蘆雁，有"邊蘆雁"之稱，兼畫花果雜畫。他的畫作有兩種風格，一是大寫意，如畫蘆雁、花卉、魚蟹之類；一是枯筆乾擦，如繪文房清供及花卉蔬果，兩種風格反差極大。大寫意是在繼承元明寫意畫法的基礎上，吸收徐渭、陳淳技法之長，創造了特點鮮明的個人風格。如《蘆雁圖》橫軸（圖109），畫羣雁棲集於蘆叢沙渚間，或縮頸睡眠，或整理羽毛，殘蘆斷葦更增添了秋風蕭索的氣氛。另外《墨荷圖》軸（圖110）、《花卉圖》冊（圖113），均為大寫意畫法。他的枯筆乾擦畫法猶如西畫中的炭筆素描，用筆清淡秀雅，富於立體感，是他獨創的寫生之法，前所未見。如《雜畫》冊（圖107）和《博古書畫》冊（圖108），兩冊所畫多為日常習見之物，如簑衣、釣竿、茶壺、硯台、酒杯、鑹頭、竹籃以及花卉、蔬果等，特別是畫幅上的題詩，更使之意味深長並富有情趣。如畫簑衣釣竿，自題："簑衣脫卻釣絲捲，知是攜魚入酒家。"雖畫中不見漁父，但在畫外卻展現出垂釣者"攜魚入酒家"的生動畫面。短而精煉的題句如信手拈來，既切畫題，又給觀者留下想像的空間。

黃慎，福建寧化人，寓居揚州。早年由於家境貧寒，以寫真畫像養家糊口。42歲第一次到揚州謀生時，在社會上已有相當名氣，因此"貴人多迎致之，又多以寫真。"[10]

在黃慎的傳世畫作中，人物畫約佔半數以上，其次是山水和花鳥、雜畫。他的繪畫大致有兩種風格，一是筆法勁健工穩、設色濃麗的工筆畫法；另一種是筆法縱橫粗獷、墨色酣暢的寫意畫法。其人物畫取材廣泛，如歷史故事、神仙道釋、文人仕女、民間傳說，或直接取材於現實生活中所見所聞，如漁翁釣叟、貧民乞丐和肖像寫真等。如《麻姑獻壽圖》軸（圖

115)，《商山四皓圖》軸（圖119）等，以流暢的筆法，兼工帶寫，準確地表現出人物的神態。但他有些人物畫為迎合世俗的要求，不免有市井江湖之氣。他在繼承宋元山水畫的基礎上，結合自身遊歷之所見，創造了一種古樸的山水畫風格，個性鮮明。如《山水人物圖》冊（圖116）中之山水，筆墨淋漓簡勁，或寫江山煙雨，或畫茅屋遠山、雪橋行騎。自題詩中體現了他對維揚山水的依戀之情。黃慎的花鳥畫大都繼承徐渭、石濤等人的水墨大寫意畫法，筆墨疏簡，情態生動，點畫隨意而又形神兼備。如《墨菊圖》軸（圖114）、《花果圖》冊（圖120）、《蔬果圖》冊（圖117）、《蘆鴨圖》軸（圖118）等。且以草書題畫，詩書畫格調統一，三者相得益彰。

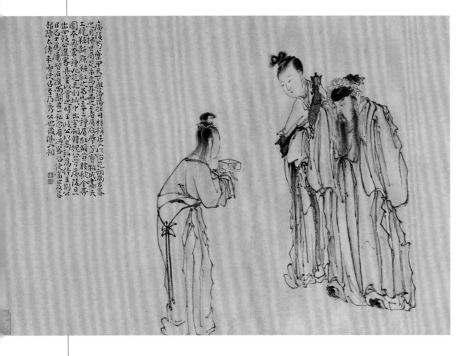

（五）金農、羅聘

金農，浙江仁和人，寓居揚州。他知識廣博，詩、書、畫、印兼擅，精於鑒古，好收藏，又是金石學家，曾周遊各地。乾隆元年（1736）在京希望通過故友引見參加"博學鴻詞"科考，因未被舉薦而南歸，晚年定居揚州，靠詩文書畫謀生。傳世品多是他70歲以後所畫，而其傳世品中又有相當一部分是弟子羅聘、項均和童子陳彭代筆。

金農畫風古樸生拙，倍受人們推賞，言其畫"涉筆即古，脫盡畫家之習"。其繪畫雖然技法上不如師承畫家，但其構思天真巧妙，意境深邃，往往出人意料。結合他的詩題與自創的漆書體，給畫作帶來一種異樣的情趣。金農的《自畫像》軸（圖128）是以白描畫法自寫73歲策杖小像，筆意簡淡。此圖是贈予同鄉知交丁敬的，表達舊友之間的思念之情。他為友人香雨所畫《墨梅圖》軸（圖129）中，自書用明朝內庫紙仿王冕法畫江梅，題詩云："硯水生冰墨半乾，畫梅須畫晚來寒。"在《梅花圖》冊（圖131）中有一幅畫雪梅疏影橫斜。自題："雀查查，忽地吹香到我家，一枝照眼，是雪是梅花？"使人想起宋人的詠梅名句："梅花似

雪，雪似梅花，似與不似都奇絕。"他的《月華圖》軸（圖133）獨出心裁，將中國古代神話傳說中的嫦娥、玉兔搗藥畫在月影中，似又不似，彷彿是表現金農對月亮的一種印象。

羅聘，安徽歙縣人，生於揚州。他24歲拜在金農門下學詩，在繪畫上也曾得到過指點。他曾遊覽江蘇、安徽、浙江、江西等地山川，三次北遊京師（今北京）。自金農、鄭燮、黃慎等謝世後，羅聘在揚州被推為畫壇領袖。

他的繪畫廣泛吸收宋元傳統及明清名家之長，其畫風或闊筆疏放，或奇奧生拙，富於變化。他的人物畫取材於歷史故事、佛道神鬼、民間傳說、文人仕女、肖像寫真等。他善於捕捉人物的特點，突出人物的個性和氣質。如他的《自畫簑笠像圖》軸（圖135），以工筆細描自畫為釣翁裝扮，面容清癯，眉宇間露出無奈的苦笑，正是他喪妻後心境的寫照。羅聘之妻方婉儀出身世家，亦善畫，夫妻是"墨池畫憂相扶持"。當羅聘中年赴京時，其妻忽然病逝，他悲痛不已，作長詩以哭之。羅聘詭稱日能見鬼物，故畫了多本鬼趣圖，以諷喻當時官場的黑暗。如《醉鍾馗圖》軸（圖136）中，畫鍾馗醉態疏狂，解衣袒腹，帽脫履失的文士形象。再如《墨幻圖》卷（圖140），畫瘦骨嶙峋的羣鬼在山間挺戈持矛相鬥的情景，反映了人世間名利場上的爭奪。他因畫鬼而更加名噪士林。

羅聘的山水畫，多為寫景之作，也有些是根據詩意創作的，如他為張道渥所畫《劍閣圖》軸（圖141），即是根據李白的《蜀道難》詩意想像而創作的，自謂"意中之劍閣"。此圖結構複雜，筆墨蒼健，山勢高聳，棧道盤環，白雲飛瀑，險崖深澗，旅人艱難跋涉，再現了"蜀道之難，難於上青天"的詩句。羅聘的花卉中以畫梅最擅勝場。如《雙色梅圖》軸（圖142），畫兩株盛開的梅花，一花用濃墨圈出，一花用淡墨點出，自題："元松雪道人畫梅全用水墨，煮石山農畫花全用空圈，未有合二法為一幀者，余固作此以自娛悅"。說明他從前人傳統中又出新意。

五、其他名家

清康熙至嘉慶初年，活動在揚州的著名畫家還有許多位，從故宮博物院的藏品中，選出如下諸家，他們是方士庶、蔡嘉、奚岡、朱珏、管希寧、鮑楷、虞沅、陳馥、項均、石莊、張四教、閔貞等。

（一）方士庶、蔡嘉、奚岡

方士庶，安徽歙縣人，寓居揚州，年輕時從事鹽業，中年受學於黃鼎，是"四王"傳派中著名畫家，善山水、花卉，能在嚴謹的法度中自出新意。他以傳統技法記錄其親身所歷，如《邛崍山水圖》軸（圖146），是畫贈其從弟的，回憶他當年鄉試落榜後，隨叔父遊歷四川邛崍所見。《行庵大樹圖》軸（圖148）表現的是儒商馬氏兄弟的庭園，這裏是他們兄弟讀書和召集文人雅聚的場所，畫家以蒼秀的筆墨真實地描繪了行庵的幽靜雅致。《莫春山麓圖》軸（圖144）是其不多見的絹本青綠山水，山石樹木多以淡墨勾廓，再以墨色皴染，是研究他山水畫風的重要資料。

蔡嘉，丹陽（今屬江蘇）人，僑居揚州。幼習銀工，棄而學畫，工山水、花鳥、人物，與高翔、汪士慎等為書畫友。他的《山水圖》軸（圖154）筆墨設色蒼潤清古，是畫家的得意之作。所畫《鍾馗接喜圖》軸（圖156）無背景，鍾馗形象偉岸，美髯垂胸，手拈蜘蛛前行，小鬼抱琴跟隨其後。衣紋線描粗獷兼以飛白顫筆。他在《霜林幽鳥圖》軸（圖155）中自題道："世味嚼來渾似蠟，莫教開口向人啼。"表現了畫家對人生世事的感喟。

奚岡，錢塘（今浙江杭州）人，往來揚州。治印宗秦漢，為"西泠四大家"之一。善畫山水、花卉、蘭竹。他的山水畫以瀟灑自得為宗，一部分是反映當時的文人生活，一部分為仿古之作。所畫《留春舫讀書圖》卷（圖157）描繪的是陳雪樵讀書處，留春舫建在紹興鑒湖之上。筆法設色吸收了傳統文人畫的意韻，自有一種清遠秀淡的情趣。他的《墨梅圖》軸（圖163）是在友人處"見瓶中古梅，鐵幹冰花，""因漫作此紙。"顯然是他寫生之作。

（二）朱珏、管希寧

朱珏，揚州人。工山水、人物、花鳥。他的《符山堂圖》卷（圖165），是以文人生活為背景，描繪書畫金石考據家張紹讀書處，庭院幽靜雅致，主人與三五客人在敞軒中相會，筆法秀勁，墨色清雅。此外，從《德星圖》軸（圖167）、《雜畫圖》冊（圖168）中可以看到畫家多方面的表現技能，特別是圖冊中描繪了收穫、築堤的場面，反映了豐收得益於治理水患。

管希寧，揚州人。善山水、人物，間作花草，會心處超然越俗。他的《仿大痴山水圖》軸（圖169），自云仿元代黃公望，但無論在結構和筆墨上都屬於清代中期典型的文人畫風格。他的《元宵同樂圖》軸（圖171）是一幅風俗畫，表現了大戶人家老少三代歡度元宵節的情景，畫法工細，自題稱仿明代仇英，從中可以看出管希寧在學習傳統畫法上下過很深的功夫。

（三）陳馥、項均

陳馥，錢塘（今浙江杭州）人，流寓揚州。從陳撰學寫生，與鄭燮來往甚密。其畫有兩種面貌，其一是細筆花鳥，如《鵪鶉圖》軸（圖181），兼工帶寫，形象真實生動。另一種是粗筆寫意，如《風雨竹圖》軸（圖179），所畫竹枝竹葉被風雨吹打，縱橫披離，畫幅上有鄭燮題詩："一陣旋風捲地來，竹枝敲打靠成堆。無端又是蕭蕭雨，鳳羽雞毛理不開。"詩情畫意，可謂珠聯璧合。

項均，安徽歙縣人，寓居揚州。拜金農為師，學習詩畫。善畫梅花，筆墨蒼古，常為金農代筆，故其本款畫作甚為少見。正如他在《梅竹圖》冊（圖183）中自題云："覃溪翁先生以素冊遠寄，索畫梅花，因仿冬心先生贈定雲上人梅冊四十幅之十二"，此冊應為項均晚年之作。

（四）閔貞

閔貞，原籍江西南昌，祖輩遷至湖北廣濟，平生多在北京活動，因畫史中有將其與揚州八怪相提並論，故亦列入本卷，以備後考。其人物畫勾廓隨意而準確，比例得當，近及寫生，別具畫風。他的《嬰戲（童子對奕）圖》軸（圖187）畫一羣小兒聚首博奕嬉戲，生動自然而富有童趣。《採桑圖》（圖188）描繪的是農村少女採桑的情景，形象真實生動，姿態優美，也使人想到勞動的艱辛。而《芭蕉仕女圖》（圖189）畫蕉蔭下、巨石旁坐一仕女，纖眉細目，若有所思，其清韻賢淑之態，與採桑女的動姿形成鮮明的對比。

揚州畫家在繼承傳統的基礎上，又大膽突破傳統的束縛，銳意創新，使得揚州畫壇前後興盛約一個半世紀。他們創造出的畫風和流派，有力地推動了中國繪畫的發展。

註釋：

(1)　清·蔣寶齡《墨林今話》，上海書畫出版社。

(2)　薛壽《學詁齋文集》。

(3)　清·李斗《揚州畫舫錄》，江蘇廣陵古籍出版社。

(4)　清·汪鋆《揚州畫苑錄》，上海古籍出版社。

(5)　李既匋《高鳳翰》，上海人民美術出版社。

(6)　李既匋《高鳳翰》，上海人民美術出版社。

(7)　清·鄭燮《板橋題畫》，江蘇古籍出版社。

(8)　清·鄭燮《板橋題畫》，江蘇古籍出版社。

(9)　即南宋畫梅名家揚無咎，字補之；元代畫梅名家王冕，字元章。

(10)　王步青《蛟湖詩鈔·序》。

揚州本地的畫家群

Paintings by Artists of Yangzhou

1

李寅　仿郭忠恕山水圖軸
絹本　設色　縱192厘米　橫96.5厘米

Landscape Imitating the Style of Guo
Zhongshu
By Li Yin
Hanging scroll, colour on silk
H.192cm　L.96.5cm

繪北方山水挺拔雄奇的風貌，山石嶙
峋，樹豐葉茂，茅屋亭榭，盤車行
旅。構圖取高遠法，畫風古樸，筆繁
墨沉，細膩寫實，一絲不苟，追仿宋
人筆法。

本幅自識："郭忠恕畫法。李寅"。鈐
"李寅印"（白文）、"白耶甫"（朱文）。

李寅（約17世紀中晚期），字白也，
號東柯，江蘇揚州人。善畫山水、花
卉、兼工界畫。

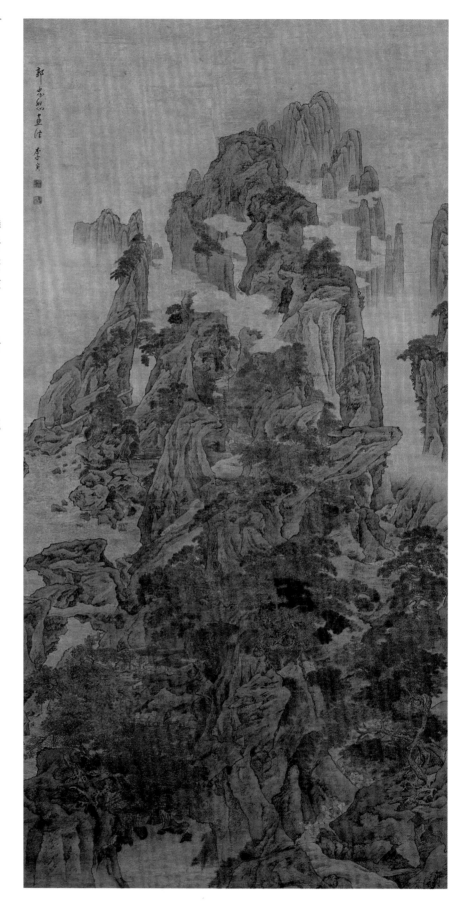

2

李寅　仿郭熙山水圖軸
絹本　設色　縱186.7厘米　橫49.3厘米

Landscape Imitating the Style of Guo Xi
By Li Yin
Hanging scroll, colour on silk
H.186.7cm　L.49.3cm

繪初春山水。山勢綿延，山谷深幽，林木疏落。構圖取深遠
法，結構嚴謹，用筆師法郭熙，風格蒼渾，設色以蒼綠為
主，略施淺絳。

本幅自題："一峯未斷一峯連，深谷迴溪吐大淵，中有山村
壓水閣，酒帘挑在馬頭邊。癸酉仲春擬郭河陽法並題。李
寅"。鈐"李寅之印"（白文）。

癸酉為康熙三十二年（1693）。

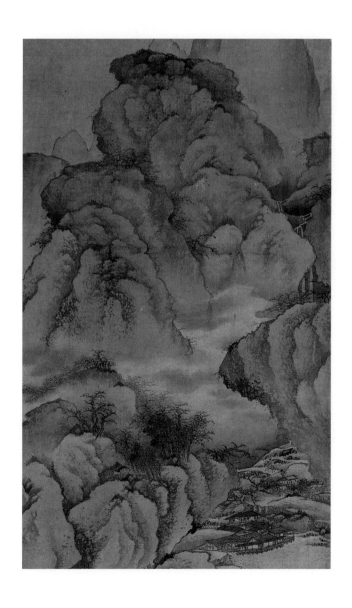

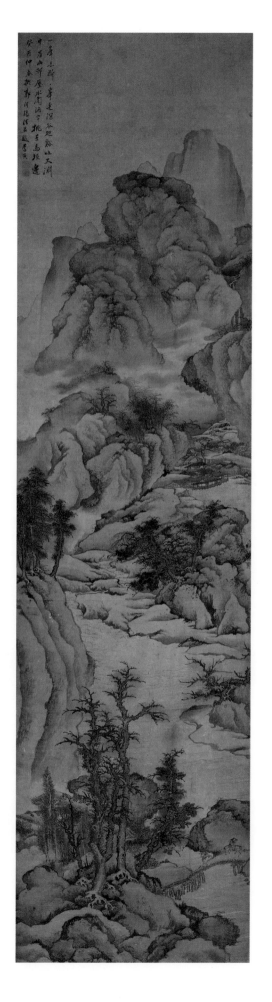

3

李寅　江樓夜宴圖軸
絹本　設色　縱201.3厘米　橫47.5厘米

**An Evening Banquet in a Pavilion by the
River**
By Li Yin
Hanging scroll, colour on silk
H.201.3cm　L.47.5cm

繪深院樓閣，倚山臨江，中明燈高
懸，宴樂喧囂，背景寬闊的江面平遠
空溟。寂靜的江面與喧囂的樓閣中宴
樂形成對比。用筆工緻細膩，風格樸
素沉穩。

本幅自題："紅袖吹簫翠袖歌，黛蛾
輕蹙絳唇和。誰人留得風流跡，煙織
花樓目送波。癸未新秋　李寅並
識"。鈐"李寅印"（白文）。

癸未為康熙四十二年（1703）。

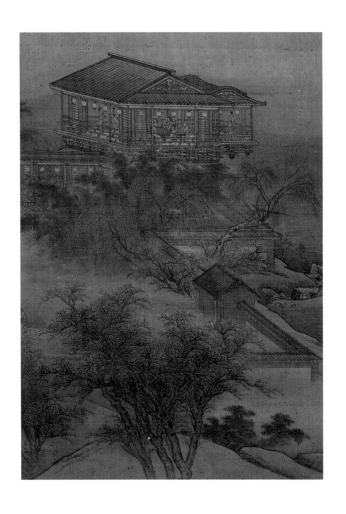

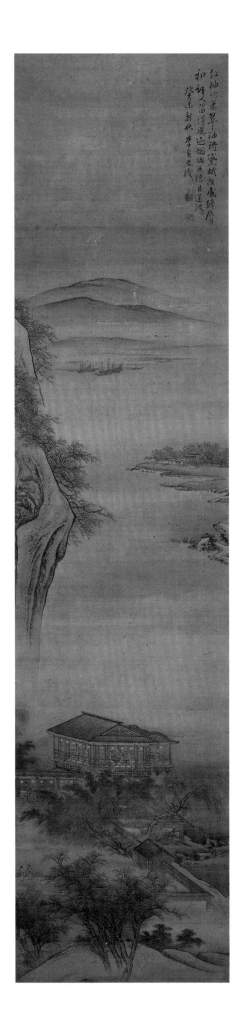

4

李寅　山水樓閣圖軸
絹本　設色　縱134.5厘米　橫51.5厘米

Landscape with Pavilions
By Li Yin
Hanging scroll, colour on silk
H.134.5cm　L.51.5cm

繪江天景色。瓊樓高閣，依山臨江，
巍峨聳立，山勢陡峭，江中風檣浮
動。山石勾勒粗簡，隨意自然。界畫
嚴謹，用筆細緻，氣勢宏偉。

本幅自識："庚申秋日　李寅畫"。鈐
印"臣寅"（朱文）。

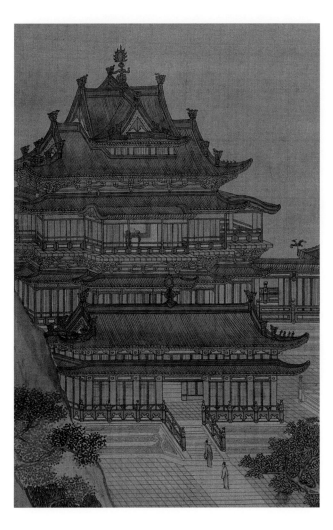

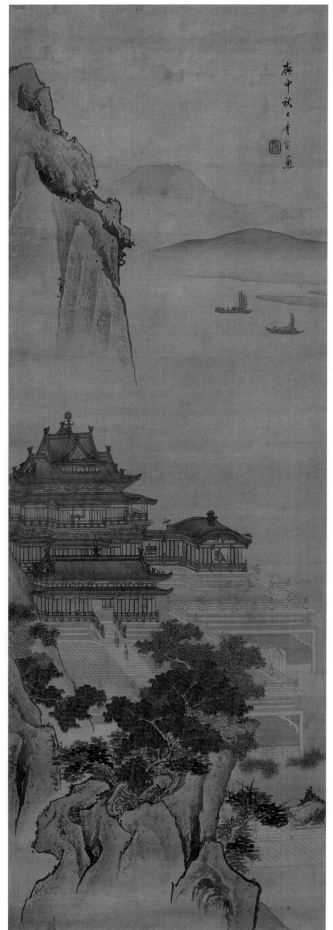

5

李寅　盤車圖軸
絹本　設色　縱133.5厘米　橫73.5厘米

An Ox Cart Climbing up a Winding
Mountain Trail
By Li Yin
Hanging scroll, colour on silk
H.133.5cm　L.73.5cm

上繪雪原江河，下繪山間行旅在客店
歇腳，牛車盤山而行，陂陀曲折，有
尺幅千里之勢。用宋人郭熙的筆墨技
法，工整嚴謹，山石、樹木筆墨凝重
堅實。取高遠法，俯視山川，使所描
繪的景物盡收眼底。

本幅自題："近之攻繢事者，無論優
與劣，惟知由下而上視。故聳其上，
汪其下，是猶立豐垣之根，不復更見
外有天地也，雖為正格，亦作文者，
只知順敍，未達逆取。夫順則了了，
然一覽可不再味。若逆取則勢還關鍵
含蓄，使伸縮不窘於無地，謂可以一
視而正耶。吾此畫之作，亦尤是也。
郭河陽中州人，彼之習因其地有河山
羅絡，原隰曠衍，故作車牛轉糧，陂
陀曲折，有尺幅千里之勢，若用立豐
垣下法求，盡得手。此幅上平衍，下
崔嵬，蓋遐卑而邇豐之音，自河上平
行入谷，躋深之次第耳。由負橐小駝
將伏而下，入谷緣嶺，可見者凡四
折，其不可見者莫可計也。約其里其
止數十百里耶，然以負橐小駝視飯駝
處，皆具於目，豈真能見也，是猶以
上視下，亦猶文以逆襯順略無間耳。
東柯李寅並識"。鈐"寅印"（朱文）。

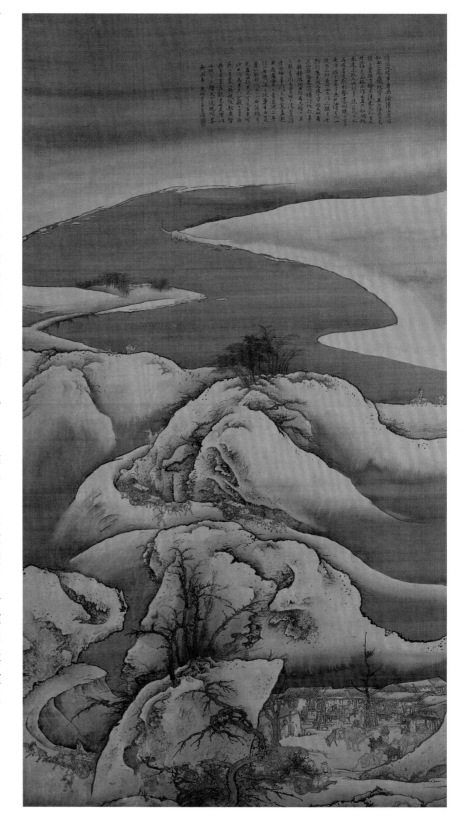

6

李寅　黃鶴樓圖軸
絹本　設色　縱201厘米　橫48厘米

The Yellow Crane Tower
By Li Yin
Hanging scroll, colour on silk
H.201cm　L.48cm

以豐富的想像力，將理想中的黃鶴樓描繪得精美富麗。高臺
樓閣，江波浩渺，山巒層疊。山石畫法用筆方硬，皴法厚
重，畫風工緻清麗。

本幅自題："西扼岷峨吸洞庭，奔澎萬里接東溟。別山鄂渚
樓相對，黃鶴仙人醉未醒。郭忠恕畫法。李寅"。鈐"李寅
印"（白文）、"耶父印"（朱文）。

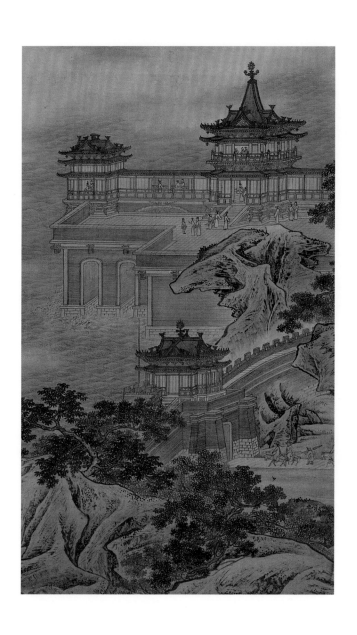

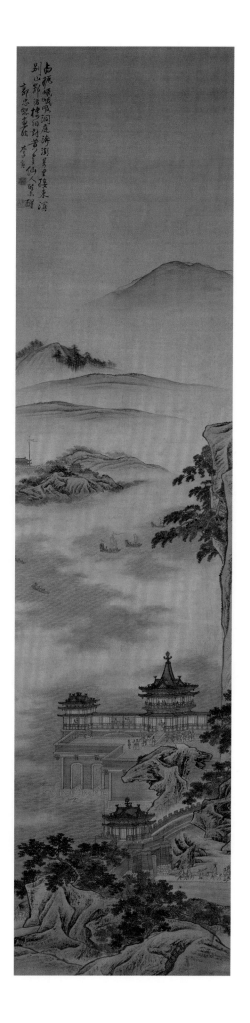

李寅　山水圖冊
紙本　設色　每開縱17.6厘米　橫12.5厘米

Landscapes
By Li Yin
2 leaves selected from an album of 10 leaves
Colour on paper
Each leaf: H.17.6cm　L.12.5cm

全冊共十開，選其中二開。為李寅意筆山水畫風的代表作。

第四開　畫高山聳立，瀑布飛泉，山石嶙峋，雜樹繁茂。山石的皴法以點子皴為主，用筆凝重。鈐"李寅白也氏印"（朱文）。

第七開　畫江岸景色。圖中山石畫法用筆方硬，淡墨塗抹，皴法簡練。樓屋、船、橋、樹木筆墨隨意不拘。鈐"寅印"（白文）。

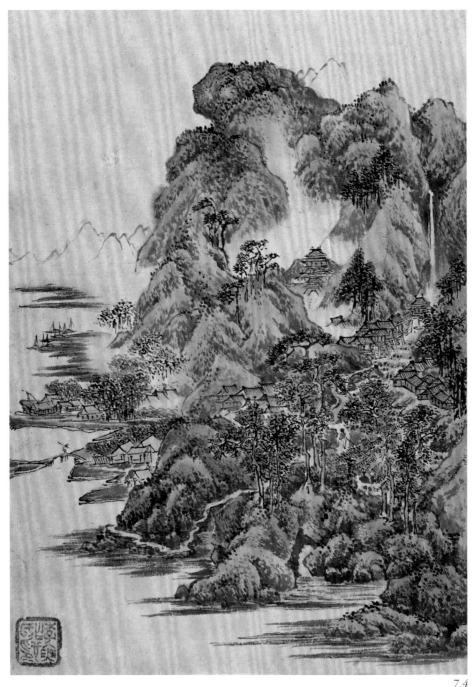

7.4

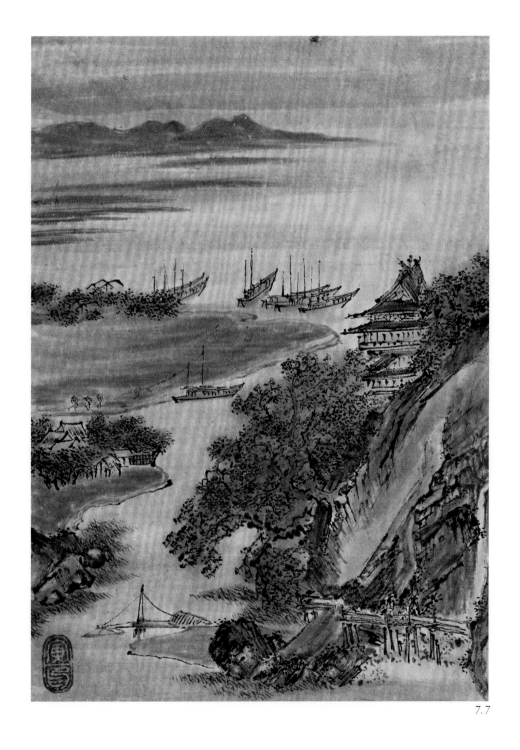

7.7

8

李寅　樓閣圖頁
紙本　設色　縱17.2厘米　橫12.1厘米

Pavilions
By Li Yin
Leaf, colour on paper
H.17.2cm　L.12.1cm

畫瓊樓玉宇，殿閣迴廊。建築結構嚴
謹，氣勢雄偉富麗。樓宇中點綴仕
女、人物，周圍以寫意筆法墨筆點
點，表現樓臺周圍千頃荷塘的境界。
鈐印"白"、"也"（朱文聯珠）。鈐
藏印"少室"（朱文）。

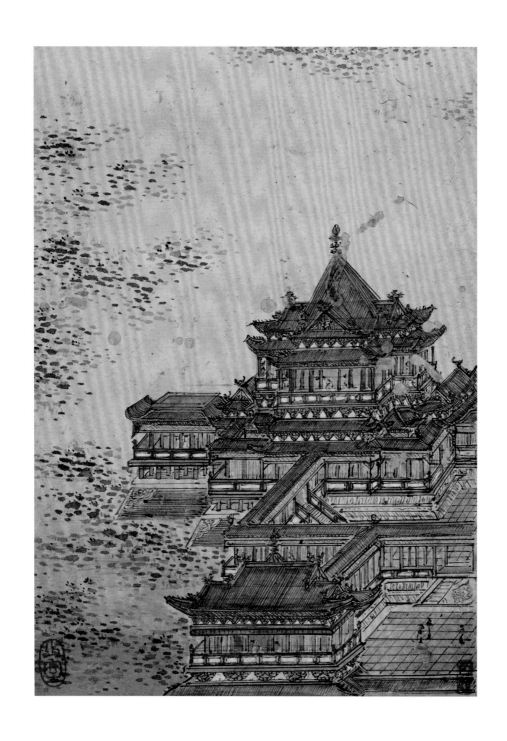

9

李寅　花卉圖頁
紙本　設色　縱17.2厘米　橫12.1厘米

Flowers
By Li Yin
Leaf, colour on paper
H.17.2cm　L.12.1cm

畫折枝雜卉。勾花點葉，墨筆勾葉筋，施色清淡柔潤，用筆隨意無拘，頗具野趣。在李寅傳世作品中花卉題材不多，彌足珍貴。

鈐"李寅白也氏印"（朱文）。鈐藏印"少室"（朱文）。

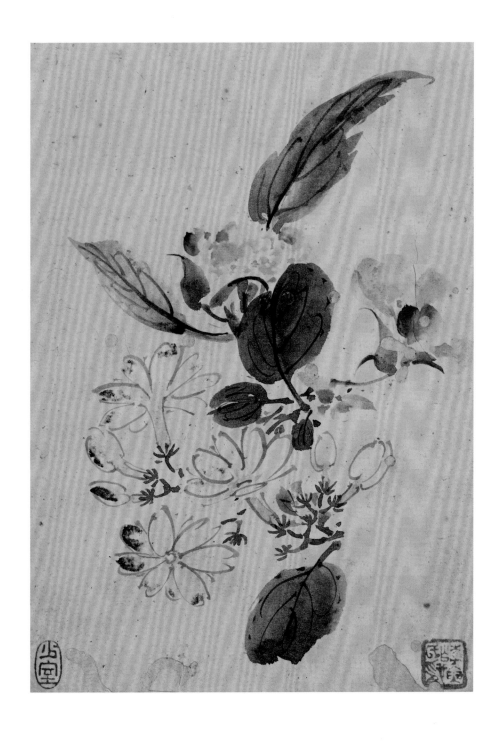

10

顏嶧　枯木寒鴉圖軸
絹本　水墨　縱78.5厘米　橫41.3厘米

A Withered Tree with Jackdaws
By Yan Yi
Hanging scroll, ink on silk
H.78.5cm　L.41.3cm

繪冬日暮雪中，古木枝葉搖落，寒鴉
飛鳴棲宿，姿態各異。構圖簡潔，意
境蕭疏，筆墨蒼勁，頗得自然之趣。

本幅自識："雍正十年臘月八日　甘
泉顏嶧寫意"。鈐印"嶧字桐客"（白
文）。

雍正十年（1732），顏嶧時年七十七
歲。

顏嶧（1666—1749年尚在），字青來，
江蘇揚州人。曾隨李寅學畫，擅長山
水、人物，有宋人風格。

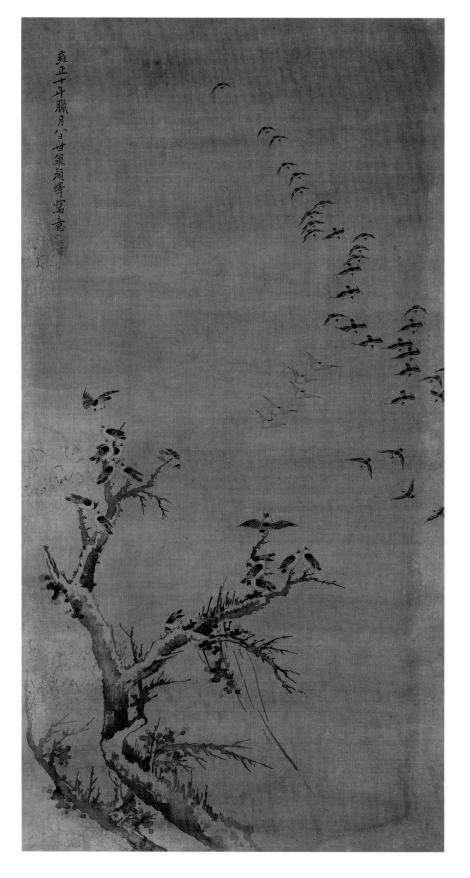

11

顏嶧　冬景人物圖軸
絹本　設色　縱189.1厘米　橫105.5厘米

A Winter Scene with Figures
By Yan Yi
Hanging scroll, colour on silk
H.189.1cm　L.105.5cm

繪士大夫三世同堂的幽閒生活。在高
大雅致的廳堂中，老人與兒孫圍爐烤
腳，小女侍奉在旁，小孫門前跪拜。
庭院裏梅花綻放，白鶴踱步。一派吉
年家慶的場景。人物面部用明人唐寅
"三白法"，用筆工細，線條流暢，設
色清雅。

本幅自識："青來顏嶧"。鈐印"嶧字
桐客"（白文）。

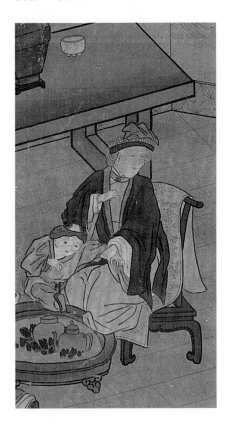

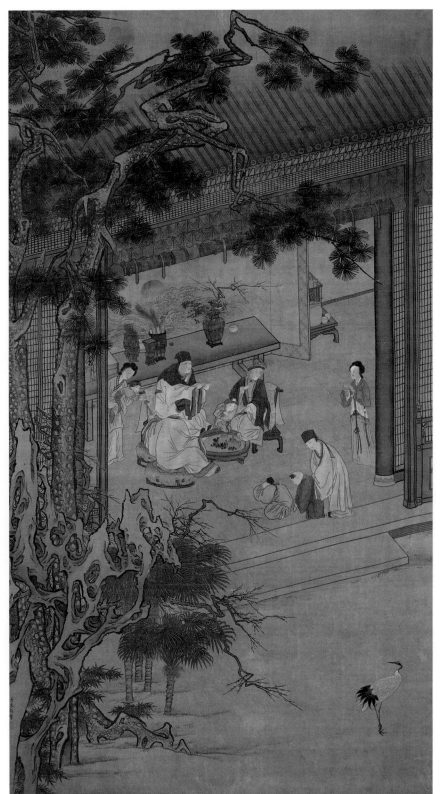

12

王雲　雪山行旅圖軸
絹本　設色　縱180.7厘米　橫109厘米

Travelers on a Snow-covered Mountain
By Wang Yun
Hanging scroll, colour on silk
H.180.7cm　L.109cm

繪峯巒聳立，林木清疏，峽谷中城關
隱現。山間雲氣蒸騰，客商驅趕騾馬
沿盤山小道緩緩而上。山前小店酒旗
迎風，行旅打尖歇息，表現出樸素的
山中情趣。

本幅自識："康熙甲申歲嘉平月擬於
竹里書屋。清痴老人王雲"。鈐印"王
雲"（朱文）、"物外煙霞"（白文）。

甲申為康熙四十三年（1704），王雲時
年五十三歲。

王雲（1652—1735年尚在），字漢藻，
號清痴，江蘇高郵人。擅山水，亦能
畫人物、樓閣。人物畫風格近似明仇
英，在清康熙年間馳名於江淮。

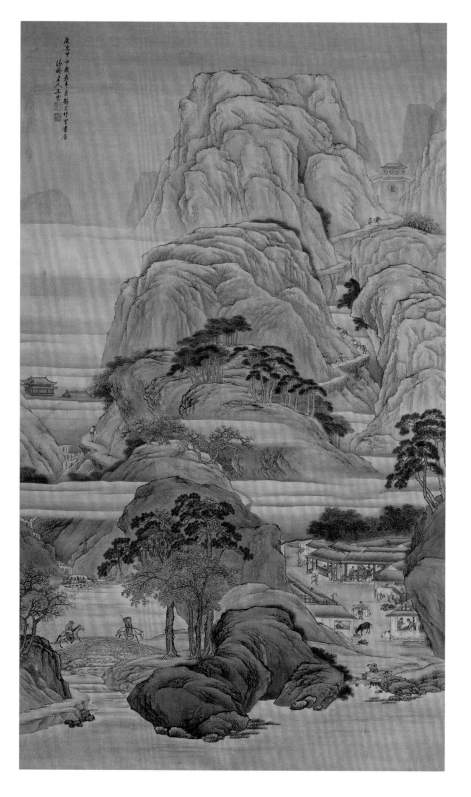

13

王雲、王翬、楊晉合繪　寒林鴉陣
圖軸
紙本　淡設色　縱78厘米　橫59.1厘米

Winter Forest and Crows
By Wang Yun, Wang Hui, and Yang Jin
Hanging scroll, light colour on paper
H.78cm　L.59.1cm

繪入冬時節，古木疏林，老幹枯枝，
羣鴉或飛或棲，自然生動。筆墨簡潔
明快，山石勾勒皴擦不多，以濃墨點
苔。寒鴉以重墨點寫，雖只寥寥數
筆，卻神形兼備。

本幅自識："仿李咸熙寒林鴉陣圖
戊子蓀賓月竹里王雲"。鈐印"臣王
雲"（白文）、"漢藻"（朱文）。"庚
寅春正望前一日海虞王翬補墨竹。"
鈐"王翬之印"（朱文）、"耕煙散人
時年七十有九"（白文）。"海中鐵網
珊瑚樹，石上銀鈎翡翠梢。烏夜亂啼
江月白，檀樂飛影下窗坳。甲午冬仲
西亭楊晉添藤蘿並錄元人絕句以題
之。時下榻水雲精舍。"鈐"心賞"（朱
文）、"楊晉私印"（朱文）、"子鶴"
（白文）。又有藏印"陸時化藏"（朱
文）。

王翬（1632—1717），字石谷，號耕
煙散人，江蘇常熟人。善山水，為
"清初六大家"之一。

楊晉（1644—1728），字子鶴，江蘇
常熟人。擅山水，亦能人物、花鳥，
是王翬弟子。

戊子為康熙四十七年（1708），王雲時
年五十七歲。

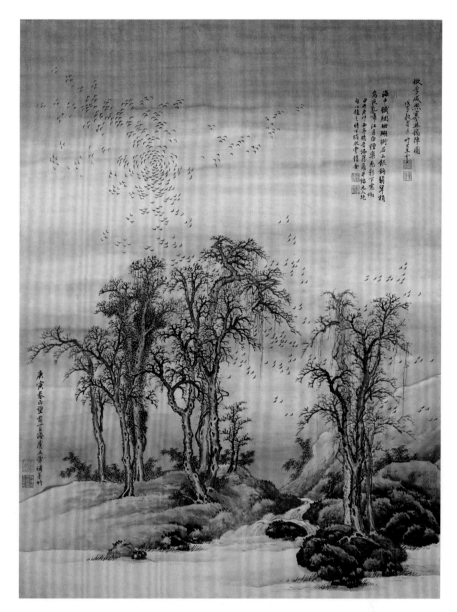

14

王雲　山水樓閣圖軸
紙本　設色　縱183厘米　橫59.1厘米

Landscape with Buildings

By Wang Yun
Hanging scroll, colour on paper
H.183cm　L.59.1cm

繪峯巒聳立，林木叢生，山中殿閣屋宇隱現。橋上二高士談
興正濃。用筆秀逸，設色清麗秀潤，頗具宋人筆意。山石以
粗筆勾括，淡墨渲染；濃墨點苔。樓臺屋宇用界畫法，嚴謹
工整，合乎法度。

本幅自識："癸卯新秋寫。竹里王雲"。鈐印"王雲"（朱
文）、"漢藻"（白文）。鈐收藏印"建業吳氏蔭桐□□□
鑒藏金石書畫記"（朱文）。

癸卯為雍正元年（1723），王雲時年七十二歲。

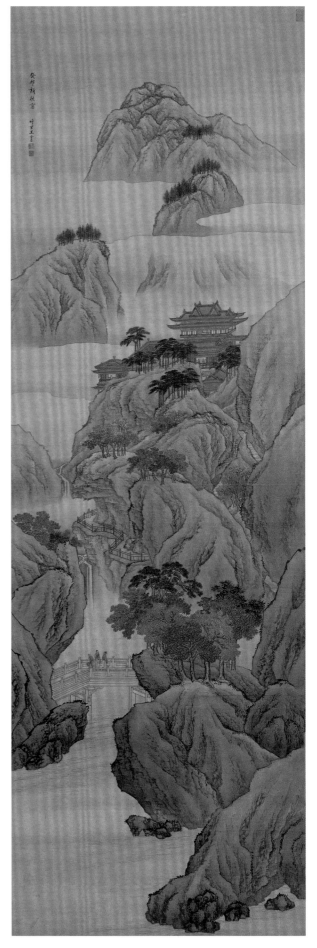

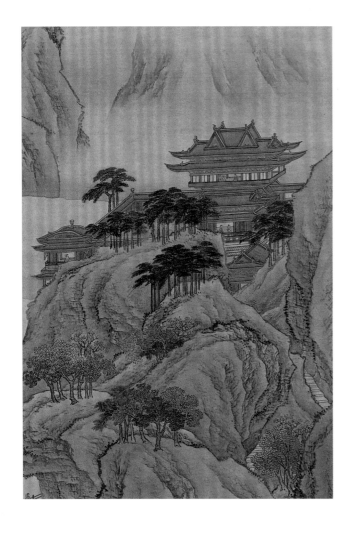

15

王雲　夜宴桃李園圖軸
絹本　設色　縱162.5厘米　橫66厘米

**An Evening Banquet in the Peach and
Plum Orchard**
By Wang Yun
Hanging scroll, colour on silk
H.162.5cm　L.66cm

以唐李白的《春夜宴桃李園序》為題，
描繪文人雅集的情景。文士於桃李芬
芳的庭院中，飲酒賦詩，有的舉杯覓
句，有的俯首沉思。人物姿態各異，
形象生動傳神，勾線圓中帶方，頗見
功力。

本幅自識："雍正丁未暢月　竹里王
雲製"。鈐"王雲印"（白文）、"清
痴老人"（朱文）。

丁未為雍正五年（1727），王雲時年七
十六歲。

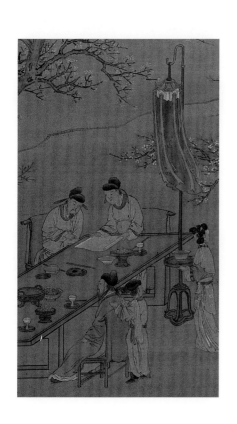

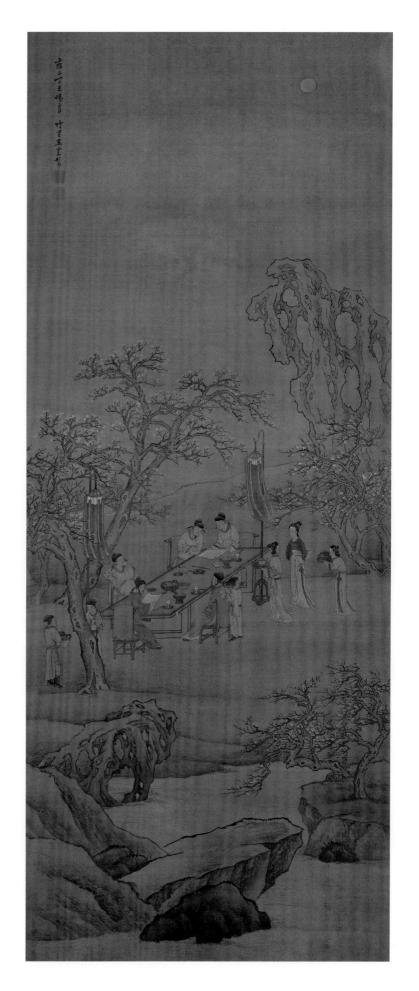

16

王雲　花果圖卷
絹本　設色　縱27.7厘米　橫160厘米

Flowers and Fruits
By Wang Yun
Handscroll, colour on silk
H.27.7cm　L.160cm

繪牡丹、蘭蕙、菊花、蓮藕、百合等
花卉蔬果。色澤鮮潤淡雅，筆意精工
細巧。

本幅自識："戊申秋九月寫。清痴老
人王雲"。鈐印"清痴老人"（白文）、
"自然之氣"（朱文）。

戊申為雍正六年（1728），王雲時年七
十七歲。

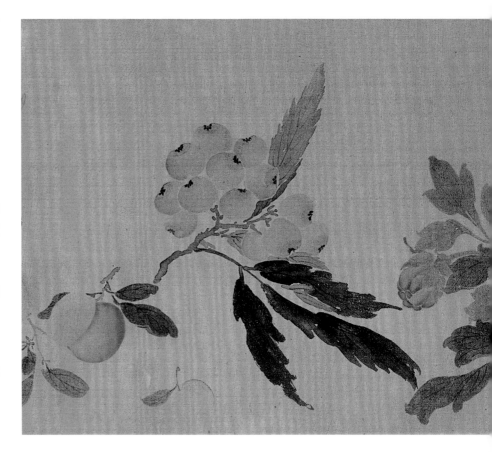

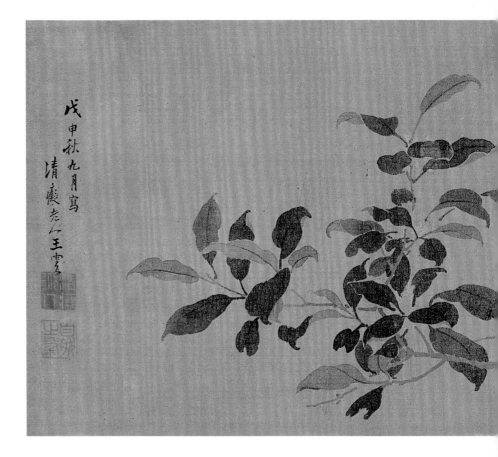

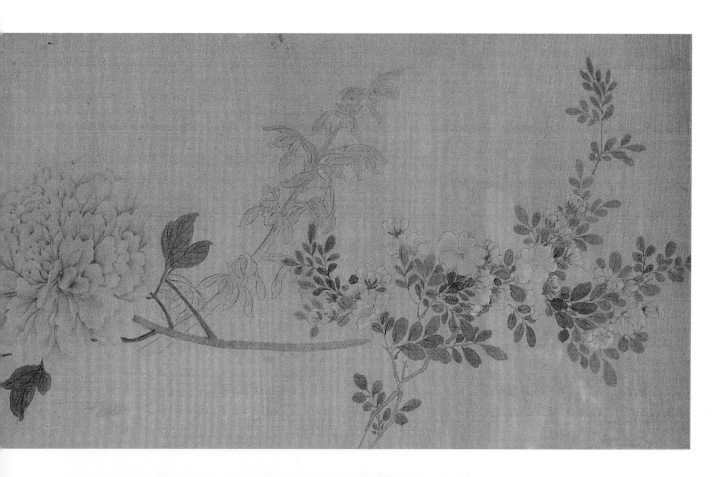

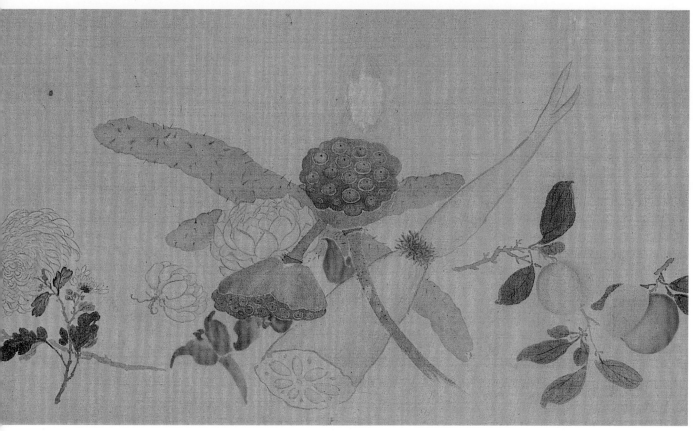

17

王雲　訪賢圖軸
絹本　設色　縱224厘米　橫90厘米

Visiting a Virtuous Man
By Wang Yun
Hanging scroll, colour on silk
H.224cm　L.90cm

繪招隱訪賢故事。在崇山峻嶺中有一
庭院，堂內賓主侃侃而談。山間小路
上，一官員懷抱印信，率領侍從軍士
將至。用筆細勁，設色明麗。人物雖
所佔幅面不大，卻十分醒目，頗得明
代仇英遺韻。

本幅自識：“雍正壬子夏四月寫。八
十一叟王雲”。鈐“王雲印”（白文）、
“清痴道人”（朱文）。

壬子為雍正十年（1732），王雲時年八
十一歲。

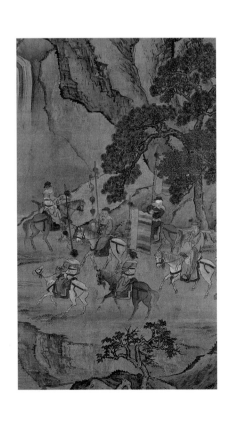

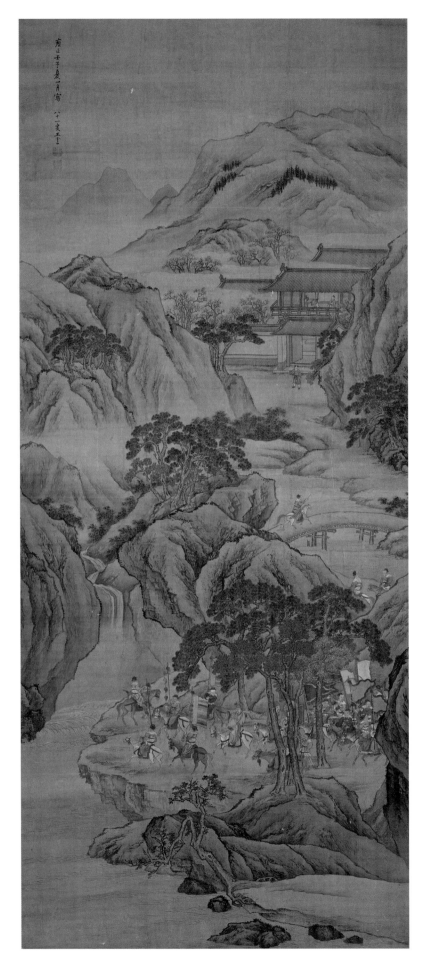

18

王雲　羣羊出谷圖軸
絹本　設色　縱106.5厘米　橫47.3厘米

A Flock of Sheep Coming Out of the Valley
By Wang Yun
Hanging scroll, colour on silk
H.106.5cm　L.47.3cm

繪春官騎一頭白色公羊，手持梅花，
驅趕羊羣從山谷中走出。"羊""陽"諧
音，表現冬去春來，欣欣向榮，寓意
吉祥。用筆蒼勁。富有表現力，傳神
的幾筆把春官與羊羣刻畫得生動準
確，富有生活情趣。

本幅自識："甲寅春月　八十三叟
寫"。鈐"王雲"（朱文）、"雯庵"（朱
文）。

甲寅為雍正十二年（1734），王雲時年
八十三歲。

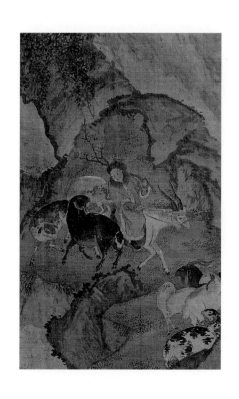

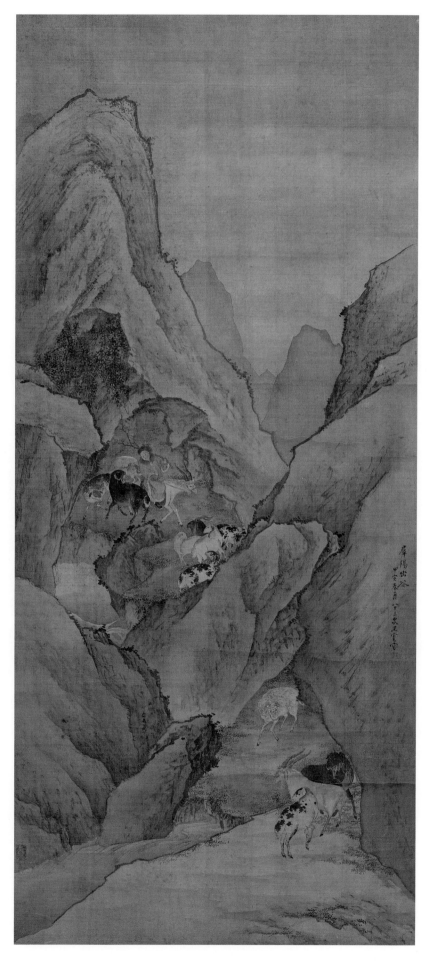

王雲　文會圖軸
絹本　設色　縱178厘米　橫51.5厘米

Gathering of Scholars
By Wang Yun
Hanging scroll, colour on silk
H.178cm　L.51.5cm

繪文士雅集的情景。庭院內廳堂館舍
有曲廊相連，室內陳設考究，有的文
士在評品古人遺墨，有的在奮筆疾
書，有的在持卷切磋。筆法細膩，運
筆熟練，格調清逸，佈局完整，頗有
真實感。

本幅自識："王雲"。鈐"竹里"（朱
文）、"漢藻"（白文）。

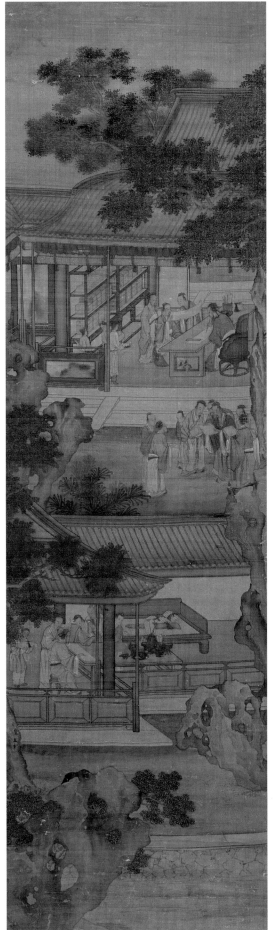

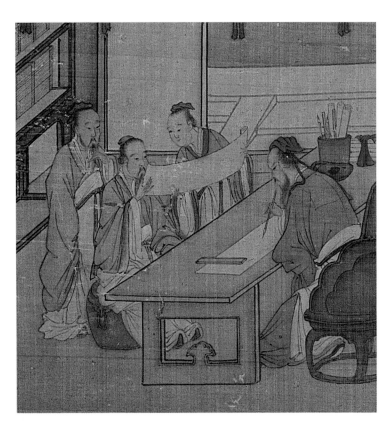

蕭晨　雪景人物圖軸
絹本　設色　縱210厘米　橫95.7厘米

Figures in a Snowy Landscape
By Xiao Chen
Hanging scroll, colour on silk
H.210cm　L.95.7cm

繪寒冬景色，雪山層疊。山腳處堂屋
中一人圍爐取暖，一婦人撥弄火盆。
庭院當中數名僕人正在掃除積雪。毫
無蕭瑟之感，而是表現出一派歡樂氣
氛，表現應是節慶的風俗。用留白法
加勾勒法表現雪山景物，而樹木等襯
景用色較為鮮艷。

本幅自識："辛未仲夏　蘭陵蕭晨
畫"。下鈐"蕭晨"（朱文）。

辛未為康熙三十年（1691），蕭晨時年
三十四歲。

蕭晨（1658—1705以後），字靈曦，
號中素，江蘇揚州人。工山水、人
物，風格古樸莊重。人物畫清麗雅
致，尤以畫雪著名於時。

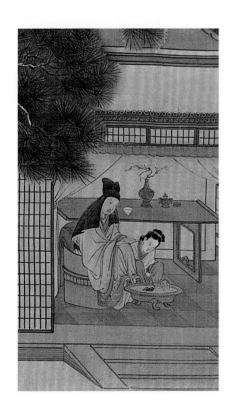

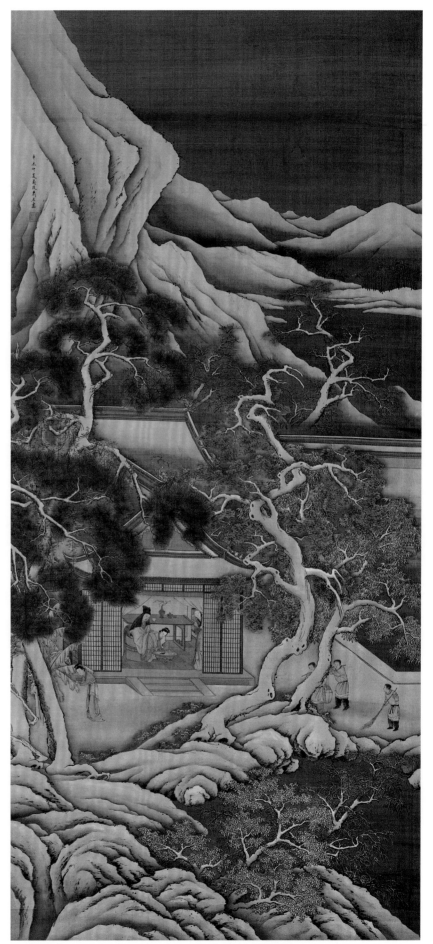

21

蕭晨　杏花山館圖軸
紙本　設色　縱124.2厘米　橫61.7厘米

A Mountain House Amidst Apricot Trees
By Xiao Chen
Hanging scroll, colour on paper
H.124.2cm　L.61.7cm

繪山水一區，岸邊高樹與杏花叢中掩
映着小屋一座，內中一人執卷讀書，
即為杏花山館主人。屋外一人持仗而
行，身後小童負琴相隨。據圖中所繪
景物與題識分析，此圖很可能是據實
景創作而成。設色清淡，置景清曠，
表現出南方山水的幽靜雅逸。

本幅自識："杏花山館丙子夏日　蘭
陵蕭晨"。鈐印"蕭晨"（朱文）。另
鈐收藏印"思貽齋"（白文）、"桂川
欣賞"（白文）。

丙子為康熙三十五年（1696），蕭晨時
年三十九歲。

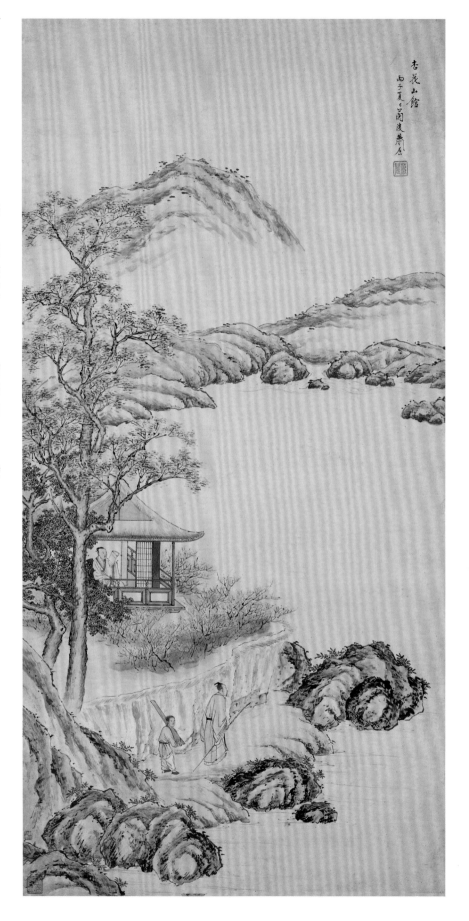

22

蕭晨　楓林停車圖軸
絹本　設色　縱123.9厘米　橫51.5厘米

Taking a Rest in the Maple Grove
By Xiao Chen
Hanging scroll, colour on silk
H.123.9cm　L.51.5cm

繪唐代詩人杜牧《山行》詩意，詩云：
"遠上寒山石徑斜，白雲生處有人家。
停車坐愛楓林晚，霜葉紅於二月花。"
以生動的筆法和鮮明的色彩表現了詩
中的意境。山石樹木畫法工細，皴染
有致。

本幅自識："丁丑長至後五日　蘭陵
蕭晨"。鈐印"蕭晨"（朱文）。

丁丑為康熙三十六年（1697），蕭晨時
年四十歲。

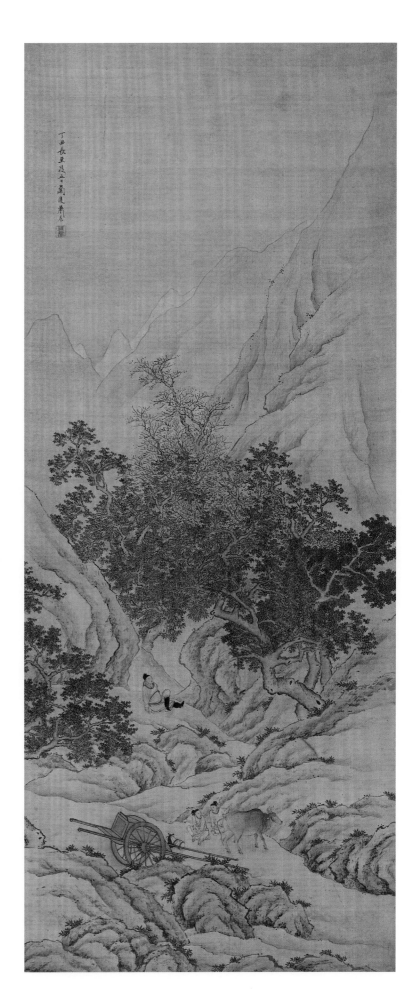

蕭晨　楊柳歸牧圖軸

絹本　設色　縱67厘米　橫44厘米

A Hermit Herdsman Returning Home Alongside Willow Embankment

By Xiao Chen

Hanging scroll, colour on silk

H.67cm　L.44cm

繪江南田園風情。在煙雨迷濛中，避世務農的高士身披蓑衣，趕着牛行走在村口小橋上。水邊柳色葱鬱。畫法工細，汲取了南宋畫風。格調清婉秀雅，別具一番情趣。

本幅自題："結廬次江干，江田多樹秋。秋來讀楚騷，痛飲無虛日。圖奉恆石先生大教，並題博正。蘭陵後學蕭晨"。鈐印"蕭晨"（朱文）。上詩堂及裱邊有梁清標、劉中柱、汪懋麟、徐炯、鄭任鑰、陳鶴齡等題跋。鈐印"清標"、"玉立"等多方。裱邊鈐鑒藏印"清翬籹"、"結庭審定"、"碧雲仙館珍藏書畫印"等多方。

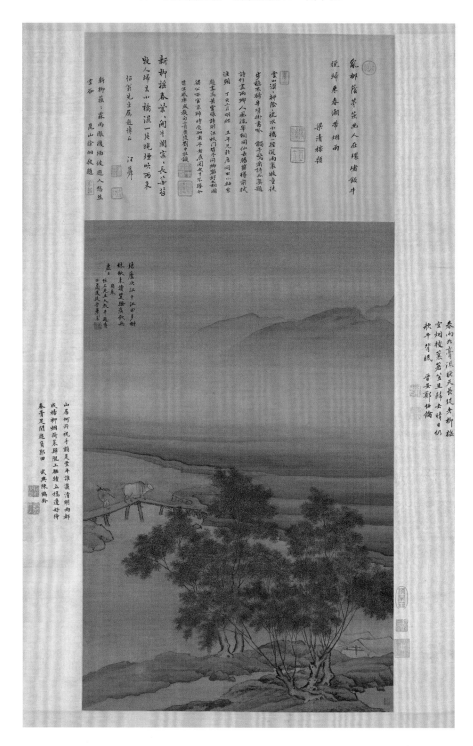

24

蕭晨　蕉林書屋圖軸
絹本　設色　縱123.3厘米　橫50.8厘米

A Study Amidst Plantain Trees
By Xiao Chen
Hanging scroll, colour on silk
H.123.3cm　L.50.8cm

蕉林書屋是清初收藏家梁清標庋藏書畫珍玩之所。圖中繪房屋一區，周圍遍植芭蕉。文士漫步林中，小童陪侍身後，靜謐安逸。湖中水波不興，小橋直通畫外，給人以意猶未盡之感。

本幅自題："廊廟山林致總深，自公多暇種蕉林，懸知著就南華日，綠遍前溪十畝陰。畫寄蒼翁先生大詞宗並題博正。蘭陵蕭晨"。鈐"蕭晨"（朱文）。

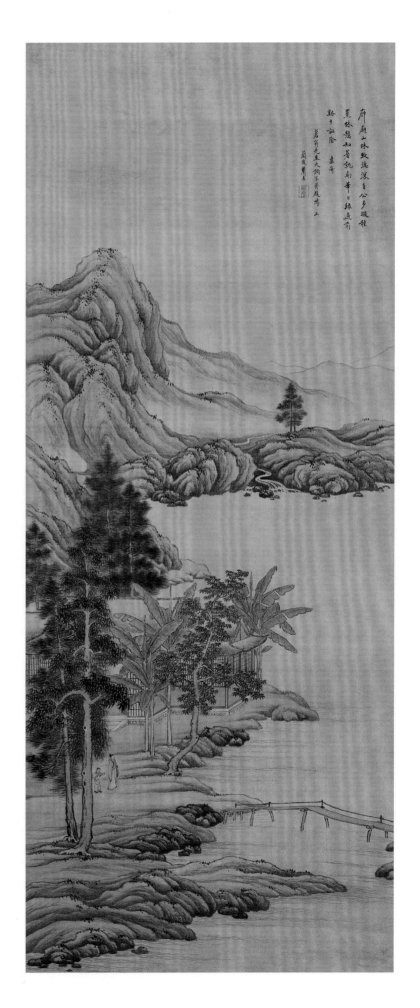

25

蕭晨　桃源圖卷
絹本　設色　縱31.2厘米　橫450厘米

The Land of Peach Blossoms (Arcadia)
By Xiao Chen
Handscroll, colour on silk
H.31.2cm　L.450cm

描繪的是晉代陶淵明《桃花源記》的內容。以漁夫棄舟登岸為中心，前半部分表現山川景色，後半部分描繪漁夫之所見。以青綠法表現山水，而人物造型、勾線與色彩的運用，與明代仇英畫風有頗多相近之處。

卷尾自識："蘭陵蕭晨"。鈐"蕭晨印"（白文）。後紙有閔奕仕行書《桃花源記》並詩與跋，及查士標題記。鈐印"義行氏"、"查士標印"等數方。

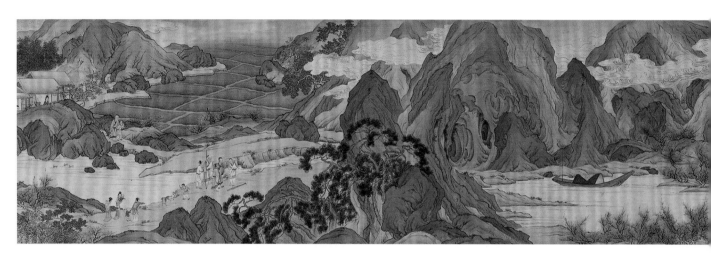

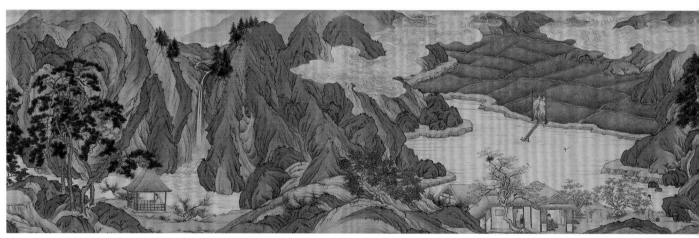

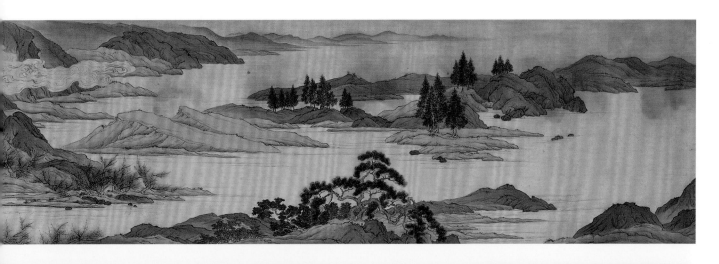

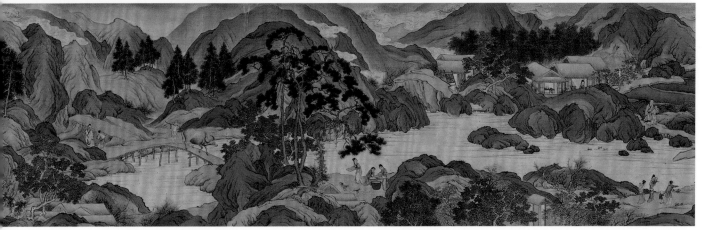

晉太元中武陵人捕魚為業緣溪行忘路之遠近忽逢桃花
林夾岸數百步中無雜樹芳草鮮美落英繽紛漁人甚
異之復前行欲窮其林林盡水源便得一山山有小口髣髴若有
光便捨船從口入初極狹纔通人復行數十步豁然開朗土地
曠屋舍儼然有良田美池桑竹之屬阡陌交通雞犬相聞其

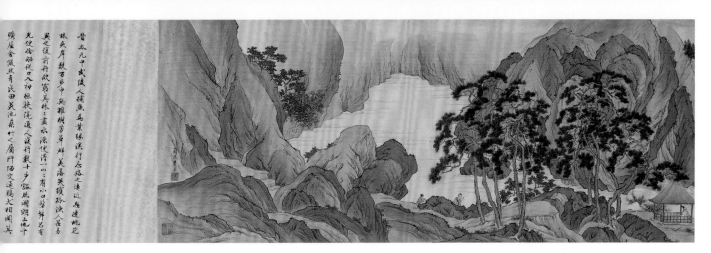

26

蕭晨　滑稽禪隱圖冊
紙本　設色　縱19厘米　橫24.2厘米

Figures Illustrative of Historical Tales
By Xiao Chen
2 leaves selected from an album of 10
leaves
Colour on paper
Each leaf:H.19cm　L.24.2cm

此冊共計十開，皆以人物故事為題
材。選其中二開，士人的高閒野逸之
態與女子清麗嬌婉的情態躍然紙上，
造型古雅飄逸，設色清麗淡雅。

第九開　畫一士人策杖行於山路間。
自題："頭戴笠子日卓午。"鈐印"人
境廬"（白文）、"臣晨"（朱文）。

第十開　畫一女子執笛坐於樹下。自
題："橫玉叫雲天似水"。鈐印"人境
廬"（白文）。自題："滑稽禪隱十頁
圖　為憩園主人清玩。蘭陵弟蕭晨"。
鈐"蕭晨"（朱文）。

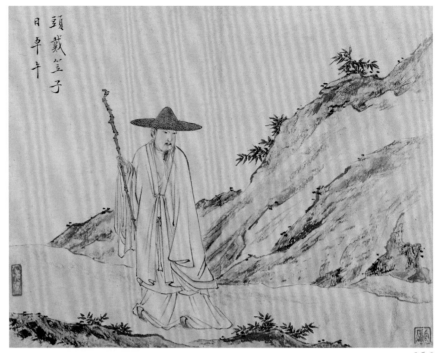

26.9

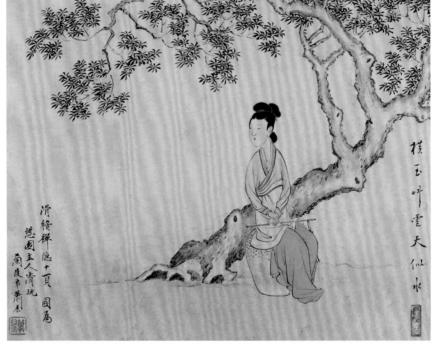

26.10

蕭晨　拜影樓圖頁
紙本　墨筆　縱19.5厘米　橫16厘米

The Baiying Tower
By Xiao Chen
Leaf, ink on paper
H.19.5cm　L.16cm

此為清人合冊中之一頁。全冊係鄭超宗後人為紀念其父而請當時名家所作。從冊中題句分析，鄭超宗可能是明亡時殉國之士，因以拜影為樓名以紀念之。構圖取一角之勢，用淡墨渲染，似在煙雨蒼茫之中，頗具特色。

自識：「蕭晨拜手作圖」。

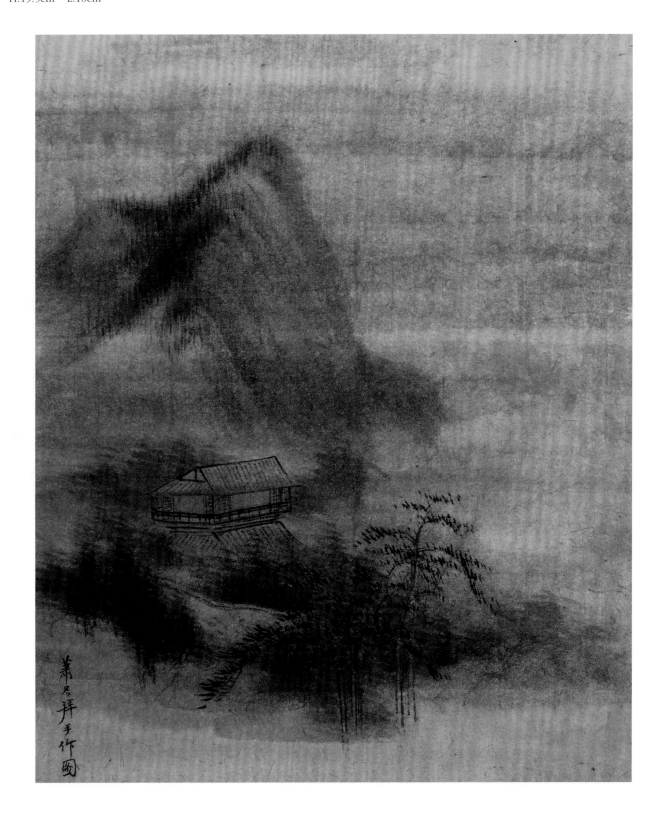

袁江　蓬萊仙島圖軸
絹本　設色　縱159.8厘米　橫97.1厘米

Penglai Island of Immortals
By Yuan Jiang
Hanging scroll, colour on silk
H.159.8cm　L.97.1cm

蓬萊是傳説中東海裏神仙居住的仙山，"其上臺觀皆金玉，其上禽獸皆純縞。珠玕之樹皆叢生，華實皆有滋味，食之皆不老不死。"圖中描繪的這座海上仙山，雲煙繚繞，精美的樓閣與雄奇的山石顯示出不凡的氣度。

本幅自題："蓬萊仙島　戊子涂月邗上袁江畫"。鈐"袁江之印"（白文）、"文濤"（朱文）。

戊子為康熙四十七年（1708）。

袁江，字文濤，揚州人。以山水樓閣界畫聞名，初學仇英，中年得無名氏畫譜，遂畫藝大進。

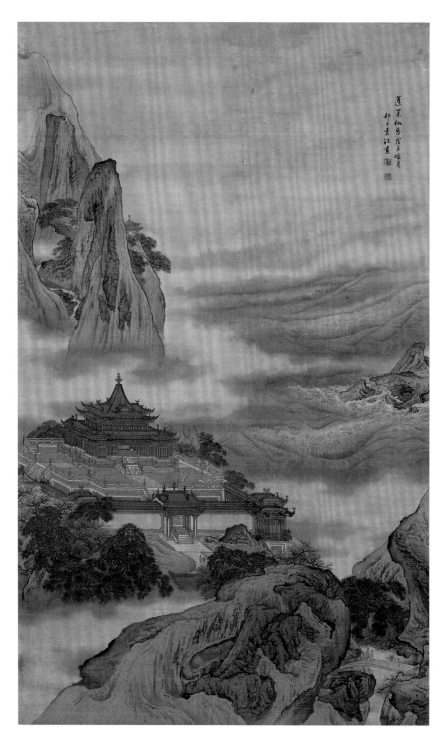

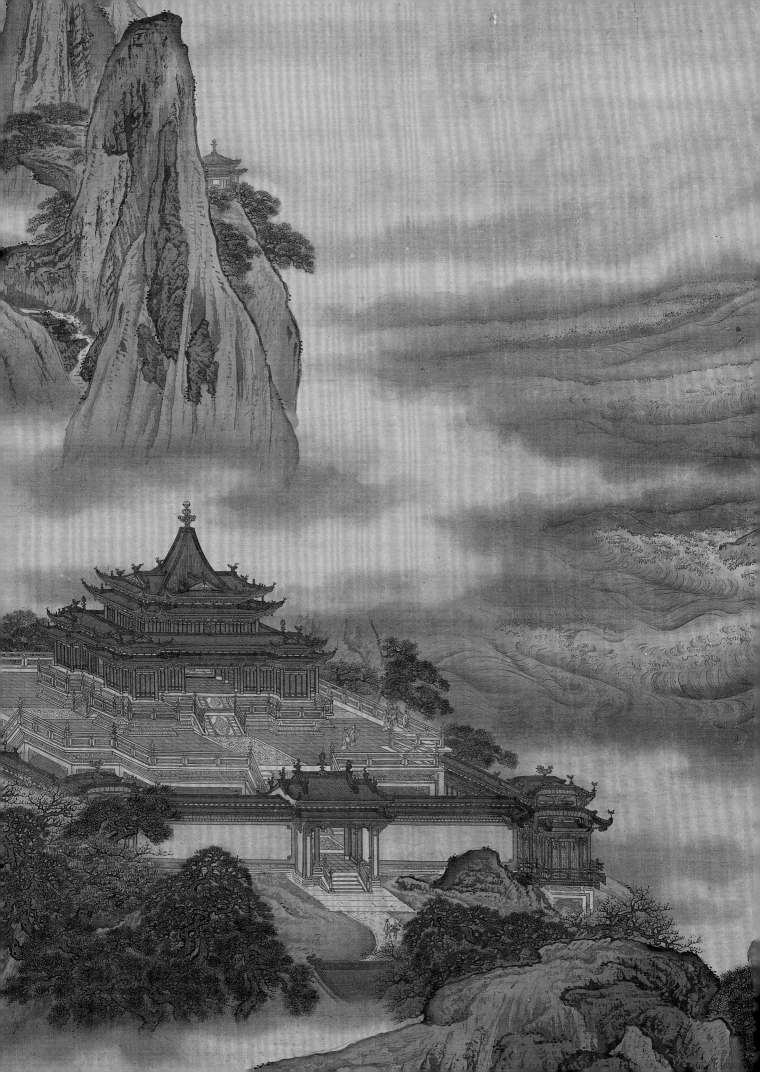

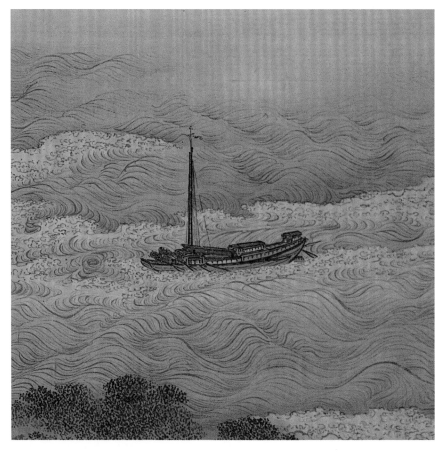

袁江　觀潮圖橫軸
絹本　設色　縱97厘米　橫131厘米

Watching the Tidewater
By Yuan Jiang
Horizontal hanging scroll, colour on silk
H.97cm　L.131cm

錢塘江大潮汛是海水倒灌入江的潮汐
現象，異常壯觀，觀潮成為一年一度
的盛大活動。圖中繪山石樓閣前潮水
滔滔，充分表現了江潮的洶湧壯闊。
其構圖及江水畫法、山石皴法多借鑒
宋人用筆。

本幅自題："丙申三月　邗上袁江
畫"。鈐"袁江之印"（白文）、"邗
上袁文濤"（白文）。

丙申為康熙五十五年（1716）。

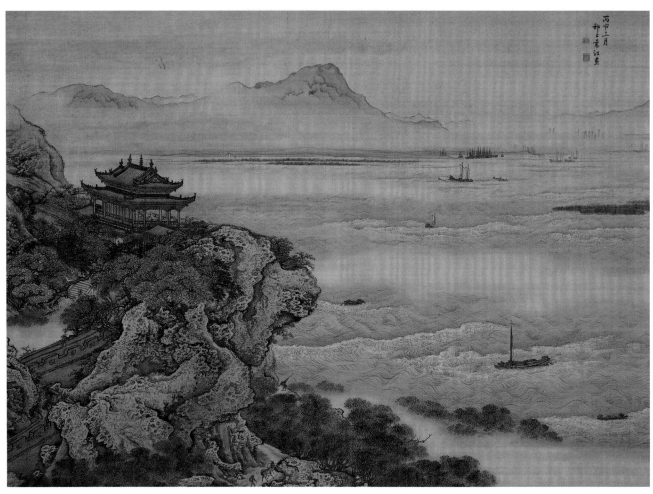

30

袁江　梁園飛雪圖軸
絹本　設色　縱202.8厘米　橫118.5厘米

The Liang Garden in Snow
By Yuan Jiang
Hanging scroll, colour on silk
H.202.8cm　L.118.5cm

梁園是漢梁孝王劉武所建的私家園
林，其舊址據説在今河南開封東南。
劉武雅好文翰，廣交文人名士，許多
人長期居住園內，樂而忘返。圖中繪
冬日雪景，庭院、屋頂、山石上都有
厚厚的積雪，殿堂在白雪的映襯下愈
顯得富麗堂皇。室內燈火通明，歌舞
喧囂，豪華的筵宴正值高潮。

本幅自題："梁園飛雪　庚子徂暑
邗上袁江畫"。鈐"袁江之印"（白
文）、"文濤"（朱文）。

庚子為康熙五十九年（1720）。

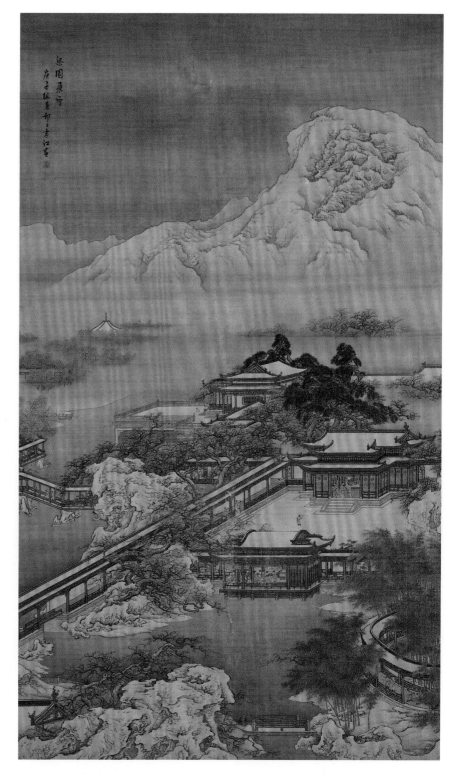

31

袁江　花果圖卷
紙本　設色　縱32.1厘米　橫658厘米

Flowers and Fruits
By Yuan Jiang
Handscroll, colour on paper
H.32.1cm　L.658cm

用寫意法畫四季花卉，有牡丹、萱草、鳶尾、荷花、桂花、菊花、秋葵、海棠、臘梅、水仙，之後又畫茄子、西瓜、桃等果蔬，種類多樣。用沒骨法畫成，設色濃艷純淨，風格與其樓閣畫相比大相徑庭，顯示出畫家多方面的繪畫素養和筆墨造詣。

本幅自題："辛丑余月　邗上袁江畫"。鈐"文濤"（朱文）、"袁江之印"（白文）。

引首題："剛健阿那　兩谿軒主人珍賞。己巳首夏　童大年題"。鈐印"天際真人想"（白文）、"大年"（朱文）、

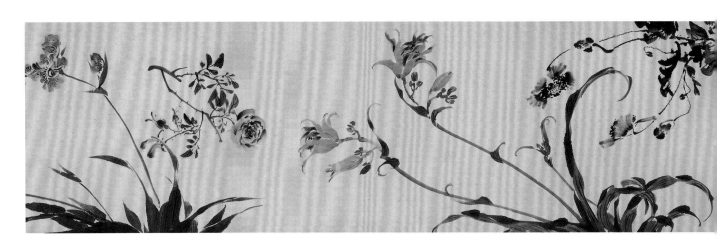

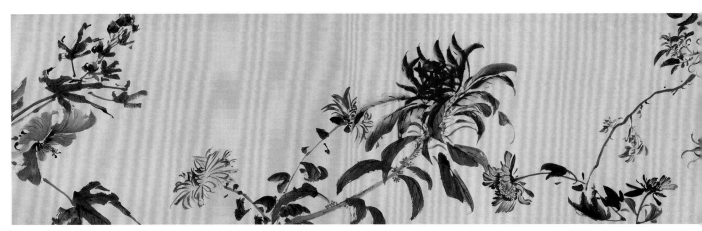

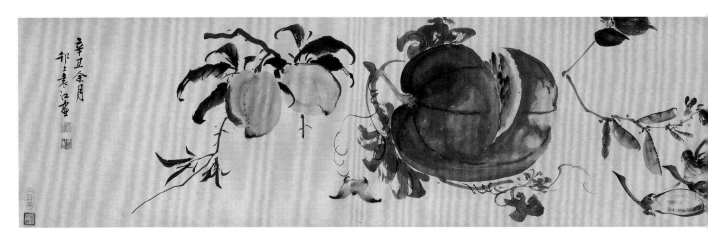

“廿庵”（白文）。另有藏印“兩谿軒”
（朱文）、“緝庋珍藏”（朱文）。

辛丑為康熙六十年（1721）。

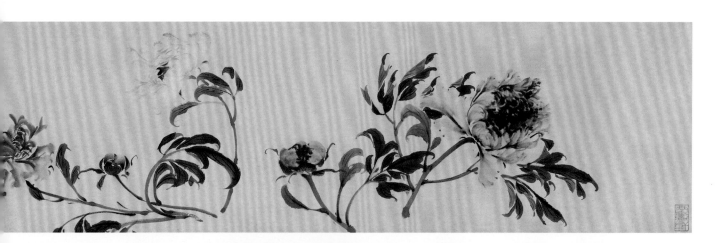

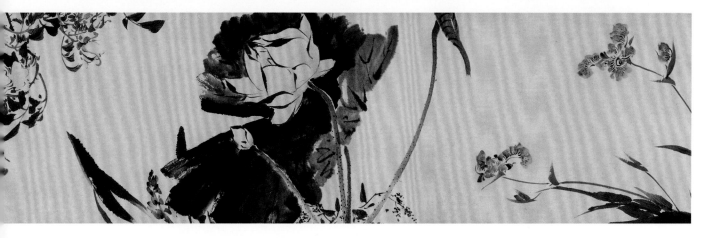

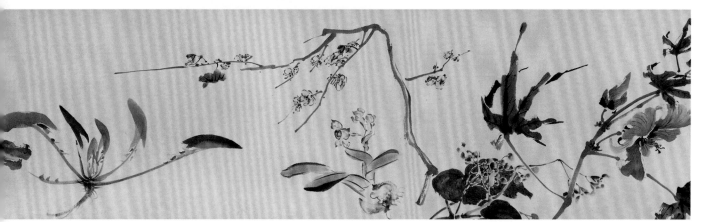

袁江　黃鸝鳴柳圖軸
絹本　設色　縱36厘米　橫28.9厘米

An Oriole Singing on the Willow
By Yuan Jiang
Hanging scroll, colour on silk
H.36cm　L.28.9cm

繪一隻黃鸝鳴啼於柳枝。寫意畫柳葉，黃鸝則用筆工細，設色明快。精心安排鳥與枝條的位置，以及柳葉的疏密，使疏簡的構圖達到平衡。

本幅自題：“癸卯二月　古榕袁江

畫”。鈐“袁江之印”（白文）、“文濤”（朱文）。

癸卯為雍正元年（1723）。

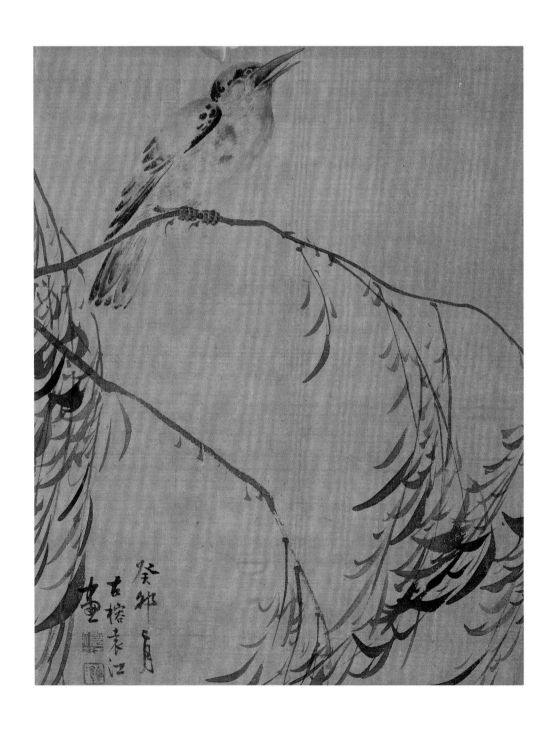

33

袁江　山水圖屏
絹本　設色　各縱188.7厘米　橫46.4厘米

**Landscape in Spring, Summer, Autumn
and Winter**
By Yuan Jiang
4 of a set of 12 hanging scrolls
Colour on silk
H.188.7cm　L.46.4cm

山水十二條屏，選其中四幅，分別表
現春、夏、秋、冬四季景色。

其一　繪重重華麗的宮苑，宮人出入
其間。筆法精細嚴謹，是袁江樓閣界
畫的典型風格。

本幅自題："春色先歸十二樓"。鈐
"袁江之印"(白文)、"文濤"(朱文)。

其二　繪大片鬱鬱葱葱的翠竹和濛濛
的水霧，展現仲夏時節的景色特徵，
用筆較為鬆散。

本幅自題："瀟湘煙雨"。鈐"袁江之
印"(白文)、"文濤"(朱文)。

其三　繪天邊夕陽一抹，餘暉斜照青
山，表現逆光的視覺效果。山嶺以近
似沒骨的手法點染而成，略加勾勒。

本幅自題："秋山夕照"。鈐"袁江之
印"(白文)、"文濤"(朱文)。

其四　繪皚皚白雪，山勢高兀險峻，
行旅艱辛。以留白法表現雪景。

本幅自題："雪棧行旅　癸卯余月
邗上袁江畫"。鈐"袁江之印"(白
文)、"文濤"(朱文)。

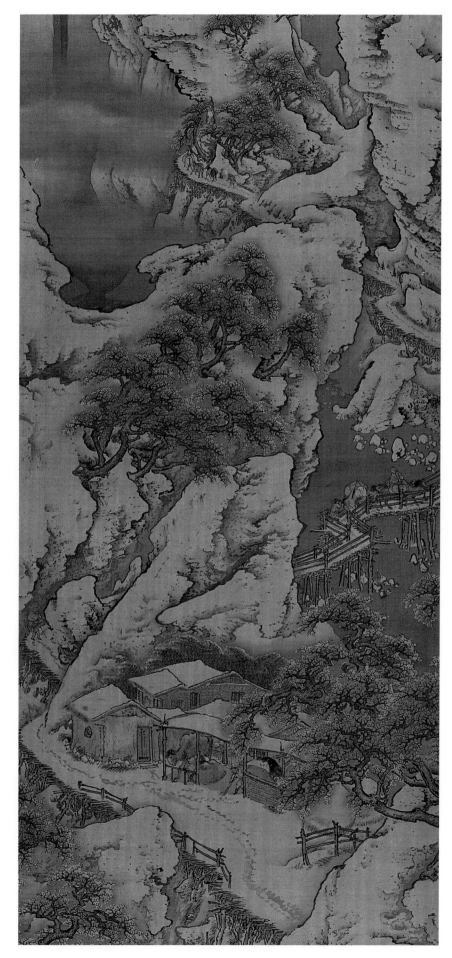

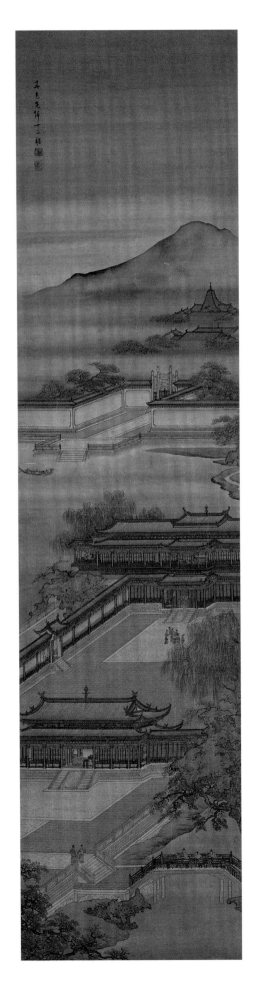
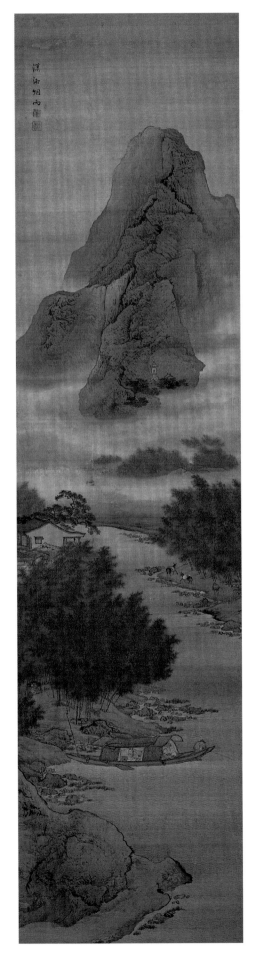

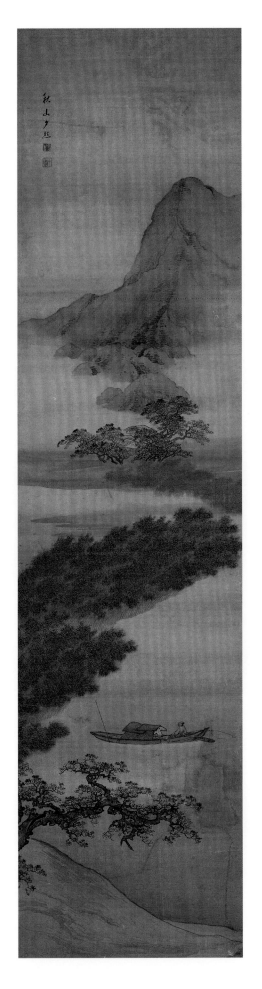
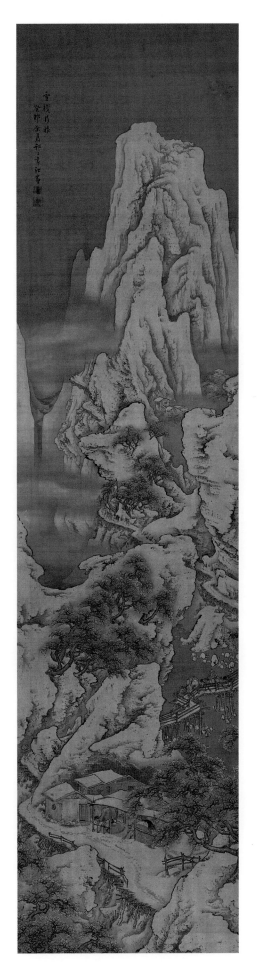

34

袁耀　九成宮圖軸
絹本　設色　縱189.7厘米　橫230.7厘米

The Jiucheng Palace
By Yuan Yao
Hanging scroll, colour on silk
H.189.7cm　L.230.7cm

九成宮是唐代皇室的避暑之宮，在今陝西麟游縣西，因山有九重而得名。詩人杜甫曾有詠九成宮詩。圖中描繪杜甫詩意，樓閣高聳，依山傍水，雲煙繚繞。細部刻畫清晰，斗拱繁密，窗櫺玲瓏。勾線挺直均勻，富有裝飾性。

本幅自題：“九成宮　甲午清冬　邗上袁耀畫”。鈐“袁耀之印”（白文）、“昭道氏”（朱文）。

甲午為乾隆三十九年（1774）。

袁耀，字昭道，擅畫山水樓閣，能守家傳畫法。

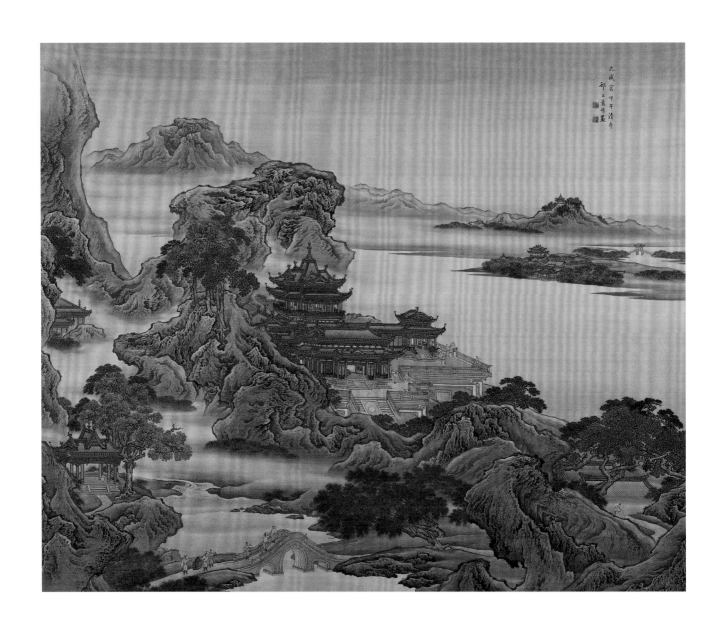

35

袁耀　蓬萊仙境圖軸
絹本　設色　縱266.2厘米　橫163厘米

Fairyland of Penglai
By Yuan Yao
Hanging scroll, colour on silk
H.266.2cm　L.163cm

圖中山形脈絡皆有動勢，以鬼面皴法
畫出的山石突兀怪異，層次豐富。華
麗嚴整的宮殿與雄偉而富有動感的山
水巧妙融合，渾然一體，氣勢博大。
袁氏父子畫蓬萊仙境的作品很多，以
此圖最為壯觀。

自題："蓬萊仙境　時丁酉秋月　邗
上袁耀畫"。鈐"袁耀之印"（白文）、
"昭道氏"（朱文）。

丁酉為乾隆四十二年（1777）。

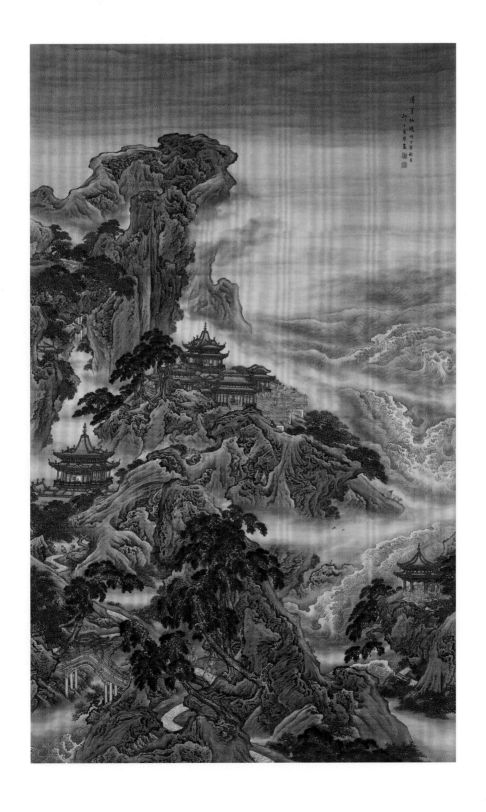

袁耀　揚州四景圖屏
絹本　設色　各縱57厘米　橫66.1厘米

The Four Famous Scenes of Yangzhou
By Yuan Yao
4 of a set of 12 hanging scrolls
Colour on silk
H.57cm　L.66.1cm

畫屏所繪為揚州北郊瘦西湖邊的四處景點，均為寫生之作。

其一　描繪一派怡人春色，湖岸枝頭新綠，垂柳依依，用筆細潤秀媚，設色淡雅。本幅自題："春臺明月"。鈐印"袁耀"（白文）、"昭道"（朱文）。

其二　繪夏日高樹濃蔭，茂茂森森，以濃厚的墨色點染，華滋蒼潤。本幅自題："平流湧瀑。"鈐印"袁耀"（白文）。

其三　繪遠景山石以簡筆勾勒，松柏桃柳，設色點染。構圖平遠、空明。本幅自題："萬松疊翠"。鈐印"袁耀"（白文）。

其四　繪春日桃花盛開如海，遊人吟賞其間，用筆蒼老勁秀，為寫實佳作。本幅自題："平崗艷雪　戊戌仲夏邗上袁耀畫"。鈐印"袁耀"（白文）、"昭道"（朱文）。

戊戌為乾隆四十三年（1778）。

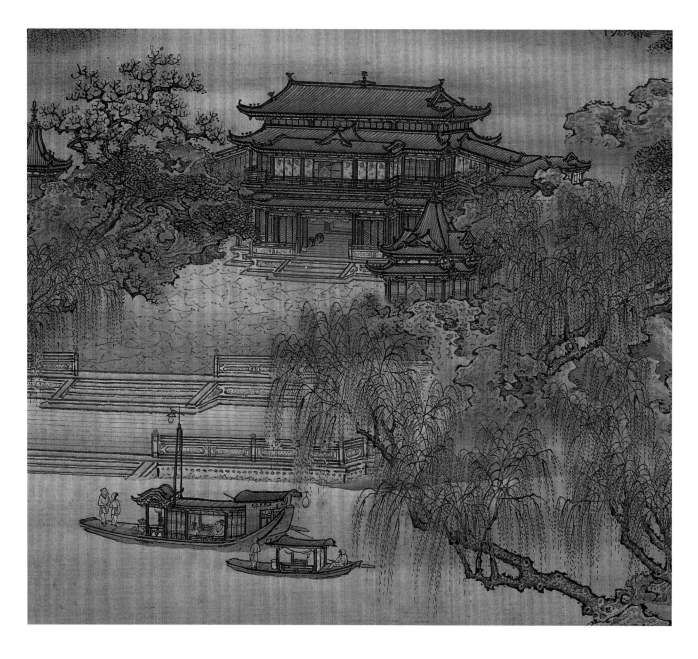

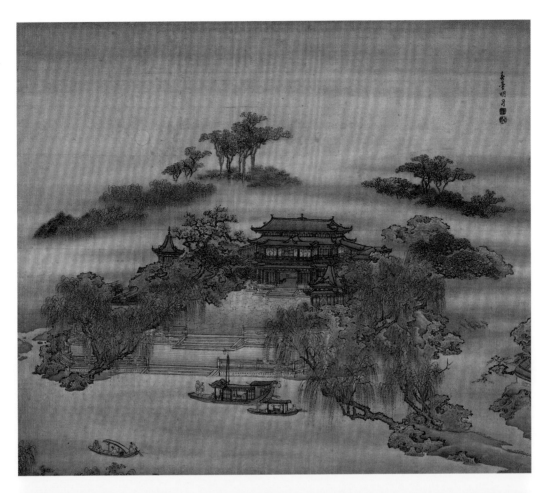

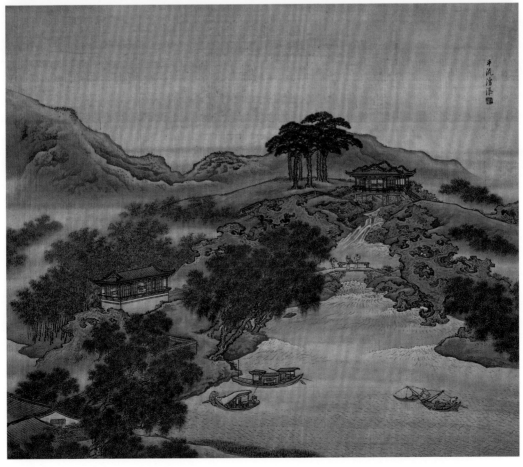

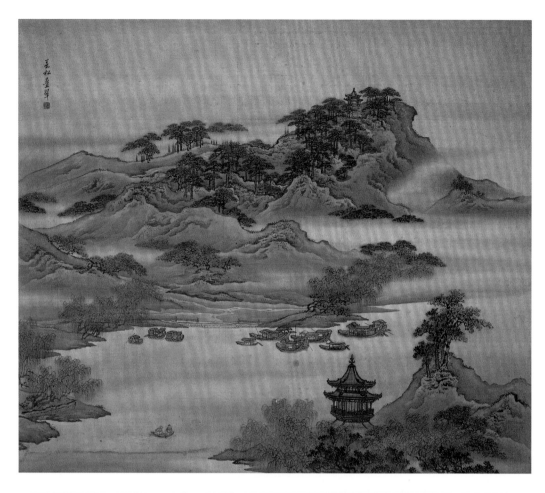

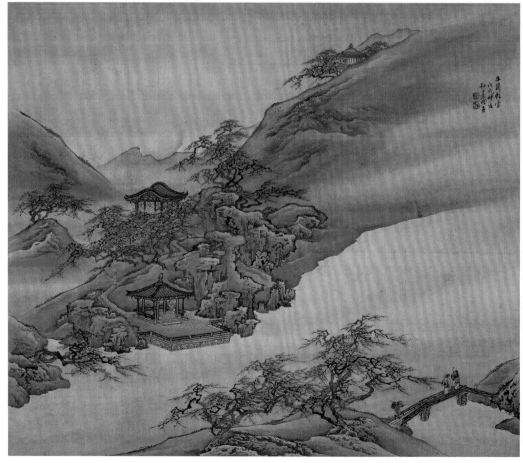

37

袁耀　漢宮秋月圖軸
絹本　設色　縱128.8厘米　橫61.2厘米

The Autumn Moon over the Han Palace
By Yuan Yao
Hanging scroll, colour on silk
H.128.8cm　L.61.2cm

繪昭君出塞的故事。王昭君即王嬙，
字昭君，為漢元帝時宮女，竟寧元年
（前33年）遠嫁匈奴和親，使匈奴與中
原之間得以和平相處，"三世無犬吠
之警，黎庶無干戈之役"。圖中漢宮
宮門緊閉，樓閣庭院籠罩在一片夜色
裏，淡淡的淒涼情調烘托了王昭君即
將遠離故鄉和親人的離愁別緒。

本幅自題："漢宮秋月　壬申初冬
邗上袁耀畫"。鈐"袁耀"（白文）、
"昭道"（朱文）。

壬申為乾隆十七年（1752）。

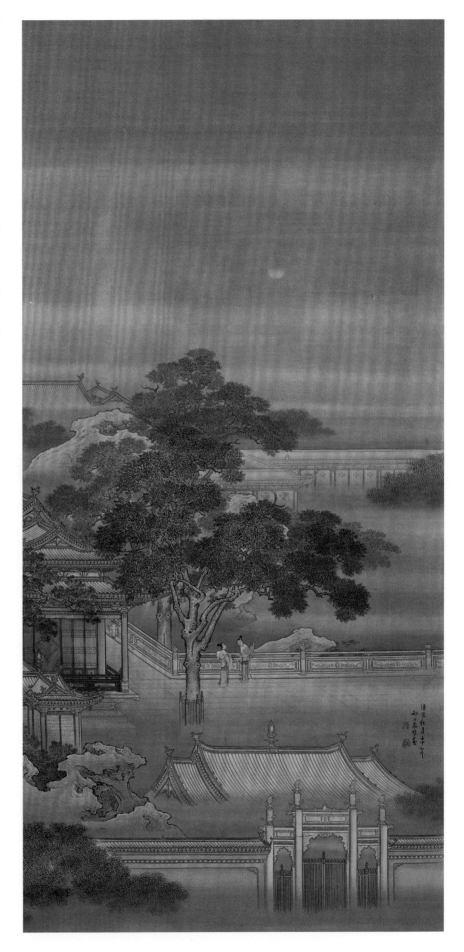

袁耀　驪山避暑圖軸
絹本　設色　縱152.5厘米　橫172厘米

Summer Resort on the Lishan Mountain
By Yuan Yao
Hanging scroll, colour on silk
H.152.5cm　L.172cm

驪山在陝西臨潼東南，山北有溫泉，唐代在此建行宮，名為
華清宮，玄宗和楊貴妃常在此避暑遊玩。圖中繪樓閣建築隱
沒於羣山之間，山石的雄渾與建築的精巧互為映襯，巍峨壯
觀而又風光旖旎。充分體現了畫家的想像力。

本幅自題：“驪山避暑圖　時乙亥春月　雨窗　邗上袁耀
畫”。鈐印“弱水漁者”（朱文）、“袁耀之印”（白文）。

乙亥為乾隆二十年（1755）。

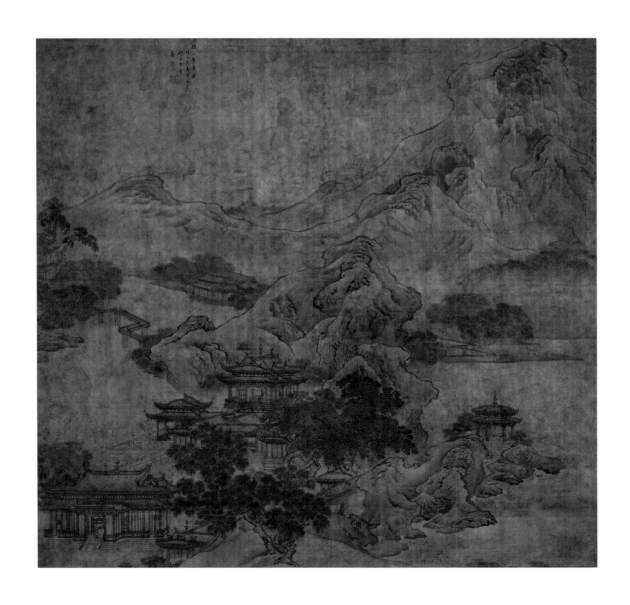

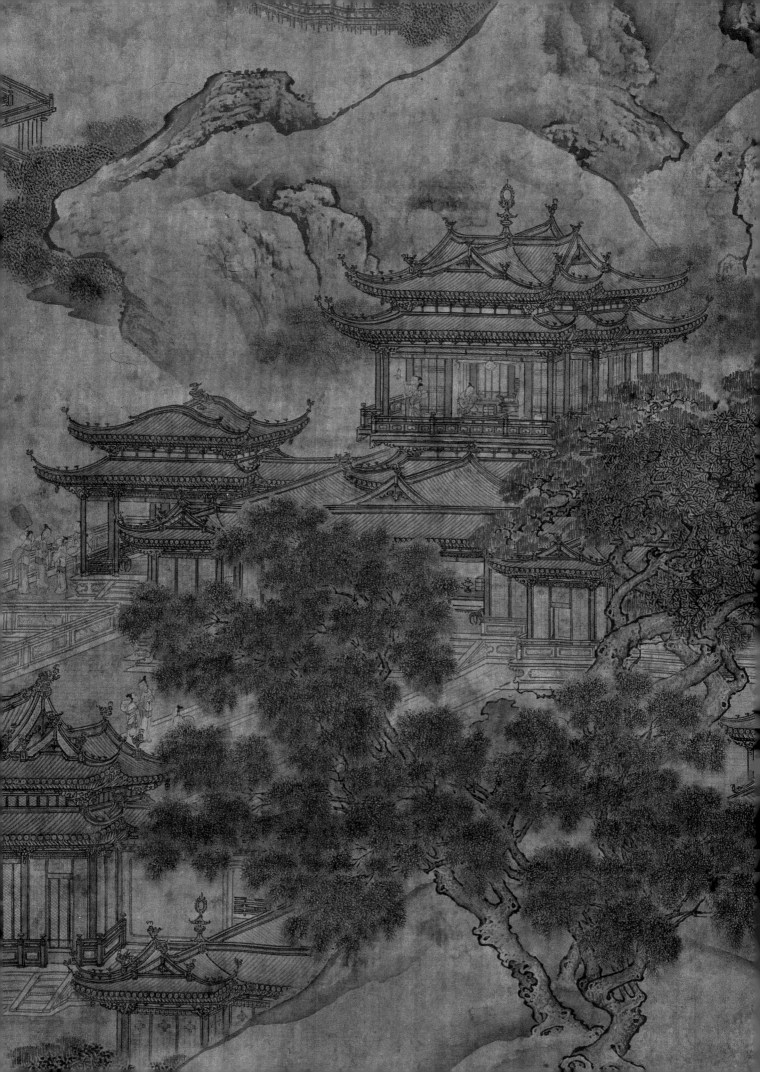

袁耀　邗江勝覽圖橫軸
絹本　設色　縱165.2厘米　橫262.8厘米

A Spectacular Scene of Yangzhou Along the Hanjiang River
By Yuan Yao
Horizontal hanging scroll, colour on silk
H.165.2cm　L.262.8cm

這是一幅描繪實景的佳作，屬袁耀早期作品。作者採用俯視的角度，將揚州城北郊景致盡收眼底。圖中羣山河流環繞，由近至遠，景色層層展現，氣勢宏大而刻劃精細，房屋、樹木、舟船、橋樑、人物、車馬等描繪逼真，生動入微。袁耀畫風以工整細緻著稱，用筆精到，絕無鬆懈。

本幅自題："邗江勝覽　時丁卯清冬袁耀畫"。鈐"袁耀之印"（白文）、"昭道氏"（朱文）。另有藏印"近居"（朱文）、"孫阜昌印"（朱文）。

丁卯為乾隆十二年（1747）。

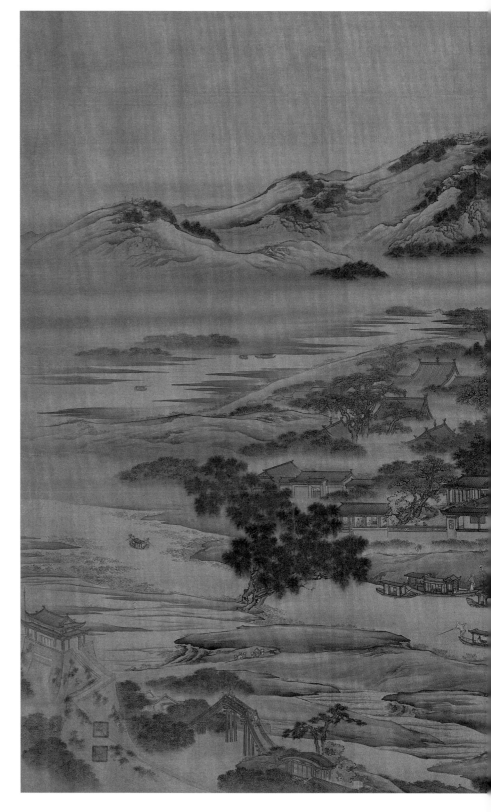

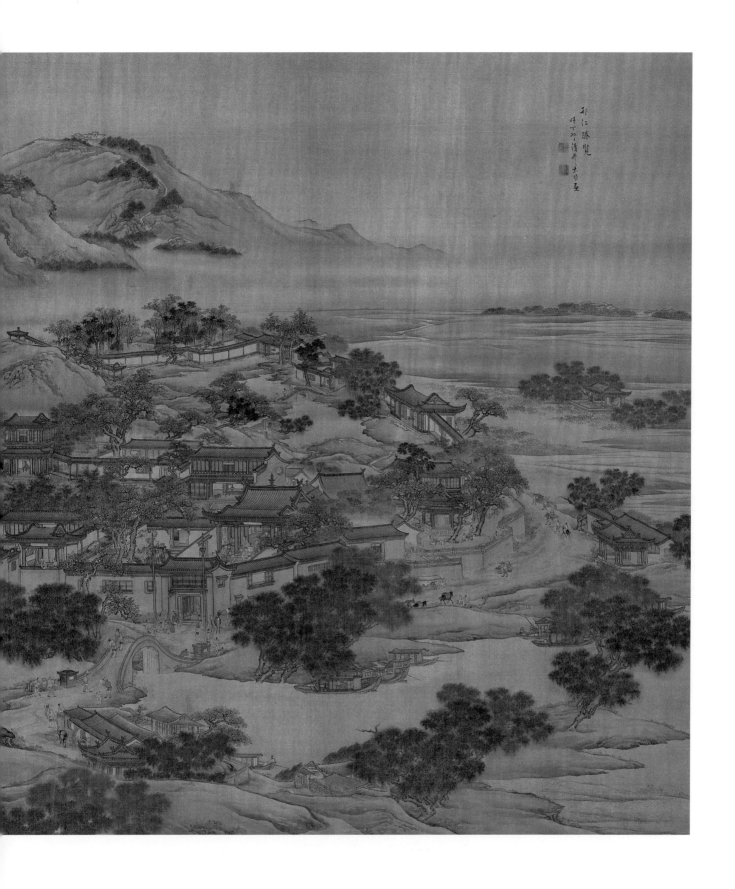

40

袁耀　春疇麥浪圖軸
絹本　設色　縱67.3厘米　橫34.5厘米

Rippling Wheat Fields in Spring
By Yuan Yao
Hanging scroll, colour on silk
H.67.3cm　L.34.5cm

繪農家景物，茅屋、麥田和勞作歸來
的農夫，一派富有生氣的田園風光。
以素淡的綠色為主調，清新悅目。用
筆靈活多變，富於野逸情趣。

本幅自題："春疇麥浪"。鈐"袁耀"
（白文）。

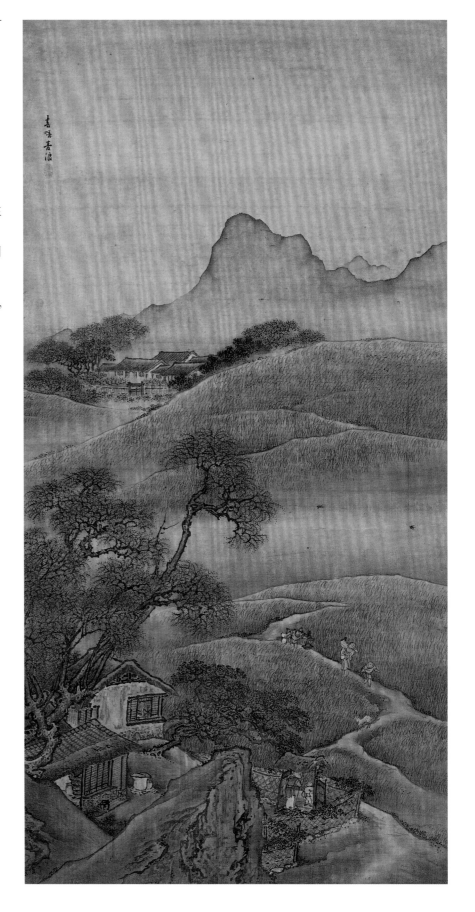

41

袁耀　仿王蒙山水圖軸
絹本　設色　縱233.6厘米　橫101.5厘米

Landscape Imitating the Style of Wang Meng
By Yuan Yao
Hanging scroll, colour on silk
H.233.6cm　L.101.5cm

繪簡樸的山居茅屋，峻嶺之上樓閣掩
映。山水以工筆畫出，明淨雅致，意
境恬淡，別有一番韻致。雖自題法元
代黃鶴山樵（王蒙）筆意，但未脫自家
之法。

本幅自題：“法黃鶴山樵筆意。邗上
袁耀”。鈐“袁耀之印”（白文）、“昭
道氏”（朱文）。另藏印“太谷孫氏家
藏”（朱文）、“衛陽道孫阜昌珍藏印”
（白文）。

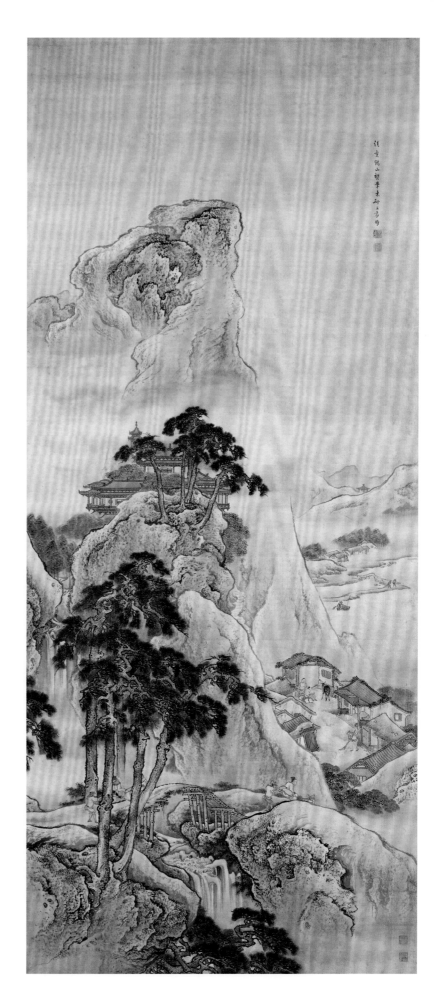

42

禹之鼎　桐禽圖軸
絹本　設色　縱109.5厘米　橫48厘米

Birds Perched on a Chinese Parasol Tree
By Yu Zhiding
Hanging scroll, colour on silk
H.109.5cm　L.48cm

繪梧桐樹已結籽莢，兩隻蠟嘴鳥飛來
啄食。此幅寫意花鳥施以水墨淡色，
頗具文人畫的風格。

本幅自題："余摹藍田叔先生得子圖
非一本矣，乙亥立秋後二日偶於京
邸，因秋實老堂翁談及故園風景又屬
寫此幅，感其嗜痂，不知醜耳。廣陵
禹之鼎識"。鈐"梅田竹屋"（朱文）、
"慎齋禹之鼎印"（朱白文）、"廣陵濤
上漁人"（朱文）、"只可自怡悅"（白
文）。另有藏印"郝"（朱文）、"胡
小琢藏"（朱文）、"得一軒藏"（朱
文）。

乙亥為康熙三十四年（1695），禹之鼎
時年四十八歲。

禹之鼎（1647—1716），字尚吉，亦
作上吉、尚基、尚稽，號慎齋。擅長
人物，尤其以肖像著稱，仕女、花
卉、山水等科也有涉足。先後出入藍
瑛及宋元諸家，作品面貌多樣，曾入
京供奉。

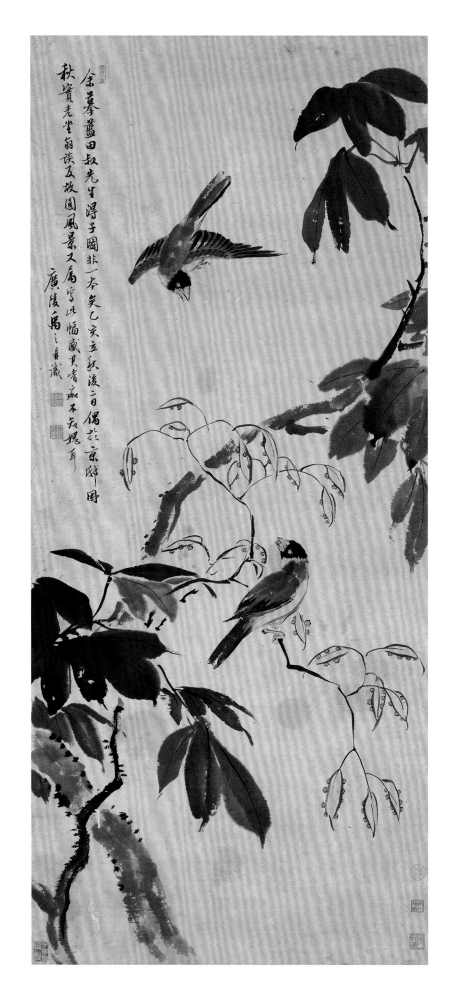

禹之鼎　晚煙樓圖像卷
絹本　設色　縱47厘米　橫138.2厘米

A Scholar Enjoying a Distant View from the Evening Mist Tower

By Yu Zhiding
Handscroll, colour on silk
H.47cm　L.138.2cm

繪晚煙樓上張輔翁憑欄遠眺，皓月當空，江面上煙水微茫，岸邊樓舍嚴整，泊船桅杆林立。通過對景物的鋪陳渲染襯托出畫中主人公的風雅情趣。景物簡潔，佈局疏朗。

卷首自題："晚煙樓圖"。卷尾題："輔翁張太先生，隱居三津，臨流構樓，以供眺望，命名曰晚煙樓。屬余作圖，感大君子嗜痂，漫擬之。時辛巳冬月，恭請教正。廣陵禹之鼎並志"。鈐印"□□"（朱文）。

辛巳為康熙四十年（1701），禹之鼎時年五十五歲。

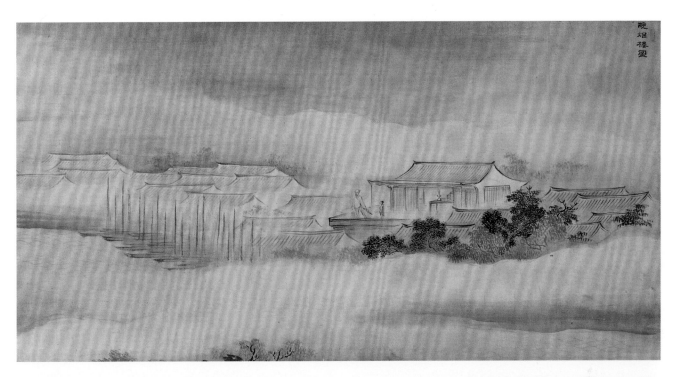

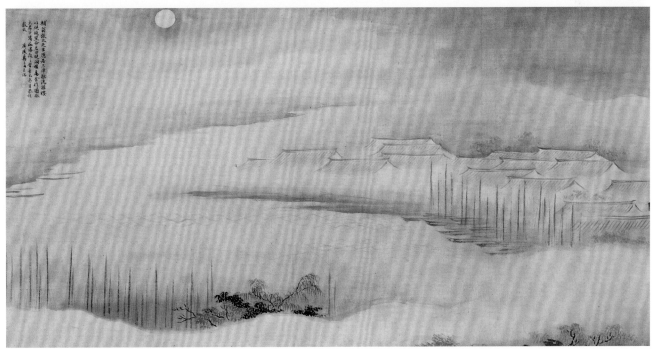

禹之鼎　黃山草堂圖像卷

絹本　設色　縱40.3厘米　橫131.8厘米

Thatched Houses on the Huangshan Mountain
By Yu Zhiding
Handscroll, colour on silk
H.40.3cm　L.131.8cm

此圖是為湖北進士田顯吉所作的肖像，人物置身園林之中，垂釣池邊，反映出為官餘暇悠閒清雅的家居生活。以墨線勾描人物，施以淡色，將人物面貌和神態表現得細膩傳神。四周景物的空間比例以及樓閣亭榭的透視都繪得真實自然。

引首有吳廷颺題："黃山草堂圖"。鈐印"吳廷颺字熙載"（白文）。卷首自題："黃山草堂圖"。卷尾落款："壬午秋月　禹之鼎"。鈐印"必逢佳士亦寫真"（白文）、"禹之鼎"（朱文）、"慎齋"（朱文）。尾紙有顧瀛為田顯吉作家傳，田氏外曾孫陳師慶題詩以及曹口堅、陳彝、詹嗣賢、張丙炎、錢桂森等人題跋。

壬午為康熙四十一年（1702），禹之鼎時年五十六歲。

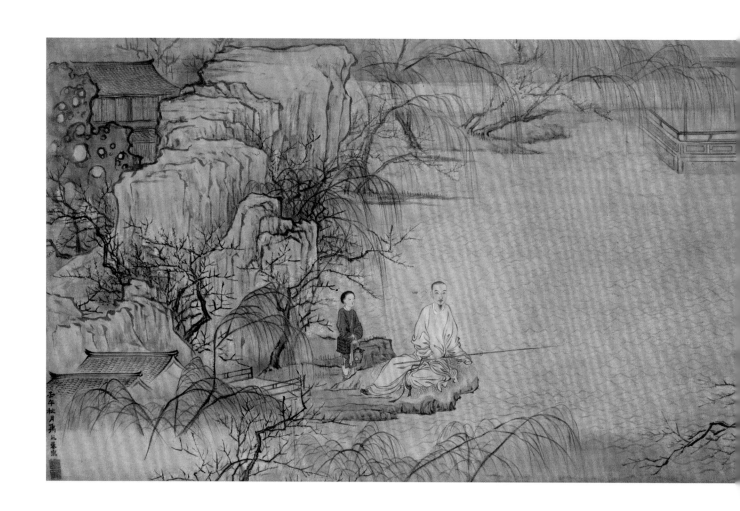

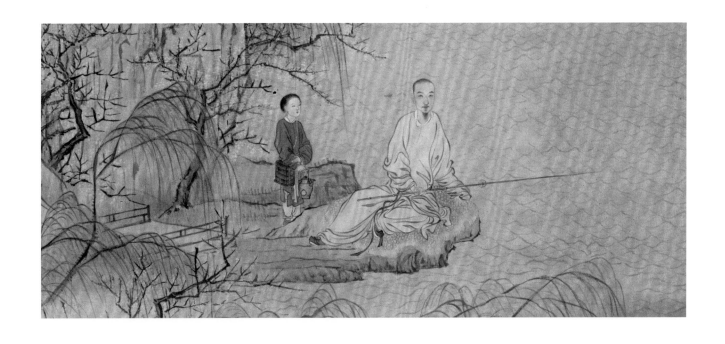

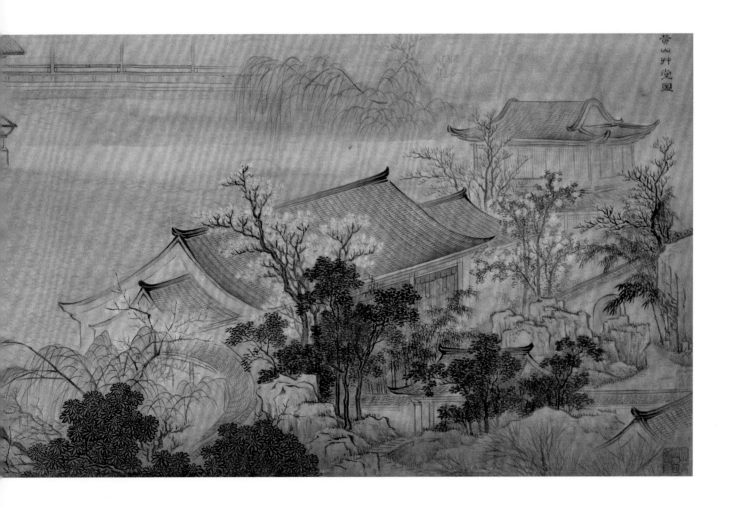

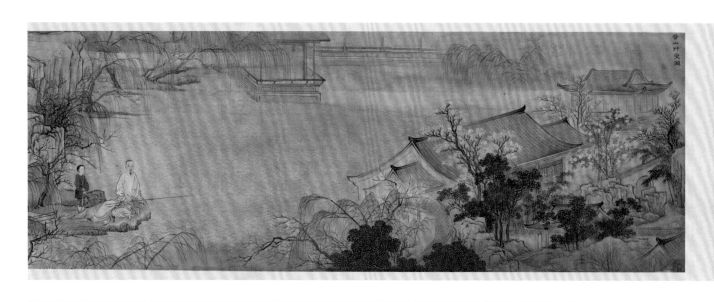

十里塍波一釣徒　人生共合總榮枯
蘋葉花華畢竟娥眉懶畫時鳴榮
又一圖
克封直刻海南天使陵風裒也州仙
請者圖中是何世
仁皇甲子太平年
　　　　　　儀徵陵學陳彝敬題

黃山艸堂圖

道光二十有三年二月廿一日儗徵後學吳廷颺補署

壬辰進士滇黔田徵君家傳

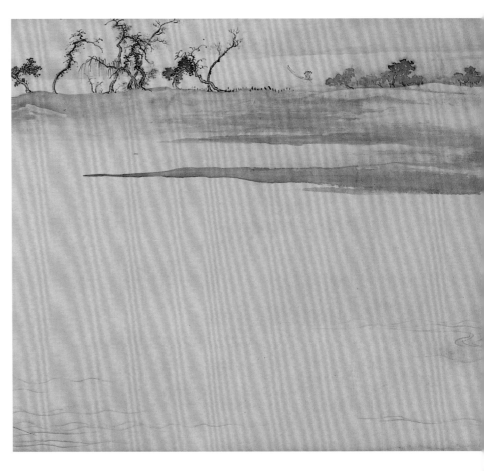

45

禹之鼎　移居圖像卷
絹本　設色　縱42.5厘米　橫232.8厘米

Moving to Another Place
By Yu Zhiding
Handscroll, colour on silk
H.42.5cm　L.232.8cm

繪文士肖像，一文士手把書卷，待眾
人搬運行李，乘舟將行。另一文士偕
童子佇足柳側相送。以墨線輕勾輪
廓，用淡墨暈染出明暗起伏，再罩染
色彩，使人物面相有明潤的色澤，達
到形神兼備的境界。以蟹爪法畫樹
木，枝葉枯黃，表現出清寒蕭瑟的初
冬景色。

卷首鈐"慎哉書畫"（白文）、"逢佳"
（朱文）。卷尾落款："甲申初冬　廣
陵禹之鼎寫"。鈐印"禹之鼎"（白
文）、"慎齋"（朱文）。

甲申為康熙四十三年（1704），禹之鼎
時年五十八歲。

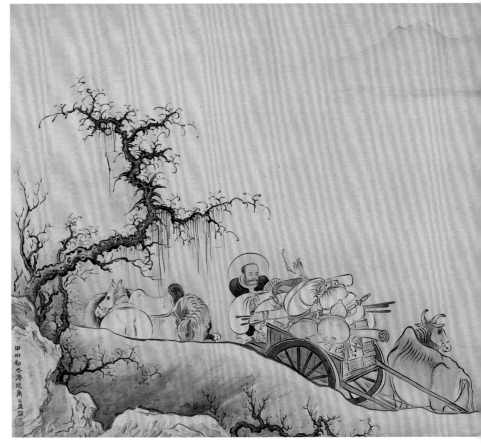

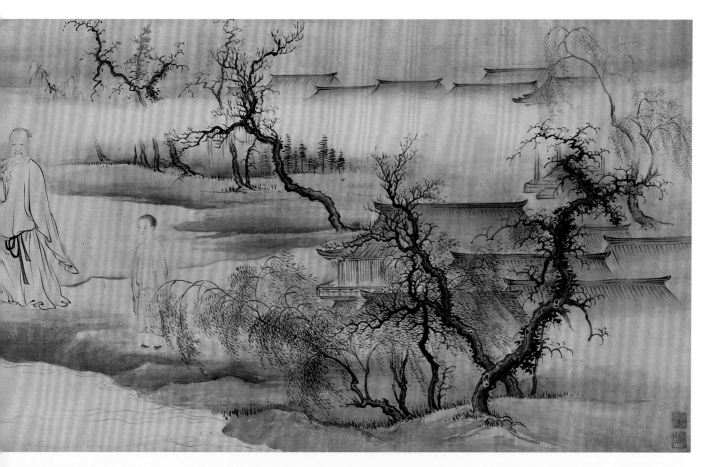

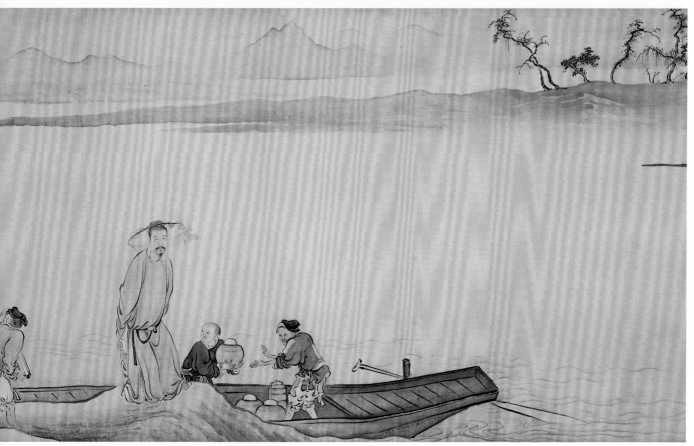

禹之鼎　祭屈原圖像卷
紙本　設色　縱55.5厘米　橫249.2厘米

Offering Sacrifices to Qu Yuan on the Dragon Boat Festival

By Yu Zhiding
Handscroll, colour on paper
H.55.5cm　L.249.2cm

繪端午時節，主人公坐在船中憑窗觀望，岸上踏青的遊人熙熙攘攘，江中龍舟競賽，戲曲表演熱鬧非凡，充滿濃厚的生活氣息和喜慶的節日氣氛。此圖是人物肖像，同時也是一幅表現民間風俗的繪畫。

本幅自題："丁亥春杪廣陵禹之鼎繪"。鈐印"禹之鼎"（白文）、"慎齋"（朱文）、"半鐘"（朱文）。

丁亥為康熙四十六年（1707），禹之鼎時年六十一歲。

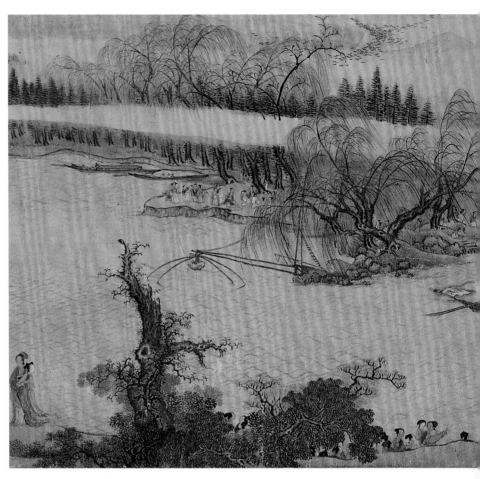

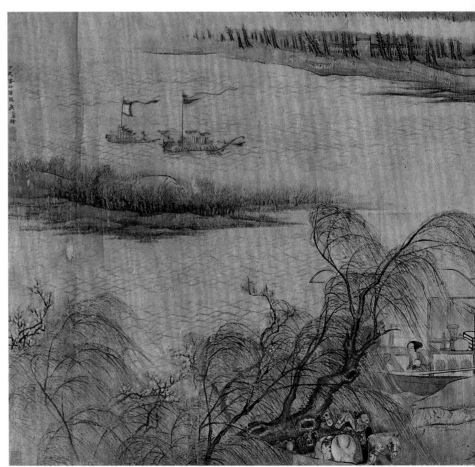

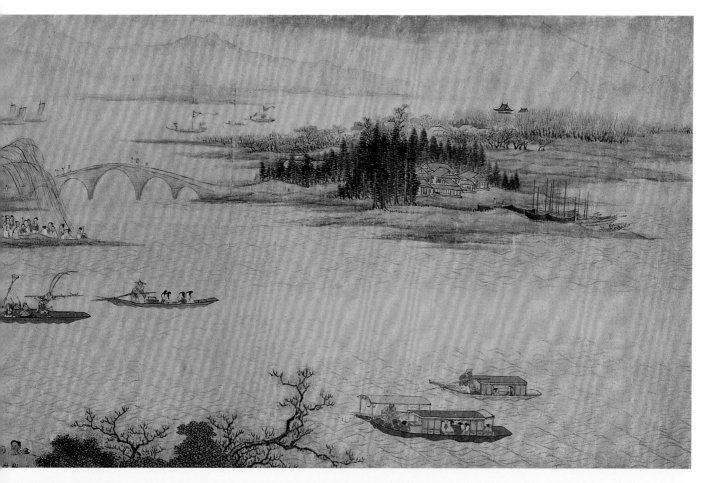

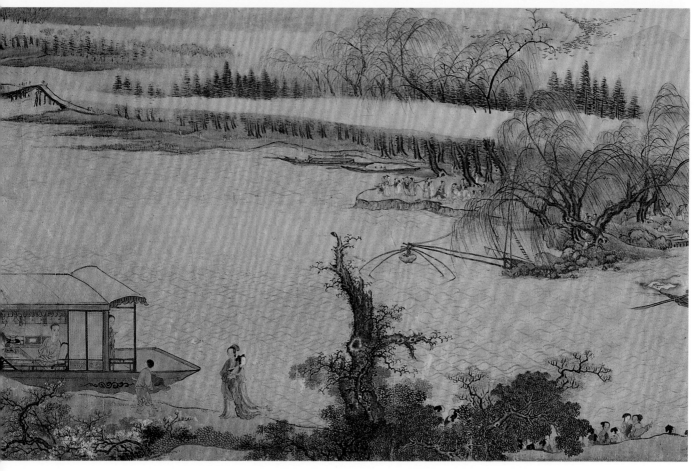

47

禹之鼎　芭蕉仕女圖軸
紙本　墨筆　縱87.5厘米　橫35.7厘米

A Lady under a Plantain Tree
By Yu Zhiding
Hanging scroll, ink on paper
H.87.5cm　L.35.7cm

清代的仕女畫崇尚"病美人"的形象。
圖中仕女身姿纖瘦，儀態嫻靜，行止
慵怠，似有幽怨情思。勾線頓挫轉
折，仿徐渭水墨寫意筆法，既有潑墨
的灑脫，又不失蘭葉描法的靈秀飄
動。

本幅自題："紅蘭主人筆墨妙絕千
古，最愛青藤書畫，每見濡毫未下氣
已吞，潑墨如飛，脫窠臼於腕底，實
昭代傳人。偶索余擬天池芭蕉仕女，
誠問道於盲，不揣鄙陋，漫畫請教未
免布鼓耳。廣陵學人禹之鼎"。鈐"慎
齋禹之鼎印"（朱白文）、"廣陵濤上
漁人"（朱文），本幅右下鈐"慎齋"（白
文）、"醉酒"（朱文）。另有收藏印
"虛齋秘玩"（朱文）、"黃"（朱文）、
"左田八十九翁"（朱文）。

紅蘭主人即清宗室蘊端，字正子，號
兼山，別號玉池生。初為固山貝子，
康熙二十三年（1684）封為多羅勤郡
王，亦能作山水。

曾經《虛齋名畫錄續錄》著錄。

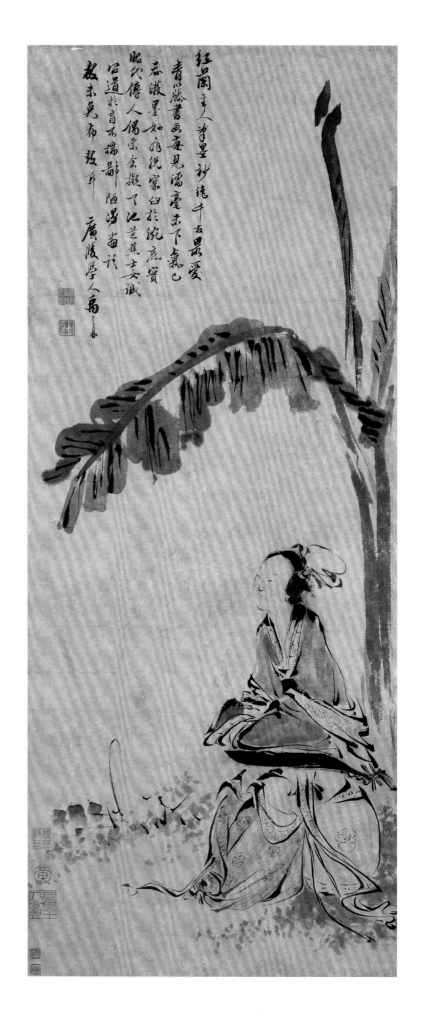

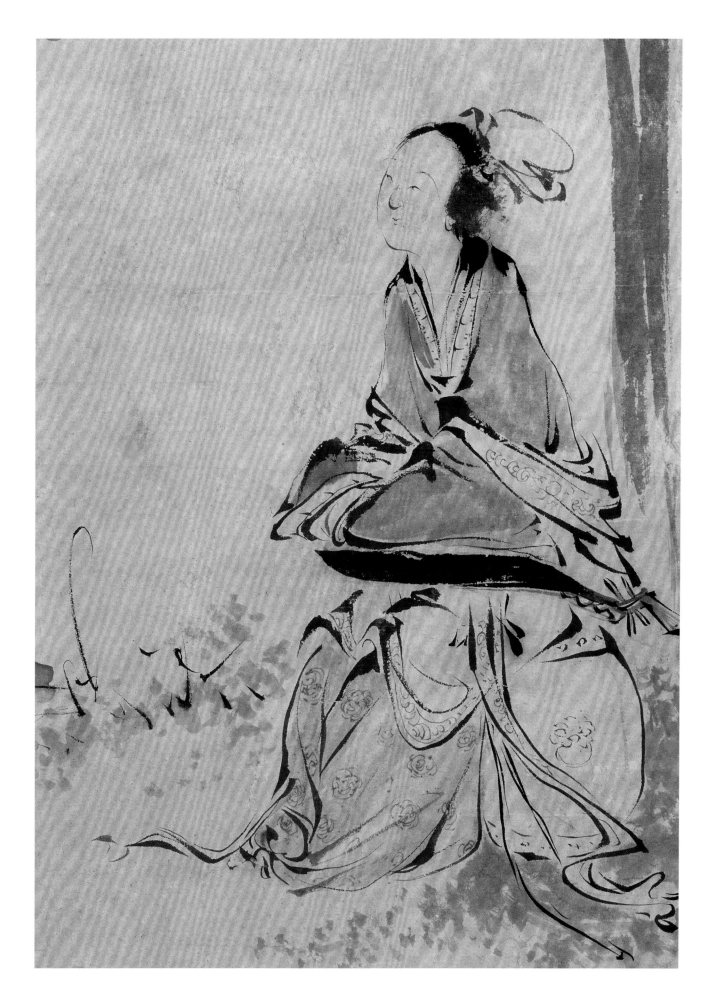

48

禹之鼎　題扇圖軸
絹本　設色　縱132厘米　橫55.8厘米

Wang Xizhi Writing on Fans
By Yu Zhiding
Hanging scroll, colour on silk
H.132cm　L.55.8cm

圖中描繪書法家王羲之的故事。傳説
王羲之路遇一賣扇貧苦老婦，見她扇
子賣不出去，便在她的扇上信筆題
寫，眾人聽説扇上有王羲之的親筆題
字，紛紛解囊將扇子搶購一空。以工
筆線描突出人物的俊雅風神，樹石施
以濃麗的青綠重彩。

本幅自題：“題扇圖　都門客窗摹劉
松年筆意。恭頌定翁老先生榮壽千
春。廣陵禹之鼎”。鈐印“慎齋禹之
鼎”（朱白文）、“廣陵濤上漁人”（朱
文）、“京門典客”（朱文）、“必逢
佳士亦寫真”（白文）。

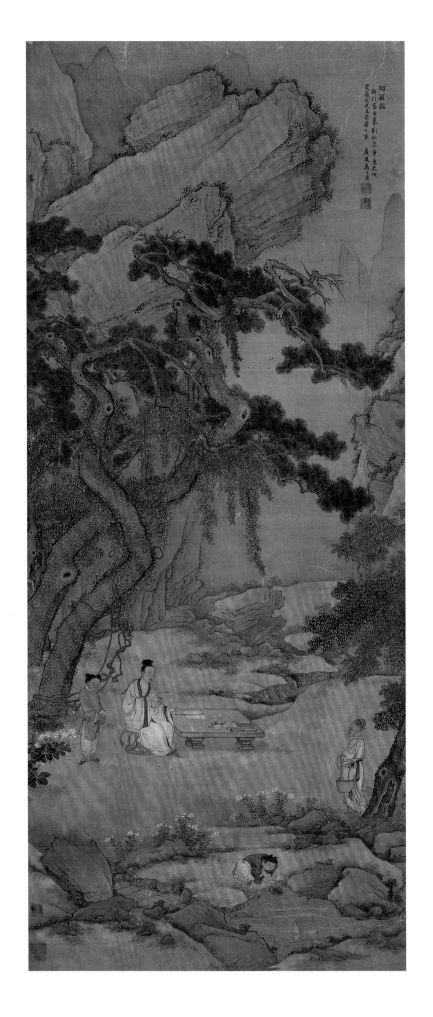

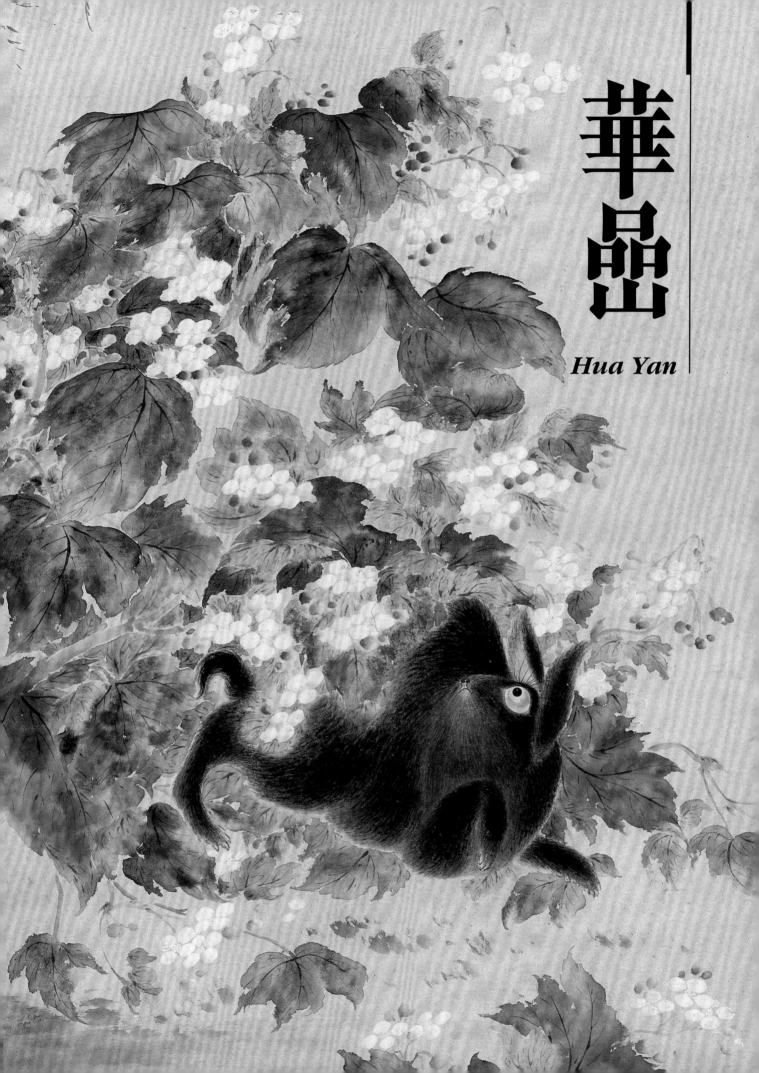

華喦

Hua Yan

49

華喦　新羅山人自畫像軸
紙本　設色　縱130厘米　橫51厘米

Self-portrait
By Hua Yan
Hanging scroll, colour on paper
H.130cm　L.51cm

以簡筆自畫像，倚石臨泉，拈鬚靜
思，體現了畫家"安處幽素，守默養
和，絕不為世喧所攘，而惟以山水雲
鳥自娛"的人生態度。

本幅自題："新羅山人小影"。另有自
題詩一首（釋文見附錄），署款："雍
正丁未長夏　新羅山人坐講聲書舍戲
墨"。鈐印"秋岳"（朱文）、"華喦"
（白文）、"小園"（朱文）、"離垢"
（白文）、"雲谷"（朱文）。

雍正丁未為雍正五年（1727），華喦時
年四十六歲。

華喦（1682—1756），字秋岳，號新
羅山人，福建上杭人，移居杭州，長
住揚州。擅畫花鳥、人物、山水，尤
以獨特的小寫意法描繪出生動活潑的
花鳥天地，對當時及後世產生了深遠
的影響。

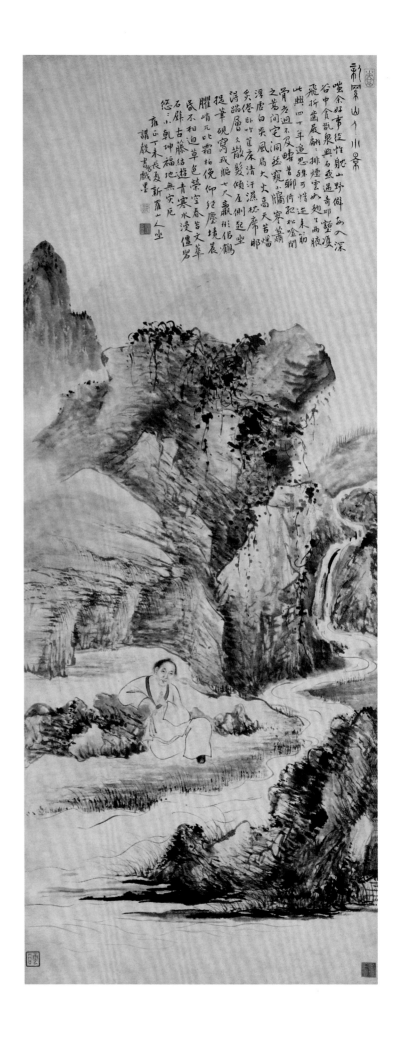

50

華嵒　出獵圖軸
絹本　設色　縱149厘米　橫60厘米

Hunting
By Hua Yan
Hanging scroll, colour on silk
H.149cm　L.60cm

描繪秋郊寒林，煙霧飄渺，兩名胡人
獵手策騎狩獵其間。一人回首彎弓欲
射，目光犀利，弓如滿月，另一人安
坐於馬上，神情泰然自若。兼工帶
寫，獵人的容貌以及衣紋，皆精心勾
畫。圖中獵物並未在畫面上出現，但
觀者能通過人物張弓的動作、馬匹焦
躁嘶鳴的神態感受到它的存在。

本幅自題："颯颯寒空落木頹，一聲
孤雁向南來。煙沙影裏聯鏢客，手挽
強弓抱月開。丁酉春白沙華嵒寫並
題。"鈐印"華嵒"（白文）、"秋岳"
（朱文）。引首鈐印"白沙"（朱文）。
另鈐鑒藏印"南園草樓"（白文）。

丁酉為康熙五十六年（1717），華嵒時
年三十六歲。

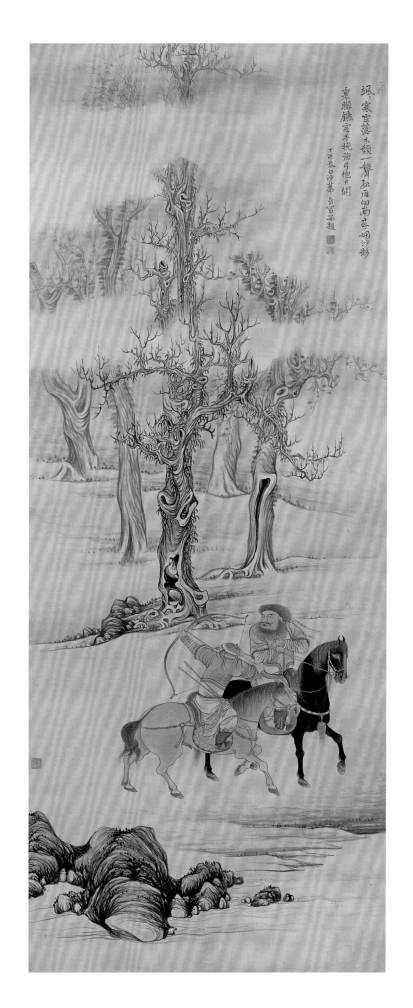

51

華喦　列子御風圖軸
絹本　設色　縱128.5厘米　橫45厘米

Lie Zi Flying on Clouds
By Hua Yan
Hanging scroll, colour on silk
H.128.5cm　L.45cm

列子，戰國時道家，鄭國人。《莊子》
中有許多關於他的傳說，稱其修道多
年，能御風而行，圖中描繪的是狂風
驟起，樹木搖曳，列子立於雲端，儀
態儒雅，衣袂飄舉，飄然物外。以行
草書筆法寫雲海翻騰之貌，而以濕筆
側鋒來表現風雲變幻的迅疾。樹、石
畫法得蒼潤葱鬱之致，人物則採用小
寫意，刻畫細膩，衣紋用蘭葉描，筆
致宛轉含蓄。

本幅自題："列子御風圖"。鈐印"九
沙"（白文）。另有自題："雍正丁未
又三月新羅華喦寫於講聲書舍。"鈐
印"華喦"（白文）、"秋岳"（朱文）、
"離垢"（白文）。

丁未為雍正五年（1727），華喦時年四
十六歲。

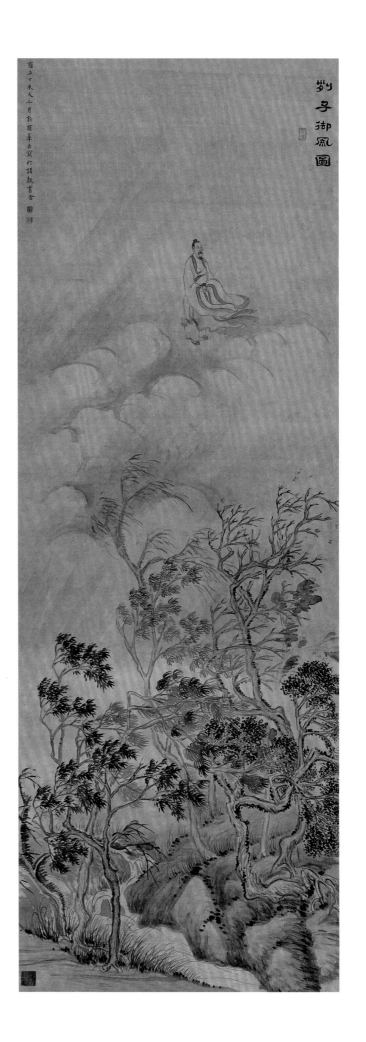

52

華喦　溪山猛雨圖軸
紙本　墨筆　縱193厘米　橫66.5厘米

Mountain Streams in Heavy Autumn Rain
By Hua Yan
Hanging scroll, ink on paper
H.193cm　L.66.5cm

繪深秋疾風驟雨乍起，山間烏雲低垂，樓閣掩映於迷濛的煙霧中。溪澗奔湧，草木在水氣蒸騰中愈顯葱蘢茂盛，令人頓生涼爽快意。運用水墨淋漓的濕筆，通過刷染，表現出山雨的迅猛。在林木的刻畫上，簡潔的勾勒和中鋒密點，使樹幹枝葉層次清晰。

本幅自題："秋深餘苦熱，敞閣納涼風。偶然得新意，掃墨開鴻濛。谿山銜猛雨，密點打疏桐。樓觀蔽煙翠，老樟合青楓。奔灘滾寒溜，雷鼓聲逢逢。方疑巨石轉，漸慮危橋衝。皂雲和古漆，張布黔低空。遊禽返叢樾，濕翎翻生紅。景物逞情態，結集毫末中。邈然推妙理，妙理故難窮。雍正己酉秋又七月東園生寫於講聲書舍並題。"鈐"華喦之印"（白文）、"東園生"（白文）。引首鈐"奈何"（白文）。鈐鑒藏印"葉夢龍鑒藏"（白文）、"太一素道人"（白文）、"聞泉鑒藏"（白文）、"融齋"（白文）、"恭綽"（朱文）、"番禺葉氏遐庵珍藏書畫典籍之印記"（朱文）。

己酉為雍正七年（1729），華喦時年四十八歲。

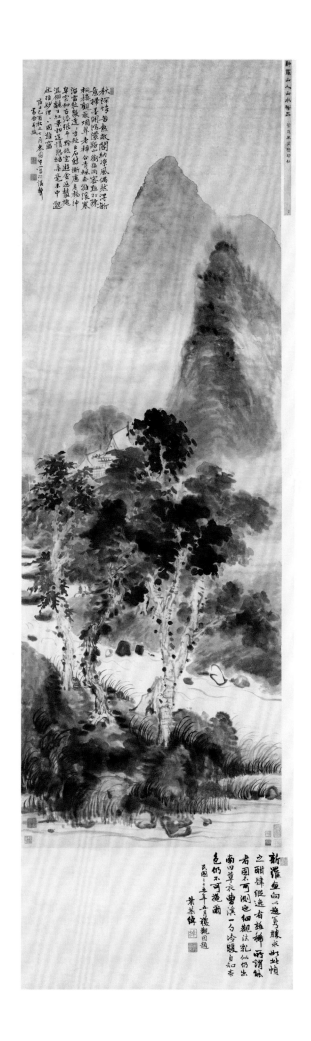

53

華嵒　山鼠啄栗圖軸
紙本　設色　縱145.5厘米　橫57厘米

Squirrels Pecking at Chestnuts
By Hua Yan
Hanging scroll, colour on paper
H.145.5cm　L.57cm

繪秋日溪谷，一羣松鼠在山栗樹上飛竄嬉戲，活靈活現。觀察細緻，刻劃精微。以石濤筆法畫竹石，用枯墨硬毫絲出松鼠毛皮既鬆且硬的質感，並以淡色烘染，真切自然。畫家在花鳥畫上達到了前所未有的境界。此圖為華嵒最著名的畫作之一。

本幅自題：「樹暗不斷煙，崖峯時墮蜜。藜牀荔垣蘚交結，檜雨篁陰難見日。松梢風過落藤花，仰看飢鼪啄山栗。辛丑冬日寫。秋岳華嵒」。鈐「華嵒之印」（白文）、「秋岳」（朱文）、「南園草樓」（白文）、「秋空一鶴」（朱文）。鑒藏印「寶董室珍藏」（朱文）、「樹鏞審定」（白文）、「虛齋審定」（朱文）。

曾經《虛齋名畫錄》著錄。

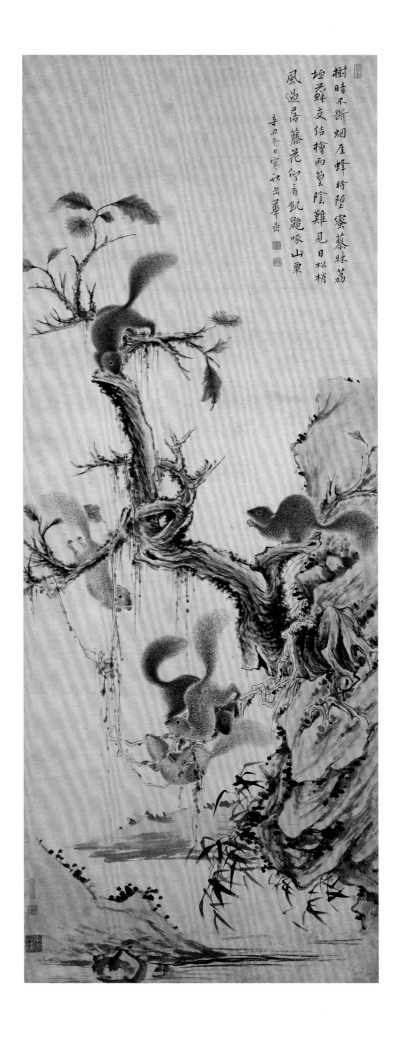

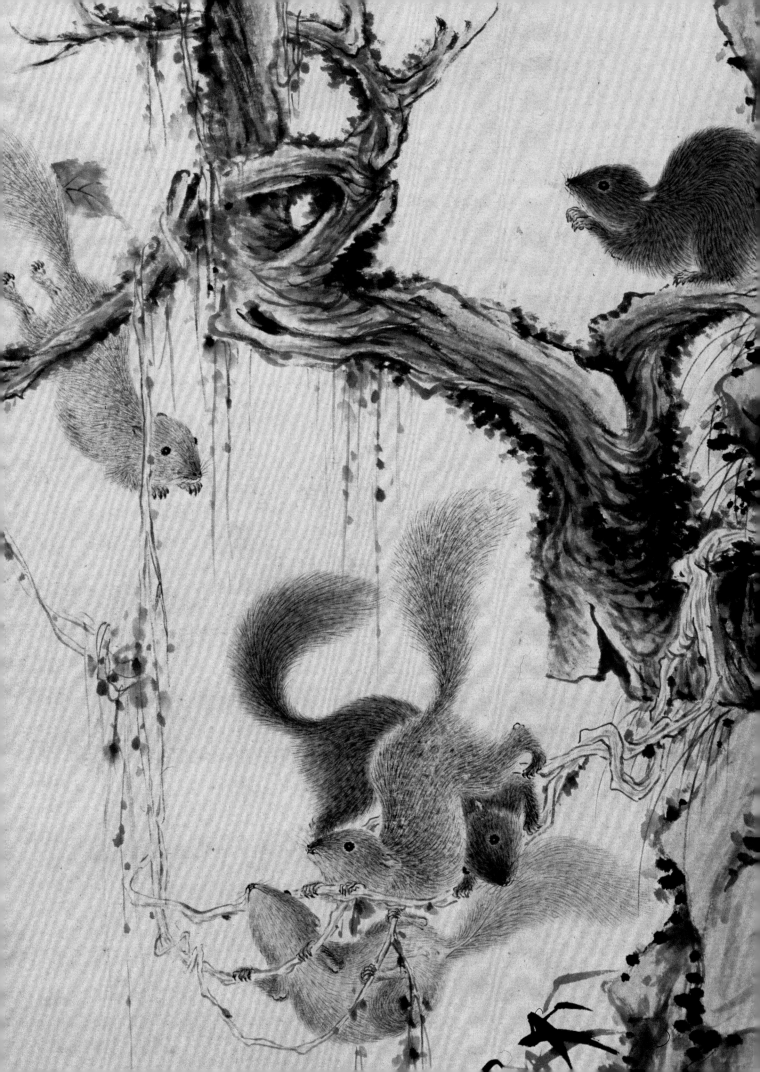

54

華嵒　秋樹八哥圖軸
紙本　設色　縱161厘米　橫87.9厘米

A Maple Tree with Mynas
By Hua Yan
Hanging scroll, colour on paper
H.161cm　L.87.9cm

繪紅楓疏竹，芙蓉蒲草，數隻八哥於
枝頭、水中棲鳴浴嬉，羣鳥相互呼
應。四鳥棲集於一條斜枝上，分割全
圖。二鳥分處於空中、波間，構圖險
中求穩。以淡色稍事點綴，清麗淡
冶，別有韻致。

本幅自識："癸丑初秋寫於廉屋之東
軒。新羅山人嵒"。鈐"布衣生"（朱
文）、"華嵒之印"（白文）、鑒藏印：
"怡園心賞"（白文）、"王纘緒"（白
文）。

癸丑為雍正十一年（1733），華嵒時年
五十二歲。

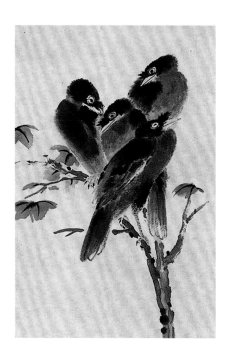

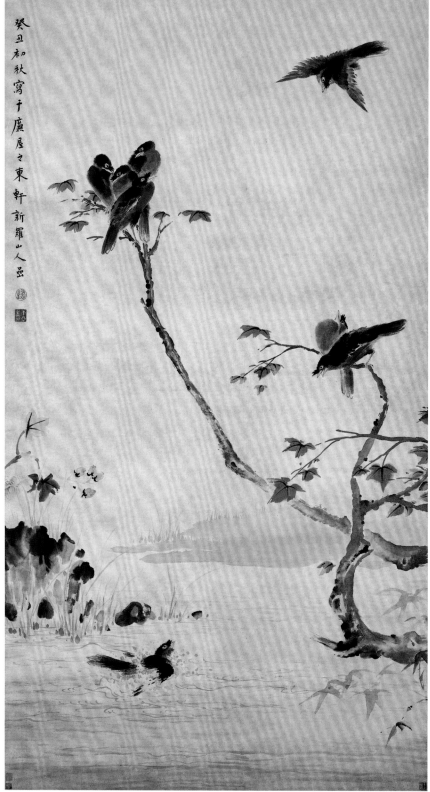

55

華嵒　桃潭浴鴨圖軸
紙本　設色　縱271.5厘米　橫137厘米

A Duck Playing on the Pool under Peach
Trees in Spring
By Hua Yan
Hanging scroll, colour on paper
H.271.5cm　L.137cm

描繪春日潭中野鴨嬉逐落英，兩枝垂
柳隔在繁花之間，襯托出春光明媚，
富有生活氣息。以濃艷的硃砂點綴桃
花，古樸妍麗。

本幅自題："偃素循墨林，巽寂澂洞
覽。幽叩緲無垠，趣理神可感。剖靜
汲動機，披輝暨掬闇。洪桃其屈盤，
炫燁乎鬱焰。布護靡間疏，麗芬欲搽
斂。羽泛悅清淵，貌象媚澂蠶。純碧
縈遊情，爰嬉亦爰攬。晴坰蕩流溫，
靈照薄西崦。真會崇優明，修榮憪翳
奄。壬戌小春寫於淵雅堂。新羅華嵒
並題"。鈐"布衣生"（朱文）、"華
嵒"（白文）、"披明月兮佩寶璐"（朱
文）、"雲阿暖翠之閣"（白文）。鑒
藏印"歲寒堂書畫印"（朱文）。

"淵雅堂"是揚州員果堂的堂號，員氏
是華嵒晚年的知己，曾多次慷慨周濟
貧病的畫家。

壬戌為乾隆七年（1742），華嵒時年六
十一歲。

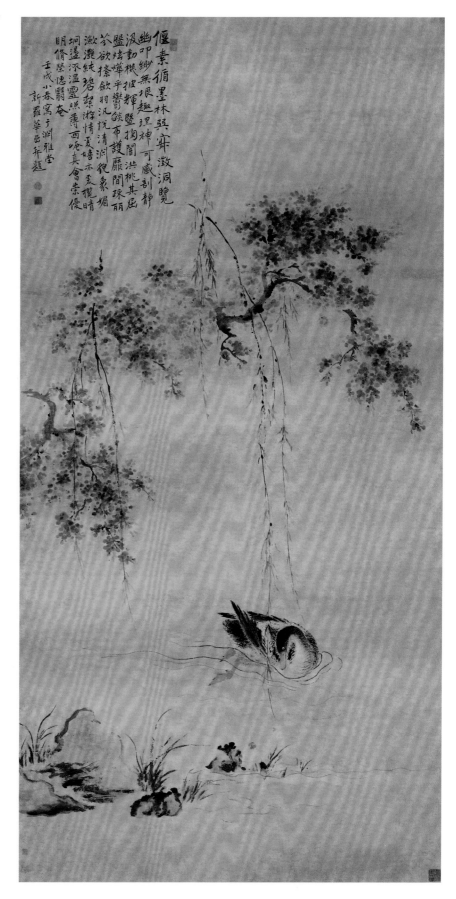

華嵒　花鳥圖冊

紙本　設色　每開縱46.6厘米　橫31.4厘米

Birds and Flowers

By Hua Yan

2 leaves selected from an album of 8 leaves

Colour on paper

Each leaf: H.46.6cm　L.31.4cm

此冊共八開，分別繪柳燕、綬帶、畫眉、八哥、翠鳥、瓦雀等禽鳥，為華嵒晚年寫意花鳥上乘之作，將枯筆乾擦的筆法引入花鳥畫中，並以淡色烘托、點染，生動地表現出禽鳥翎毛的

蓬鬆質感與臨風之態，更貼近自然與生活。選其中二開。

第五開　畫垂柳間雙燕飛鳴。自題："喃喃軟語逐風斜"。鈐印"華嵒"（白文）。

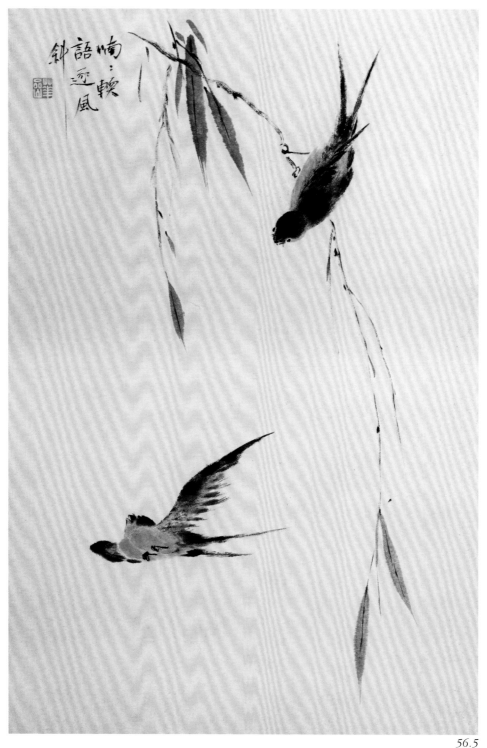

56.5

第八開　畫綬帶鳥棲於秋樹枝頭。自題："癸亥正月新羅山人寫於雲阿暖翠之閣。"鈐印"華嵒"（白文）。藏印"叔虞珍藏"（朱文）。

癸亥為乾隆八年（1743），華嵒時年六十二歲。

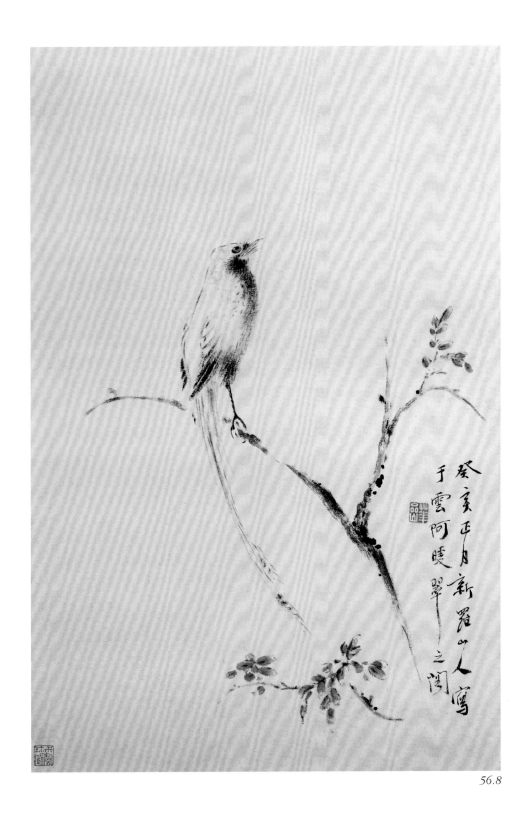

華嵒　八百遐齡圖軸
紙本　設色　縱211厘米　橫133厘米

Old Cypress and Mynas
By Hua Yan
Hanging scroll, colour on paper
H.211cm　L.133cm

用寫意法畫沖天古柏，八哥棲飛，其下襯巨石萱花。筆墨蒼渾秀勁，氣勢恢宏，以七十餘歲之高齡成此巨幅佳作，實為難能可貴。

本幅自題：「甲戌冬十一月新羅山人寫於講聲書舍。」鈐印「華嵒」（白文）、「秋岳」（白文）。

甲戌為乾隆十九年（1754），華嵒時年七十三歲。

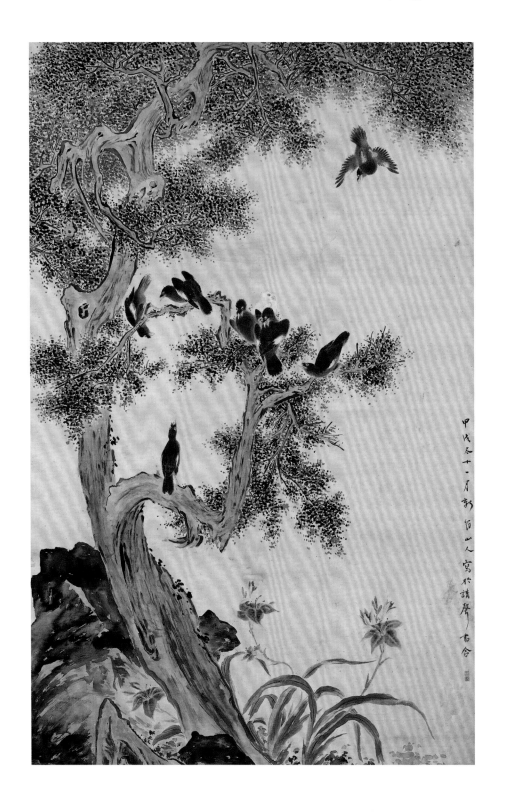

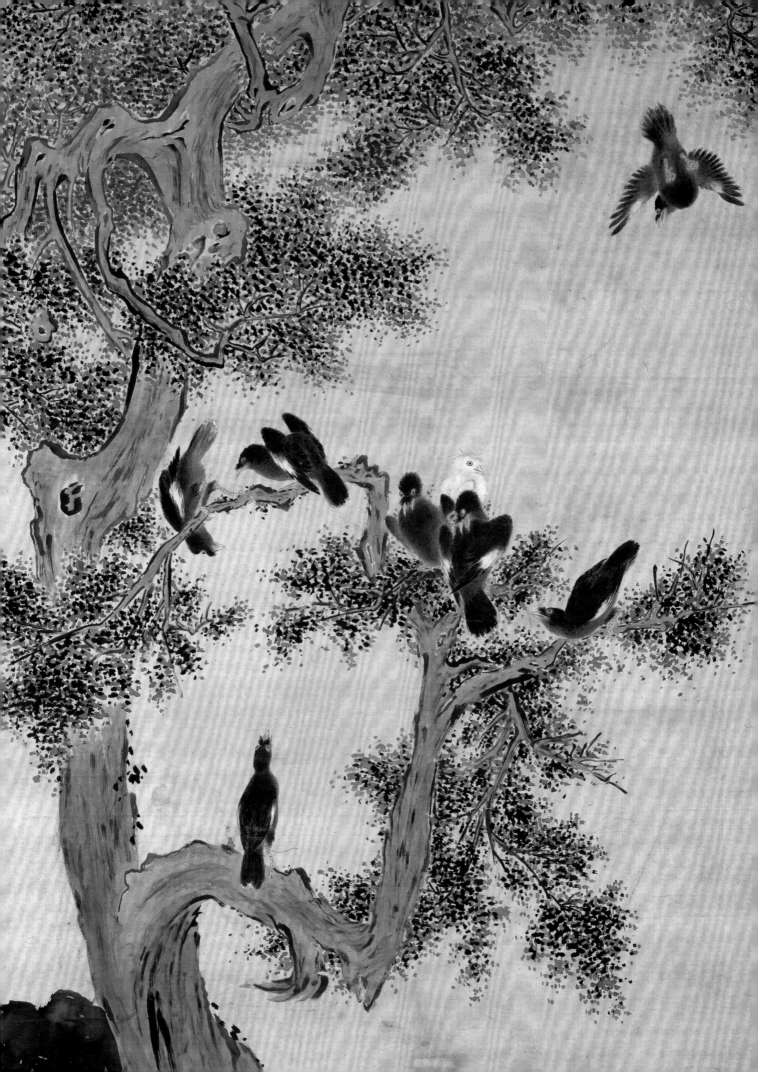

58

華喦　天山積雪圖軸
紙本　設色　縱159厘米　橫53厘米

Snow-covered Tianshan Mountain
By Hua Yan
Hanging scroll, colour on paper
H.159cm　L.53cm

繪雪峯之間，一外邦旅客身披猩紅斗
篷，牽着駱駝獨自出行。空中孤雁悲
鳴而過，引得行人昂首眺望。形象生
動，設色對比強烈，在寧靜中蘊含着
一種孤寂與悲涼。是華喦人物畫的傑
作。

本幅自題：“天山積雪　乙亥春新羅
山人寫於講聲書舍。　時年七十有
四”。鈐印“華喦”（白文）、“空塵
詩畫”（朱文）。鈐藏印“宗湘文珍藏
印”（朱文）、“培之心賞”（朱文）、
“翰墨亭書畫記”（白文）。

乙亥為乾隆二十年（1755），是華喦去
世的前一年。

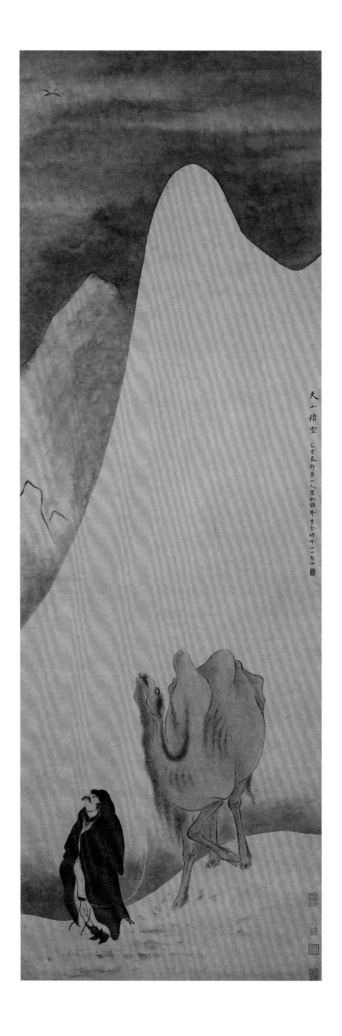

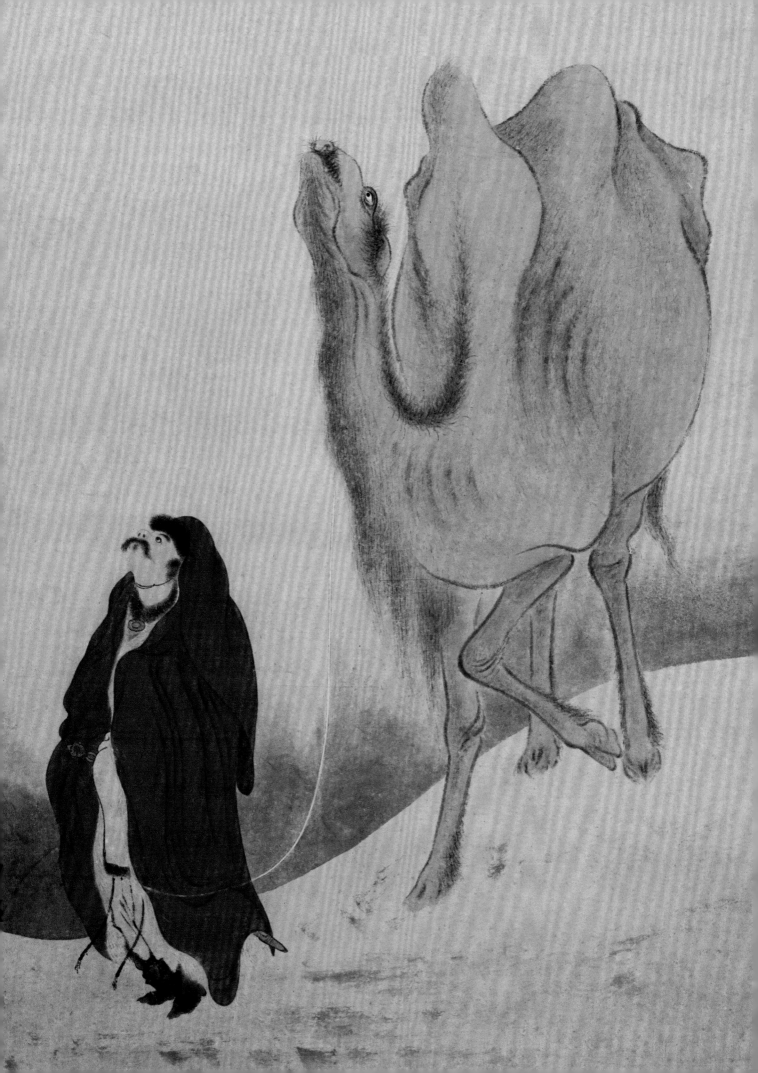

華喦　海棠鷹兔圖軸
紙本　設色　縱135.2厘米　橫62.5厘米

Begonia, Bird and Rabbit
By Hua Yan
Hanging scroll, colour on paper
H.135.2cm　L.62.5cm

繪俯身高鳴的海冬青（鶻鷹）與秋海棠花下受驚匍匐的黑兔。以沒骨法寫盛開的秋海棠，密而不亂。細筆勾筋頓挫有致，加之對水分的控制，愈顯得花葉青翠欲滴。在構圖與情節上互為呼應，達到了一種完美和諧的境界。

本幅自識：“丙子春正月新羅山人呵凍寫。時年七十有五”。鈐印“華喦”（白文）、“秋岳”（白文）、“枝隱”（白文）。鑒藏印“心遠草堂”（朱文）、“徐懋勤鑒藏印”（朱文）、“邦達審定”（白文）、“徐邦達珍賞印”（朱文）、“心遠居士”（朱文）、“武進王氏”（白文）、“南屏珍藏”（朱文）。

丙子為乾隆二十一年（1756），華喦時年七十五歲。

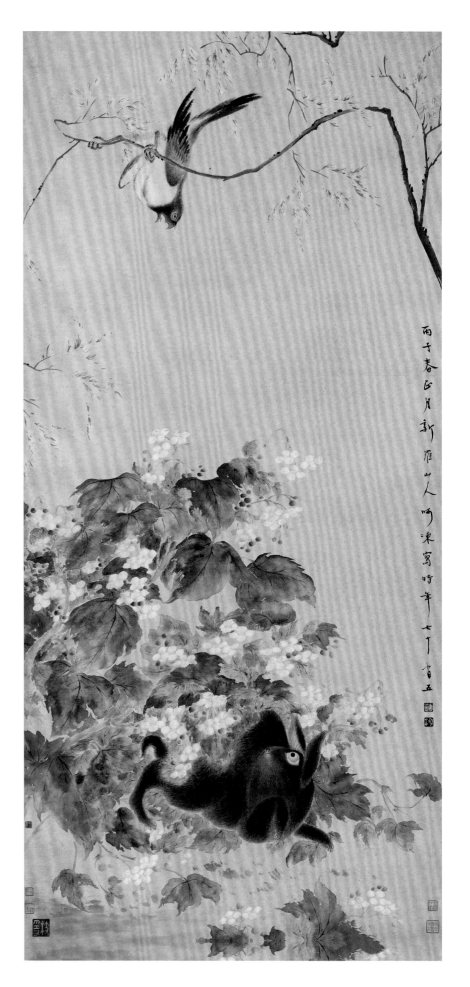

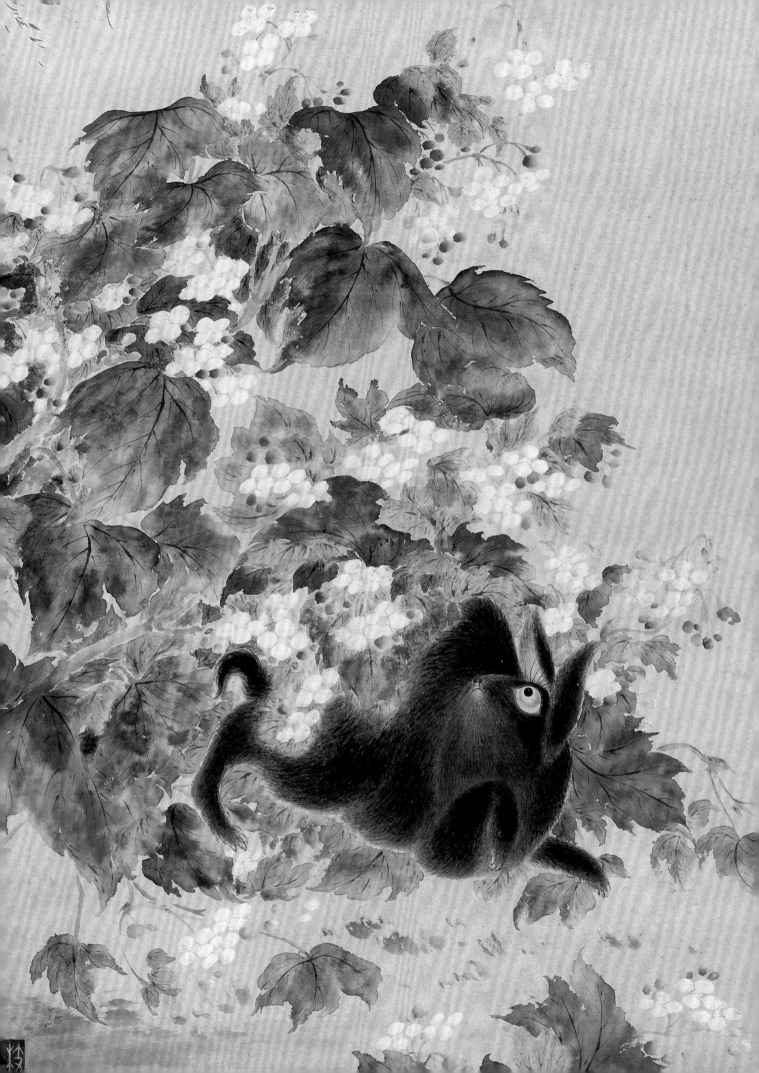

60

華嵒　鍾馗秤鬼圖軸
紙本　設色　縱137厘米　橫66.8厘米

Zhong Kui Weighing Little Devils
By Hua Yan
Hanging scroll, colour on paper
H.137cm　L.66.8cm

鍾馗的傳說，見於宋人筆記。相傳唐
明皇夢見一大鬼自稱鍾馗，捉小鬼啖
之。命畫工吳道子繪成圖像。自此，
民間及文人畫家多以此傳奇為題材作
畫，取其避邪驅鬼之意。

繪大柏樹之下，鍾馗剛正儒雅，周圍
僕從端正謹慎，一人持缽侍立，另二
人正以柏枝為架，秤量被捉的小鬼，
一旁的地上還有被綁縛的小鬼倒臥，
醜陋畏縮。突出了邪不壓正又詼諧幽
默的主題。人物面部刻畫精細，尤其
是不同人物的眼神，折射出其內心的
思想感情。

本幅自識："壬申秋七月於解弢館擬
唐人筆意。新羅山人"。鈐印"華嵒"
（白文）、"秋岳"（白文）。鈐鑒藏印
"岑仲陶家珍藏"（朱文）、"萊臣心賞"
（朱文）、"虛齋審定"（白文）、"太
一素道人"（白文）。

壬申為乾隆十七年（1752），華嵒時年
七十一歲。

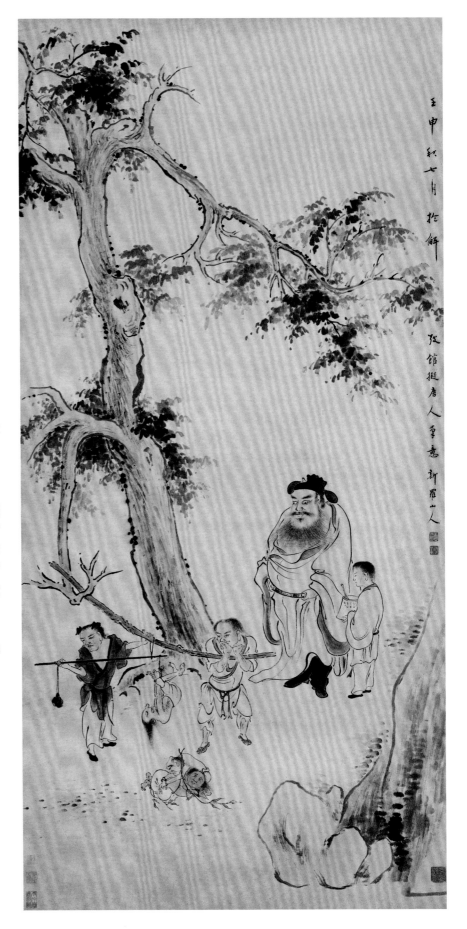

61

華喦　墨蘭圖卷
紙本　墨筆　縱40厘米　橫455.8厘米

Orchid in Ink
By Hua Yan
Handscroll, ink on paper
H.40cm　L.455.8cm

此圖以潑墨法畫湖石、新竹及枯木，以行草畫蘭、長葉紛披，密不透風。氣勢磅礴，墨韻淋漓，又不失秀雅清潤，頗具石濤遺風，堪稱是華喦粗筆花卉的代表作。

本幅自識："新羅"。鈐印"醉叟"（白文）、"布衣生"（朱文）、"新羅山人"（白文）、"被明月兮珮寶璐"（朱文）。鑒藏印"季彤秘玩"（朱文）、

"古杭唐氏珍藏"（白文）、"理村氏"（白朱）、"生於丁卯"（朱文）、"陳子受家珍藏"（朱文）"話雨樓珍藏"（朱文）、"季燕看過"（朱文）等十五方。

尾紙有潘季彤、葉志超題跋。鈐鑒藏印"聽帆樓藏"（朱文）、"遂翁審定"（白文）等六方。

曾經《聽帆樓書畫記》著錄。

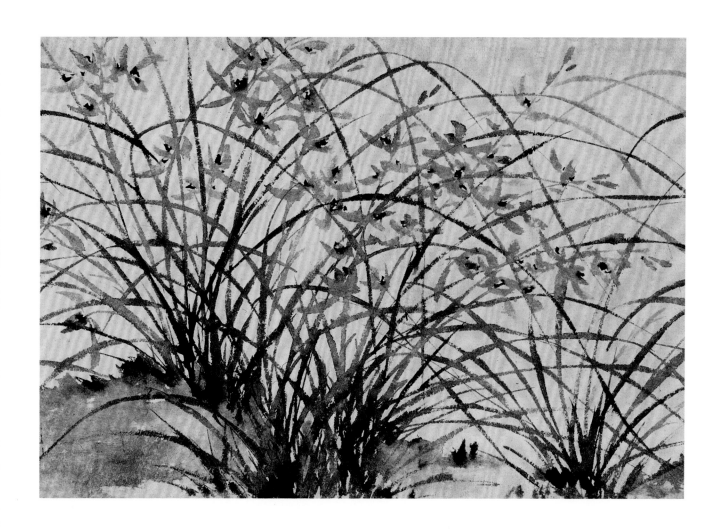

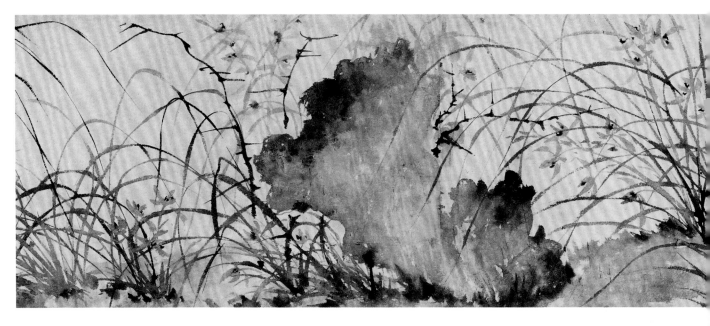

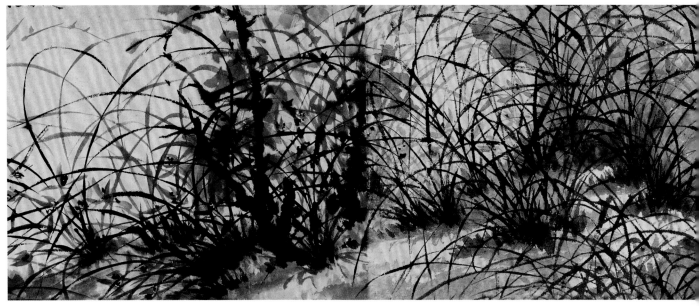

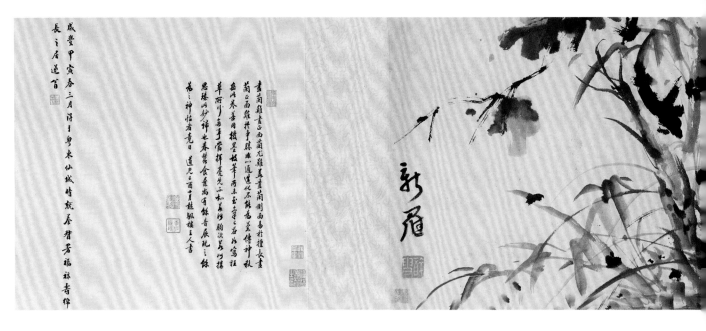

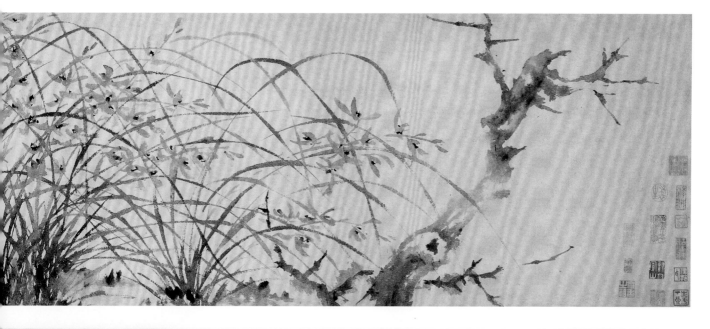

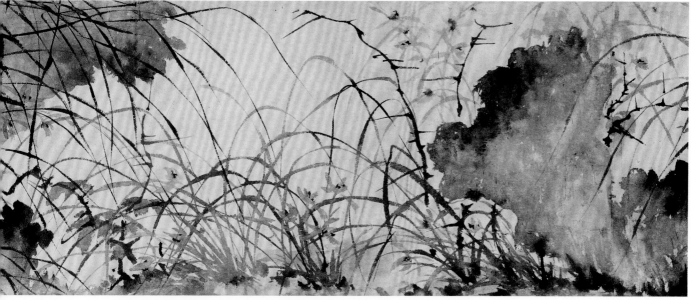

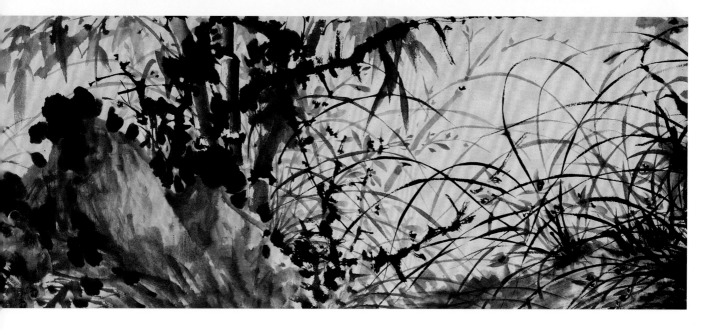

62

華喦　沒骨山水圖軸
紙本　設色　縱128.5厘米　橫61.5厘米

Landscape in Boneless Brushwork
By Hua Yan
Hanging scroll, colour on paper
H.128.5cm　L.61.5cm

繪山間雲霞蒸騰，萬木榮春的景象。
構圖深遠幽邃，汲取沒骨山水法，設
色艷麗奪目，在大片的山石坡渚上進
行皴擦點染，使畫面富於層次與質
感。

本幅自題："壁上一條苔逕微，數家
鱗次接荊扉，採薪人達春山罇，山氣
蒸雲雲濕衣。新羅山人寫於解弢館並
題。"後鈐"華喦"、"秋岳"、"離
垢"（均白文）。鑒藏印"貽硯堂"（白
文）、"弢盦審定"（朱文）、"壽古
齋印"（白文）、"高□□秘集印"（朱
文）、"□□珍藏"（白文）。

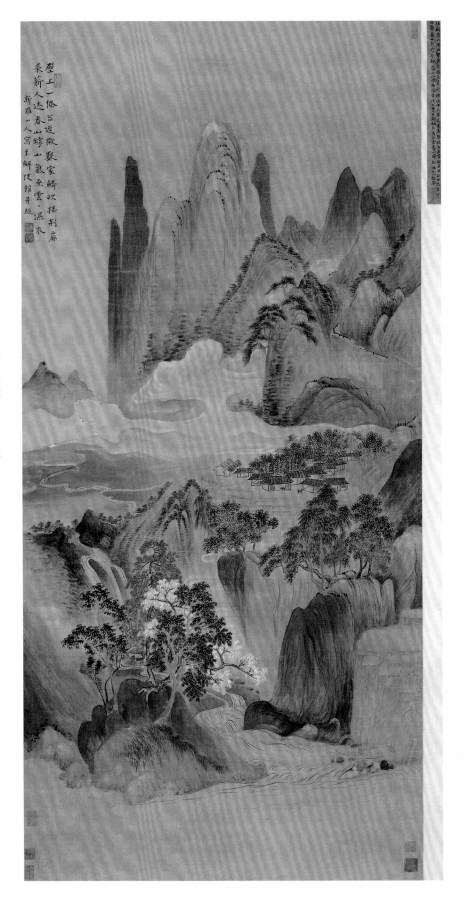

揚州八怪

*The Eight
Eccentric
Painters
of
Yangzhou*

63

高鳳翰　自畫像軸
絹本　設色　縱106厘米　橫53.3厘米

Self-portrait
By Gao Fenghan
Hanging scroll, colour on silk
H.106cm　L.53.3cm

畫家將自己繪於陡峭的山崖間，下面
是洶湧的波濤。遠處一隻白鶴翩翩飛
來。畫法飄逸，上追宋人繪畫的風
格。是一幅既具寫實又能抒發作者內
心情感的佳作。

本幅自題："寥天孤鶴，託跡冥鴻。
迴臨絕嶠，坐領長風。倘有成連，刺
舡出沒其中乎？丁未三月初一日　南
村居士自題"。下鈐"鳳"、"翰"（白
文）。鈐"檗琴翁"（白文）、鈐"清
淨瑜迦館"（白文）。

丁未為雍正五年（1727），高鳳翰時年
四十五歲。

高鳳翰（1683—1749），字西園，號
南村，自號南阜山人。山東膠州人。
曾任安徽歙縣丞，後流寓揚州，以賣
畫為生。工詩擅畫，山水、花卉最
工，兼擅人物。五十五歲右手病廢，
改用左手作書畫，遂成一絕。由此亦
自號為"尚左生"，並自治印曰"丁巳
殘人"等。

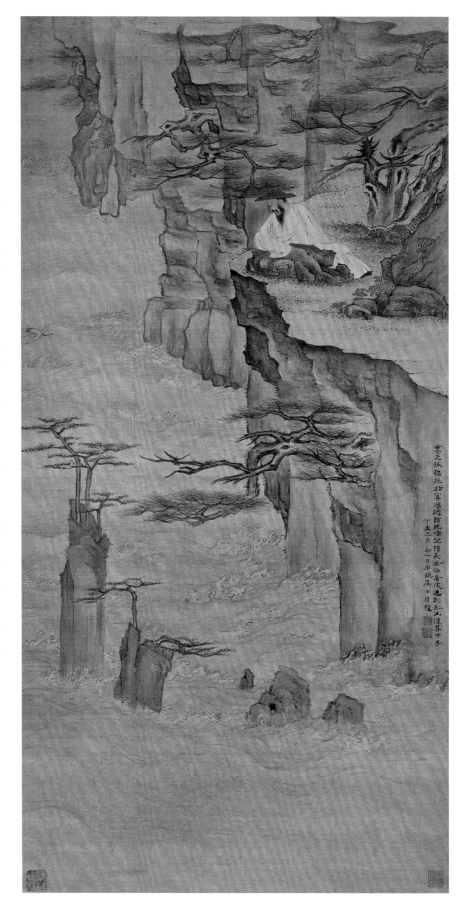

64

高鳳翰　菊石圖軸

紙本　設色　縱115.2厘米　橫54厘米

Chrysanthemum and Rocks
By Gao Fenghan
Hanging scroll, colour on paper
H.115.2cm　L.54cm

繪菊花，以墨筆勾花形，重墨或重色點蕊，葉則落筆成形，復以重墨勾葉筋，以墨色之濃淡分向背遠近。山石畫法較為簡略，只是勾出輪廓後略加皴染而成。

本幅自題："竹冷東籬籬剪霜，黃花又見古重陽，從來我愛陶居士，畫出秋風五柳莊。向年西亭題畫菊作此詩，自寫荒寒意頗高寄。庚子春來客安丘，偶為是巒世兄作此幅，因拈舊句請教。南村高翰"。鈐印"臣翰"（白文）、"西園"（朱文）、"漢庸生故里人也"（朱文）。

庚子為康熙五十九年（1720），高鳳翰時年三十八歲。

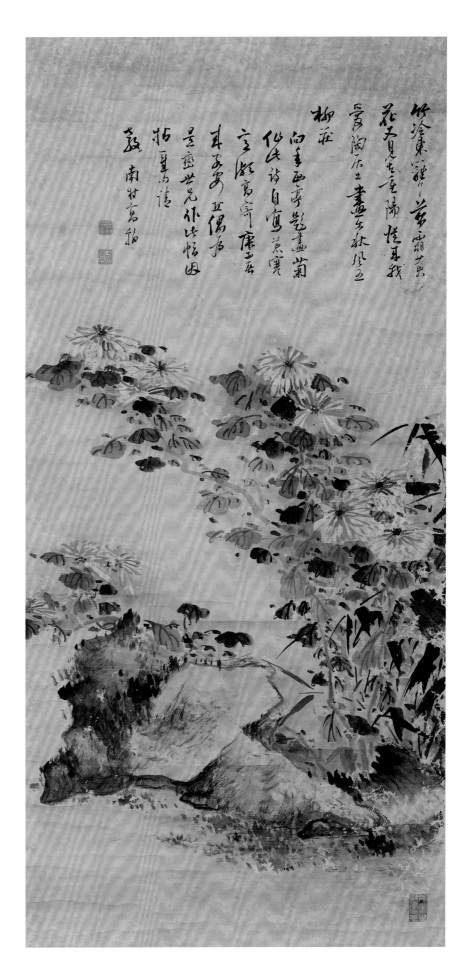

65

高鳳翰　牡丹竹石圖軸
紙本　墨筆　縱128.5厘米　橫59.5厘米

Peony, Bamboo and Rock
By Gao Fenghan
Hanging scroll, ink on paper
H.128.5cm　L.59.5cm

以寫意畫法繪牡丹竹石。花朵以濃淡相間的水墨落筆成形，山石以闊筆勾廓，渲染並留白。此圖不拘泥於徐渭的面貌，運筆自然，毫無滯澀之感。

本幅書臨徐渭詩並自識："松化石邊垂牡丹，花石綱移來海山。記得年年二三月，董侍郎家園裏看。臨徐天池墨本並述其詩。"鈐"高鳳翰印"（白文）另題："雍正二年甲辰南村摹筆"。鈐印"西"、"園"（朱文）"墨莊"（白文）。又題："畫成付裝後，青霞弟恐為好事者攫去，倩為題款諸上，有欲奪此紙者可以諒矣。臘月廿三日瀕別再識。南村翰"。鈐"鳳"、"翰"（白文）。另有張清宜題詩二首，鈐"張清宜印"、"樵松"、"畫竹山房"等印。

雍正二年（1724），高鳳翰時年四十二歲。

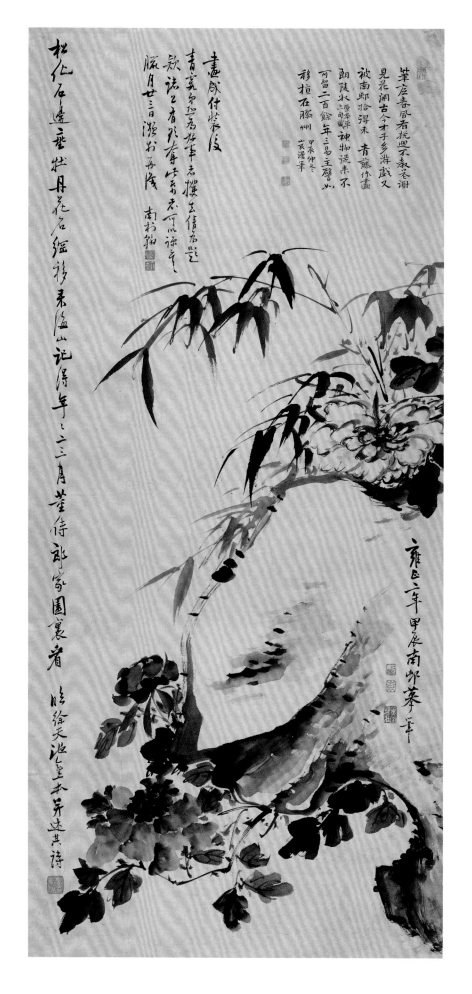

66

高鳳翰　平岡松雪圖軸
絹本　設色　縱168.8厘米　橫98厘米

Landscape with Pine Trees and Snow
By Gao Fenghan
Hanging scroll, colour on silk
H.168.8cm　L.98cm

繪雪景山水，畫面取深遠之勢，而以
十里松濤為其相互關聯之紐帶，使畫
面既不致呆板平淡，且在視覺上也使
雪山遠景具有色彩的變化。近景樹木
畫法十分工細，筆墨皴染曲盡其妙。

本幅自識："雍正三年乙巳七月十有
六日製。"鈐印"西"、"園"（朱文
聯珠）。自題："一杖春山踏雪橋，泥
融春淨雪天高。松濤十里平岡路，翡
翠齊翻白鳳毛。南村居士題畫為研村
大弟留玩。"鈐印"鳳"、"翰"（朱
文聯珠）、"西園居士"（白文）。

雍正三年（1725），高鳳翰時年四十三
歲。

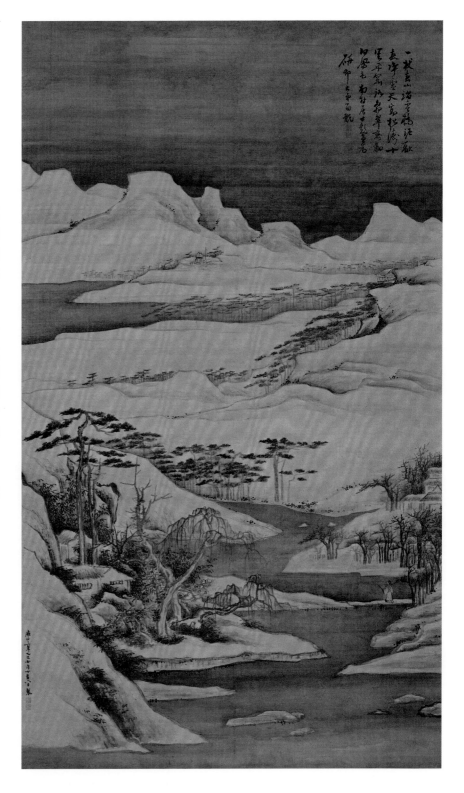

93

67

高鳳翰　荷花圖軸

紙本　設色　縱170.2厘米　橫61.8厘米

Lotus
By Gao Fenghan
Hanging scroll, colour on paper
H.170.2cm　L.61.8cm

以大寫意畫法繪荷花，荷葉用潑墨
法，再以濃重的墨或色勾畫葉筋。以
淡墨勾畫蓮瓣，再以淡色敷染，別具
一番清新淡雅之氣。畫面下部隨意點
染而出的水草與浮萍，既充實了略顯
空虛的畫面，又增加了縱深感。此圖
筆墨酣暢淋漓，墨彩交融，具有明末
畫家徐渭及清初八大山人的藝術風
格。

本幅自識："投紙索畫留口西亭者經
年。丁未冬余將有遠行，乃從雨窗偷
閒，即刻為潑墨貽之。南村居士"。
鈐"高鳳翰印"（白文）、"仲威亦字
西園"（朱文）。上款似已為人挖去。

丁未為雍正五年（1727），高鳳翰時年
四十五歲。

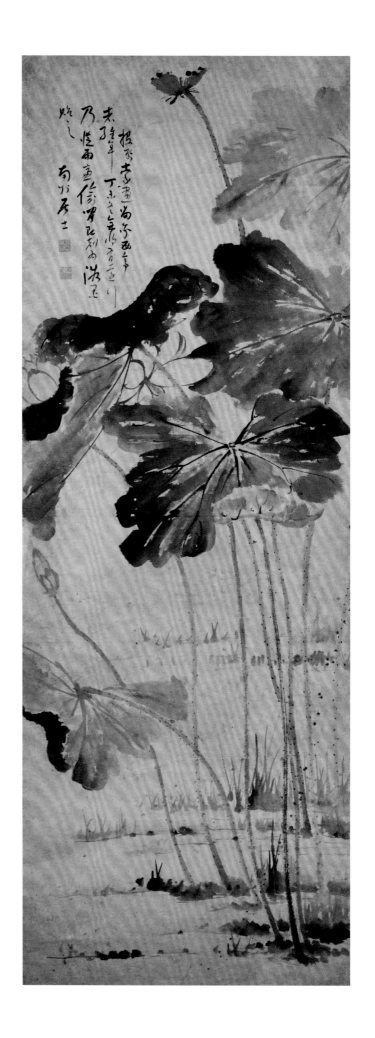

68

高鳳翰　山水紀遊圖冊
紙本　設色　每開縱21.5厘米　橫27厘米

Landscapes
By Gao Fenghan
2 leaves selected from an album of 12
leaves
Colour on paper
Each leaf: H.21.5cm　L.27cm

此冊共十二開，選其中二開。此冊是
高鳳翰出行時所攜之物，因而其中作
品均有一定的寫生性，畫家隨見隨
畫，不受創作條件的限制，不拘泥於
傳統，故而在整體上也表現出一定的
新意。此冊與作者同期其他山水畫風
格有一定的差異，畫法較為簡略，多
用枯筆乾擦，設色清淡幽雅，別具特
色。

第四開　畫長河清曉，自楊柳青至天
津途中所見景物。自題：「長河清曉
掛帆楊柳青，遙指天津口，破曉問水
程，秋聲動岸柳。天光鏡面開，雙槳
撥星斗，時聞沙鳥飛，驚起煙中宿。
雍正戊申北上京師，買舟漕河，早發
楊柳青將抵天津作。鳳翰」。鈐
「南」、「村」（白文）。

第九開　畫西山浮翠，繪北京西郊景
色。自題：「西山浮翠」。鈐印「南村」
（白文）。並題云：「煙罨青螺樹罨
煙，清光日日滿長安。風塵熱眼知多
少，幾個來停車馬看。戊申十月十三
日晚自香爐巷出訪好友，忽見西山空
翠，遠浮雲際，欣然漫有此作，夜歸
乘興燒燭並寫成圖。翰記」。鈐
「鳳」、「翰」（朱文）。

戊申為雍正六年（1728），高鳳翰時年
四十六歲。

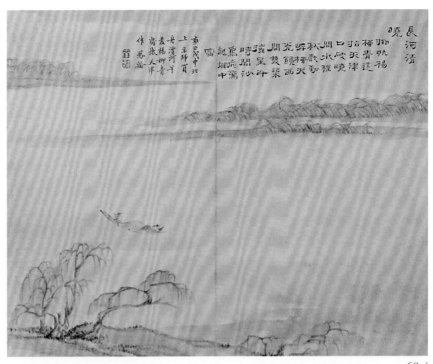

68.4

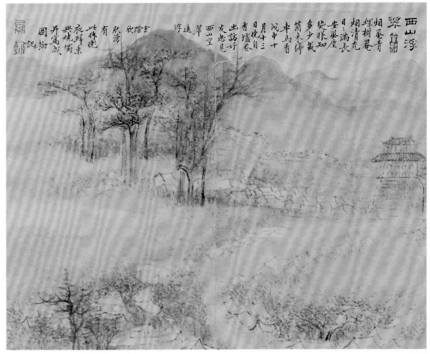

68.9

69

高鳳翰　幽人之貞圖軸
紙本　設色　縱101厘米　橫50.6厘米

Plum Blossoms
By Gao Fenghan
Hanging scroll, colour on paper
H.101cm　L.50.6cm

繪古梅老幹新枝，梅花朵朵綻放，以梅喻人。構圖未取屈蚪之勢，而取豎向直立，以題詩來填充補白，既使構圖更具完整性，同時又通過詩意表達了畫家內心自強不息的精神。

本幅自題："香從鍛煉來，酷冷出層雪。穿透十丈冰，拗成百尺鐵。棱棱歲寒心，陰風吹不滅。時在乾隆丁巳初臘影畫即贈畏老學長兄，自謂一字不泛設，定知你我如何如何。學弟高鳳翰左手"。鈐印"鳳翰"（白文）、"左手作之"（朱文）。又題："幽人之貞　十二月朔有一日晚南阜左手再題。"鈐"高子名翰之印"（白文）、"草草不工"（朱文）、"老阜"（朱文）。

本幅上方有高鳳翰寫給受畫人的一封書札（釋文見附錄）。

丁巳為乾隆二年（1737），高鳳翰時年五十五歲。

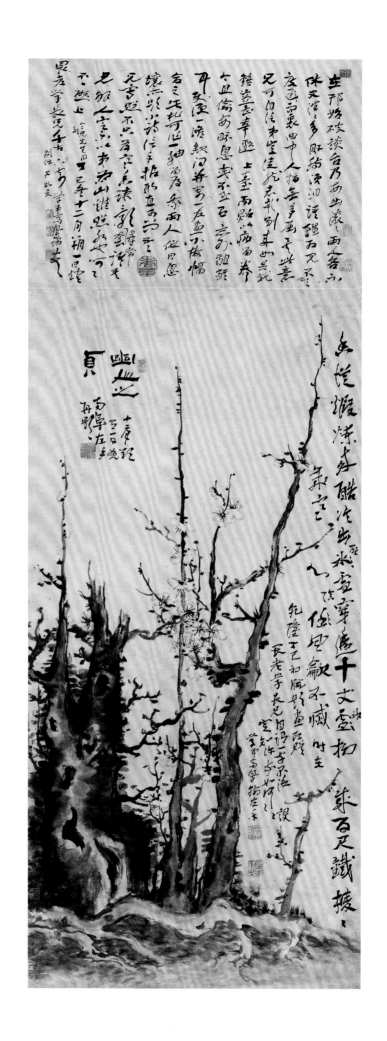

70

高鳳翰　四季花卉圖軸
紙本　墨筆　縱112.8厘米　橫50.6厘米

Flowers of Four Seasons
By Gao Fenghan
Hanging scroll, ink on paper
H.112.8cm　L.50.6cm

以寫意法畫牡丹、荷花、菊花、梅花，象徵四季繁華。筆法縱逸，墨色交融，頗具神采。書法灑脱飄逸，且用左手補題一段更見變化之妙，詩書畫相得益彰。

本幅自題：「當年畫作兒曹戲，此日題成戲卻真。記取他年苦老子，已經五十九年人。題畫筆再感舊懷，復拓此作用付魁兒，留示子姓，不足為外間人道也。老父又筆，當年與汝兄延作畫數十卷軸，今已裝池收好矣。與汝諸畫未知後來復何如也。小子識之。」下鈐「左臂」（白文）、「石農之印」（白文）。又有自題：「乾隆丁巳春右手畫，五年後左手題款並拓舊詩書左方：自從尚左分丁巳，萬事皆如轉世人，忽見三生舊影子，拓花已省夢中身。其二：宛轉身輕一鳥過，當時快活定如何？看來拗勢翻奇處，筆竟天成左手多。辛酉七月廿一日左手書。阜老人」。鈐「南阜舊人」（白文）、「借持螯手續翰墨緣」（白文）。

丁巳為乾隆二年（1737），高鳳翰時年五十五歲。

辛酉為乾隆六年（1741），高鳳翰時年五十九歲。

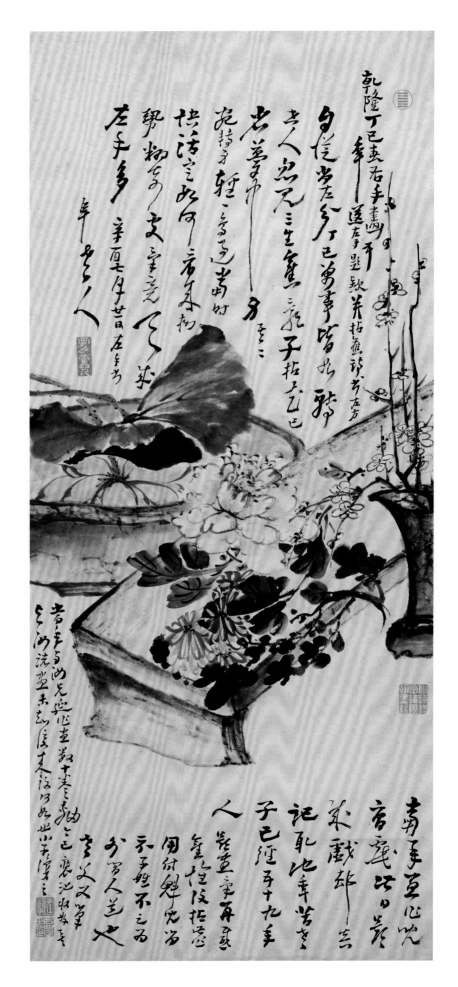

71

高鳳翰　岳墩春色圖軸
紙本　設色　縱22.7厘米　橫29厘米

The Yuewang Temple in Spring
By Gao Fenghan
Hanging scroll, colour on paper
H.22.7cm　L.29cm

繪墩臺上建有岳王祠，周圍桃花盛開。此幅為踏春歸來默寫。

本幅自題："岳墩春色　南村寫圖"。鈐"鳳"、"翰"（白文）。另書"甲寅"，鈐"偶然"（朱文）。鈐藏印"遂園珍秘"（朱文）。上詩塘自題："寒食西城見物華，岳王墩下爛明霞。荒台遊侶兼僧侶，茅屋桃花雜菜花。樹解畫情偏（傍）水，心忘勝地久居家。我來為愛農桑好，不逐春風問若耶。三月一日過西城謁岳祠歸，路見桃花作。南村"。鈐印"鳳"、"翰"（朱文）。引首鈐"古歡"（朱文）。上方有近人徐石雪題跋一段，鈐印數方。

此時高鳳翰正在為官之時，題詩中多有體恤民情之意。

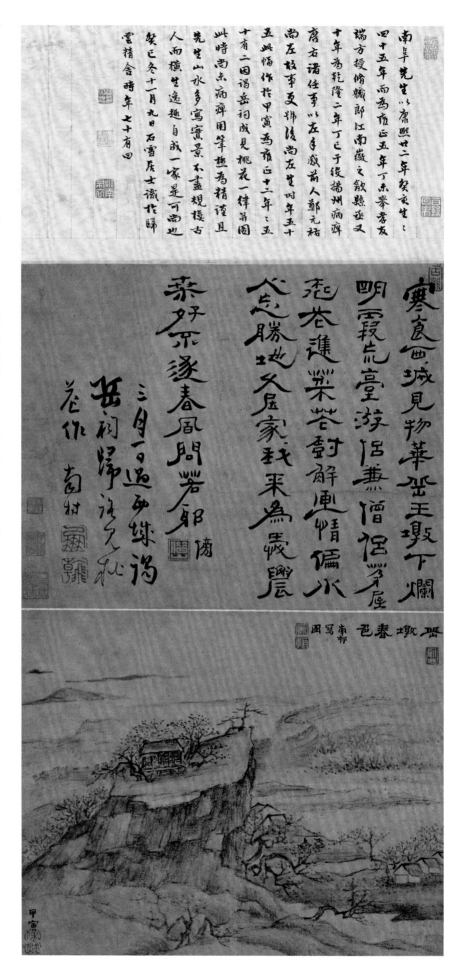

72

李鱓　松藤圖軸
紙本　設色　縱124厘米　橫62.5厘米

Wistaria Twining About the Pine Tree
By Li Shan
Hanging scroll, colour on paper
H.124cm　L.62.5cm

取松樹一段，蒼老的枝幹上纏繞着淡
赭色藤蘿，墨色運用自如，以濃淡變
化表現松枝的層次，筆墨蒼勁。

本幅自題："漫驚筆底混龍蛇，世事
誰能獨起家。松因掩映多蒼翠，藤以
攀高愈發花。雍正八年十月李鱓寫"。
鈐印"李鱓"（白文）、"復堂"（朱文）。

雍正八年（1730），李鱓時年四十五
歲。

李鱓（1686—1762），字宗揚，號復
堂，又號懊道人等。江蘇興化人。康
熙時舉人，後供奉內廷，其間曾隨蔣
廷錫學畫。乾隆初年曾任山東臨淄、
滕縣知縣，後至揚州以賣畫為生。擅
畫松樹、花鳥，筆意縱橫，不拘繩
墨，風格豪放。

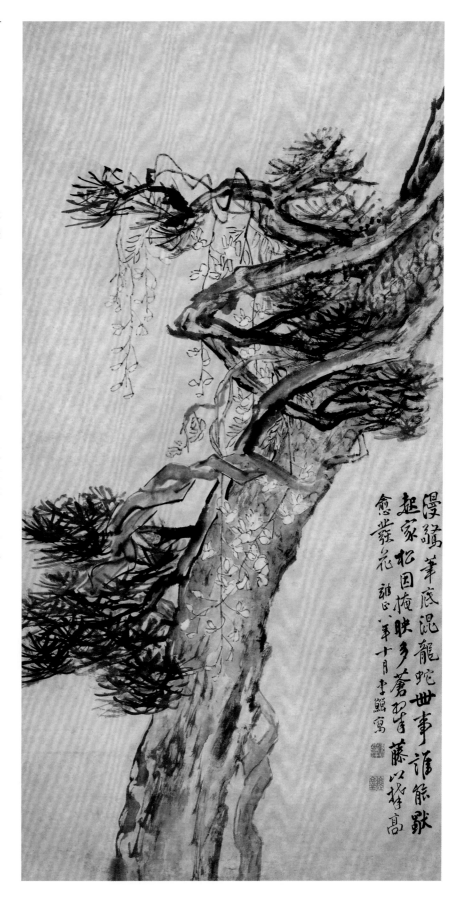

73

李鱓　蕉竹圖軸
紙本　設色　縱195厘米　橫104.8厘米

Plantain and Bamboo
By Li Shan
Hanging scroll, colour on paper
H.195cm　L.104.8cm

圖中蕉、石畫法粗獷瀟灑，以濃墨側
鋒筆法表現蕉葉寬大肥厚的質感。竹
採用雙鈎畫法，用筆細勁。蕉、竹畫
法對比鮮明，用墨濃淡有致，畫風清
新。頗具八大山人遺韻。

本幅自識：“雍正甲寅冬十月，復堂
李鱓”。鈐“鱓印”（白文）、“宗揚”
（朱文）。

另有題跋：“君家蕉竹浙江東，此畫
還添柱石功，最羨先生清貴客，宮袍
南院四時紅。板橋居士弟鄭爕頓首為
復堂先生題畫。”鈐“鄭爕之印”（白
文）、“橄欖軒”（朱文）。

甲寅為雍正十二年（1734），李鱓時年
四十九歲。

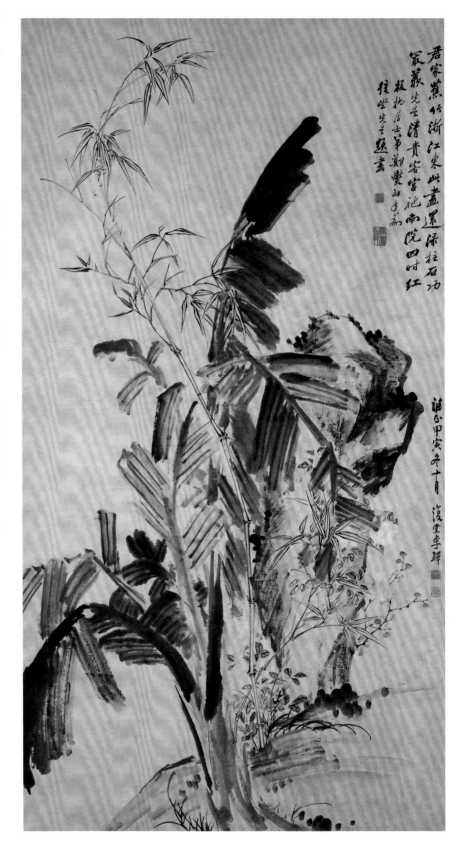

74

李鱓　花鳥圖冊

紙本　設色　每開縱25.8厘米　橫40.6厘米

Birds and Flowers

By Li Shan

2 leaves selected from an album of 8 leaves

Colour on paper

Each leaf: H.25.8cm　L.40.6cm

此冊共八開，分別畫牡丹、松幹凌霄、竹蘭蠶桑、柳枝魚雀、古松、墨蘭、水仙竹筍和墨竹，每開均有題詩。選其中二開。

第一開　畫水仙竹筍。用筆嫻熟自然，意韻清新活潑。自題："白描雅稱凌波照，粉黛才施不是仙。如此講求不歸去，便宜燒筍遇新年。李鱓"。鈐印"悔亭"（白文）。藏印"欣所遇齋暫得"（朱文）。

第八開　畫墨竹。筆墨粗獷肥厚，豪縱不拘，自得天趣。自題："近午義䰀懶着鞭，昏昏獨倚隱囊眠。忽驚鐵馬錚鈴響，君亦忻然笑欲顛。乾隆五年歲在上章涒歎之後六月也。李鱓"。鈐"鱓印"（白文）、"懊道人"（朱文）。藏印"欣所遇齋暫得"（朱文）。

乾隆五年（1740），李鱓時年五十五歲。

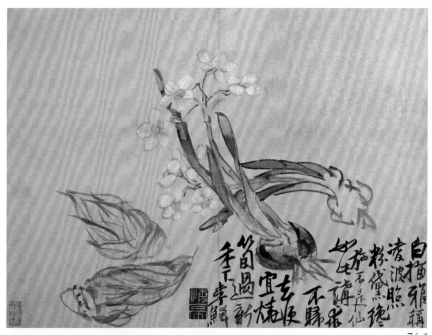

74.1

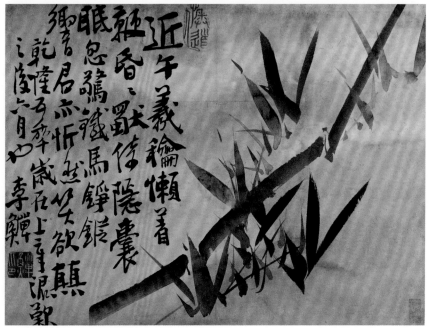

74.8

75

李鱓　墨荷圖軸
紙本　墨筆　縱136.6厘米　橫46.6厘米

Lotus in Ink
By Li Shan
Hanging scroll, ink on paper
H.136.6cm　L.46.6cm

以寫意法畫荷葉，濃淡相間，以淡墨
勾寫荷花，花葉虛實相生，筆墨瀟灑
奔放而不失法度。花莖、葉莖寥寥數
筆，筆簡神足。

本幅自題："休疑水蓋染淤泥，墨暈
翻飛色盡鱉。昨夜黑雲拖浦漵，草堂
尺素雨風淒。乾隆八年前四月李
鱓寫"。鈐"鱓印"（白文）、"知希
我貴"（朱文）。鑒藏印"松寥閣收藏
書畫之印"（朱文）。

乾隆八年（1743），李鱓時年五十八
歲。

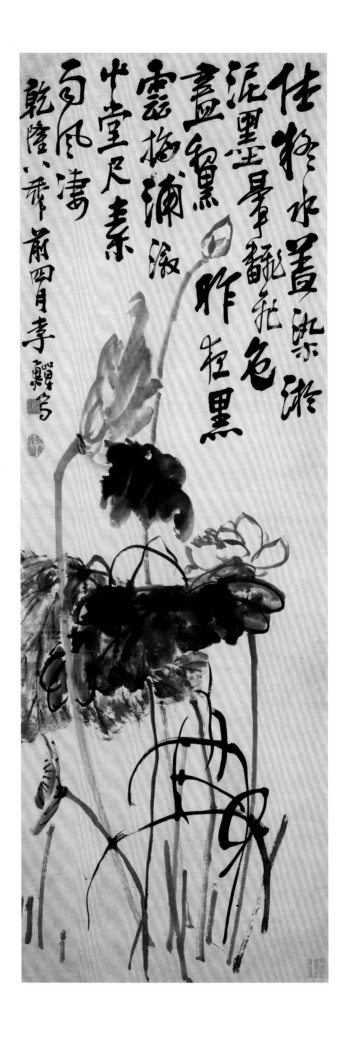

76

李鱓　映雪圖軸
紙本　設色　縱130.2厘米　橫61.5厘米

Plantain and Orchid After Snow
By Li Shan
Hanging scroll, colour on paper
H.130.2cm　L.61.5cm

繪雪後芭蕉紅蘭。芭蕉採用留白法描
繪，略施淡色，以墨線勾畫芭蕉葉
脈。筆法簡潔明快，風格清新淡雅。

本幅自題："弄風打雨愁人葉，帶領
紅兒映雪花。漫以柔姿比松柏，茲圖
原是右丞差。乾隆九年十月寫作崇川
寓齋。懊道人李鱓"。鈐"鱓印"（白
文）。

乾隆九年（1744），李鱓時年五十九
歲。

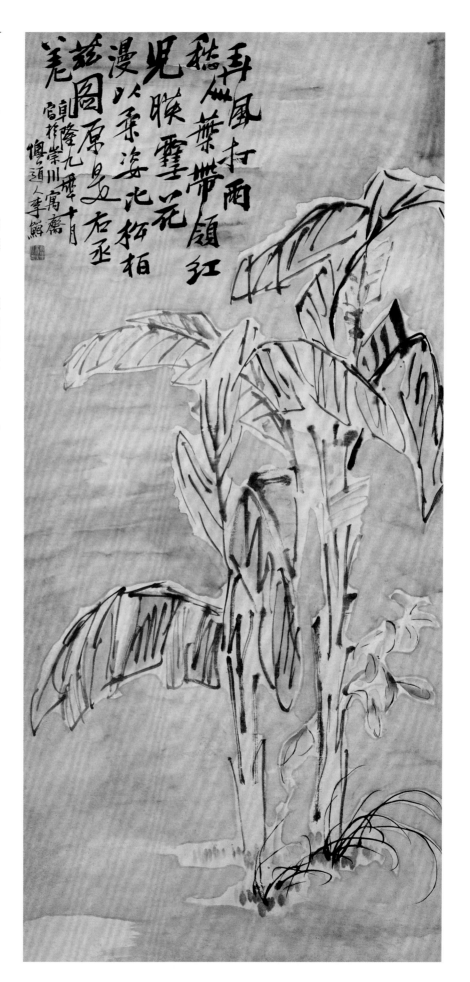

77

李鱓　芙蓉楊柳圖軸
紙本　設色　縱152.7厘米　橫50厘米

Hibiscus and Willow
By Li Shan
Hanging scroll, colour on paper
H.152.7cm　L.50cm

芙蓉花葉以淡花青勾染，設色清麗淡
雅。柳樹枝葉筆墨隨意自然，特別是
柳葉的畫法，用筆柔潤，墨色濃淡相
間，富有層次，頗為生動。

本幅自題：“白帝清光幾臥遊，老夫
作畫水邊樓。十分寶艷歸圖內，反覺
荒園冷淡秋。乾隆十七年八月，復堂
懊道人李鱓”。鈐“鱓印”（白文）。
鑒藏印“震右觀”（朱文）。

乾隆十七年（1752），李鱓時年六十七
歲。

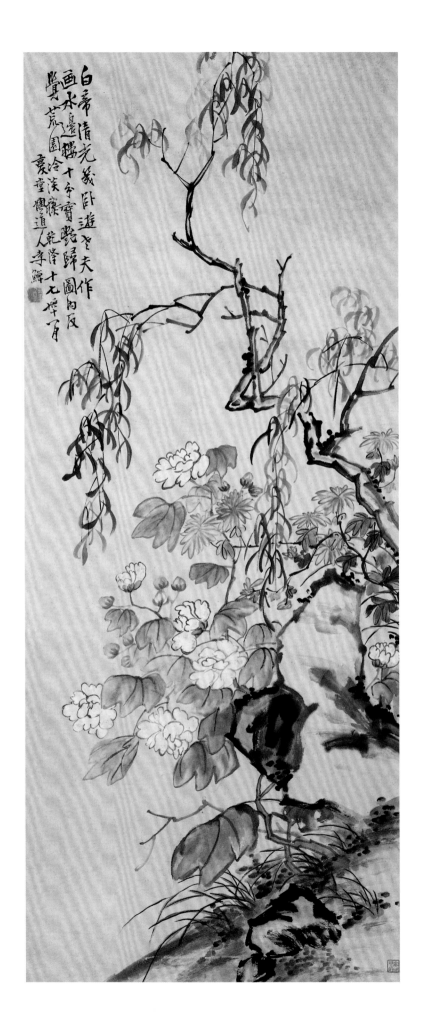

78

李鱓　松石牡丹圖軸
紙本　設色　縱171.9厘米　橫91.3厘米

Pine, Peony and Rocks
By Li Shan
Hanging scroll, colour on paper
H.171.9cm　L.91.3cm

這是一幅祝壽圖。圖中用圈點、皴染、雙勾、沒骨等不同的筆墨技法生動地表現了松樹的蒼勁挺拔，牡丹的雍容華貴，藤蘿的纏綿和蘭花的清幽。將松、蘭、牡丹、藤蘿這些具有象徵意義的花木聚於一圖，表達了祝福之意。

本幅自題："問花得似松枝老，富貴還如藤蔓纏。更寫蘭花芝草秀，卜君多壽子孫賢。乾隆二十一年歲在丙子夏六月寫。復堂李鱓"。鈐印"中洋父"（白文）。

乾隆二十一年（1756），李鱓時年七十一歲。

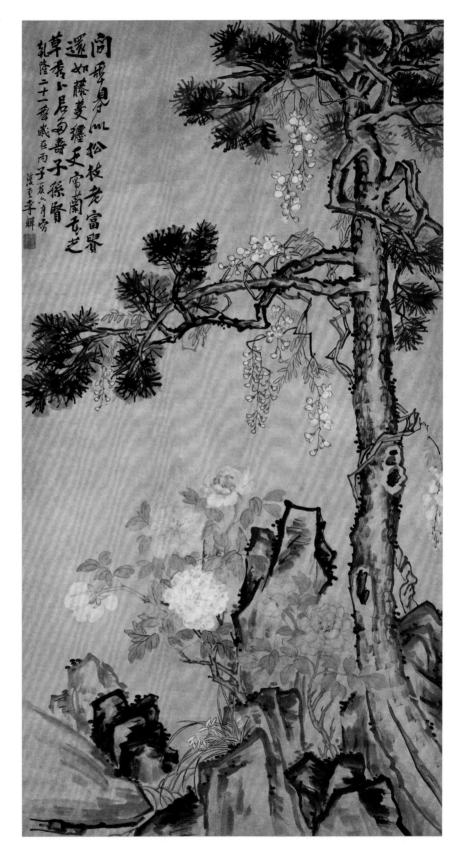

79

李鱓　花卉圖冊
紙本　墨筆　設色　每開縱24.5厘米
橫29厘米

Flowers
By Li Shan
2 leaves selected from an album of 8
leaves
Ink on paper
Each leaf: H.24.5cm　L.29cm

此冊共八開，分別畫芍藥、月季、薔
薇、竹石、菊花、水仙、鳳仙等花
卉，每開均有詩題。選其中二開。

第一開　畫折枝月季安插瓶中，筆墨
清淡濕潤，色彩輕柔淡雅。自題：
"粉團如語啟朱唇，常此春光解趁人。
老眼獨憐枝上刺，不教蜂蝶近花身。
李鱓"。鈐印"復"、"堂"（朱文聯
珠）。

第四開　畫竹石。雙鈎畫竹，筆墨輕
中有重，柔中見剛。自識："墨磨
人"。鈐印"李鱓"白文）。

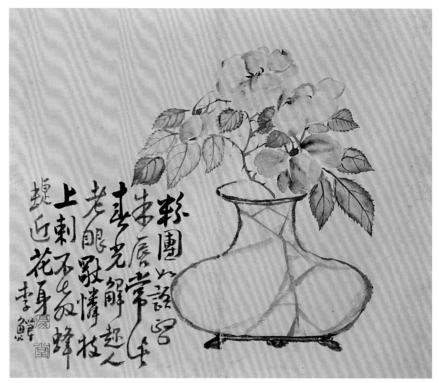

79.1

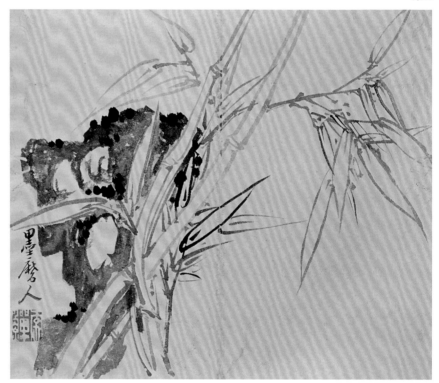

79.4

鄭燮　墨竹蘭圖卷
紙本　墨筆　縱38厘米　橫1200.5厘米

Bamboo and Orchid in Ink
By Zheng Xie
Handscroll, ink on paper
H.38cm　L.1200.5cm

繪墨竹，蘭花。墨竹清勁秀逸，蘭花
飄逸秀潤，用意筆點畫而成。此圖為
鄭燮少見的書畫合一的長卷。

卷首自題："板橋墨竹"。鈐印"滎陽
鄭生"（白文）、"惡竹"（白文）、"板
橋道人"（白文）。

卷後錄所南老子、蔣堂、周維新、錢
良古、汪遂良、張淵、王廷器、陸行
直、葛壽孫、周壽、嚴潔、翠寒、李
俞焯、陳昱、王育、高士奇等家詩文
及散記（不錄）。自識："乾隆七年十
月畫竹，畫後即錄是跋。至八年三月

迺克錄完。揚州秀才板橋鄭燮記"。
鈐"鄭燮之印"（白文）、"俗吏"（朱
文）。

跋後畫蘭，又題："紙不盡處，板橋
畫蘭。"鈐印"克柔"（朱文）、"揚
州興化人"（白文）、"鄭蘭"（白文）。

乾隆七年（1742），鄭燮時年五十歲。

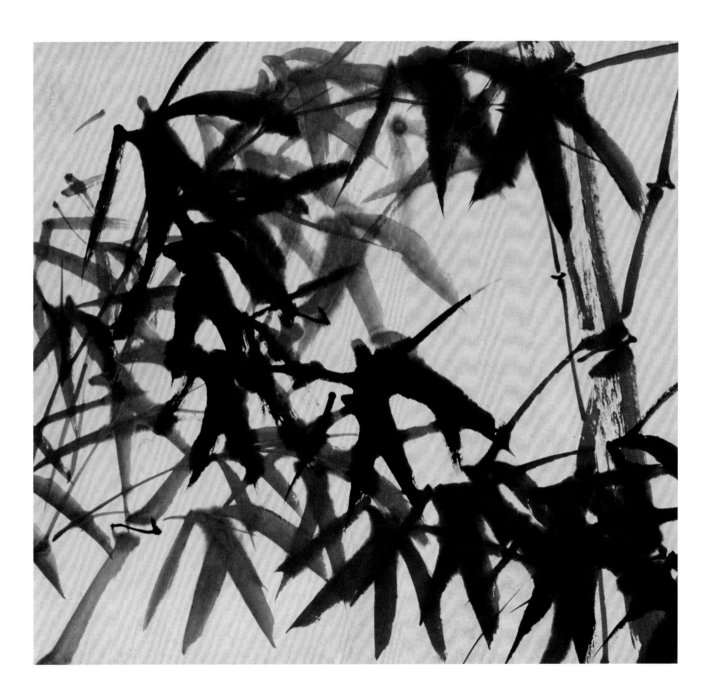

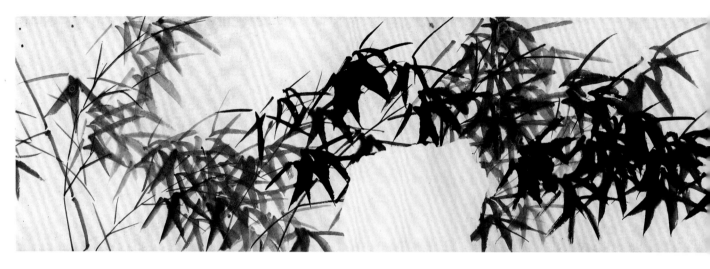

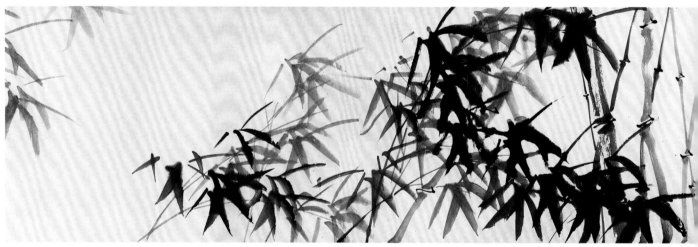

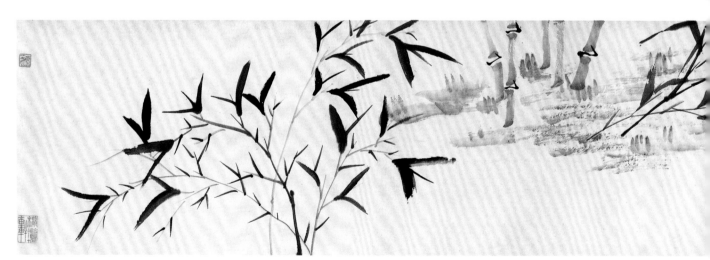

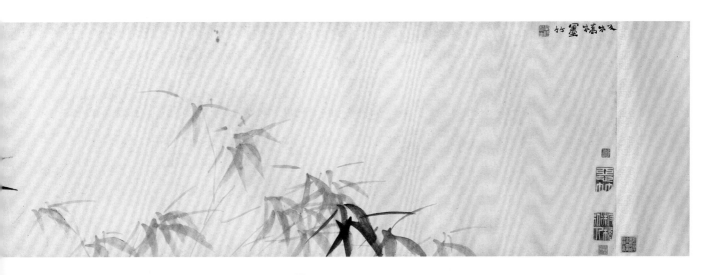

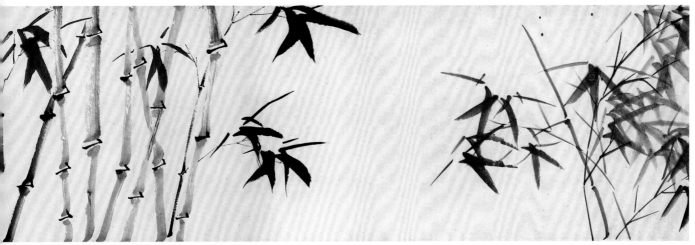

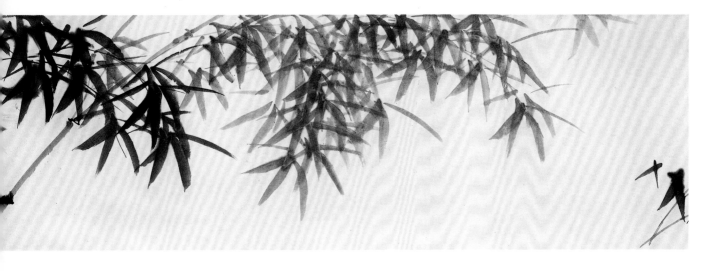

野逸
張渭漁

兩宗合看鄉老先生此幅筆勝墨濃後
入前此妙美世襲與瓜青藤蒼翠抹斜月數
竿數出意外藕換拾翁善用果多好醜
諸傾賞贖而表出之當代賞豪雄有
題跋余恭幸款拜之末敢不躬續有
數語浮泗感謝此徐君謝正
丙子八月十六三山王延題書

蕭郎絕筆後墨竹不世青
世蘭出兩南翁數壇無雙
竿數出意真節連人星好醜
手靈心抱直節連人星好醜
橫斜三兩叢絕勝一千前想
渠欲畫眉多神扶寸想像
欲題時目有鬼擘口時盛風
田園懋宛擬交瓏玕翁
少幣淪喪百廿名不朽
芭抹去蒼烟家寶歲寒
久真眼含為誰千金賞敬扁
保護芽性命起敬若父母弄
拜誰諸君伊望憂魏賁
横竹飛珮珊翰墨散著人前瞻也
清風高節管中時見一班
蘭齋之風片片飛

碧雲今夏楚山淨白爾六
月湘江塞南翁筆下得
佳趣蕭之芊壁青琅玕
筆底琅玕入骨清松煤
烈哲蕭
梁葉齋微巖香關密展

曉煙初破日微紅岸竹蕭美野風
寒翠也逆蓬底見題詩如對兩南翁
不数畫題踊若蒼江邨中哥
嶠來嫵弄水與山病夘雨木

室雲影松泛孤舟向曉褰
風偏十測慕地堆蓬得音
晃籥烟翠竹弄清穗
書贖讀書善會斛霜菊書寰南

伊木樣箇邁
虹如生共凱了生
多少清為邈件叫
淺定色詩閒

成身生冊中竹在沙詩
靜觀喜來踏添桶底
全體喜來踏添桶底
小徑此荒卿戴有此君徽上
徽下旨相達無言八獾
深前籠花天百荒
支誰為便欲品昆斯
翁蒼顛
丙元二載中蓉張如吳
人陳望題

孤竹君家原姓墨
墨君消息要深藏
詩人莫作摧蓬看
認取南枝見浙南
越李俞焯

要寓稳光窩不成懋凝苦作烟
間尚有湘如淡浦借江雨夜雨聲翠寒
筆研樓史蒼姪
球部雪妙水性
圍畫兄月小傳

紙本畫家板橋畫蘭

鄭燮　懸崖蘭竹圖軸

紙本　墨筆　縱127.8厘米　橫57.1厘米

Orchid and Bamboo on the Steep Cliff
By Zheng Xie
Hanging scroll, ink on paper
H.127.8cm　L.57.1cm

以淡墨渴筆畫懸崖，崖畔蘭竹叢生，
縱橫交錯，用筆清勁秀逸。

本幅自題："飲牛四長兄，其勁如
竹，其清如蘭，其堅如石，行輩中無
此人也。屢索予畫，未有應之。乾隆
五年九秋過予寓齋，因撿家中舊幅奉
贈。竹無幹，蘭葉偏，石勢仄，恐不
足當君子之意，他日當作好幅贖過
耳。板橋弟鄭燮"。鈐"鄭燮印"（白
文）、"克柔"（朱文）。

乾隆五年（1740），鄭燮時年四十八
歲。

鄭燮（1693－1765），字克柔，號板
橋，揚州興化人。曾任山東范縣、濰
縣知縣，後因開倉賑災，被罷官歸
家，在揚州賣畫為生。擅畫蘭、竹、
石，間作山水和梅花。畫風清勁秀
逸，書法隸楷相參，獨創一格，自稱
"六分半書"。著有《板橋集》。

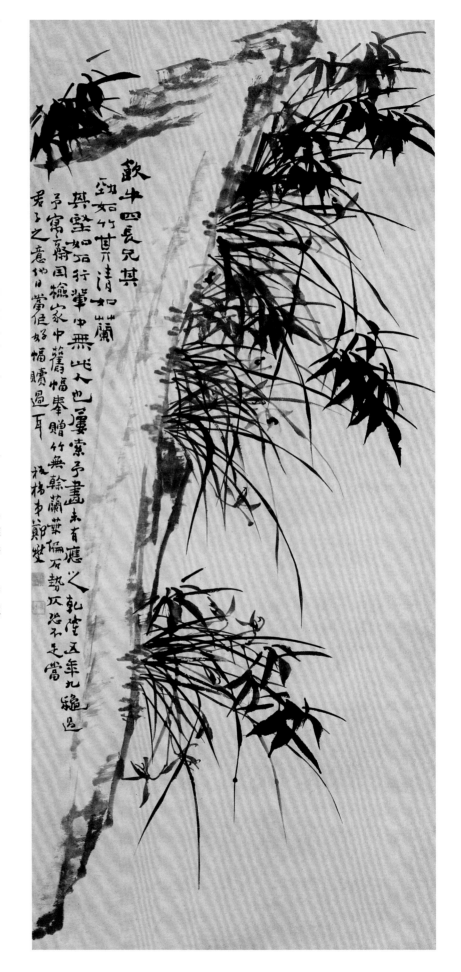

82

鄭燮　竹石圖軸
紙本　墨筆　縱208.1厘米　橫107厘米

Bamboo and Rock
By Zheng Xie
Hanging scroll, ink on paper
H.208.1cm　L.107cm

繪峭岩墨竹，枝節疏朗，山岩勁拔，
寫出竹之神、品，為鄭氏竹石代表
作。表達了他畫竹的意念："不離古
法，不執己見，惟在活而矣"。

本幅自題："一半青山一半竹，一半
綠陰一半玉。請君茶熟睡醒時，對此
渾如在岩谷。受老年學兄正。板橋道
人鄭燮"。又題："文與可畫竹，胸有
成竹。鄭板橋畫竹，胸無成竹。與可
之有成竹，所謂渭川千畝在胸中也。
板橋之無成，如雷霆霹靂，草木怒
生，有莫知其然而然者，蓋大化之流
行，其道如是。與可之有，板橋之
無，是一是二，解人會之。燮又記。
乾隆壬午夏五月，午後寫此。"鈐"鄭
燮印"（白文）、"丙辰進士"（朱文）、
"有數竿竹無一點塵"（白文）、"二十
年前舊板橋"（朱文）、"歌吹古揚州"
（朱文）。

壬午為乾隆二十七年（1762），鄭燮時
年七十歲。

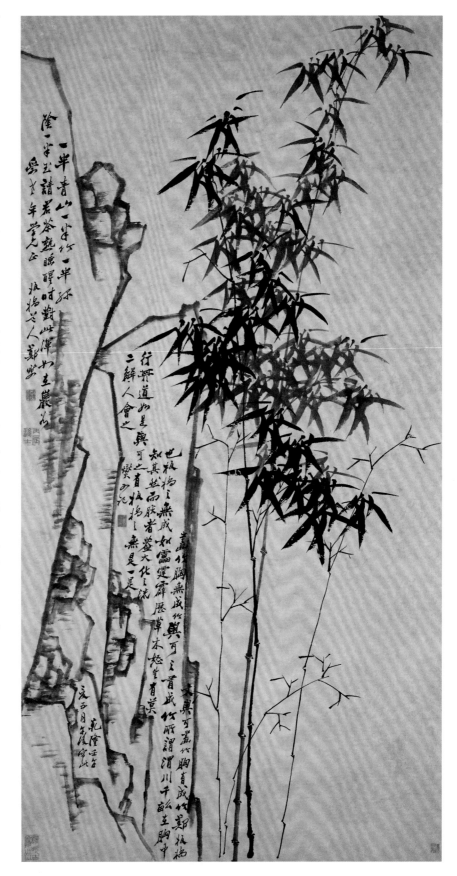

83

鄭燮　梅竹圖軸
紙本　墨筆　縱127.8厘米　橫31.2厘米

Plum Blossoms and Bamboo

By Zheng Xie
Hanging scroll, ink on paper
H.127.8cm　L.31.2cm

以焦墨渴筆畫古梅盤曲，以濃墨寫新篁，瘦勁孤高。又以
詩補白，而詩意清絕，與梅竹交相輝映，更突出了板橋傲
岸不羈的個性。

本幅自題："一生從未畫梅花，不識孤山處士家。今日畫
梅兼畫竹，歲寒心事滿煙霞。板橋"。鈐"鄭燮之印"（白
文）、"揚州興化人"（白文）。

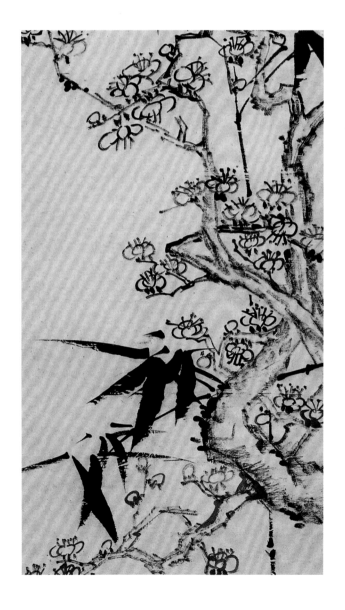

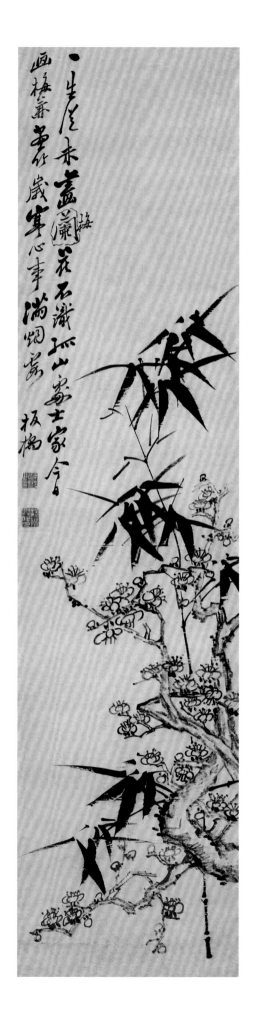

84

鄭燮　竹蘭石圖軸
紙本　墨筆　縱123厘米　橫65.4厘米

Bamboo, Orchid and Rock
By Zheng Xie
Hanging scroll, ink on paper
H.123cm　L.65.4cm

繪幽蘭數叢，竹枝扶疏，岩崖峭立，
筆墨清勁秀逸，頗具神韻。

本幅自題："知君胸次有幽蘭，竹影
相扶秀可餐。世上那無荊棘刺，大人
容納百千端。紹言老寅長兄教畫。板
橋弟鄭燮"。鈐"鄭燮之印"（白文）、
"揚州興化人"（白文）。鈐鑒藏印"無
所住齋鑒藏"（朱文）、"雪浪齋主人
四十以後審定真跡"（朱文）。

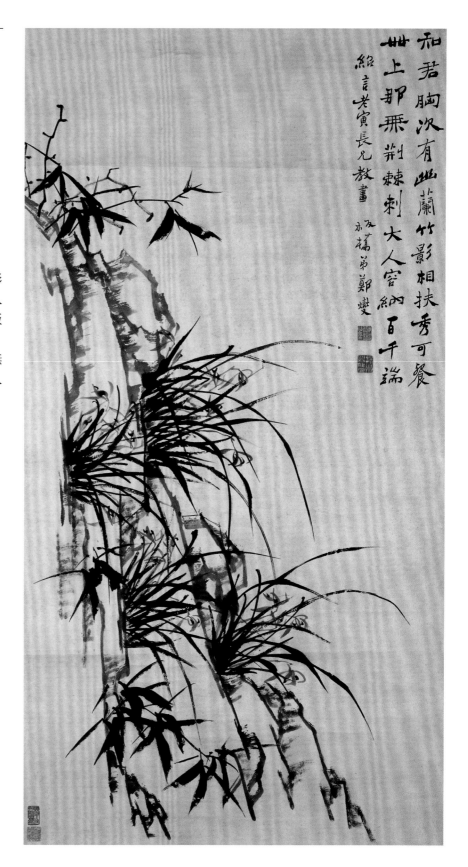

85

鄭燮　墨竹圖軸
紙本　墨筆　縱153.8厘米　橫50.5厘米

Bamboo in Ink
By Zheng Xie
Hanging scroll, ink on paper
H.153.8cm　L.50.5cm

繪修竹三竿，挺勁孤直，枝葉仰偃，
濃淡相間。用中鋒細筆畫竹竿，濃墨
信筆寫竹葉。構圖疏朗簡潔，用筆簡
勁，意境深邃，表現出桀驁不馴之
氣，為鄭燮得意之作。

本幅自題："減之又減無多葉，添又
加添着幾枝。愛竹總如教子弟，數番
剪削又扶持。板橋居士鄭燮"。鈐"鄭
燮之印"（白文）、"濰夷長"（白文）。
鑒藏印"嘉興竹田里鄭甘延藏"（朱
文）。

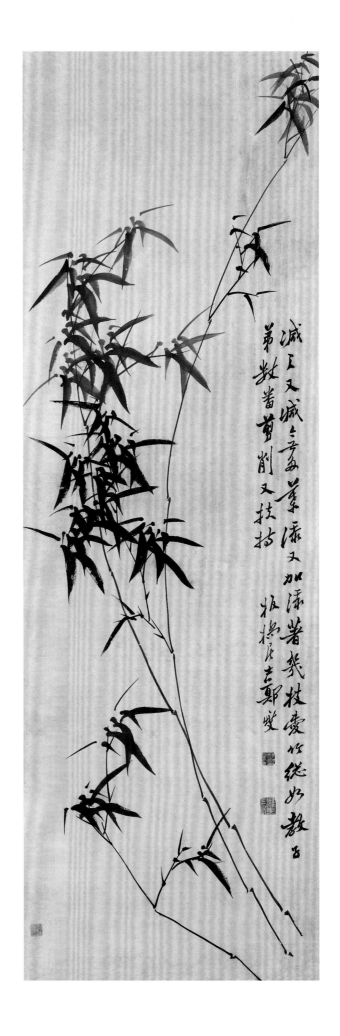

李方膺　梅石圖軸

紙本　墨筆　縱73.5厘米　橫39.4厘米

Plum Blossoms and Rock
By Li Fangying
Hanging scroll, ink on paper
H.73.5cm　L.39.4cm

繪老梅一枝依於石畔，瘦枝疏花，用
徐渭潑墨法，淋漓縱恣，筆力蒼勁。
其題畫詩雋永自然，耐人尋味，可見
其人不獨以畫傳也。

本幅自題："問渠何事愛梅花，累月
關門畫滿車。天教三冬寒徹骨，春風
香送去無涯。乾隆癸亥晴江題畫"。
鈐印"方膺"（白文）。

癸亥為乾隆八年（1743），李方膺時年
四十九歲。

李方膺（1695—1754），字虯仲，號
晴江、秋池、借園主人等。江蘇南通
人，福建按察使玉鋐之子。雍正年間
歷任樂安、蘭山、潛山等地知縣，三
次被罷官，為人憨直無忌。擅畫，去
官後窮老無依，寄住南京淮清橋直北
之項氏借園，賣畫為生。多作梅蘭竹
菊松，尤善畫梅，瘦硬蒼健，縱橫跌
宕。大幅松、梅蟠塞嫵嬌，風格獨
具。

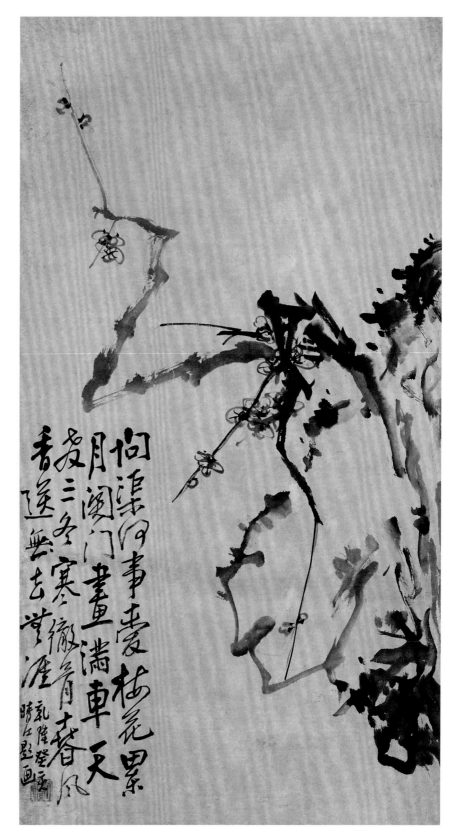

87

李方膺　雙魚圖軸
紙本　墨筆　縱79.2厘米　橫45.2厘米

Two Fish
By Li Fangying
Hanging scroll, ink on paper
H.79.2cm　L.45.2cm

繪兩尾鯉魚在水中游動，形態生動，
用筆洗練簡率，背景不着一筆，卻不
乏波濤湧動之感。

本幅自題："風翻雷吼動乾坤，直上
天河到九閽，不是閒鱗爭暖浪，紛紛
凡骨過龍門。乾隆十一年四月公車北
上，寫於揚州杏園。李方膺"。鈐印
"虯仲"（朱文）。

乾隆十一年（1746），李方膺時年五十
二歲。

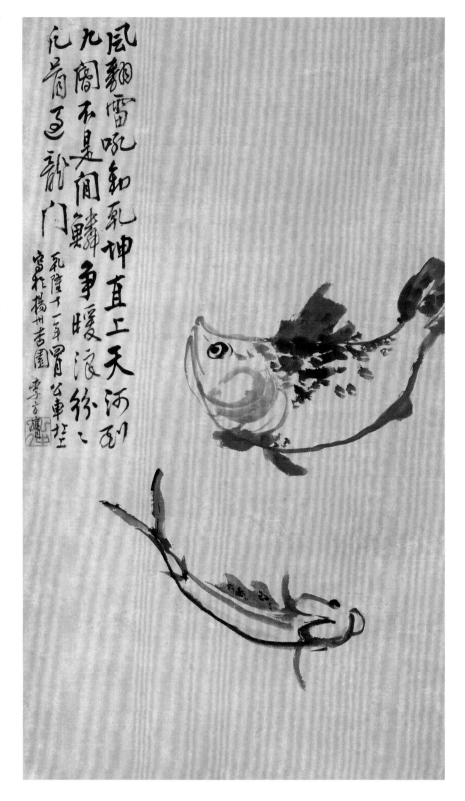

88

李方膺　蘭石圖軸
紙本　墨筆　縱110.8厘米　橫48厘米

Orchid and Rock
By Li Fangying
Hanging scroll, ink on paper
H.110.8cm　L.48cm

繪蘭花數叢，植根於坡石之上。用漫
不經意的筆墨隨意撇葉點花，潑辣縱
放，率意中見新奇。

本幅自題："露墜回風下筆時，沅江
煙雨影參差。平生未識靈均面，萬葉
千花盡楚辭。乾隆十六年八月　李方
膺"。鈐印"晴江"（白文）。收藏印
"虞琴所藏書畫"（朱文）。

乾隆十六年（1751），李方膺時年五十
七歲。

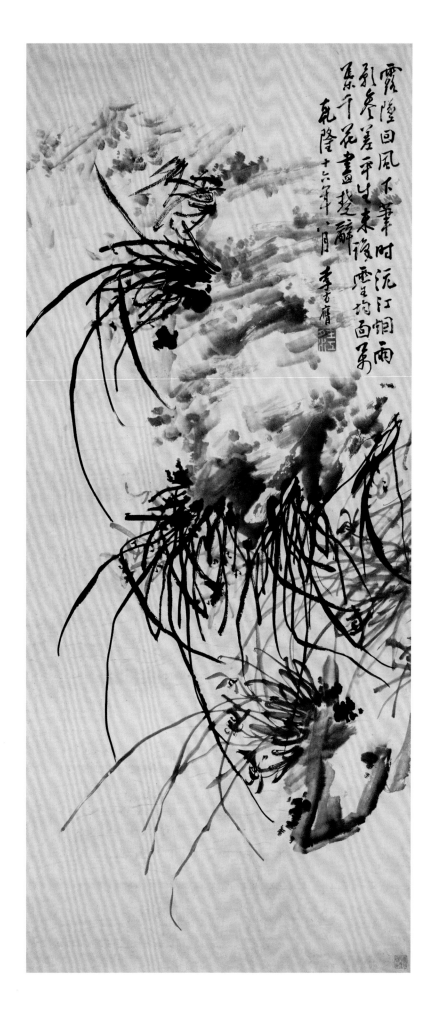

89

李方膺　墨竹圖冊
紙本　墨筆　縱24.6厘米　橫41.5厘米

Bamboo in Ink
By Li Fangying
2 leaves selected from an album of 8
leaves
Ink on paper
Each leaf: H.24.6cm　L.41.5cm

此冊共八開,其中四開鄭燮對題,三
開個道人對題,一開無對題。另鄭板
橋題引首一開,李鱓題二開。選其中
二開。

第三開　畫墨竹和新筍,筆法靈活簡
練。對開有個道人題:"孫與祖淇園
舞,少有所長,老有所終,曰太平,
曰太古。久不見晴江畫竹,讀此冊知
其遊行於浩蕩外也,神與俱移者終
日。癸酉正月廿又三日　个道人
題"。鈐印"个道人"(白文)、"可
得神仙"(白文)等。

第七開　畫墨竹兩竿,筆法清新秀
逸。對開有鄭燮題:"此二竿者,可
以為簫,可以為笛,必須鑿出孔竅,
然世間之物,與其有孔竅,不若沒孔
竅之為妙也。晴江道人畫數片葉以遮
之,旨免其穿鑿。"鈐印"鄭板橋"(白
文)。收藏印"慈舟秘玩"(朱方)、
"謝"(朱方)等。

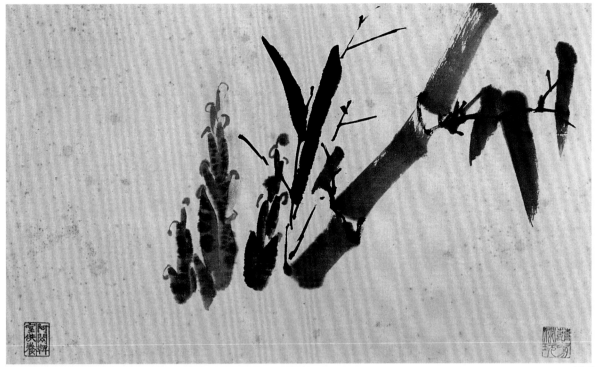

與祖洪園舞少有所長老

89.3

此二竿者可以

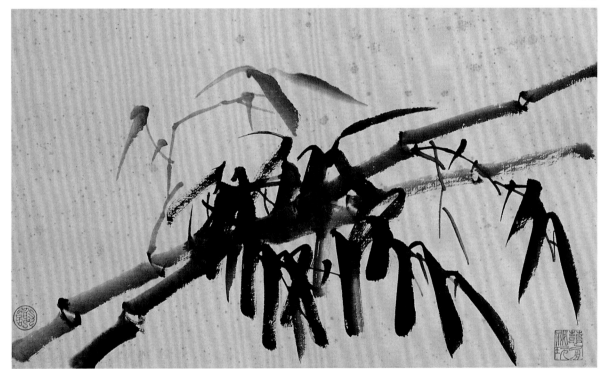

89.7

李方膺　竹石圖軸
紙本　墨筆　縱139.5厘米　橫54.5厘米

Bamboo and Rock
By Li Fangying
Hanging scroll, ink on paper
H.139.5cm　L.54.5cm

繪墨竹數竿，輕風細雨中竹葉披紛，
竹下湖石苔痕濃重。李方膺畫竹主張
"實無常師"，強調"求新生"，抒性
情。筆墨豪放，不拘成法。

本幅自題："有肉之家竹不知，何堪
淡墨一枝枝。老天愁煞人間俗，吩付
清風托畫師。乾隆十八年六月寫於金
陵望鶴崗深巷。李方膺"。鈐"鐵裏蛀
蟲"（白文）、"畫外"（白文）、"竹
仙"（朱文）。

乾隆十八年（1753），李方膺時年五十
九歲。

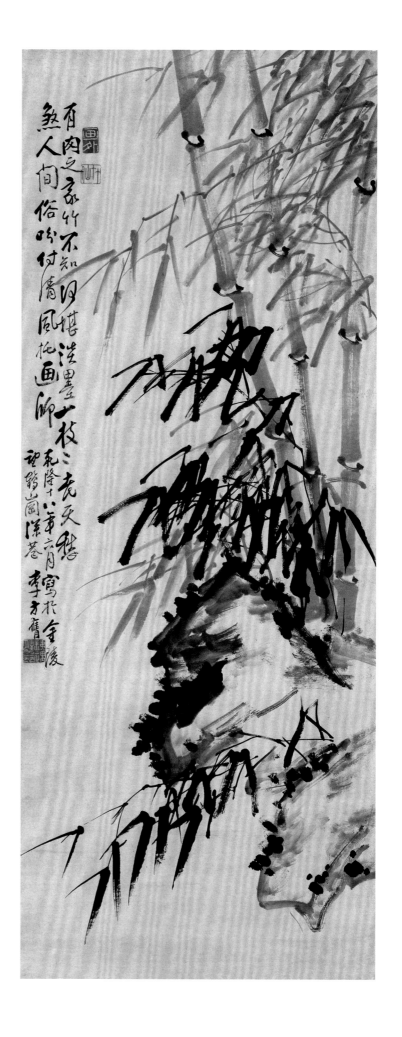

李方膺　牡丹圖軸
紙本　設色　縱119厘米　橫53厘米

Peony
By Li Fangying
Hanging scroll, colour on paper
H.119cm　L.53cm

繪折枝牡丹安插在紹興酒罈中。以淡彩沒骨法畫成，用筆秀潤，賦色淡冶，有明代惲壽平遺意。牡丹象徵富貴，取"酒""久"諧音，寓有"富貴長久"之意。

對比李方膺三十六歲及四十五歲畫二幅牡丹，風格均異於此幅。前者細秀清麗，自題仿宋人；後者潑辣灑脫，為方膺晚年常見筆墨。由此亦可見畫家不拘一格，創新求變的繪畫思想與實踐。

本幅自題："三春富貴散人家，錦繡韶華雨露賒。天地無權憑造化，紹興罈插牡丹花。乾隆十八年夏日寫於金陵借園。李方膺"。鈐"畫外"（白文）、"莒州刺史"（白文）。

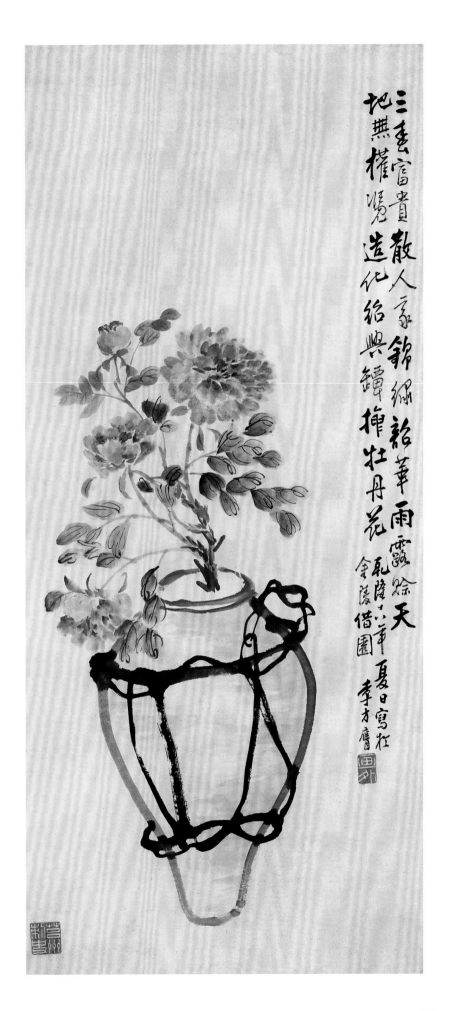

92

李方膺　魚躍圖軸
紙本　墨筆　縱123.3厘米　橫59.9厘米

Frolicking Fish
By Li Fangying
Hanging scroll, ink on paper
H.123.3cm　L.59.9cm

繪鯉魚漫遊騰躍於池水中，姿態各
異，生動傳神。用筆靈活洗練，雖未
畫水紋，仍然有春潮湧動之感。

根據畫面的風格和題詩，可以推斷此
圖是李方膺罷官之後所作。畫中以游
魚隱喻自己脫困樊籠，復返自然的心
境。

本幅自題：“三十六鱗一出淵，雨師
風伯總無權。南阡北陌櫓聲急，噴沫
崇朝遍綠田。晴江李方膺”。鈐“晴江
的筆”（白文）、“虯仲”（朱文）。

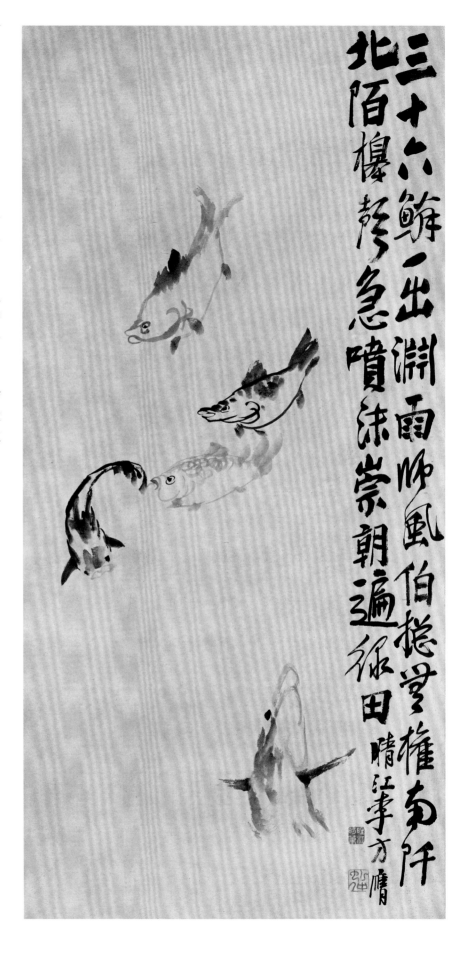

93

汪士慎　梅花蘭石圖軸
紙本　墨筆　縱138.4厘米　橫44.4厘米

Plum Blossoms, Orchids and Rocks
By Wang Shishen
Hanging scroll, ink on paper
H.138.4cm　L.44.4cm

以濃墨寫拳石叢蘭，淡墨作梅幹疏花，佈局疏朗，墨氣淋漓酣暢。用筆峭拔勁利，與畫家孤介冷僻的性格相吻合。

本幅自識："庚戌仲秋近人慎寫於壽萱堂中。"鈐印"士慎"（白文）。鑑藏印"白門李氏珍藏"（朱文）。

庚戌為雍正八年（1730），汪士慎時年四十五歲。

汪士慎（1686—1759），名慎，又名阿慎，字近人，號巢林、勤齋，別號東溪外史、晚春老人。原籍安徽歙縣，寓居揚州，終身不仕。工詩善畫，其水仙、梅花清妙獨絕，以韻致勝。六十七歲雙目均盲，仍大書狂草，作畫不輟。著有《巢林集》。

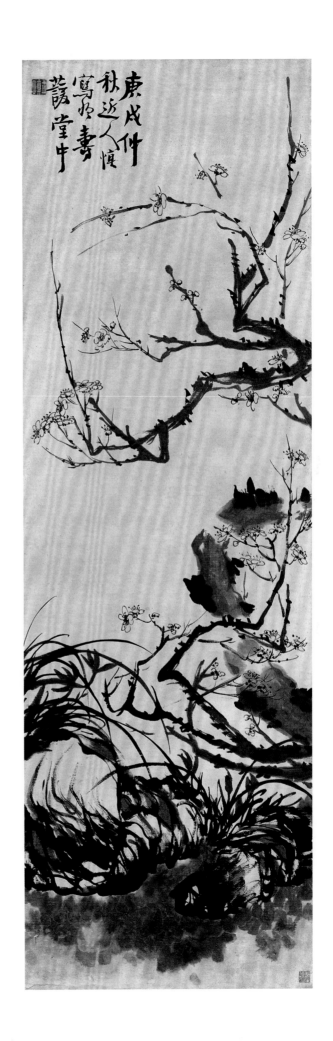

94

汪士慎　梅花圖軸
紙本　淺設色　縱93.4厘米　橫52.9厘米

Plum Blossoms
By Wang Shishen
Hanging scroll, light colour on paper
H.93.4cm　L.52.9cm

繪老梅一株，挺拔向上，昂首迎春。
梅幹用濃墨點畫，淡墨勾花。筆法清
新淡雅，生氣蓬勃。

本幅自題："雍正乙卯秋七月八日
近人汪士慎寫於巢林書堂蕉陰之下。"
鈐"士慎私印"（白文）、"近人"（朱
文）、"丙寅人"（白文）。

另有潘恭壽題記："巢林先生與昔邪
居士樊榭山民以詩相淬厲，居士晚年
始畫梅花，佳畫不多□，亦善自矜
重。如居士此幅藏之五年矣。偶見於
任太僕座上，李復堂膽瓶折枝，愛入
骨髓，遂有香山林鏡之清。太僕不以
為俗，志數語歸之，我同□又增一重
翰墨緣也。道光壬寅重九後二日　人
海小隱恭壽識"。鈐"恭壽"（朱文）。

乙卯為雍正十三年（1735），汪士慎時
年五十歲。

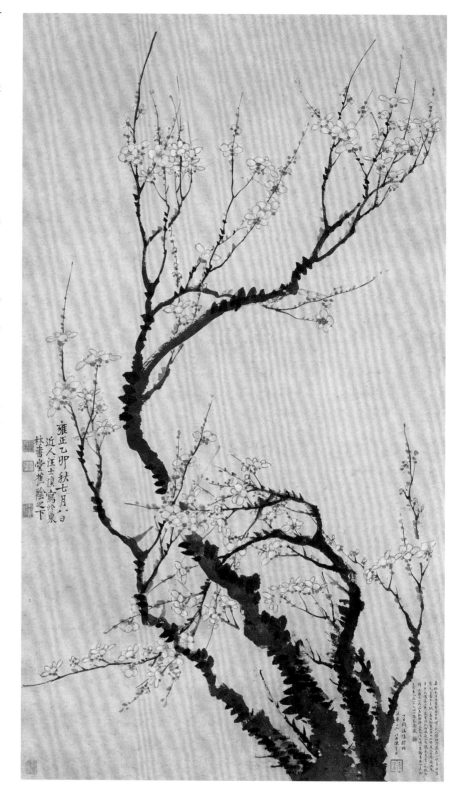

95

汪士慎　春風香國圖軸
紙本　設色　縱95厘米　橫60.2厘米

Plum Blossoms, Peony, Orchid and
Bamboo
By Wang Shishen
Hanging scroll, colour on paper
H.95cm　L.60.2cm

用小寫意法畫梅花、牡丹和蘭竹，疏
枝淡蕊給人以冷艷幽香之感。

本幅自題：“春風香國　青杉書屋士
慎　庚申仲春”。鈐“汪士慎印”（朱
白文）、“汪近人”（朱文）。鑒藏印
“李一岷五十後所得”（朱文）、“無所
住齋”（白文）、“清淨”（白文）。

庚申為乾隆五年（1740），汪士慎時年
五十五歲。

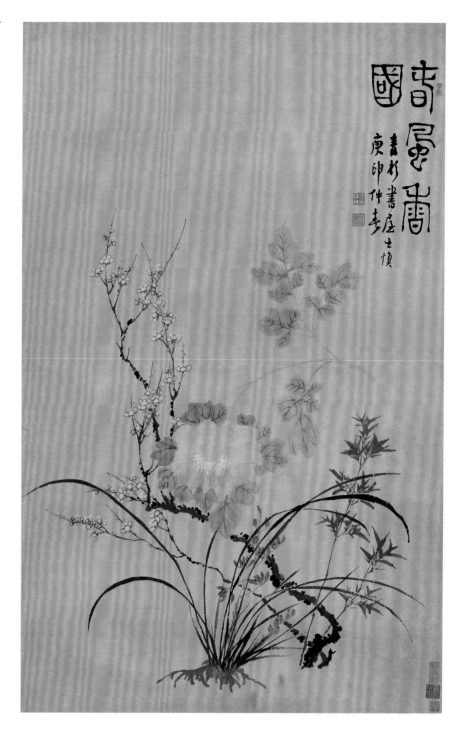

96

汪士慎　墨梅圖卷
紙本　墨筆　縱18厘米　橫604厘米

Plum Blossoms in Ink
By Wang Shishen
Handscroll, ink on paper
H.18cm　L.604cm

繪古梅數枝，虬曲多姿，疏枝密蕊，春意盎然。筆意冷艷，
暗香浮動。

本幅自題："一笑倚孤筇，東風興致重。梅花真冷淡，鷗侶
漸春容。好句近常得，清歡自少逢。何當攜榼至，酒味與情
濃。草堂風日美，閒話共開懷。竹几並肩坐，春盤一字排。
詩中傳鐵佛（時西唐出鐵佛寺詩，有'佛容常自在，頑鐵不
消磨'之句），醉裏說荊釵（諸子誦同郡女史王氏詩，甚
奇）。記此今宵會，遲留月半階。孟春二十日同人攜具過小
齋拈韻舊作，辛酉中秋後二日錄於此卷，博薏田先生一笑。
巢林汪士慎並寫"。鈐印"近盲生"（白文）。鈐藏印"馬
秀昆氏"（白文）、"張詩孫鑒賞書畫印"（白文）、"子
璞審定"（朱文）。

辛酉為乾隆六年（1741），汪士慎時年五十六歲。

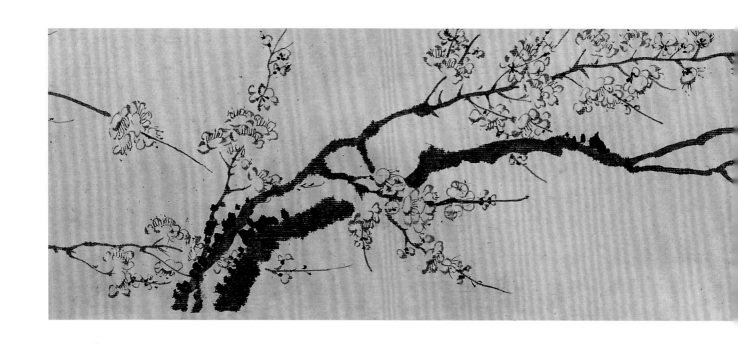

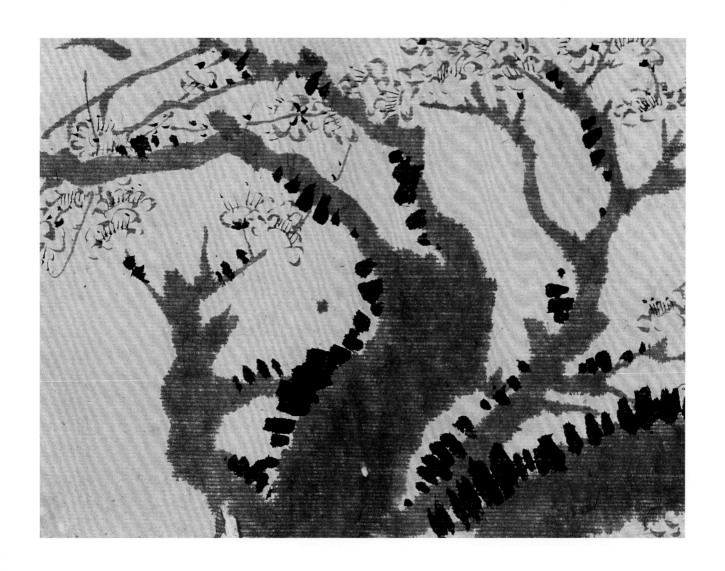

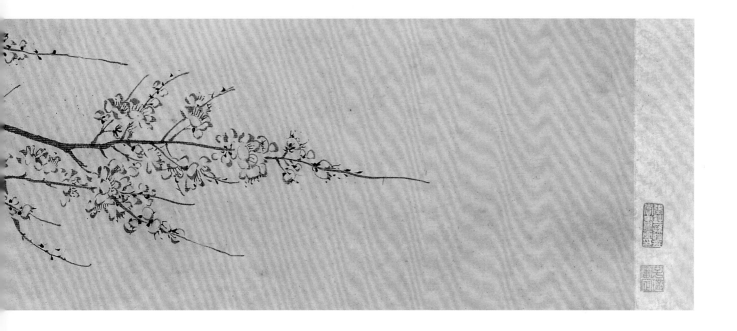

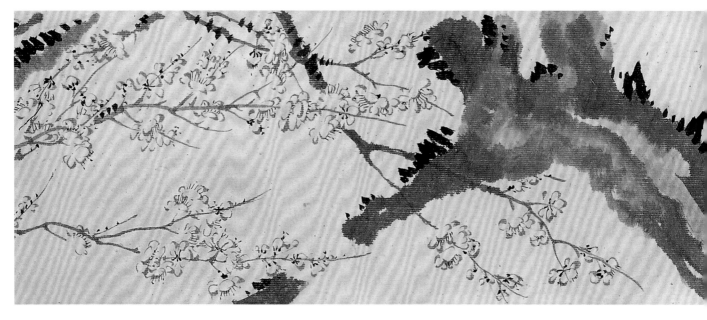

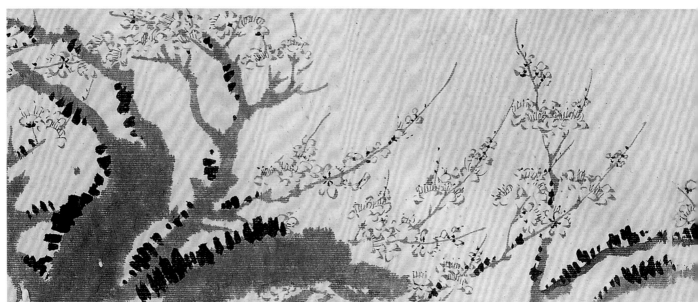

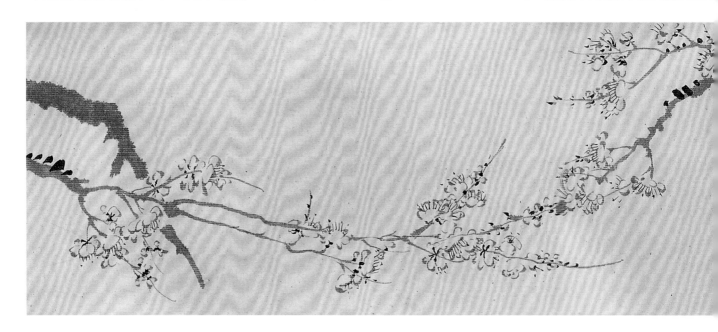

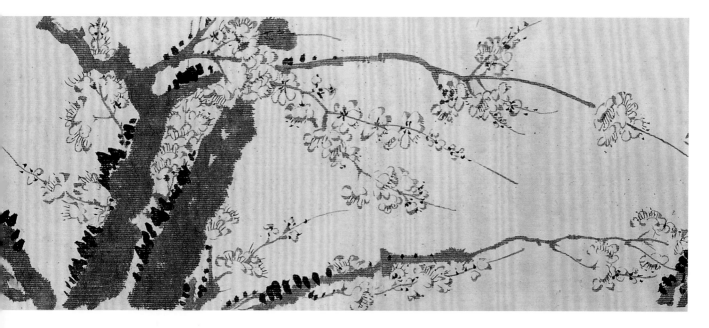

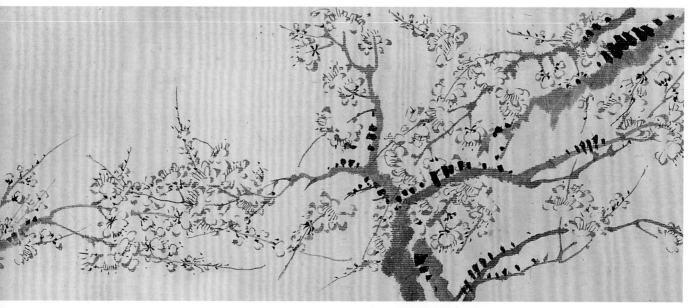

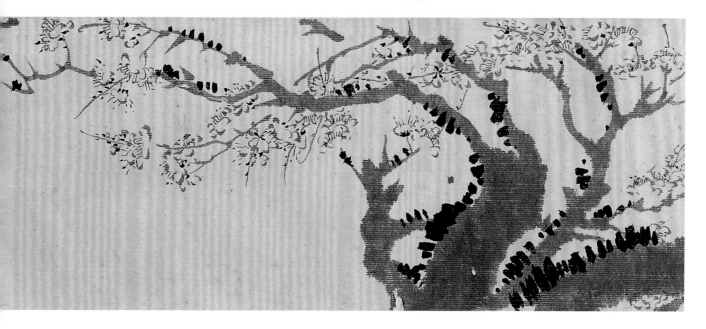

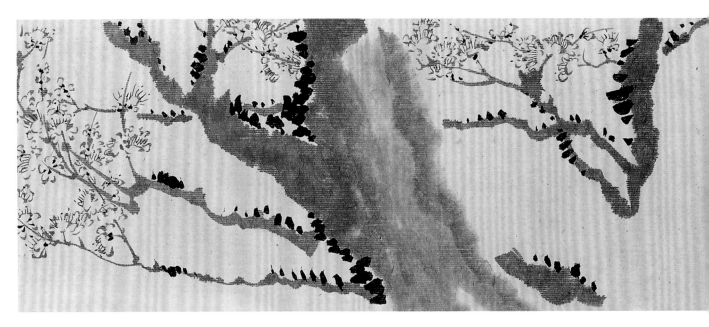

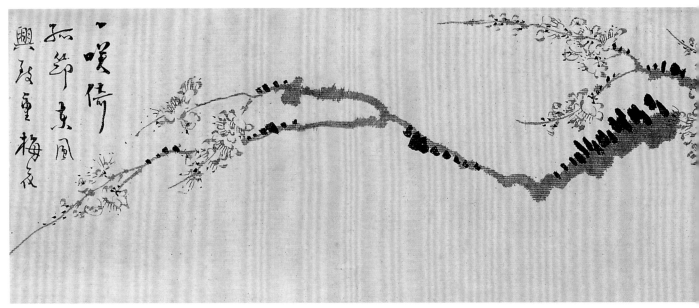

一嘆倚
孤節東風
興發重梅後

當攜榼尋僧
味与情濃
草堂風日美
閒話生南懷
竹几延凉肩
生香盤一字
挑詩中傳
鑄佛
時西廡
寺詩有佛室亭自
立碩領石消磨之句
醉裏次韻荊叚
諸子誦同郡女史
王氏詩甚青
記此今宵會
遲留月未楷
孟春二十日同人
攜具過小齋拈
韻達作辛酉
中秋後二日
錄放此卷博
慕田先生一哂
粟林居士慎
丹寶

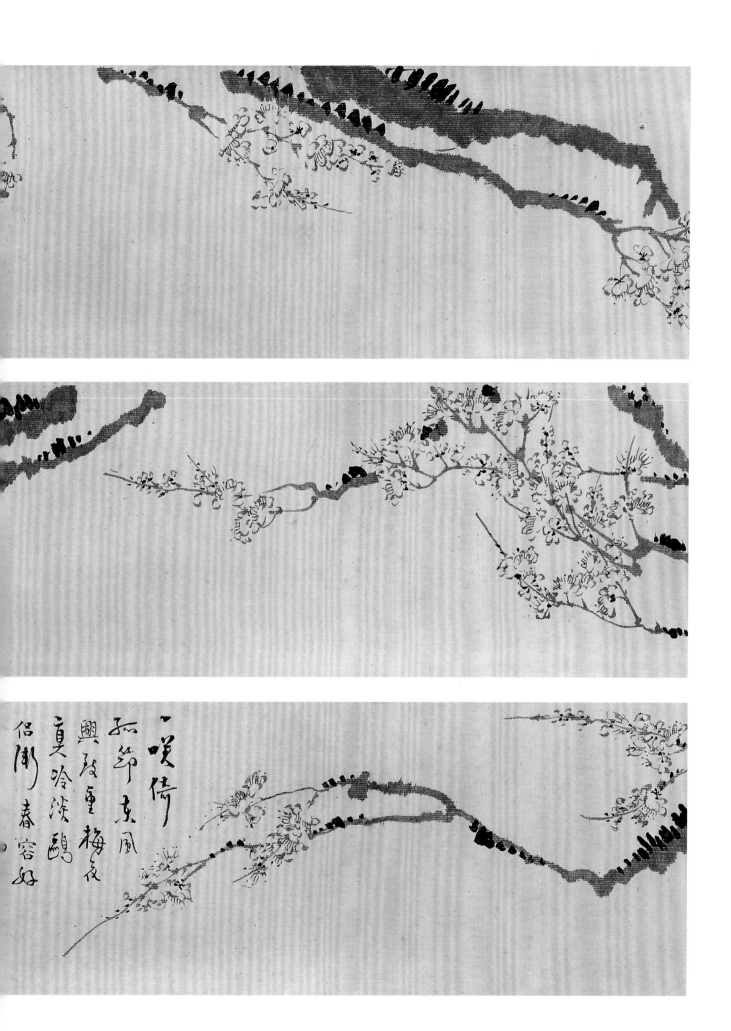

一嘆倚孤節真風興發重梅花真冷淡鷗侶倘春容好

97

汪士慎　春風三友圖軸
紙本　墨筆　縱77.5厘米　橫37.9厘米

Plum, Orchid and Bamboo in Spring
By Wang Shishen
Hanging scroll, ink on paper
H.77.5cm　L.37.9cm

以水墨意筆畫梅花、蘭花和墨竹，筆
墨清淡秀雅，濃淡、疏密得當，構圖
縱橫交錯，以新奇取勝。

本幅自題："春風三友　青杉書屋士
慎"。鈐印"近人汪士慎"（白文）。

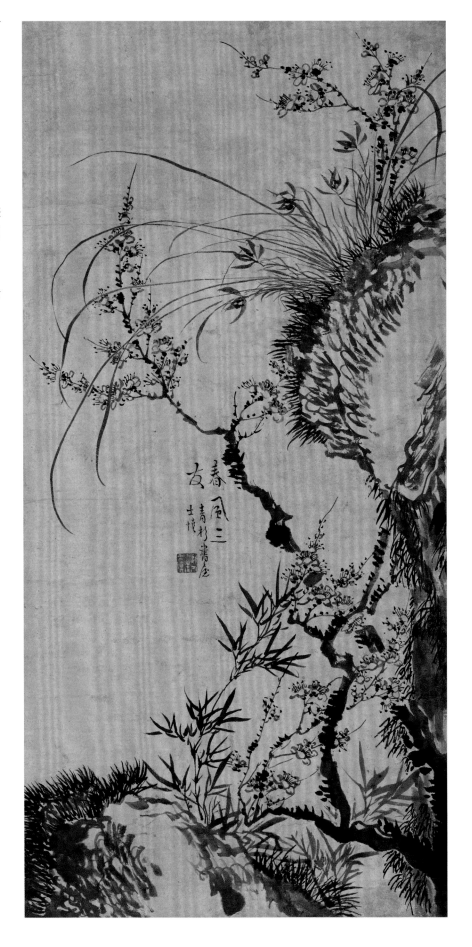

98

汪士慎　梅花圖屏
紙本　墨筆　縱115.5厘米　橫30.1厘米

Plum Blossoms
By Wang Shishen
One of a set of 8 hanging scrolls
Ink on paper
H.115.5cm　L.30.1cm

此屏共八幅，選其中最末一幅。

繪老梅一枝，疏枝繁花，韻致清雅。

本幅自題："六十翻頭又丙寅，多年
況味得稱貧。閒貪茗碗成清癖，老覺
梅花是故人。蔬食原勝粱肉美，蓬窗
能敵錦堂新。安排掃地焚香坐，積雪
簷冰早佔春。新年遣興之作，偶書此
幀。溪東外史慎"。鈐"阿慎"（白
文）、"近人"（朱文）、"敬人"（白
文）。

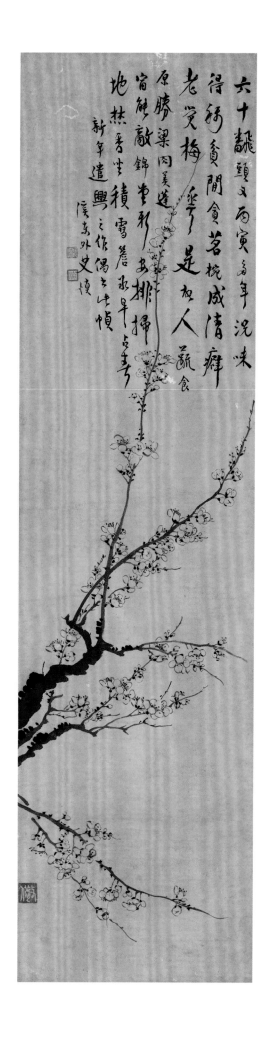

99

汪士慎　扁豆圖軸
紙本　設色　縱55.8厘米　橫14.5厘米

Hyacinth Bean
By Wang Shishen
Hanging scroll, colour on paper
H.55.8cm　L.14.5cm

隨意點畫扁豆一株，筆法清麗，構圖
簡潔。

本幅自題："涼飈翻豆架，落實佐壺
觴。入口淡無味，惟餘風露香。士
慎"。鈐印"士慎"（朱文）。

又題："紫綃才卸綠囊攢，手摘沿籬
待晚餐。指與北人多不信，輸他葱韭
劇登盤。查查浦句。"鈐印"別荼盦"
（白文）。

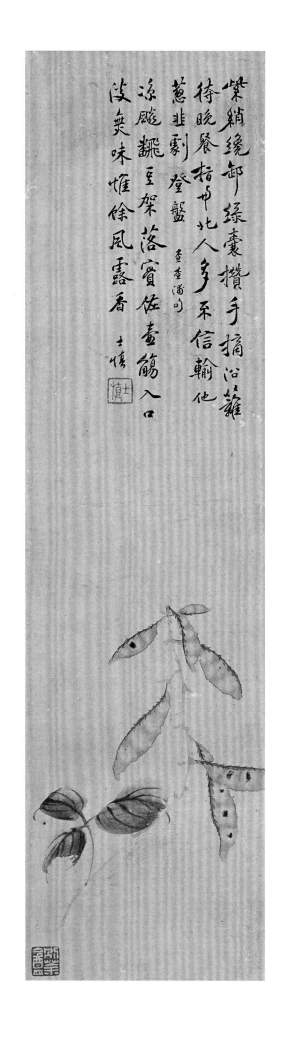

汪士慎　花卉圖冊
紙本　設色　縱24厘米　橫27.5厘米

Flowers
By Wang Shishen
2 leaves selected from an album of 12 leaves
Colour on paper
Each leaf: H.24cm　L.27.5cm

此冊共十二開，分別畫各種花卉，筆法秀美，設色淡雅，構圖簡潔，為汪士慎花卉畫的精心之作。選其中二開。末開自識："溪東外史士慎"。後幅有褚德彝題記。

第二開　用雙鈎畫玉蘭花一枝，虯曲橫向出枝。自題："仙葩九瓣，靈岫一株，又植之謝庭為美觀也。"鈐印"巢林"（朱文）。

第四開　畫菊花二枝。花繁葉茂，爭芳鬥艷。自題："甘菊抱秋心，餐之沁腸胃。未能洗俗懷，足以達禪味。因思眾卉榮，焉敢近霜氣。"鈐印"成果里人"（白文）。

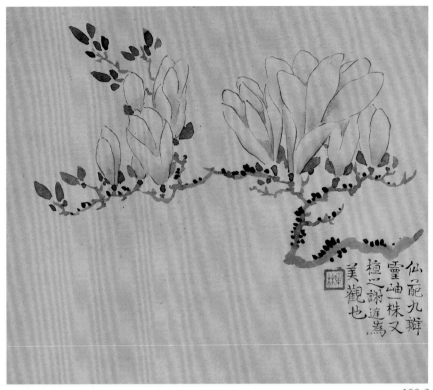

100.2

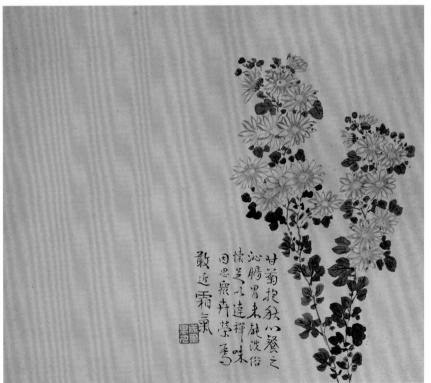

100.4

101

高翔　揚州即景圖冊
紙本　設色　每頁縱23.8厘米　橫25.5厘米

Glimpses of Yangzhou
By Gao Xiang
2 leaves selected from an album of 8
leaves
Colour on paper
Each leaf: H.23.8cm　L.25.5cm

此冊共八頁，分別畫揚州城郊的自然
風景，構圖簡潔，筆法樸拙。冊中自
題有"病右臂"句，知此冊為晚年之
作。選其中二頁。

第三開　自題："到處偏教選勝遊，
多年名字冠江洲。記曾修禊剛三月，
楊柳春城古渡頭。壬辰歲南城讌集。"
鈐印"犀堂"（朱文）。

第六開　自題："東嶺新亭一笠懸，
離離草色浸寒煙。難堪樹老人如此，
又見松風替管弦。"鈐印"鳳"（朱
文）、"高翔"（朱文）。

壬辰為康熙五十一年（1712），高翔時
年二十五歲。

高翔（1688—1753），字鳳岡，號樨
堂，又署西唐，甘泉（江蘇揚州）人。
工詩善畫，畫梅花，用筆靜簡，富於
書氣。

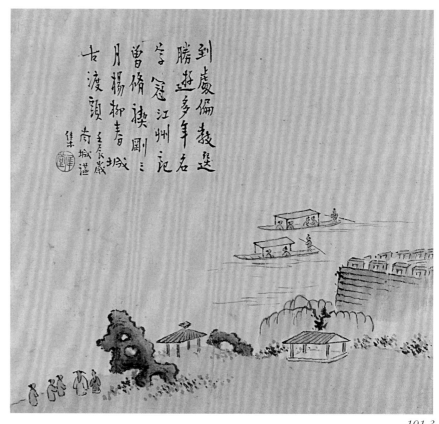

101.3

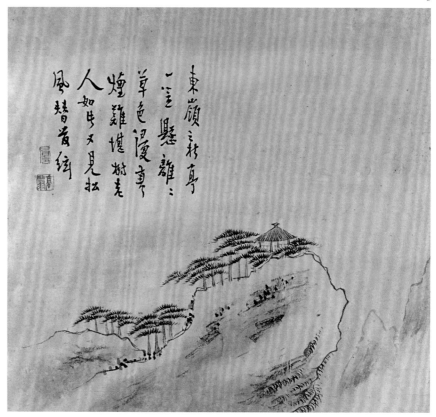

101.6

102

高翔　山水（復翁詩意）圖軸
紙本　設色　縱79.7厘米　橫41厘米

Landscape
By Gao Xiang
Hanging scroll, colour on paper
H.79.7cm　L.41cm

繪山石嵯峨，溪流潺湲，竹樹茂盛，茅屋掩映。山腳下河水依山而轉，文人雅士乘船賞遊於山水之間，閒雅幽靜。筆墨清潤，頗具文人情趣。

本幅自題："舟移森木名園改，岸逐朱華翠蓋浮。珍重復翁詩句好，特將殘墨畫山丘。壬寅上元日以無聲之詩作有聲之畫也。呵呵。西唐山人高翔題"。鈐印"蕉園"（白文）。藏印"震齋珍藏"（朱文）。

壬寅為康熙六十一年（1722），高翔時年三十五歲。

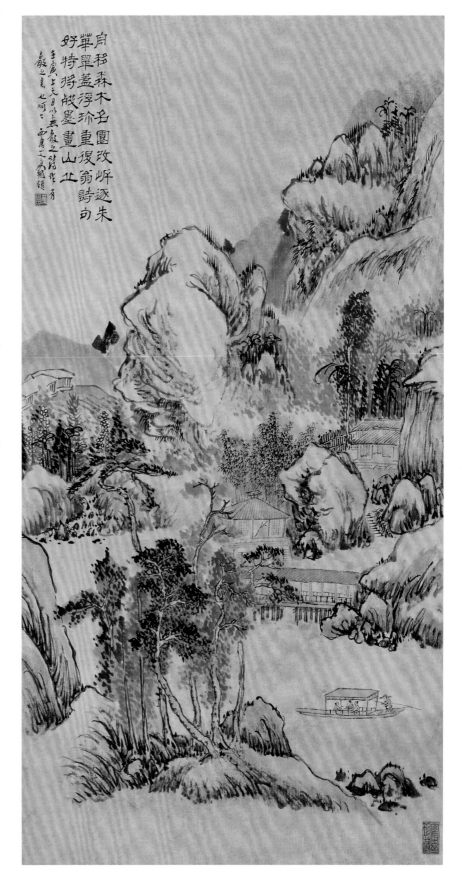

103

高翔　山水圖卷
紙本　墨筆　縱26厘米　橫151.3厘米

Landscape in Autumn
By Gao Xiang
Handscroll, ink on paper
H.26cm　L.151.3cm

繪秋景山水，岡巒錯落，江水寥廓，
茅屋雜樹點綴山間。江中隱約可見帆
影點點，意境清曠寂靜。山石稍施披
麻皴，筆法簡潔凝煉。

本幅自識："雍正甲辰秋八月朔日寫
於五嶽草堂。西唐山人高翔"。鈐印
"西唐山人"（白文）。

甲辰為雍正二年（1724），高翔時年三
十七歲。

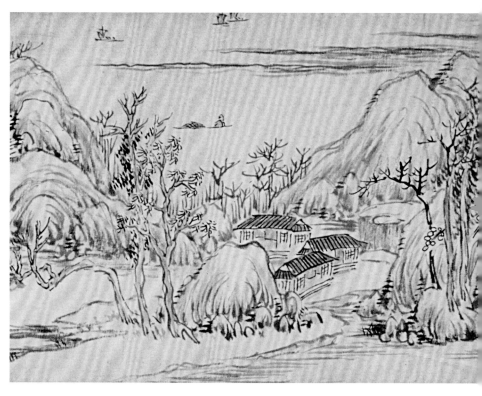

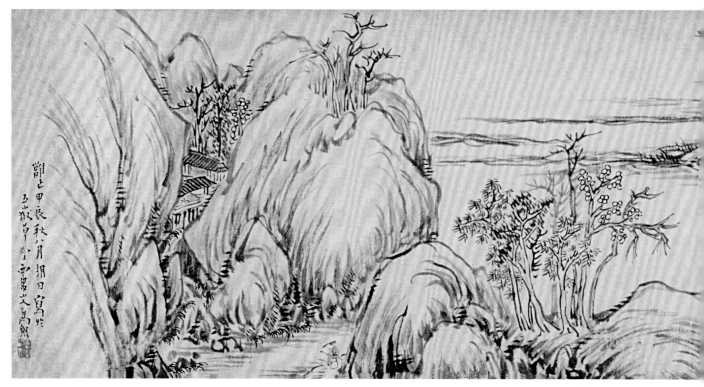

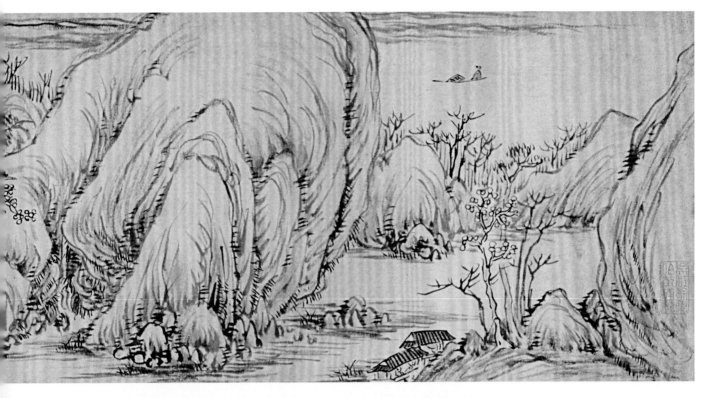

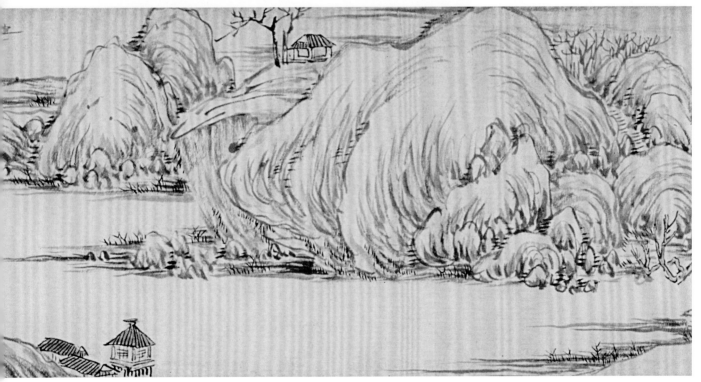

高翔　山水圖軸

紙本　墨筆　縱134.6厘米　橫76.7厘米

Landscape in Autumn
By Gao Xiang
Hanging scroll, ink on paper
H.134.6cm　L.76.7cm

畫秋景山水，高山飛瀑，雜樹茂盛，
山坳中村舍茅屋隱隱可見。畫樹木筆
法多樣，用墨濃淡相間，層次豐富，
畫山石用披麻皴加苔點，筆墨清潤，
生拙中含秀勁。

本幅自題："雍正甲辰秋八月之朔，
西唐山人寫於五嶽草堂。"鈐印"高
翔"（白文）、"犀堂"（朱文）。

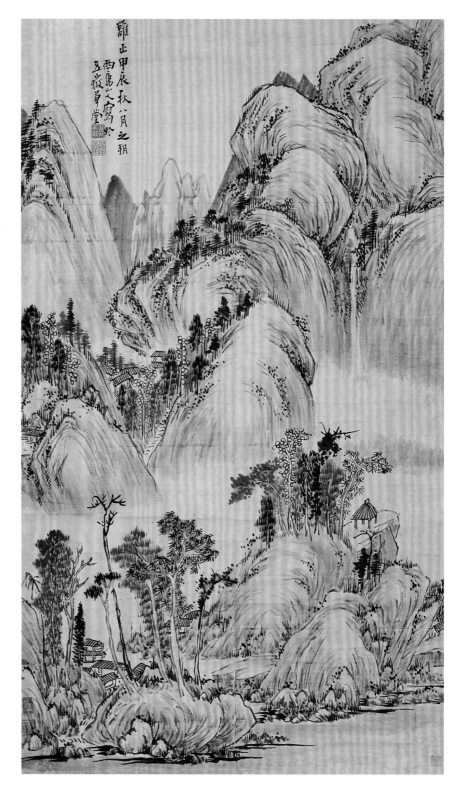

105

高翔　松石牡丹圖軸
紙本　設色　縱183.7厘米　橫93厘米

Pines, Peony and Rock
By Gao Xiang
Hanging scroll, colour on paper
H.183.7cm　L.93cm

繪兩株蒼松交錯，松下一石，石後牡
丹盛開。松樹用筆蒼老、厚拙，牡丹
筆法清潤淡冶。不同的筆墨技法分別
表現出松樹的挺拔蒼勁，牡丹的富貴
嬌媚。寓意吉祥。

本幅自識：“西唐高翔”。鈐印“西唐”
（朱文）、“高翔”（白文）。

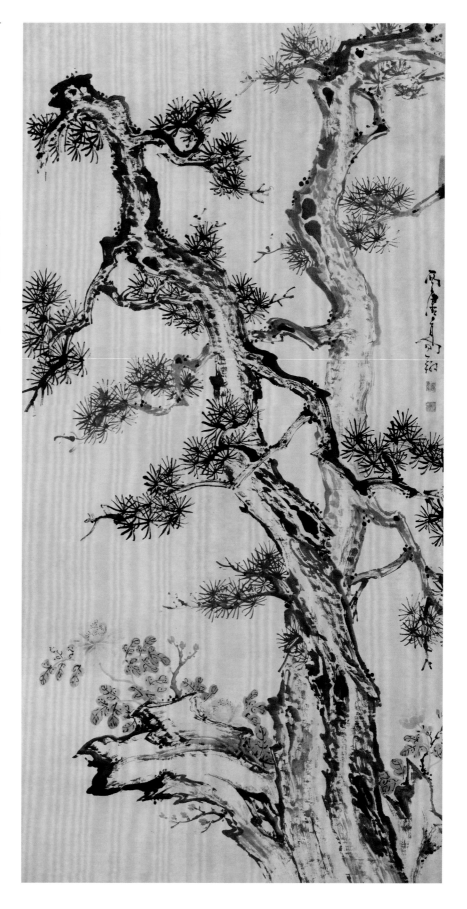

106

高翔　梅花圖軸
紙本　設色　縱88.8厘米　橫44.7厘米

Plum Blossoms
By Gao Xiang
Hanging scroll, colour on paper
H.88.8cm　L.44.7cm

繪梅花，一枝昂揚上展，一枝被風雨
折斷下垂。枝上梅花寥寥數朵。構圖
新穎，筆墨簡潔勁健，設色清淡，別
具一種風致。

本幅自題：〝禪智寺探梅，用東坡壁
間韻並錄，請默夫老先生一笑。初地
客秋到，高柯辭寒蟬。東風變氣候，
古梅橫寒煙。芳條拂簷瓦，雪色滿杪
顛。岡巒抱佛閣，春山一磬懸。流觀
蘇髯跡，心懷林逋仙。忘形結朋好，
翹首企先賢。餐飯分僧缽，煮字翦飛
泉。林木斂昏靄，初月升嬋娟。援背
駕雲鶴，衫袖風飄颾。野店呼香醪，
狂醉何翛然。西唐學弟高翔〞。鈐印
〝大雅久不作〞（白文）。

再題梅花詩四首（釋文見附錄）並識：
〝柳窗先生以余札中語韻，足成四絕，
和作並請一笑，默夫大兄老友。弟翔
再拜手〞。鈐印〝西唐之印〞（白文）、
〝鳳符〞（朱文）。

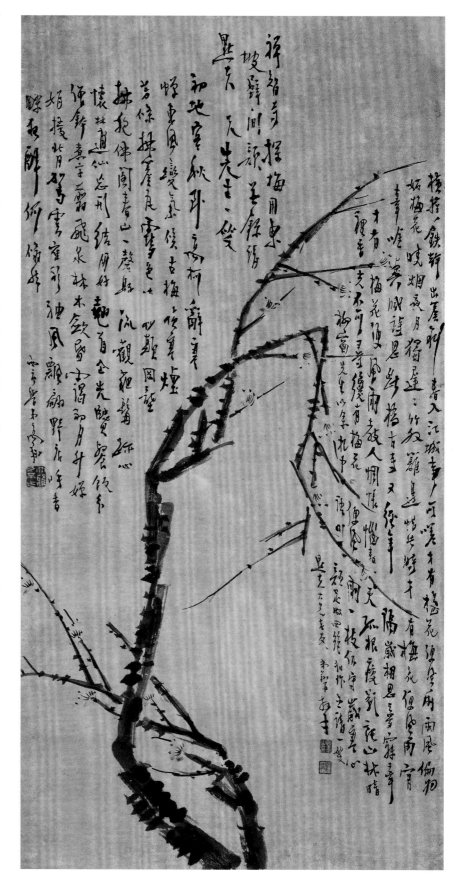

107

邊壽民　雜畫冊
紙本　墨筆　每開縱23.9厘米　橫27.8厘米

Miscellaneous Subjects
By Bian Shoumin
2 leaves selected from an album of 10 leaves
Ink on paper
Each leaf: H.23.9cm　L.27.8cm

此冊共十開，分繪茶具、文具、酒具、藥鋤、藥籃等，均以細線勾廓，以乾筆淡墨稍事皴擦。選中二開。

第五開　畫簑衣、釣竿。自題："簑衣脫卻釣絲捲，知是攜魚入酒家。葦間居士"。鈐印"壽民"（白文）。

第十開　畫茶壺、茶罐及墨錠二。自題："東坡云：司馬溫公嘗與余言，茶與墨二者正相反。茶欲白，墨欲黑；茶欲重，墨欲輕；茶欲新，墨欲陳。余曰：上茶妙墨俱香，是其德同也；皆堅，是其操同也。譬如賢人君子，黔皙美惡之不同，其德操一也。公歎以為然。庚戌初夏，龍眠馬相如來自閩中，遺我武彝佳茗一小瓶，石城張仲子贈古墨二笏，品俱上上，因為寫圖並書東坡清語一則。二物昔賢所珍，雅惠弗可忘也。壽民時客邗上。"鈐印"頤公"（白文）、"壽民"（朱文）、"以心慧行其所見"（白文）。

庚戌為雍正八年（1730），邊壽民時年四十七歲。

邊壽民（1684—1752），初名維祺，字頤公，號葦間居士，江蘇山陽（淮安）人。初貧困，以授徒為業。中年畫名遠揚，雲遊各地，晚年往來於淮安、揚州地區。擅長用潑墨法畫蘆雁，兼長於作花卉、蔬果小品，自成一家，有《葦間老人題畫集》傳世。

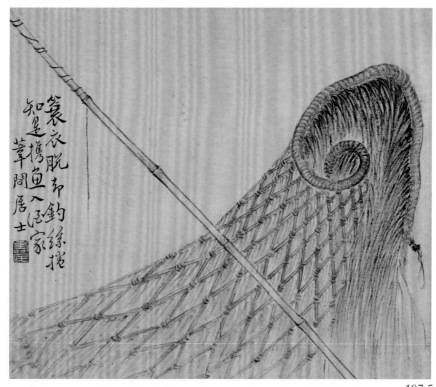

107.5

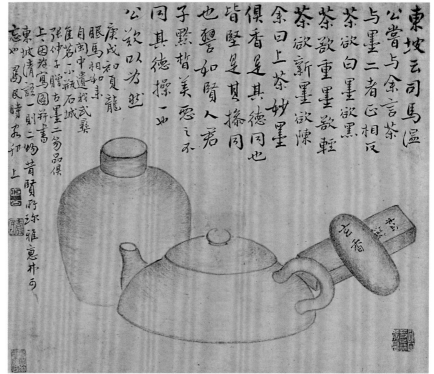

107.10

108

邊壽民　博古書畫冊
紙本　墨筆　縱23.4厘米　橫33.3厘米

Flowers
By Bian Shoumin
2 leaves selected from an album of 8
leaves
Ink on paper
Each leaf: H.23.4cm　L.33.3cm

此冊共八開，分畫梅、菊、蓮、蚌之屬，皆清新可喜，以乾筆淡墨細細皴擦，極好地表現出物體的結構和體積感，極富創造性。選其中二開。

第四開　繪蓮蓬兩隻。自題："南人家水曲，種藕是良謀。落得好花看，秋來子亦收。葦間邊壽民"。鈐印"頤公"（白文）、"葦間居士"（白文）及"葦間書屋"（朱文）。

第八開　繪瓶梅一枝。自題："冰姿只合玉瓶安，竹几松窗靜裏看。標格自來元簡淡，着花斟酌不須繁。葦間居士"。鈐印"頤公"（白文）。

冊後有作者四段自題（釋文見附錄），署款："己未冬十有一月望後　塵鼎年研長五兄鑒。弟壽民"。鈐印"壽民"（白文）。

己未為乾隆四年（1739），邊壽民時年五十六歲。

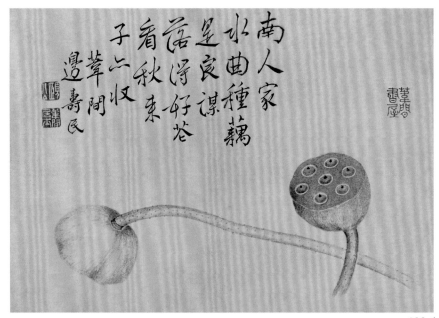

108.4

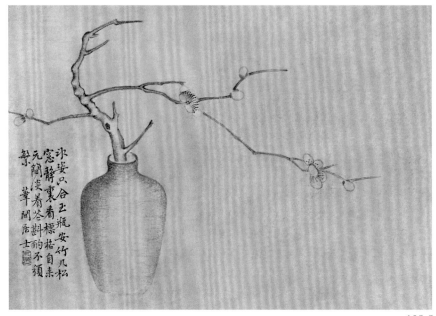

108.8

109

邊壽民　蘆雁圖橫軸
紙本　設色　縱110.3厘米　橫134.7厘米

Reeds with Wild Geese
By Bian Shoumin
Horizontal hanging scroll, colour on paper
H.110.3cm　L.134.7cm

繪雁羣棲止於沙洲葦叢。荻風蕭瑟，諸雁縮頸羽間，似畏寒狀，正是宋人詞中"蘆葉滿汀洲，寒沙帶淺流"的意境。

本幅自題："水落寒沙，攜來儔侶，相伴蘆花。塞北風霜，江南煙浦，到處為家。行行字字欹斜，聲斷續，鳴

鳴暮笳。匹馬西風，孤舟夜雨，人在天涯。右調柳稍（梢）青。乾隆丁卯八月望後六日　綽老人壽民寫"。鈐印"頤公"（白文）、"壽民"（白文）。

乾隆十二年（1747），邊壽民時年六十四歲。

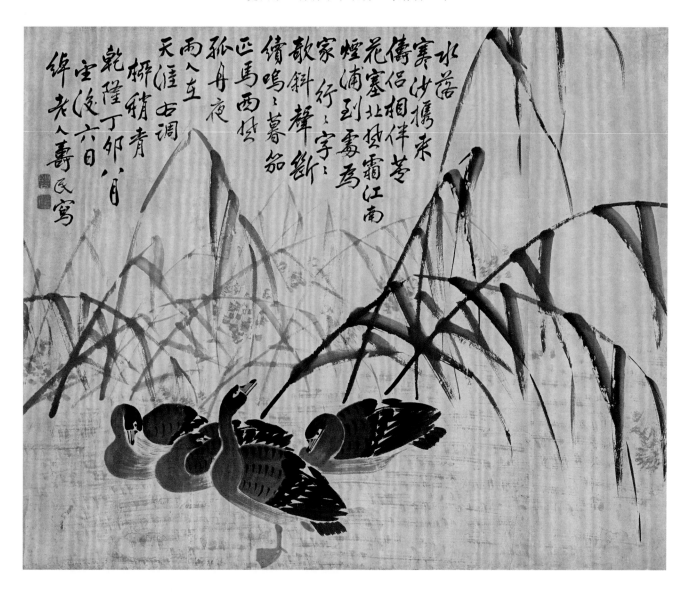

110

邊壽民　墨荷圖軸
紙本　墨筆　縱129.5厘米　橫57.2厘米

Lotus in Ink
By Bian Shoumin
Hanging scroll, ink on paper
H.129.5cm　L.57.2cm

繪荷花，行筆瀟灑，墨色蒼潤，酣暢
淋漓，意境清遠，彷彿有清風拂面、
荷香撲鼻之感。

本幅自題：「時之盛夏之長，荷蓋
挺，藕花香。趨炎執熱，人事何常。
對境觀物，逸興飛揚。安得輕舉，起
坐中央。乘彼白雲，至於帝鄉。葦間
邊壽民」。鈐印「頤公」（白文）、「壽
民」（白文）。鈐鑒藏印「虛齋鑒定」（朱
文）。

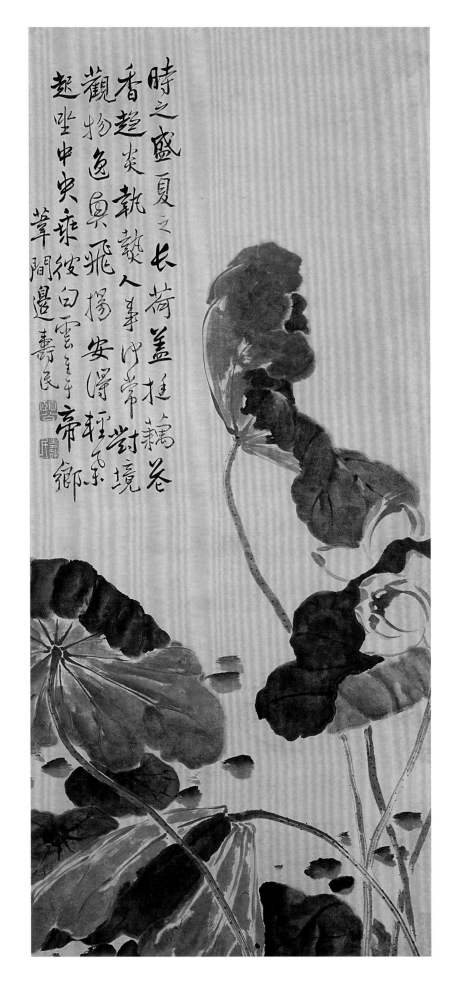

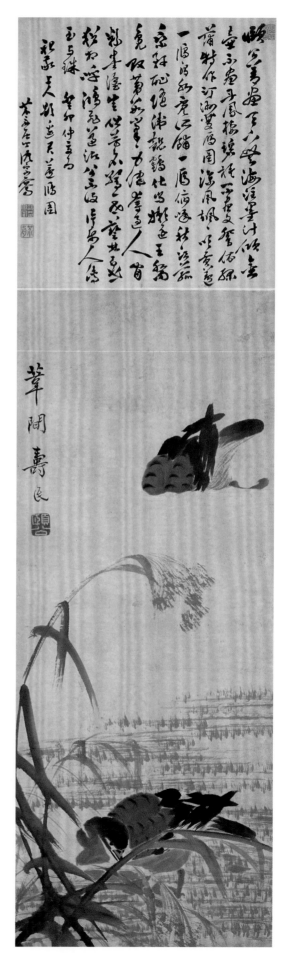

111

邊壽民　蘆雁圖軸
紙本　設色　縱85.5厘米　橫35厘米

Reeds with Two Wild Geese
By Bian Shoumin
Hanging scroll, colour on paper
H.85.5cm　L.35cm

繪一雁棲於沙渚蘆葦間，遠處一雁嬉
戲遊樂。圖中不畫水紋，但蘆雁遊戲
的動作卻使觀者分明感受到水的存
在。這種"於無筆墨處見筆墨"的表現
手法，達到了筆簡意全的效果。

本幅自識："葦間壽民"。鈐印"頤公"
（白文）。上詩塘有沈宗騫長篇題識。

112

邊壽民　晴沙集影圖軸
紙本　設色　縱166.3厘米　橫93.3厘米

Two Wild Geese on the Sunny Sandbank
By Bian Shoumin
Hanging scroll, colour on paper
H.166.3cm　L.93.3cm

繪二雁，悠閒寧靜，姿態生動自然，
筆法蒼逸。反映了作者長期與雁朝夕
相對，觀察入微，從而達到"目與心
會，畫與神契"的意境。

本幅自題："晴沙集影　淮海邊壽
民"。鈐印"頤公"（白文）、"壽民"
（白文）。

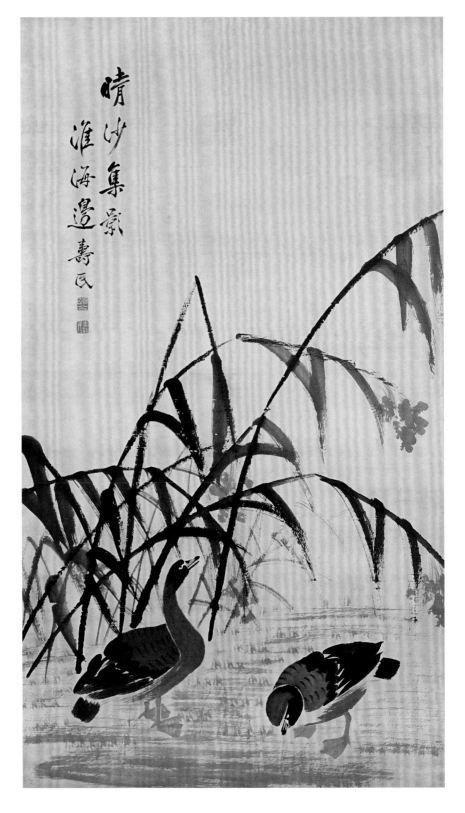

113

邊壽民　花卉圖冊
紙本　墨筆或設色　每開縱23.8厘米
橫36.5厘米

Flowers
By Bian Shoumin
2 leaves selected from an album of 8
leaves
Ink or colour on paper
Each leaf:H.23.8cm　L.36.5cm

此冊共八開，分繪牡丹、菊花、荷
花、石榴、藕等花果，筆墨粗簡，風
格蒼率。選其中二開。

第一開　墨筆繪芍藥一枝，水墨淋
漓。自題："穠香獨讓牡丹王，潤色
清和殿眾芳。莫笑鄭公饒嫵媚，上陽
宮裏老平章。花月令牡丹王芍藥相於
階。邊壽民"。鈐印"頤公"（白文）、
"葦間居士"（白文）及"葦間書屋"（朱
文）、"酒後常稱老畫師"（白文）。
鈐鑒藏印"頤櫓盧秦通理藏書畫印"
（朱文）、"少石審定"（朱文）、"海
梯手定"（朱文）、"秀水金氏蘭坡過
眼"（朱文）。

第六開　以朱色繪雁來紅一枝。自
題："越老越少年，不怕秋風早。寫
此頌岡陵，願君顏色好。"鈐印"祺
印"（白文），署款："壽民"，鈐印
"葦間居士"。鑒藏印"少石審定"（朱
文）、"瓶盦鑒賞"（朱文）。

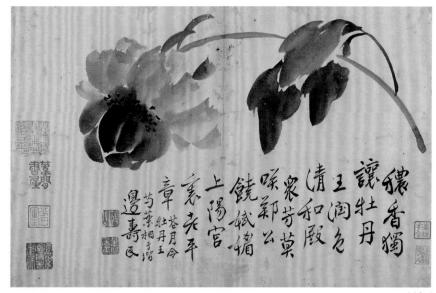

113.1

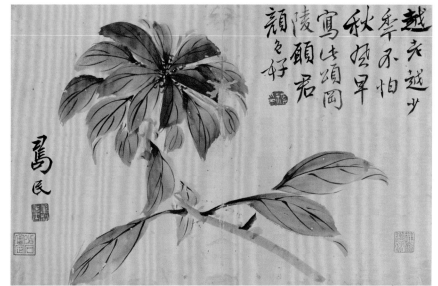

113.6

114

黄慎　墨菊圖軸

紙本　墨筆　縱121.5厘米　橫41.5厘米

Chrysanthemum in Ink
By Huang Shen
Hanging scroll, ink on paper
H.121.5cm　L.41.5cm

繪一叢中秋時節怒放的菊花，墨色濃
淡相間，用筆輕靈躍動，表現出菊花
笑傲風霜的蓬勃生命力。

本幅自題："陶詩只採黃金實，郢曲
新傳白雪英。素色不同籬下發，繁花
疑向月中生。信杯小摘開雲母，帶露
全移綴水精。偏稱含香五字客，從茲
得地始芳榮。戊申秋八月作於刻竹書
屋。弟黃慎"。鈐"黃慎印"(白文)、
"恭壽"(朱文)、"癭瓢山人"(白文)。
鈐藏印"槃齋珍秘"(朱文)。

戊申為雍正六年(1728)，黃慎時年四
十二歲。

黃慎(1687—1768)，字恭懋，躬懋，
恭壽，號癭瓢，福建寧化人，後僑寓
揚州。自幼家貧，一生布衣。早年師
法上官周，多作工筆，中年後變為粗
筆寫意。擅長人物、山水、花鳥。有
《蛟湖詩鈔》傳世。

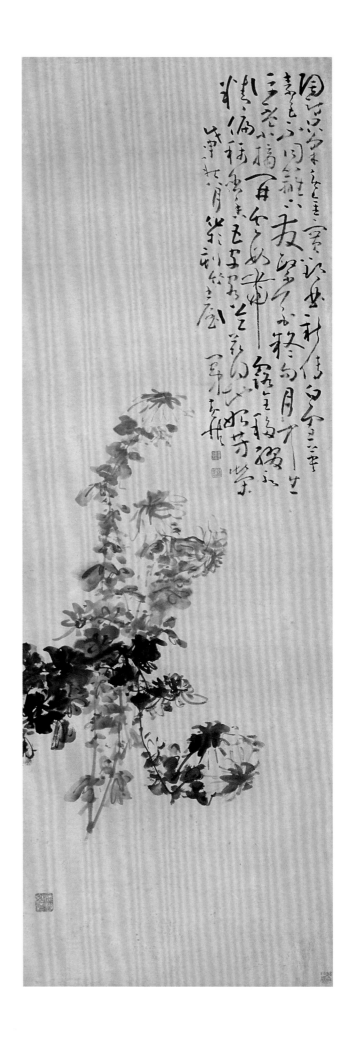

152

115

黃慎　麻姑獻壽圖軸
紙本　設色　縱176厘米　橫105.3厘米

**Female Immortal Magu Offering a
Birthday Present**
By Huang Shen
Hanging scroll, colour on paper
H.176cm　L.105.3cm

繪傳説中的仙女麻姑，披裘攜鹿，持
罐裊裊前行。鹿負花籃，雜卉繁盛。
人物形象端莊，神態秀雅，衣紋挺勁
飄逸。

本幅自題："麻姑年十八九許，頂中
作髻，餘髮垂垂至腰。其衣有文章而
錦綺，光彩耀目。不可名字，皆總
真。真人王方平降括蒼民蔡經家，召
姑，姑至，各進行廚，金盤玉杯，麟
脯仙饌，而香氣達於內外。麻姑自
言，接待以來，見東海三為桑田，近
聞蓬萊水淺，乃涉於往來者，會時略
半也。大曆三年，真卿刺撫州，按圖
經，南城縣有麻姑山，相傳云麻姑於
此得道之處。乾隆十一年秋七月寫。
瘦瓢黃慎"。鈐印"黃慎"（朱文）、
"恭壽"（白文）。收藏印"佩乙平生真
賞"（朱文）。

乾隆十一年（1746），黃慎時年六十
歲。

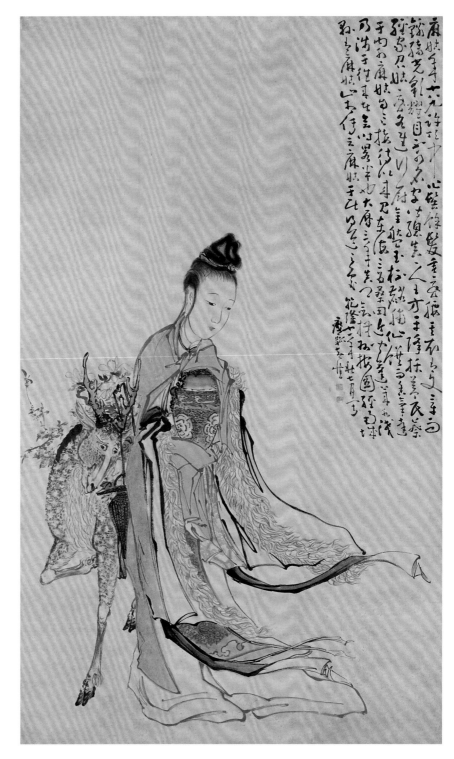

黃慎　山水人物圖冊
紙本　墨筆或設色　各開縱28厘米　橫44.5厘米

Landscapes with Figures
By Huang Shen
2 leaves selected from an album of 12 leaves
Ink or colour on paper
Each leaf: H.28cm　L.44.5cm

此冊共十二開，分繪山水、人物各六開。選其中二開。

第六開　畫宋代韓琦等四相簪花故事。自題："廣陵芍藥甲天下，與洛陽牡丹並稱，居人以治花相尚。方春之月，拂旦有花市焉。其品之上者，有冠羣芳、寶妝成、畫天工、曉粧新、點粧紅之名，凡三十二種。有紅瓣黃腰號金帶圍，本無常種。此花現，則城中出宰相。韓魏公（韓琦，封魏國公）守廣陵日，一齣四枝，公選客具宴以賞之。時王岐公（王珪，封岐國公）以高科為倅，王荊公（王安石，封荊國公）以名士為屬，皆在選。尚缺其一。私念有過客，召使當之。及暮，報陳太傅（陳升之，封秀國公）來，亟使召至，乃秀公也。後俱入相。"鈐"黃"、"慎"（白文聯珠）、藏印"克盦珍賞"（朱文）。

第十二開　畫山水小景，平遠遼闊。自題："送君微雨雪花天，揚子江頭鴨嘴船。歸到寧陽如有問，瘦驢破帽過年年。余往來江東，已經十餘年矣。乙卯春攜家歸閩，臥故林輒憶負詩瓢泛鄱陽送客渡揚子時，歷歷如在目。前因漫塗數紙，復摹人物六幅，合成二冊並記。雍正十三年秋九月寫。瘦瓢老人黃慎"。鈐印"黃"、"慎"（白文聯珠）。鈐藏印"克盦珍藏"（朱文）。

雍正十三年（1735），黃慎時年四十九歲。

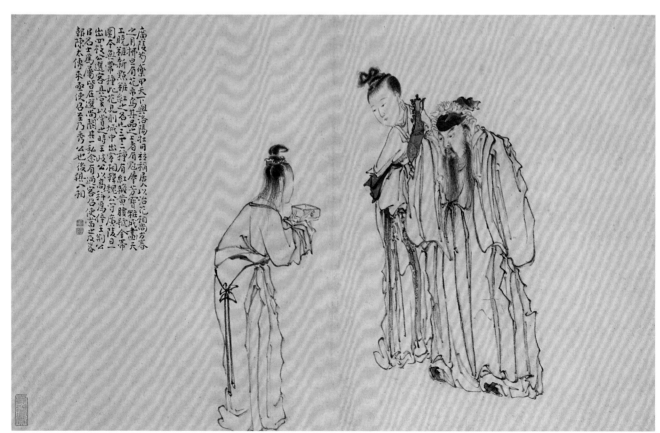

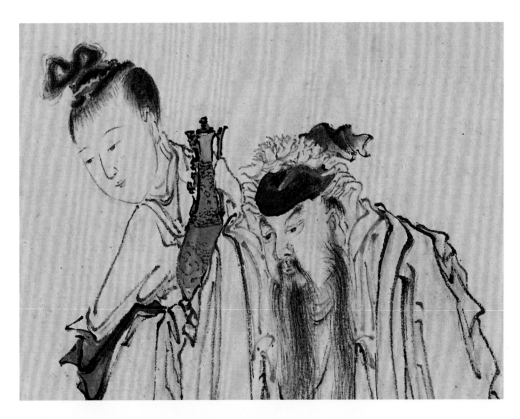

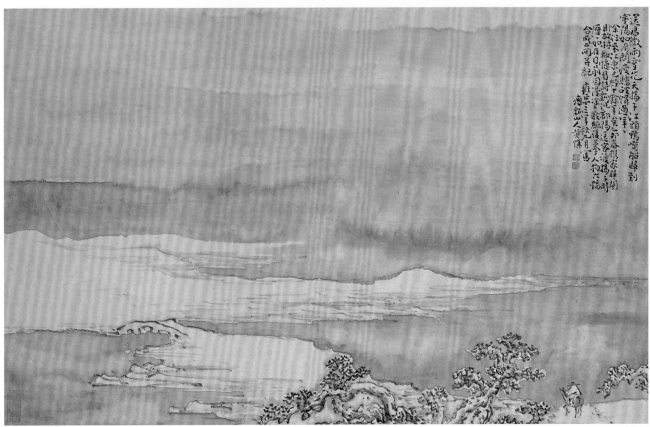

送君微雨重沾巾天陽于江頭鴨嘴船艤到
尋陽湖有間渡轉石間馬

徐泥來江東已絕飛驚家珠間
故林聊憶身詩筆笑不知春水家珠間
歷如在目自寫送客溥陽時
合盟三而弁紀聲繪陳續順墓墨人物六幅

雍正十三年秋月寫

癡絕山人黃慎

117

黃慎　蔬果圖冊
紙本　設色　每開縱24厘米　橫27.4厘米

Vegetables and Fruits
By Huang Shen
2 leaves selected from an album of 12
leaves
Colour on paper
Each leaf: H.24cm　L.27.4cm

此冊共十二開，分繪筍、藕、蓮蓬、
芋頭、絲瓜、茄子等蔬果，行筆簡
潔，筆墨清爽。選其中二開。

第一開　畫蘆筍櫻桃。自題："惜別
春冬楊柳絲，懷君囊有玉堂詩。長安
道上歸心急，四月鰣魚櫻筍時。"鈐
印"黃"、"慎"（白文聯珠）。鈐收
藏印"涵初"（朱文）、"古鑒齋"（朱
文）。

第十二開　畫石榴、胡蘿蔔、百合、
荸薺。自題："見他開口處，笑落盡
珠璣。乾隆十六年長至日寫於刻竹
齋。黃慎"。鈐印"黃"、"慎"（白
文聯珠）、"瘦瓢"（白文橢圓）。鈐
收藏印"涵礎所藏"（朱文）。

乾隆十六年（1751），黃慎時年六十五
歲。

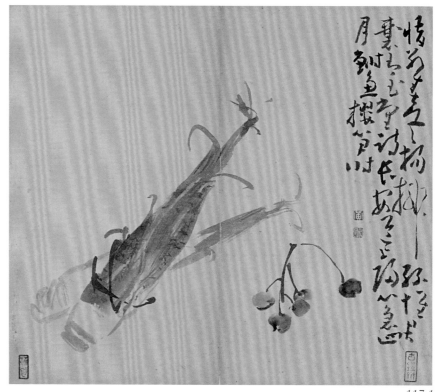

117.1

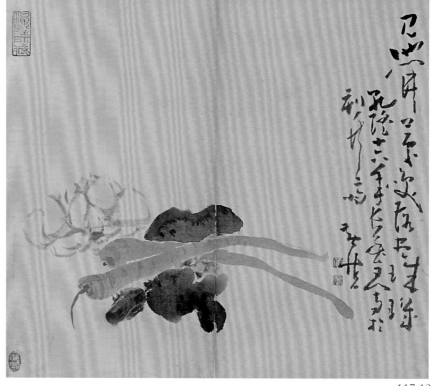

117.12

118

黃慎　蘆鴨圖軸
紙本　設色　縱126厘米　橫60厘米

Reeds and Two Ducks
By Huang Shen
Hanging scroll, colour on paper
H.126cm　L.60cm

繪秋江水畔，蘆荻芙蓉，雙鴨曲頸俯
仰，掌撥清波，神態自如。秋卉行筆
爽利灑脱，禽鳥羽毛描繪蓬鬆。《聽
雨軒筆記》載：山人"自評其畫凡三
等，最得意者題詩其上，次則識以歲
月，再次只署瘦瓢二字。"此圖只署
年款，名款，當是其自以為不足者，
但仍氣韻生動，已是難得的佳作。

本幅自識："乾隆丁丑小春月。瘦瓢
子慎寫"。鈐印"黃慎"（白文）、"恭
壽"（白文）、"僻言少人會"（白文）。

丁丑為乾隆二十二年（1757），黃慎時
年七十一歲。

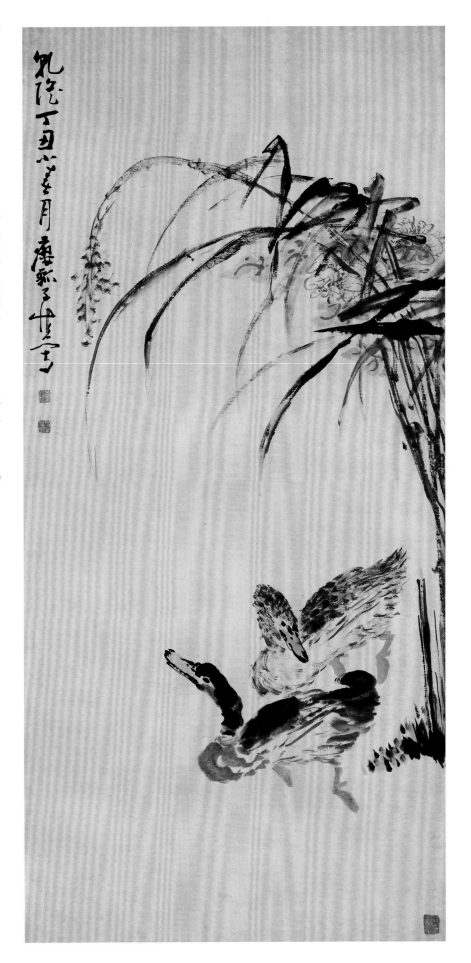

119

黃慎　商山四皓圖軸
紙本　設色　縱120.2厘米　橫68.3厘米

Four Elders in Seclusion on the Shangshan Mountain
By Huang Shen
Hanging scroll, colour on paper
H.120.2cm　L.68.3cm

描繪的是秦末東園公、甪里先生、綺里季、夏黃公隱於商山（今陝西商縣東南）的故事。四人皆八十餘，時稱"商山四皓"。傳說西漢初，高祖敦聘不至，呂后採納張良的計策，令太子卑詞安車，招此四人與遊，使高祖認為太子羽翼已成，消除了他改立太子的意圖。圖中繪巉岩絕巘，飛瀑流泉。環境幽僻，人物分佈錯落有致，形貌神態生動自然。用筆恣肆而又不失法度。

本幅自題："莫莫高山，深谷逶迤。曄曄紫芝，可以療飢。唐虞世遠，吾將安歸？駟馬高蓋，其憂甚大。富貴之畏人，不如貧賤之肆志。乾隆辛巳三秋，寫於翠華官舍。寧化七五老人黃慎"。鈐印"黃"（朱文）、"慎"（白文聯珠）、"漢洗雙魚大吉祥"（朱文）、"山高水長"（朱文）。

辛巳為乾隆二十六年（1761），黃慎時年七十五歲。

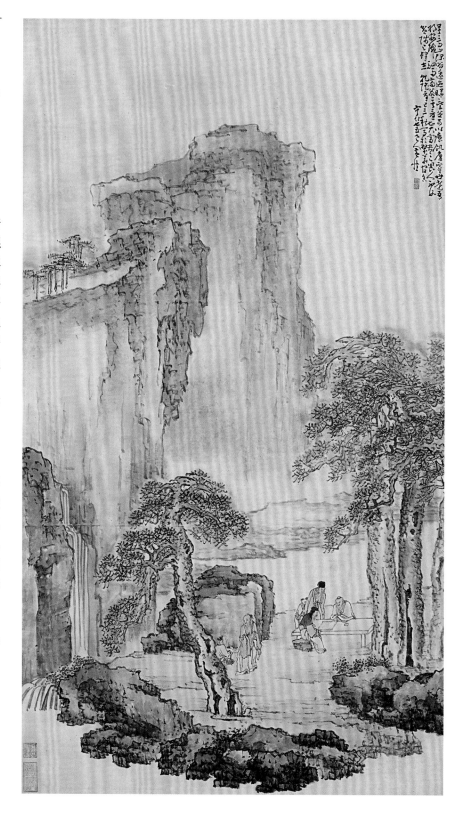

黃慎　花果圖冊
紙本　墨筆或設色　每開縱24.2厘米
橫31.4厘米

Flowers and Fruits
By Huang Shen
2 leaves selected from an album of 12
leaves
Ink or colour on paper
Each leaf: H.24.2cm　L.31.4cm

此冊共十二開，分繪桃花、古梅、菱
角、藕等花果，選其中二開。

第一開　畫水墨荷花。用筆極為縱
逸，橫塗豎抹，淋漓暢快，大有青藤
遺風。自題："採蓮入南浦，欲寄遠
方書。不知蓮葉下，自有雙鯉魚。"
鈐印"此盧"、"之中"（白文聯珠）。

第六開　畫唐代詩人元稹的《菊花》詩
意。自題："不是花中偏菊好，此花
開後更無花。"鈐印"黃"、"慎"（白
文聯珠）。

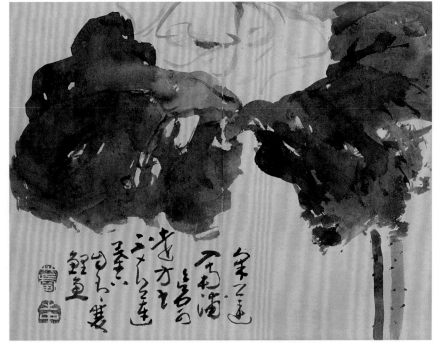

120.1

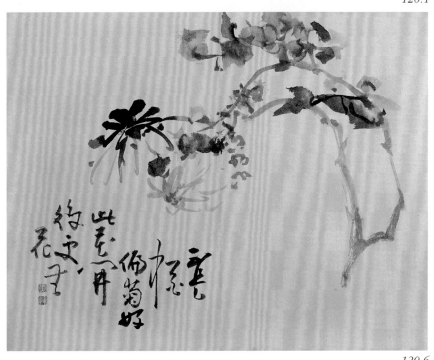

120.6

黃慎　花卉圖冊
紙本　墨筆或設色　縱26.5厘米
橫35.8厘米

Flowers
By Huang Shen
2 leaves selected from an album of 12
leaves
Ink or colour on paper
Each leaf: H.26.5cm　L.35.8cm

此冊共十二開，雜畫桃花、菊花、蝴蝶、螃蟹之屬，選其中二開。

第八開　設色畫唐代駱賓王的《在獄詠蟬》詩意。自題；"無人信高潔，誰為表余心。"鈐印"黃慎"（白文）、"恭壽"（白文）。

第十開　設色繪豆莢。自題："娥眉豆好試螺青。"鈐印同上。螺青即是古代用以畫眉的一種礦物顏料。豆莢又稱眉豆，題詩從嬌嫩的花果引到對鏡梳妝的女子，極富情致。

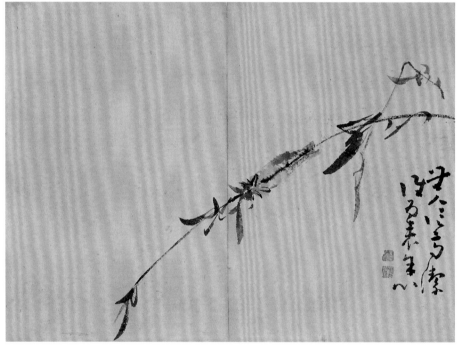

121.8

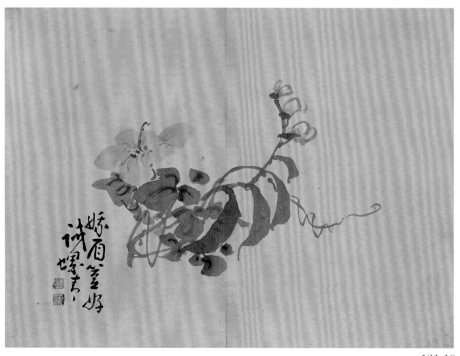

121.10

陳撰　蕉梅圖軸
紙本　墨筆　縱54厘米　橫38.6厘米

Plantain Leaves and Plum Blossoms
By Chen Zhuan
Hanging scroll, ink on paper
H.54cm　L.38.6cm

用潑墨畫芭蕉大葉，筆酣墨飽，淋漓
酣暢，淡墨勾梅花，濃墨點花蕊，筆
法嫻熟。用筆簡練，意趣無窮。

本幅自題："雪爛芭蕉春又芽，隔牆
開過老梅花。此間好事能兼得，吃了
魚兒又揀蝦。此天池生自題所畫句
也，辛酉七月並寫其意。為東麓同硯
先生。玉几撰"。鈐印"撰"（朱文）。
上詩塘有陳兆齋長題並鈐印三方。鑒
藏印"槃齋珍藏"（朱文）。

辛酉為乾隆六年（1741）。

陳撰，字楞山，號玉几山人，鄞縣
（今浙江寧波）人，居錢塘（今浙江杭
州）。以書畫遊江淮間，遂流寓揚
州。工寫生，尤精畫梅，間作山水。
著有《玉几山房吟卷》、《繡鋏集》。

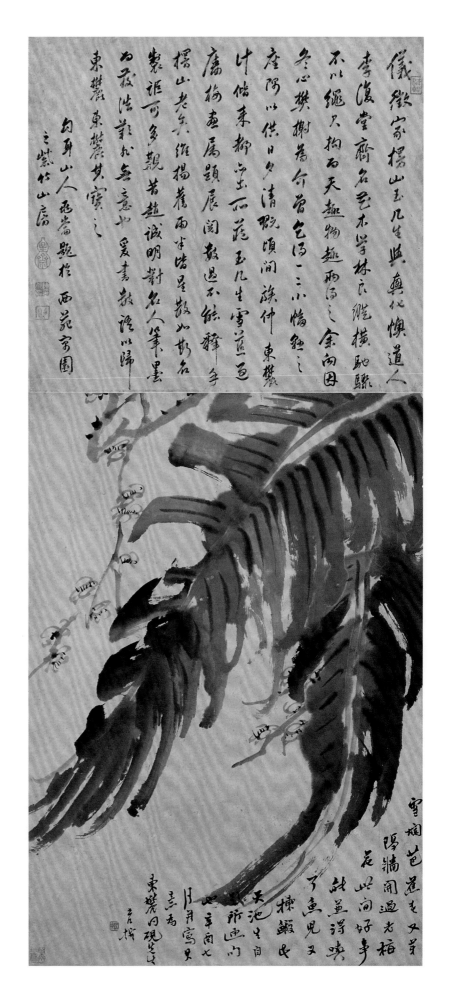

123

陳撰　牡丹梅石圖軸
紙本　墨筆　縱96厘米　橫37.8厘米

Peony, Plum Blossoms and Rock
By Chen Zhuan
Hanging scroll, ink on paper
H.96cm　L.37.8cm

繪湖石掩映，牡丹花后魏紫，花頭低垂，似有含羞之意。而幾枝野梅虬曲多姿，爭得春風俏枝頭。迎風俏立，表現出盎然的春意。筆法縱橫，不拘繩墨。

本幅自題："聊將琢玉花，儷比魏家紫，天然富貴容，一澹尤可喜。丙寅閏三月　玉几"。鈐"陳撰之印"（白文）、"玉几山房印"（白文）。

丙寅為乾隆十一年（1746）。

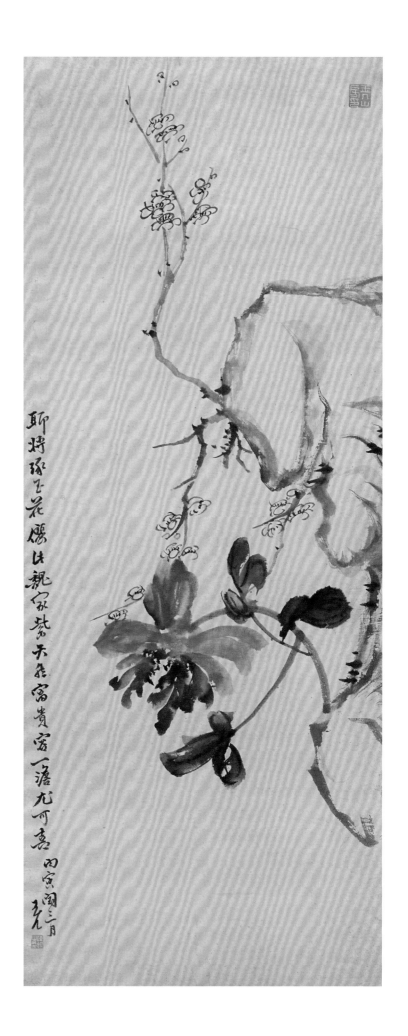

124

陳撰　花卉圖冊
紙本　設色　縱23.7厘米　橫33.4厘米

Flowers
By Chen Zhuan
2 leaves selected from an album of 10
leaves
Colour on paper
Each leaf: H.23.7cm　L.33.4cm

此冊共十開，畫梅花、水仙、香花、荷花、芭蕉、菊花、魚藻等等，每開均有自題詩，並分別鈐"陳撰"（朱文）、"撰"（朱文）、"陳楞山"（白文）、"楞山"（朱文）印。選其中二開。

第五開　畫荷花，水墨淋漓。荷花用

意筆勾畫，簡率之中又見生動。自題："暑被花消斷不生。"鈐印"楞山"（朱文）。

第八開　畫梨花，疏枝淡蕊，花用細筆圈勾，筆法嚴謹縝密。自題："卻是梨花高一着，隨宜標洗總風流。元人句"。鈐印"撰"（朱文）。

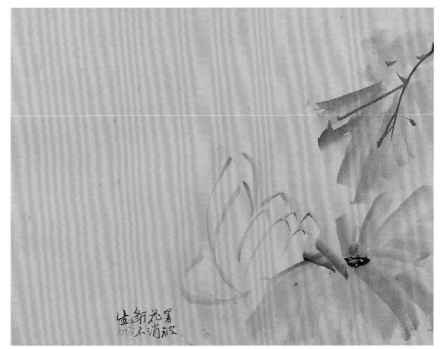

124.5

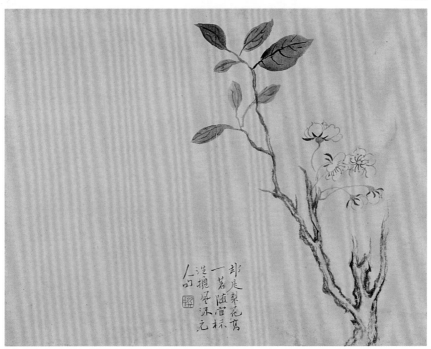

124.8

陳撰　梅竹蘭圖冊

紙本　墨筆　縱24.2厘米　橫29厘米

Plum Blossoms, Bamboo and Orchid
By Chen Zhuan
2 leaves selected from an album of 12 leaves
Ink on paper
Each leaf: H.24.2cm　L.29cm

此冊共十二開，分別畫梅花、墨竹、蘭花、芭蕉等，選其中二開。

第八開　寫意畫梅花、水仙。筆簡意澹，清氣滿紙。自題：「一室但餘書卷我，其間惟有水仙梅。」鈐印「陳」、「撰」（白文聯珠）。

第十二開　畫芭蕉、梅花，用筆勾點兼用，靈活瀟灑。自識：「乙卯早秋玉几漫寫」。鈐印「陳撰」（白文）、「玉几山房」（白文）。

乙卯為雍正十三年（1735）。

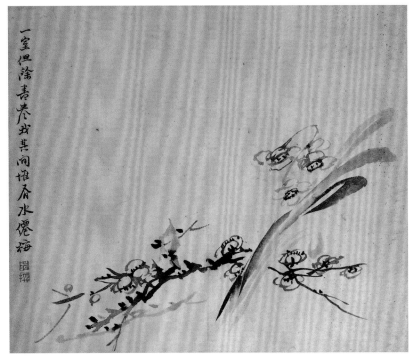

125.8

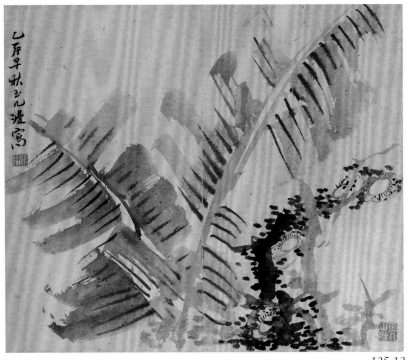

125.12

126

陳撰　菊石圖軸
紙本　設色　縱57.8厘米　橫26.6厘米

Chrysanthemum and Rock
By Chen Zhuan
Hanging scroll, colour on paper
H.57.8cm　L.26.6cm

信筆畫秋菊，勾花點葉，設色古澹。
用飛白法寫湖石，寥寥數筆，生動靈
秀。

本幅自題："去年有酒嘗酩酊，今年
無酒空徘徊。白衣欺我久不至，黃花
向人徒自開。枯腸何由出芒角，渴心
從此生塵埃。青蚨三百且沽取，休負
吾家嬰玉杯。九日　無酒一首並錄
之。玉几"。鈐"陳撰"（白文）、"楞
山"（朱文）。畫中另有張廷濟題記一
則。鈐印"廷濟"（朱文）、"張叔未"
（白文）。鑒藏印"平齋審定"（白文）、
"石經齋"（朱文）。

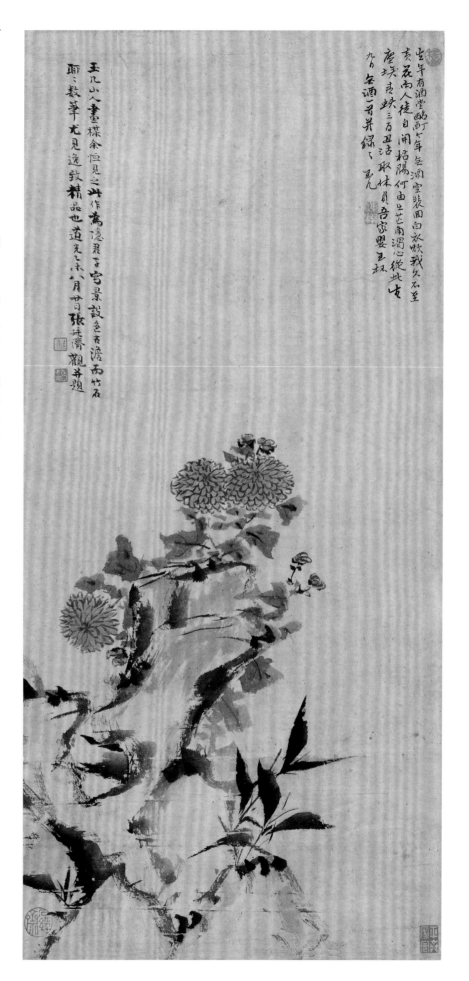

127

楊法　花卉圖冊
紙本　墨筆　縱13.7厘米　橫19.9厘米

Flowers
By Yang Fa
2 leaves selected from an album of 8
leaves
Ink on paper
Each leaf: H.13.7cm　L.19.9cm

此冊共八開，分別畫梅花、水仙、月季、蘭花、牡丹、秋菊等花卉，選其中二開。

第二開　畫水仙，濃墨點葉，細筆淡墨勾花。自題："乾隆丙子初夏，上元楊法"。鈐印"巳軍"（白文）。鈐鑒藏印"辟支草堂"（朱文）、"石香過眼"（白文）等印。

第五開　隨意點畫秋菊。筆法簡率、洗練。自題："白眼看秋光。法"。

丙子為乾隆二十一年（1756）。

楊法，字巳軍，江寧（今江蘇南京）人，寓居揚州，工篆、籀，兼精篆刻，偶作花卉。

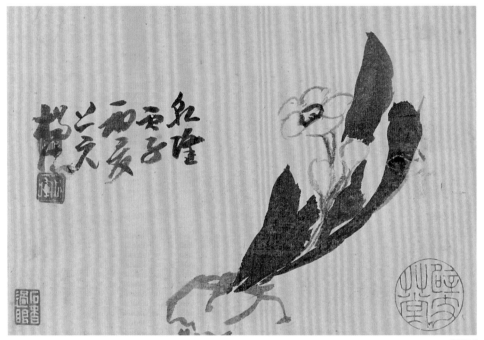

127.2

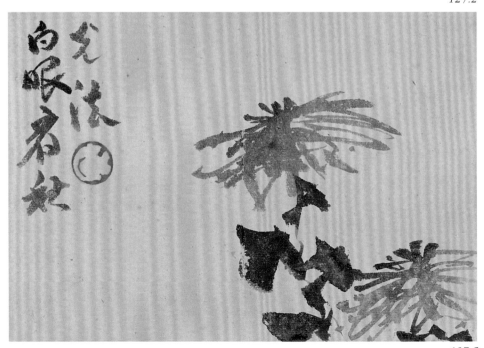

127.5

金農　自畫像軸

紙本　設色　縱131.4厘米　橫59厘米

Self-portrait

By Jin Nong

Hanging scroll, colour on paper

H.131.4cm　L.59cm

人物不襯背景，不事渲染，而純以白描
寫意手法出之，墨線簡括，使人物顯得
精神秀韻，神氣十足。與羅聘畫金農像
（浙江省博物館藏）相對照，其面部刻畫
尚近似。

本幅自題："古來寫真，在晉則有顧愷
之為裴楷圖貌，南齊謝赫為濮肅傳神，
唐王維為孟浩然畫像於刺史亭，宋之望
寫張九齡真，朱抱一寫張果先生真，李
放寫香山居士真，宋林少薀畫希夷先生
華山道中像，李士雲畫半山老人騎驢
像，何充寫東坡居士真，張大同寫山谷
老人摩圍閣小影，皆是傳寫家絕藝也，
未有自為寫真者。惟《雲笈七籤》所載唐
大中年間，道士吳某引鏡濡毫，自寫其
貌。余因用水墨白描法，自為寫三朝老
民七十三歲像，衣紋、面相作一筆畫。
陸探微吾其師之。圖成，遠寄鄉之舊友
丁鈍丁隱君。隱君不見余近五載矣，能
不思之乎？他日歸江上，與隱君杖履相
接，高吟攬勝，驗吾衰容尚不失山林氣
象也。乾隆二十四年閏六月立秋日，金
農記於廣陵僧舍之九節菖蒲憩館。"鈐
印"金氏壽門"（朱文）。鈐藏印"丁敬
身印"（朱文）、"秋亭汪氏珍藏"（白
文），裱邊有同時人余大觀題跋。

乾隆二十四年（1759），金農時年七十三
歲。

金農（1687—1764），字壽門，號冬心，
別號稽留山民、曲江外史、昔耶居士
等。浙江仁和（杭州）人。博學多才，乾
隆元年舉"博學鴻辭"未中，遂周遊四
方。晚年寓居揚州，賣畫為生，擅畫花
鳥、人物、山水，尤工墨梅。

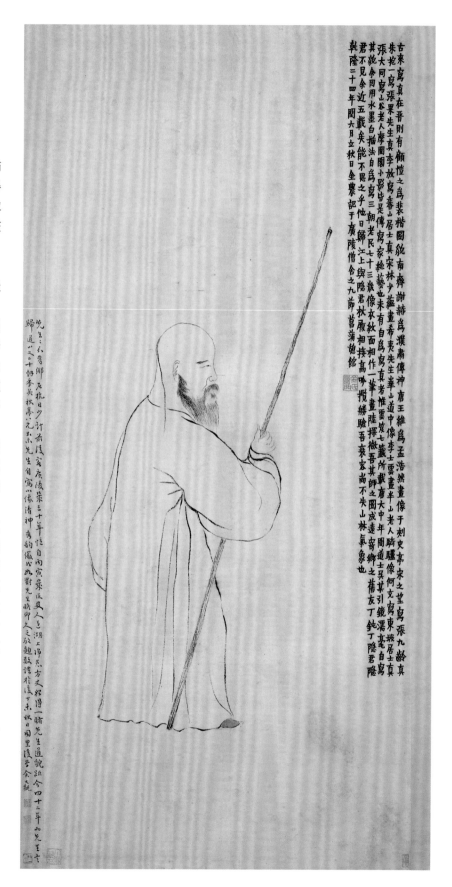

129

金農　墨梅圖軸
紙本　墨筆　縱117厘米　橫43.6厘米

Plum Blossoms in Ink
By Jin Nong
Hanging scroll, ink on paper
H.117cm　L.43.6cm

繪梅花離離疏影，簌簌暗香，生氣盎
然。雖繁枝密萼，然意態清空。以濕
潤的淡墨寫枝幹，以細筆勾畫花圈、
花蕊。枝幹穿插俯仰，生意盎然。

本幅自題：「香雨三兄良友以前明內
庫紙乞畫江梅小直幅，因仿元人王元
章法，奉其教益，茶熟香溫時定多物
外之賞也。並題一詩：硯水生冰墨半
乾，畫梅須畫晚來寒。樹無醜態香沾
袖，不愛花人莫與看。稽留山民金
農，時年七十。」鈐印「金氏壽門」（朱
文）。

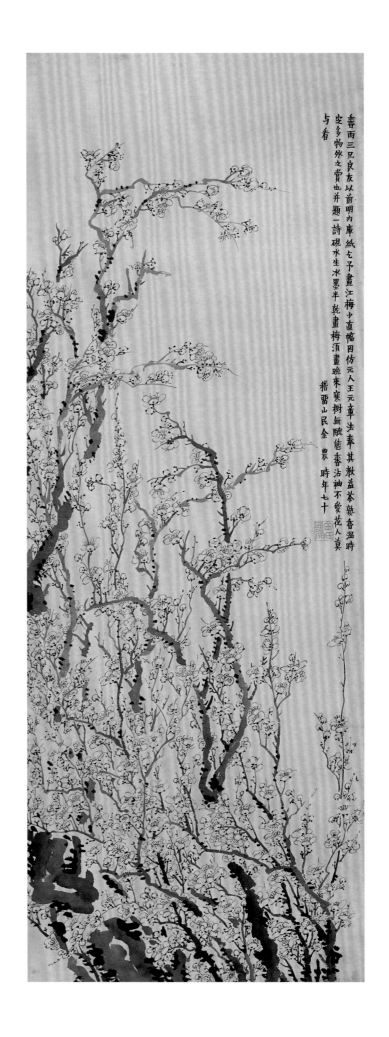

130

金農　山水人物圖冊
紙本　墨筆或設色　每開縱24.4厘米
橫31厘米

Landscape and Figure
By Jin Nong
2 leaves selected from an album of 12
leaves
Ink or colour on paper
Each leaf: H.24.4cm　L.31cm

此冊共十二開，分畫山水、人物，多
截取日常生活小景，筆法生拙而清
秀，格調清新秀雅，趣味雋永。尤其
各開題識，新詞雋語，妙有風致。各
開本幅及裱邊另有吳湖帆、王秉恩等
人題跋並鈐鑒藏印記。選其中二開。

第六開　畫山僧叩門。自題："樹陰
叩門門不應，豈是尋常粥飯僧。今日
重來空手立，看山昨失一枝藤。山僧
叩門圖　昔耶居士並題。"鈐"竹泉"
（朱文），另鈐鑒藏印"貞甫"（朱文）、
"湖帆審定"（朱文）。

第十開　畫青山汀浦。自題："山青
青，雲冥冥，下有水浦迷遙汀，飛來
無跡，風標公子白如雪。乾隆二十四
年八月十一日　七十三翁金農畫記。"
鈐印"金氏壽門"（朱文）。鈐藏印"張
正學印"（白文）、"平江貝伯"（白
文）、"梅景書屋"（朱文）、"潘延
齡印"（白文）、"潘元永"（白文）。

乾隆二十四年（1759），金農時年七十
三歲。

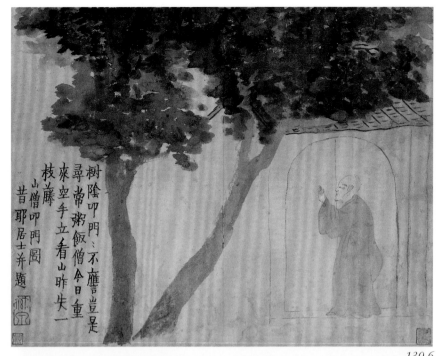

130.6

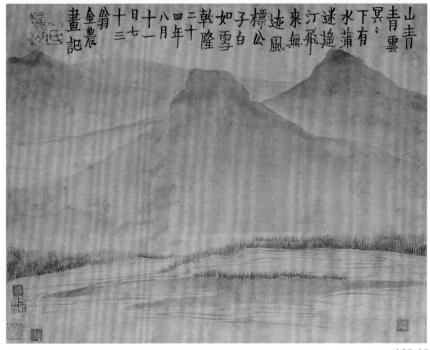

130.10

金農　梅花圖冊
紙本　墨筆或設色　每開縱26.1厘米
橫36.6厘米

Plum Blossoms
By Jin Nong
2 leaves selected from an album of 12
leaves
Ink or colour on paper
Each leaf: H.26.1cm　L.36.6cm

此冊共12開，分畫各式梅花。筆法多
樣，不拘繩墨，揮灑自如。選其中二
開。

第八開　畫虬枝盤曲，繁花密萼。樹
幹以乾筆皴擦與淡墨暈染相結合，濃
墨點苔，兼施以花青。以墨線勾花，

花托施以赭石，花蕊點花青，設色清
雅。自識："昔耶居士"。鈐印"農"
（白文）。鑒藏印"昌伯清秘"（白文）、
"半句留閣"（朱文）。

第十二開　畫臘梅老幹新枝，梅花點
點。以藤黃用沒骨法淡染花瓣，花青

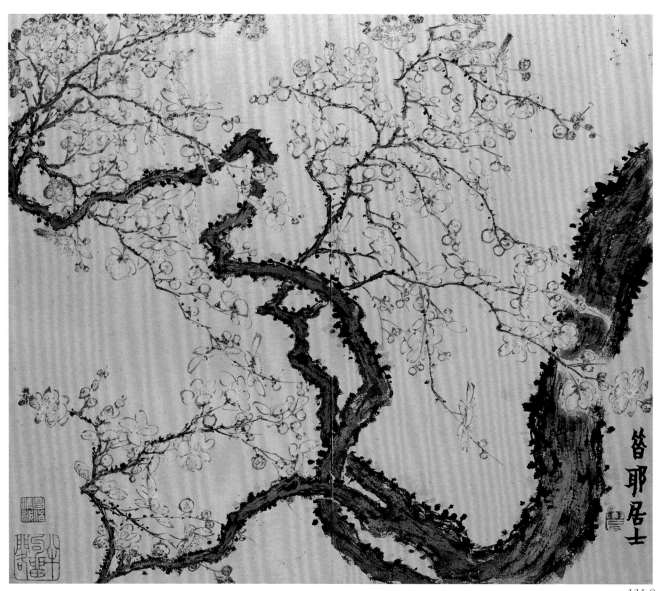

131.8

調淡墨染葉。自識：“乾隆二十五年八月，在廣陵九節菖蒲憩館畫梅花小冊，七十四叟杭郡金農記。”鈐印“生於丁卯”（白文）。藏印“昌伯珍藏”（朱文）、“半句留閣”（朱文）、“彥均室藏經籍書畫”（白文）。

乾隆二十五年（1760），金農時年七十四歲。

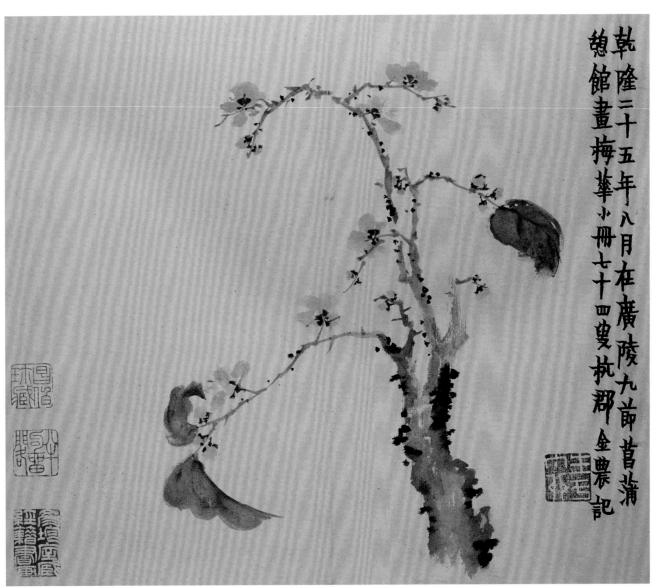

131.12

132

金農　丹竹玄石圖軸
紙本　設色　縱89.5厘米　橫33.7厘米

Red Bamboo and Rocks
By Jin Nong
Hanging scroll, colour on paper
H.89.5cm　L.33.7cm

繪丹竹幽草，倚石而生。雙鈎填色，行筆輕秀，立意深刻。以朱易墨，不僅是色彩上的立異，而且是要"令觀者歎羨此君虛心高節，顏如渥丹也。"

本幅自題："唐王右丞畫竹用雙鈎法，江南蜀主李氏繼其餘風，作金錯刀。至宋，石室先生、東坡居士，乃變為潑墨流派。於元，若吳興趙魏公夫婦、薊丘李衎、天台柯九思，惟能承襲宋賢，而雙鈎法絕響矣。李衎同時有沛郡張遜，頗擅勾勒，行筆獨稱一時，然亦不過磨麝煤為之。予近日追摹右丞遺意，研點易之朱，戲寫幽篁數竿，枝葉濃淡，不黑而紅，令觀者歎羨此君虛心高節，顏如渥丹也。七十四翁杭郡金農畫記。"鈐"金農印信"（白朱文）。鈐鑒藏印"吳湖帆"（朱白文）、"仲麟鑒藏"（白文）。

裱邊有吳湖帆題簽："冬心先生丹竹玄石"。

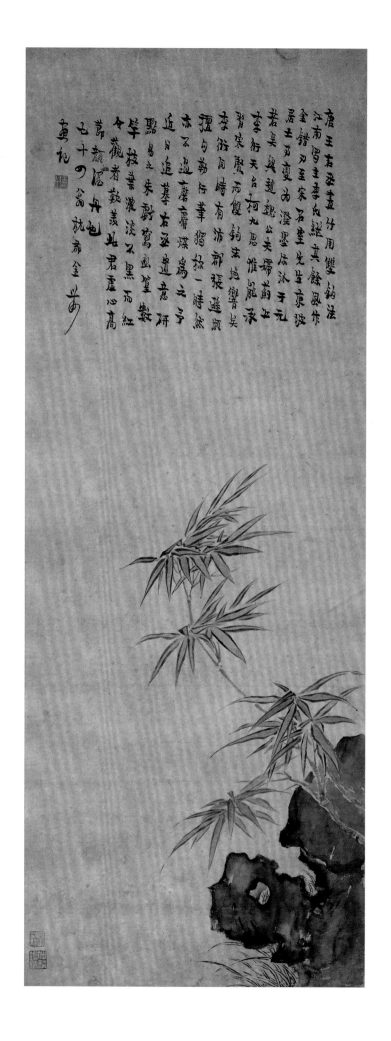

金農　月華圖軸
紙本　設色　縱115.5厘米　橫53.8厘米

Moonlight in Boneless Brushwork
By Jin Nong
Hanging scroll, colour on paper
H.115.5cm　L.53.8cm

以沒骨法暈染出月亮中長髮飄飛的嫦
娥和搗藥的玉兔，四周散發出五色光
芒，外圍則灑以花青，以表現幽暗的
夜空，使全圖於靜謐的氛圍中給人以
輕靈躍動的感覺，充分顯示出作者作
為一個詩人的奇思妙想。反映了金農
"持論不同流俗"、"脫盡畫家之習"。

本幅自題："月華圖　畫寄㙇桐先生
清賞。七十五叟金農"。鈐"金吉金
印"（白文）、"生於丁卯"（朱文）。
鑒藏印"大千之寶"（朱文）、"譚觀
成印"（白文）、"大興劉銓福家世守
印"（白文）。

134

金農　禮佛圖軸
絹本　設色　縱91.6厘米　橫57.2厘米

Worshipping Buddha
By Jin Nong
Hanging scroll, colour on silk
H.91.6cm　L.57.2cm

繪一居士跪於蒲團之上，誦經膜拜。
桌上供奉佛像及經卷、香爐。行筆樸
拙舒展，設色素淡，氣氛莊重。金農
晚年靜心事佛，在其晚年作品中，相
同題材較常見。

本幅自識："杭郡金農畫"。鈐印"金
氏壽門"（朱文）。鑒藏印"王龍"（白
文）"心□年藏記"（朱文）。

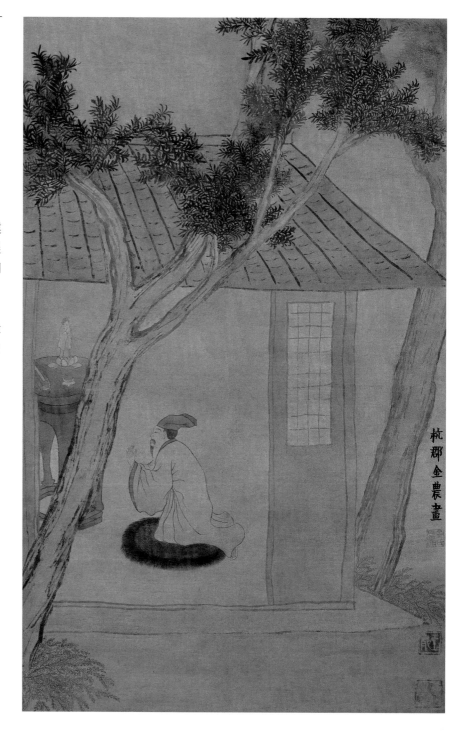

135

羅聘　自畫簑笠像圖軸

絹本　淡設色　縱56厘米　橫60.2厘米

Self-portrait in a Straw Rain Cape

By Luo Pin

Hanging scroll, light colour on silk

H.56cm　L.60.2cm

羅聘面容清癯，一副釣翁裝扮，眉間嘴角帶一抹淒涼無奈的苦笑。這是畫家當時境遇的真實寫照，他正是懷着"釣盡浮名剩此竿""人生都作畫圖看"的心態回到故鄉。

本幅自題："敢道神仙張志和，汀鷗沙鷺共煙波。偶拋漁艇來人海，肯為金襴脫釣簑。庚子秋日蓼洲漁父自題於都門。"

旁有"兩峯道人簑笠圖　庚子十月六日曲吳桂馥拜題"。鈐"桂馥之印"（白文）。另有程晉芳、薛廷吉、張慶源、英廉、胡德琳、陸錫熊等六家題詩。鈐印十方。裱邊有翁方綱、盛百二、紀昀、蔣士銓等題詩、鈐印。

庚子為乾隆四十五年（1780），羅聘時年四十八歲。此前一年八月，剛到北京的羅聘聽到了愛妻方婉儀去世的消息，但旅況拮据，欲歸不能，出世思想愈重。作此圖後即歸揚州，結束了二次進京的旅程。

羅聘（1733—1799），字遯夫，號兩峯，又號花之寺僧、金牛山人、蓼洲漁父、鹿裘生、卻塵居士等。安徽歙縣人，久居揚州。好遊歷，終身布衣。擅畫山水、花鳥、人物，人稱"五分人材，五分鬼才"，是"揚州畫派"中才能最全面、藝術成就最高的畫家。其妻方婉儀及二子亦善畫，世稱"羅家梅"。

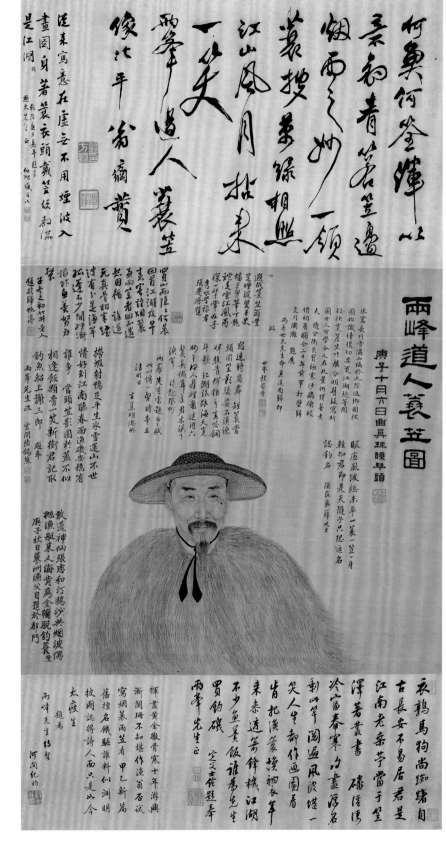

羅聘　醉鍾馗圖軸
紙本　設色　縱57厘米　橫39厘米

Drunken Zhong Kui
By Luo Pin
Hanging scroll, colour on paper
H.57cm　L.39cm

鍾馗本為唐代書生，傳說死後成為神仙。圖中描繪了溫暖和煦的春光裏，鍾馗疏狂的醉酒之態，寬衣解帶，靴帽脱落，小鬼們忙於扶持，捧帽提靴。身後蜀葵、石榴花開，溪草葱綠，使整個畫面顯得活潑有生氣，富於戲劇性。人物衣紋用釘頭及蘭葉描，轉折方硬。

本幅自題："壬午午日畫鍾馗圖奉硯農先生囅然一笑。朱草詩林中人羅聘"。鈐"聘"（朱文）、"遯夫"（白文）。藏印"心賞"（朱文）、"希逸"（白文）、"山陰張允中補蘿盦所藏"（朱文）。

壬午為乾隆二十七年（1762），羅聘時年三十歲。

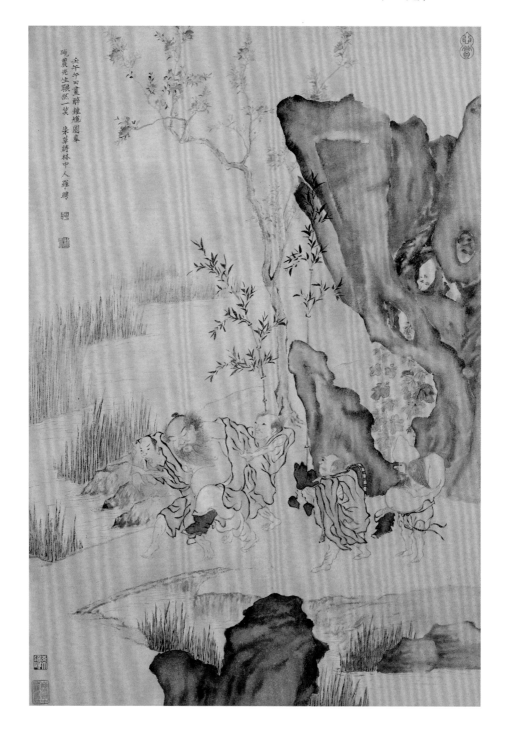

羅聘　荔枝圖軸
絹本　設色　縱157.4厘米　橫90.5厘米

Litchi
By Luo Pin
Hanging scroll, colour on silk
H.157.4cm　L.90.5cm

繪一樹荔枝將熟，枝繁葉茂，紅果纍
纍垂掛。以沒骨法畫枝葉，以濃墨和
色勾葉筋、點染果皮。氣度宏闊，風
格蒼潤。"一樹"即"一本"，"荔"
"利"諧音，寓"一本萬利"之意。

本幅自題："予見元人一本萬利圖，
因戲仿之，以供高流勝侶一笑。甲午
元旦羅聘並記。"鈐印"揚州羅聘"（朱
文）、"羅生清雅之館"（朱文）。

又自題："此幀畫法師�772遠老人，唯
賓六先生知之，除夕檢閱題而奉贈，
以兆新年利市也。兩峯道人羅聘又
記。"鈐印"羅"、"聘"（白文聯珠）、
"金牛山人"（朱文）。鑒藏印"南通費
伯子藏書畫"（朱文）、"貴池劉世珩
字聖口行五居開元鄉南山村藏經籍金
石書畫印"（白文）。

羅聘首次進京後，南下歸里途經天津
時作此圖。洵遠即方士庶，擅畫工
詩。

甲午為乾隆三十九年（1774），羅聘時
年四十二歲。

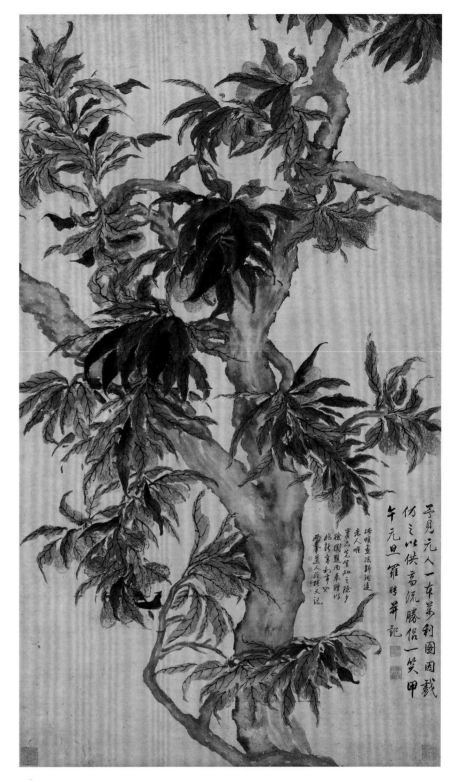

138

羅聘　墨梅圖軸
紙本　墨筆　縱125.5厘米　橫42.5厘米

Plum Blossoms in Ink
By Luo Pin
Hanging scroll, ink on paper
H.125.5cm　L.42.5cm

繪老梅新枝，密蕊繁花。枝幹錯落，
層次清晰。用筆蒼潤疏秀，筆力達於
梢端。金農評其畫梅"放膽作大幹，
極橫斜之妙"。

本幅自題："白玉蟾善畫梅，梅枝戉
削，幾類荊棘，着花甚繁，寒葩凍
萼，不知有世上人。玉蟾本姓葛，名
長庚，出遊海上，號海瓊子，又號蠙
庵、武夷散人，神霄散吏、紫清真
人，殆乎仙者也。昔年曾見其小幅，
題詩亦清絕，今擬之頗多合處。予初
號兩峯子，又號花之寺僧、金牛山
人、蓼洲漁父、鹿裘生、人日生人，
可謂遙遙相契於千載上矣。此幀為雲
峯先生作，因溯厥畫梅之源自君家始
也。己亥孟冬　羅聘記"。鈐印"兩
峯"（白文）、"冰雪之交"（朱文）。

己亥為乾隆四十四年（1779），羅聘時
年四十七歲。

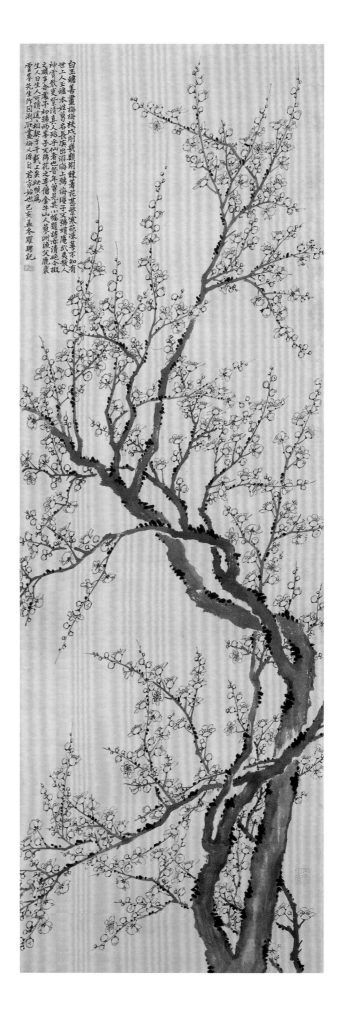

139

羅聘　人物圖冊
紙本　設色　各縱24.3厘米　橫30.7厘米

Figures
By Luo Pin
2 leaves selected from an album of 12 leaves
Colour on paper
Each leaf: H.24.3cm　L.30.7cm

此冊共十二開，分畫僧寮對奕，荷塘夜遊，月湖吹笛等，畫風古淡天真。選其中二開。後有方琦題跋。鈐"方琦之印"（白文）。鑒藏印"制卿珍藏"（朱文）、"道盥齋"（白文）等。

第四開　畫一老翁於柳溪邊閒步。用筆簡練稚拙。自題："綠柳一株紅板橋，東風用力媚春朝。可憐種向淮堤

上，不是低頭便折腰。"鈐印"兩峯"（朱白聯珠）。

第八開　畫一老僧持杖引鶴行於竹間。竹葉用筆有漢隸意趣，古雅清秀。自題："竹裏清風竹外塵，風吹不斷少塵生。此間乾淨無多地，只許高僧領鶴行。"鈐印"遯夫"（白文）。

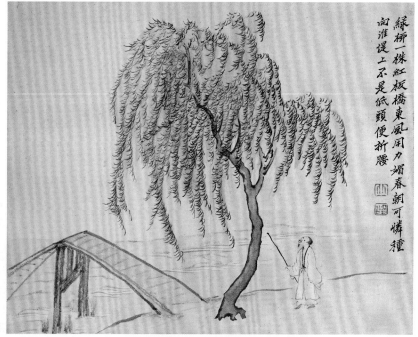

139.4

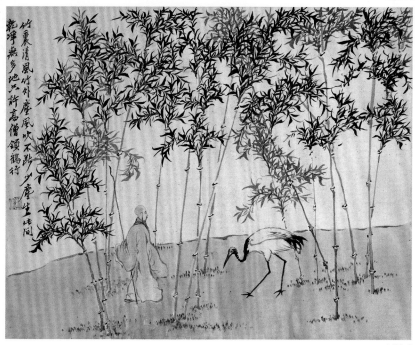

139.8

179

140

羅聘　墨幻圖卷
絹本　墨筆　縱16.8厘米　橫174厘米

Ghosts in Ink
By Luo Pin
Handscroll, ink on silk
H.16.8cm　L.174cm

畫瘦骨嶙峋的羣鬼於山野間爭鬥的情景。這類畫鬼題材的作品因其詭異奇特、諷世警俗之大膽，使畫家之名傳遍士林，聲譽大噪，被人稱為"得吳道子地獄變相神致。"

引首題："墨幻圖　乾隆辛亥冬　錢唐黃易"。鈐印"枯木盒"（白文）、"黃易之印"（白文）、"秋盒"（白文）。鑒藏印"正氣齋鑒賞印"（白文）、"嶇陽籟氏珍藏"（白文）、"曾在方夢園家"（朱文）。

本幅鈐藏印"蘇氏伯安珍藏"（朱文）、"正氣齋"（朱文）。

後隔水有趙寬達、趙學廉、玄以遠觀款。尾紙有張問陶題詩（釋文見附錄）。鈐"張問陶印"（白文）。其後有何道生、翁樹培、孫光甲、錢東、方本、屠倬、江開等三十六家題。

辛亥為乾隆五十六年（1791），羅聘時年五十九歲，寓北京琉璃廠觀音庵。

乾隆辛亥冬

錢唐黃易

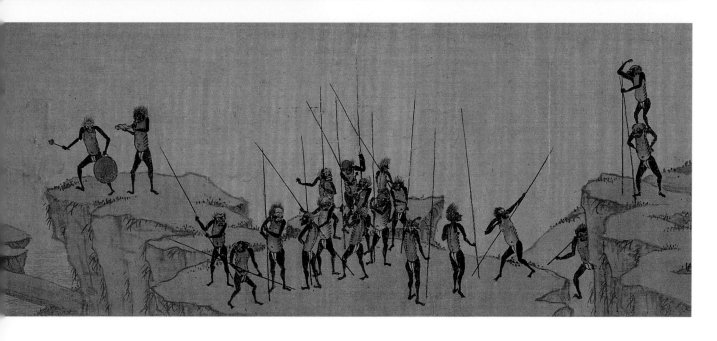

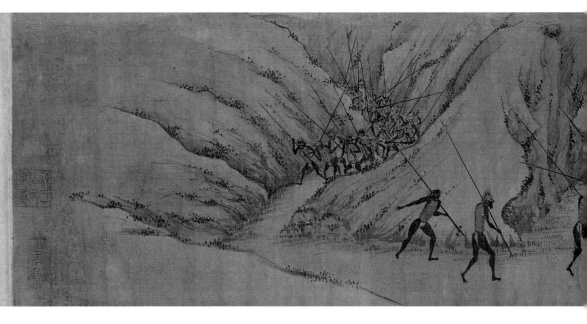

嘉慶元年正月二十四日
朝鮮悝寓居士　趙覽逵
漳南散人
行人司判事　玄以逺　同觀

兩峰道人屬題　靈石何道生

塵世何非皆云鬼趣殊
九原心未死一怒勇能驅
赤部憑陵勢青楓嘯煦徒
夾淺燈地後絕上侣傳呼
身後猶機械緣知氣未
平陰霾究竟影風戰塲
聲蕐海紛紜夢靈妖變現
情都歸圖鏡裏朗貽徹三
生一卯十月奉題
兩峯先生墨勾圖

漆棺風雨開連花地獄陰靈爭
得陽烏迴夜延君不見沙塲日暮安
雲寒尊海莊莊開鬼嘯
兩峯先生屬　元和蔣徽蔚

孫光甲趙

翁樹培

来我三千六年流々
兎不徒地云云

黑霧纏戈戟陰風冷鼓
鼙誰將鑄尋力圖出戰
塲奇不復有人氣此同
吾靜时生前役名利攘
奪類如斯
方本恭題

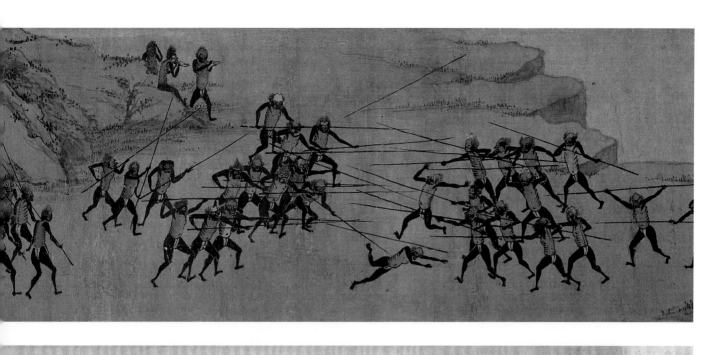

十二萬年若流水骷髏滿地無
靈鬼朱棺黑夜響琤琤一束枯
骸細于葦人生苦肥尤苦瘦
那有飛尸舞白晝羅君醉眼
發靈光親見人間羣鬼鬭狂
來作畫滿一紙毅魄強竟騰
十指鳴鉦吹角挺戈矛生氣
兀兀裸無耻岡巒迴複多歧路
鬼有人心鬼應悟夜臺得此
好山川何不呼羣畫中住吁
嗟乎一鬼一心爭狡獪九十鬼皆
非我輩與君他日聚重泉好
挈壺鶴自成隊
癸丑九月題
兩峯先生墨幻圖
遂寧張問陶

泉生競恩怨何時平泯然就恒化庶幾無
所爭而胡逸以死尚復搖其精髑髏作勇氣朋
草興憤兵黑雲翳地慘腥風吹草橫吁嗟一邨
今之丁□□□

來我三千大千荒浩浩陰陽茫茫睢州陽
疱不住地□□閒聲鬼閒腸能搖翟陰山挑
球行千年幻飄金以殀力戈金輕子天魄牢
達駿累烈子□毛鐵增磲身髏璵殀如神封
孫摶烈照新甲元宰食牟爭東往咲卷新西
殊長平墨六千萬人客嚥雙低手柞軭至
郭葉西海烹莊之殄柴雕揉禾稀鋼便破已先生
濃墨精墨悝瞥谷月里山膀鹿鹿窮飢不怕
鬼獅揚飛借慧眼照臺鬼殀窮趣重
齊四
南峯先生居士鰕菜題

翁樹培

劫海冥冥夜未央泉臺猶倚
力方剛無人更上平戎策愁
殺西風古戰場
戊午八月雲臥子謝振定題

白雲畫吹草歸海流大地爭鬬無時休陰
風當畫吹草秋黃泉愁幻干髑髏之
能生二樹宛蟄髏荒廣乃此一片刀
先閃日青千羣鬼血成煙紫野雕狼鬼欲界苦
予行隊列鼓追鉦相進退夜臺欲界苦

183

141

羅聘　劍閣圖軸
紙本　設色　縱100.3厘米　橫27.4厘米

Grand View of the Jiange Mountain
By Luo Pin
Hanging scroll, colour on paper
H.100.3cm　L.27.4cm

繪唐代李白《蜀道難》詩意，以想像畫蜀地山川棧道、雲峯險峻之景。山石以焦墨皴擦，細碎而法度縝密，以淡赭為主調，構圖豐滿而不滯塞。

本幅自題："水屋先生將入蜀赴簡州任，索予作劍閣圖。噫，予何從而睹劍閣之狀哉？因展太白《蜀道難》一篇讀之，戲成此紙，然亦不過予意中之劍閣爾。先生詩畫雄於北地，從此歷險礑，經奇崖，不妨遇於目而會於心，作一巨幅以寄我，使我神遊於卷軸間，見劍閣如見先生也。兩峯弟羅聘"。鈐印"遯夫"（朱文）。另有方綱題詩（釋文見附錄），並鈐印。

裱邊有張問陶、趙懷玉、邵亞涵、孫星衍、宋葆淳、江健及吳錫麒題。

甲寅為乾隆五十九年（1794），羅聘時年六十二歲。

水屋先生即山西浮山人張道渥，字水屋，自號張風子。以明經官蔚州知州，嘗策蹇走京師，後宦遊揚州，左遷入蜀。工山水，善書。羅聘此圖應是他第三次北上赴京期間，與張道渥結識，為張入蜀而作。

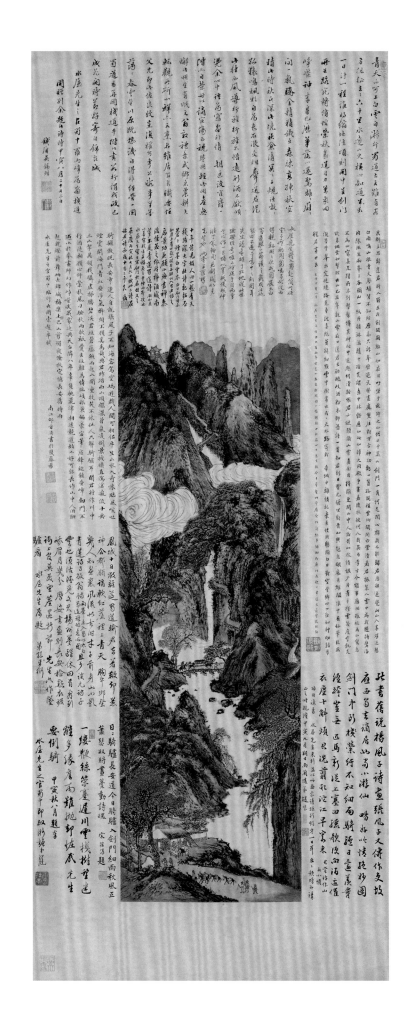

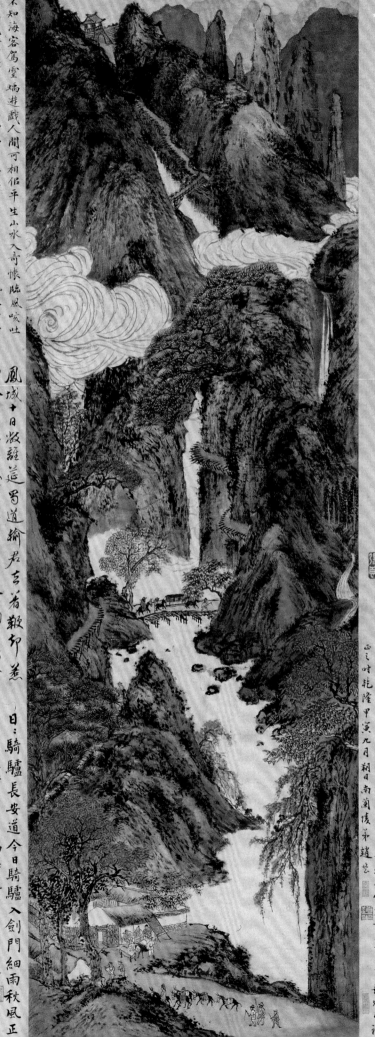

142

羅聘　雙色梅圖軸
紙本　墨筆　縱126.6厘米　橫32.7厘米

Plum Blossoms in Strong and Light Ink
By Luo Pin
Hanging scroll, ink on paper
H.126.6cm　L.32.7cm

繪梅枝叢疊，或虯屈，或橫出，錯落
有致。梅花或以淡墨點出、或以墨勾
圈，花蕊、花托則以濃墨點出，濃
淡、黑白交相輝映，雖不着一色，而
滿紙流溢着清朗秀雅之韻。

本幅自題："密蕚繁枝二色梅，墨池
水影結胚胎。細看黑白分明甚，千萬
花鬚數不來。元松雪道人畫花全用水
墨，煮石山農畫花全用空圈，未有合
二法為一幀者，余因作此以自娛悦。
羅聘記"。鈐"羅聘私印"（白文）。
藏印"明存"（朱文）、"紫伯□藏"（白
文）、"讀騷如齋鑒賞之印"（朱文）、
"茗上章仔百流鑒所收"（朱文）。

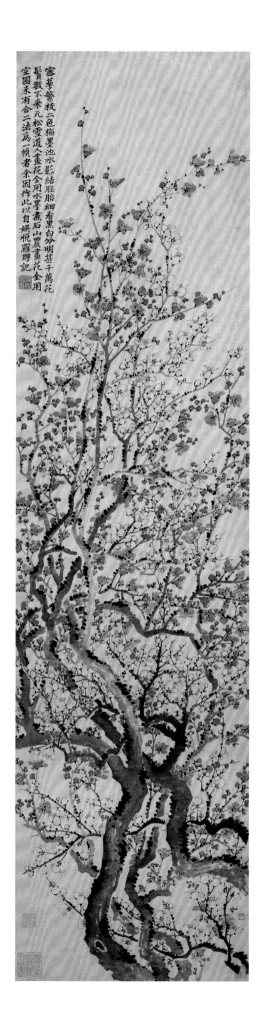

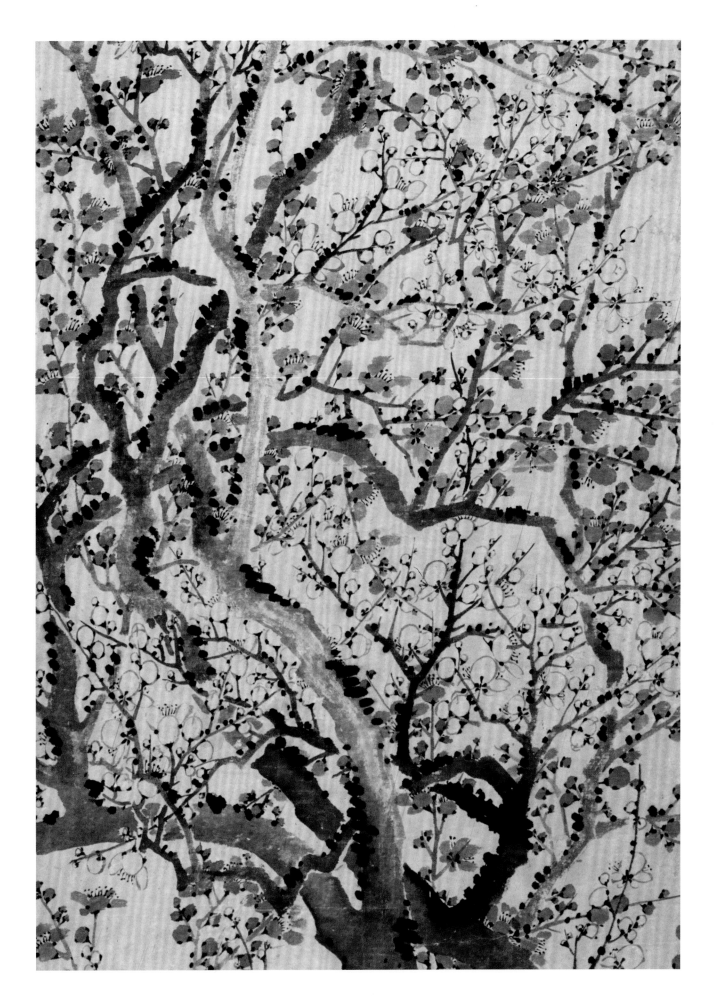

方婉儀　蘭竹石圖軸
紙本　墨筆　縱39.5厘米　橫51.8厘米

Orchid, Bamboo and Rock
By Fang Wanyi
Hanging scroll, ink on paper
H.39.5cm　L.51.8cm

繪春蘭清香飄逸，翠竹順風搖曳。以雙勾法畫蘭竹，竹用釘頭鼠尾描，挺拔剛勁；蘭用蘭葉描，流暢爽利。以墨色染石，卉草相映生輝。蘭竹自然地向右側伸展，以示風勢。

本幅自識：“白蓮女史撫元人逸品於墨花閣。”鈐“婉儀”

（白文）、“大方家女”（朱文）、“我與荷花同日生”（朱文）。

方婉儀（1732—1779），字儀子，號白蓮居士，安徽歙縣人。羅聘之妻，亦為揚州名家，故附羅聘之後。雅工繪事，尤擅梅蘭竹菊石，皆得秀逸雅致意趣。

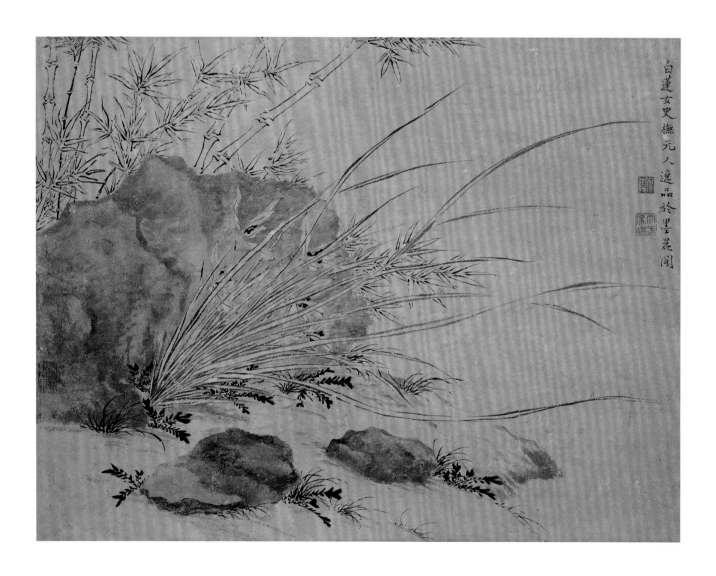

其他名家

Other
Famous
Painters

144

方士庶　莫春山麓圖軸
絹本　設色　縱50.8厘米　橫28.9厘米

**Landscape at the Foot of the Mochun
Mountain**
By Fang Shishu
Hanging scroll, colour on silk
H.50.8cm　L.28.9cm

繪山嶺下林木葱蘢，茅屋掩映，樓上
有人對坐談論。窗外遠山逶迤，湖水
浩淼。意境閒雅幽靜。山石樹木多以
淡墨勾括再填以墨、色，皴法較少。
此圖是方士庶較早期作品，此後很少
見到此類絹地青綠設色畫。

本幅自識："雍正十年夏五月，雨窗
作莫春山麓圖就咨兄學長先生教。環
山方士庶"。鈐印"方士庶"（白文）、
"豐草氏"（朱文）、"小師道人"（白
文）。

雍正十年（1732），方士庶時年四十一
歲。

方士庶（1692—1751），字循遠，一
作洵遠，號環山，又號小獅道人。祖
籍新安（今安徽歙縣）。青年時曾從事
鹽業，後久居揚州。擅山水，亦能花
卉、走獸，筆墨蒼秀，注重抒情，被
時人譽為"藝苑後勁"。有《環山集》
存世。

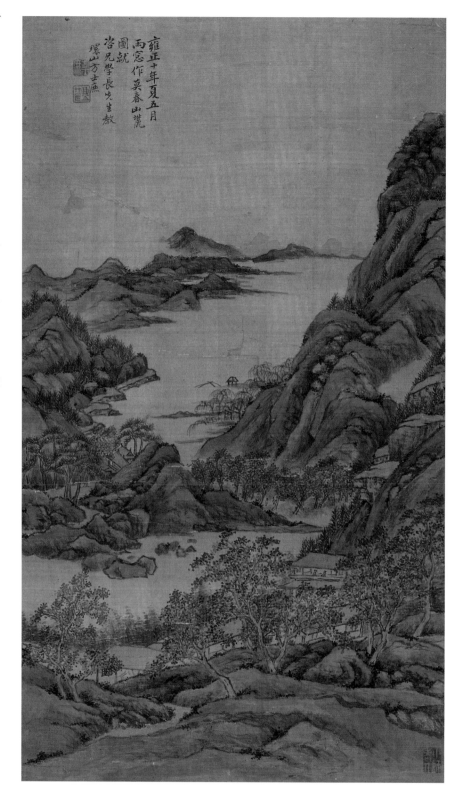

145

方士庶　秋林圖軸
紙本　墨筆　縱109厘米　橫44.8厘米

Autumn Woods
By Fang Shishu
Hanging scroll, ink on paper
H.109cm　L.44.8cm

以乾筆枯墨寫秋景，山岩淺渚，松喬
雜樹，用筆簡練，有元人遺風。

本幅自識："甲寅中秋環山居士寫於
尚微軒。"鈐"方士庶印"（白文）。

另有沈景運題詩："樹影蕭疏氣轉
秋，溪光澄碧雨初收。詩人正有登臨
興，山外雲迷何處遊。硐水泠泠出下
岩，此間名勝隔仙凡。秋高林外增寒
色，棲鶴何時見古杉。沈景運題"。
鈐"沈"（朱文）、"春江"（朱文）。
鑒藏印"夢公審定"（白文）。

甲寅為雍正十二年（1734），方士庶時
年四十三歲。

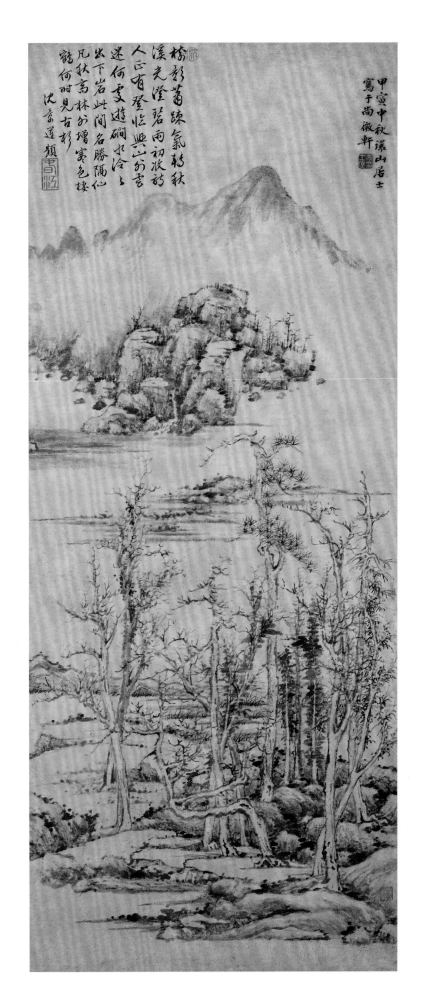

146

方士庶　邛崍山水圖軸
紙本　墨筆　縱226.3厘米　橫63.2厘米

Landscape of the Qionglai Mountain
By Fang Shishu
Hanging scroll, ink on paper
H.226.3cm　L.63.2cm

描繪邛崍山（位於今四川西部）景色，羣峯嵯峨，山石陡峭，林木森然，意境深邃。用披麻皴表現山石的厚重，層次清晰，構圖豐滿而不淤塞，是不可多得的大幅佳構。畫家曾在30歲時因鄉試未中隨叔父遊歷四川。

本幅自題：“曾到邛崍聽子規，也無圖畫也無詩。山中已是多年別，猶覺松風掠面吹。乾隆元年五月晦日為守齋作。天慵庵主士庶”。鈐印“小師老人”（白文）、“士庶”（白文）。“偶然拾得”（墨印）。鑒藏印“北山有萊中心藏之”（朱文）、“欣所遇齋暫得”（朱文）、“笙魚審定書畫真跡”（朱文）、“意切理無違”（白文）。

守齋是方士庶從弟。

乾隆元年（1736），方士庶時年四十五歲。

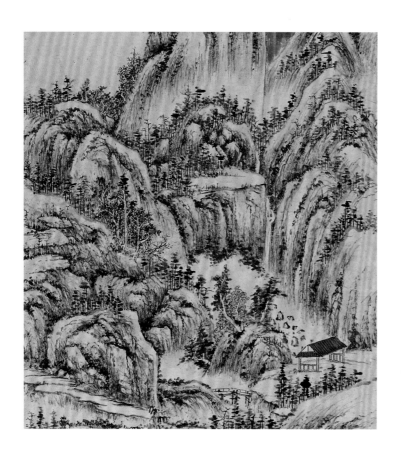

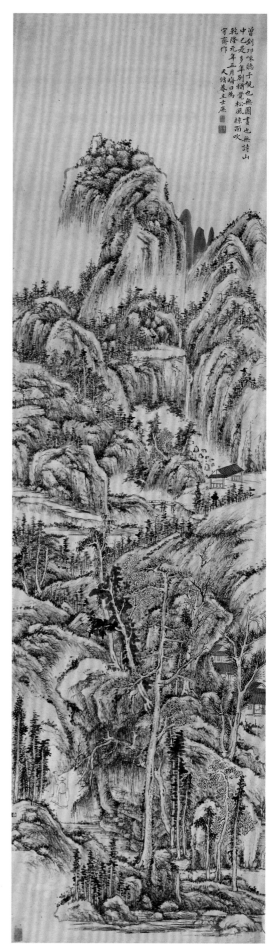

147

方士庶　山水（村情山事）圖軸
紙本　設色　縱130厘米　橫53.6厘米

Landscape Around the Village
By Fang Shishu
Hanging scroll, colour on paper
H.130cm　L.53.6cm

繪清明時節山村景色，桃紅柳綠，阡
陌石橋，青瓦白牆，富有生活氣息。
遠處峯巒疊嶂，雲霧迷濛，高遠幽
深。礬頭繁密，山石用披麻皴，並用
赭石加綠罩染。

本幅自題："宿雨鳴簷曉放晴，窗雲
散盡有啼鶯。身沾積翠春衫重，徑破
殘紅屐齒輕。故事郊坰聞社鼓，新炊
村落過清明。溪橋弱柳誰攀折？留待
河乾送我行。怡齋、開秩、遜侶座中
話村情山事，率畫其意相贈。余離故
鄉二十九寒暑，前度深秋公來，春仲
感時紀事，具在此尺幅中矣。癸亥寒
食　小師道人士庶"。鈐印"小師道
人"（白文）、"環山"（朱文）、"方
士庶印"（白文）、"偶然拾得"（墨
印）。鑒藏印"藥農平生真賞"（朱
文）、"三松堂審定印"（白文）、"小
滄浪齋徑眼"（朱文）、"藥農七十後
所得"（朱文）、"半句留閣"（朱文）。

裱邊有陶心如題簽，鈐"又字憶園"
（朱文）。

癸亥為乾隆八年（1743），方士庶時年
五十二歲。

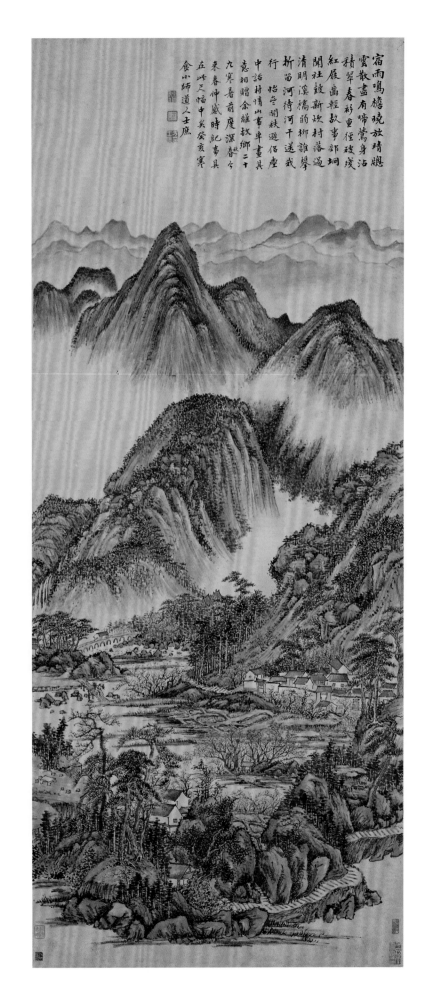

148

方士庶　行庵大樹圖軸

紙本　設色　縱132.8厘米　橫64.8厘米

A Tall Tree at the Xing'an Study
By Fang Shishu
Hanging scroll, colour on paper
H.132.8cm　L.64.8cm

描繪當時揚州著名的行庵，青堂瓦舍，曲廊環繞。庭院內巨柏參天，蒼勁挺拔，翠竹疏落秀潤，文士踱步其中。行庵是馬日琯、日璐兄弟召集文會之處。

本幅自識："乾隆九年歲在甲子夏四月，宿雨初晴，窗陰綠滿，惺夫吳丈屬畫時景，為畫行庵大樹圖以應之。行庵，吾友馬氏嶰谷、半查兄弟讀書所也。洵遠"。鈐印"小師道人"（白文）、"偶然拾得"（墨印）。鑒藏印"元仲真鑒"（白文）、"琥齋鑒藏金石書畫印"（朱文）。

乾隆九年（1744），方士庶時年五十三歲。

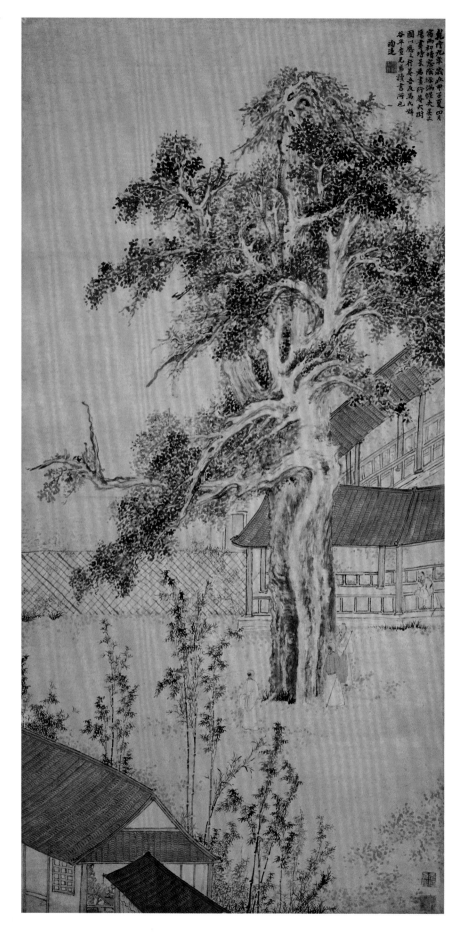

149

方士庶　竹林煙霞圖軸
紙本　墨筆　縱127.5厘米　橫33厘米

Bamboo Grove in Mists and Clouds
By Fang Shishu
Hanging scroll, ink on paper
H.127.5cm　L.33cm

繪高嶺層雲，山腳處溪岸曲折，林木叢密，竹影搖曳。山石
皴擦自如隨意，竹葉靈動秀潤。筆墨濃鬱蒼潤，師法元人筆
意。

本幅自題："竹塢寸煙，華林尺靄。圖石疑雲，寫川欲浪。
庚午夏四月　小師道人作"。鈐"方洵遠印"（朱文）、"偶
然拾得"（墨印）。鑒藏印"弢齋"（朱文）、"長白法良審
定"（朱文）、"水竹村藏"（朱文）。

庚午為乾隆十五年（1750），方士庶時年五十九歲。

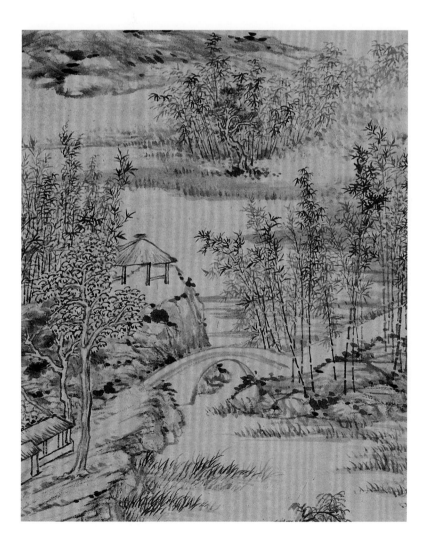

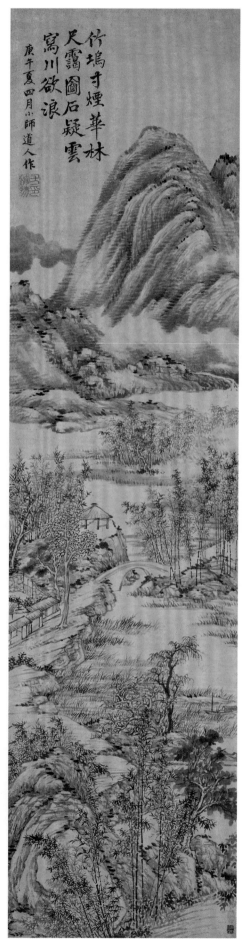

150

方士庶　白鹿泉圖軸
絹本　設色　縱98.8厘米　橫51.5厘米

The White Deer Spring
By Fang Shishu
Hanging scroll, colour on silk
H.98.8cm　L.51.5cm

繪金秋黃昏時節的攝山（位於今江蘇
南京）山間景色。丹楓翠竹，古寺老
僧，林亭泉石。山間白鹿泉是攝山名
勝之一。此為畫家遊山歸來追憶而
作，筆墨松秀，設色淡雅，氣韻閒
適，是方氏極為難得的寫生作品。

本幅自題："捨舟策杖入雲深，撲面
高峯百轉林。行到寺門黃葉雨，不知
何處稱遊心。遊攝山還，追想白鹿泉
林亭泉石之狀，率筆寫之，詩則才到
寺門所作，非專題此畫也。庚午冬
環山士庶"。鈐印"士庶"（朱文）、
"偶然拾得"（墨印）。

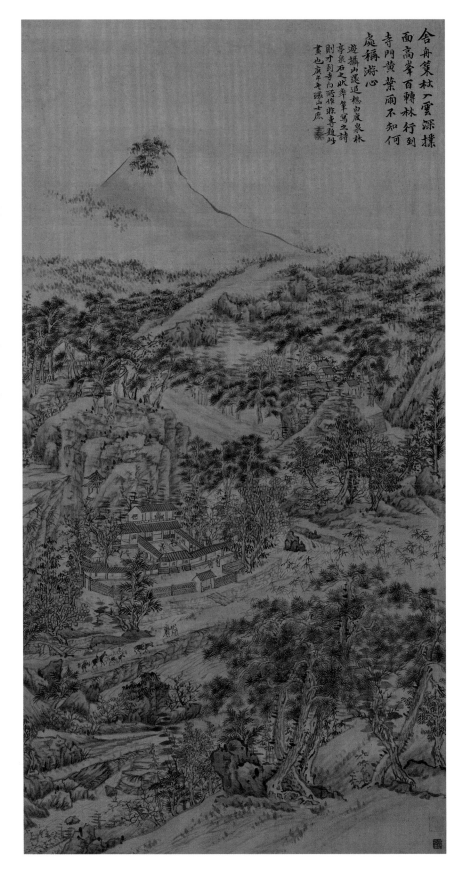

151

方士庶　元僧詩意圖軸
紙本　墨筆　縱88.1厘米　橫44.1厘米

Illustration to a Yuan-Dynasty Monk's Poem

By Fang Shishu
Hanging scroll, ink on paper
H.88.1cm　L.44.1cm

繪元僧詩意，高山流水、白雲松杉、
僧寺苑堂、溪橋策杖，結構嚴謹，筆
墨秀潤，乾濕濃淡的恰當掌握，使得
景物遠近層次分明，詩的內容也得到
了很好的體現。

本幅自題："偶隨流水出，閒趁白雲
歸。步石苔侵屐，攀松露滴衣。元僧
詩意，畫於天慵書屋。方洵遠"。鈐
印"小師道人"（白文）、"偶然拾得"
（墨印）。

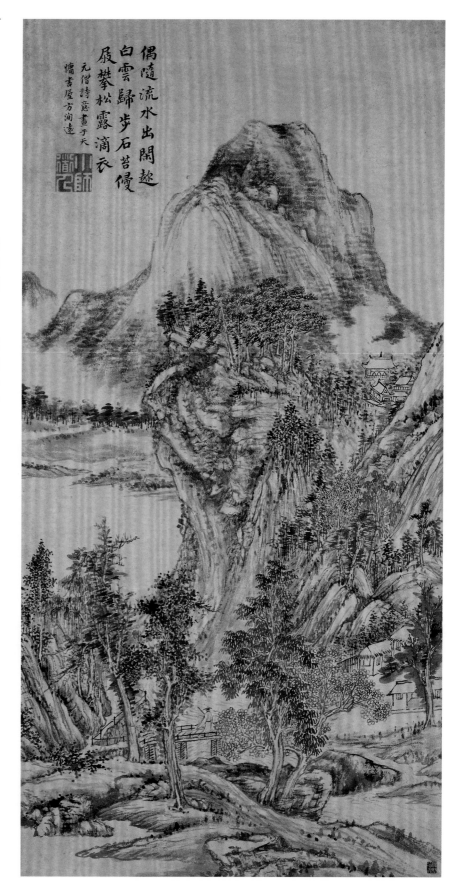

152

蔡嘉　山水（雨後溪山）圖軸
紙本　設色　縱111.7厘米　橫42.2厘米

Landscape After a Rain
By Cai Jia
Hanging scroll, colour on paper
H.111.7cm　L.42.2cm

繪深山幽谷間雨後濕潤蓊鬱的景色，
一文士沿溪水款款而行，峯迴路轉，
曲徑小橋，遠山籠罩在煙霧迷濛之
中。以粗線勾勒山石樹木，加之大面
積的淡墨與淡色渲染，突出了山嵐水
氣的效果。

本幅自題：“愛山閒自繞溪行，雨歇
幽禽上下鳴。老樹半皴苔蘚綠，落花
猶趁晚風輕。時戊戌冬十二月寫於蘭
池書屋。蔡嘉”。鈐“桐華館”（白
文）。

戊戌為康熙五十七年（1718）。

蔡嘉，字松原，一字旅亭，號雪堂，
又號朱方老民，江蘇丹陽人，僑居揚
州高寒舊館。工花卉、山水、翎毛、
蟲魚，尤善畫青綠山水。

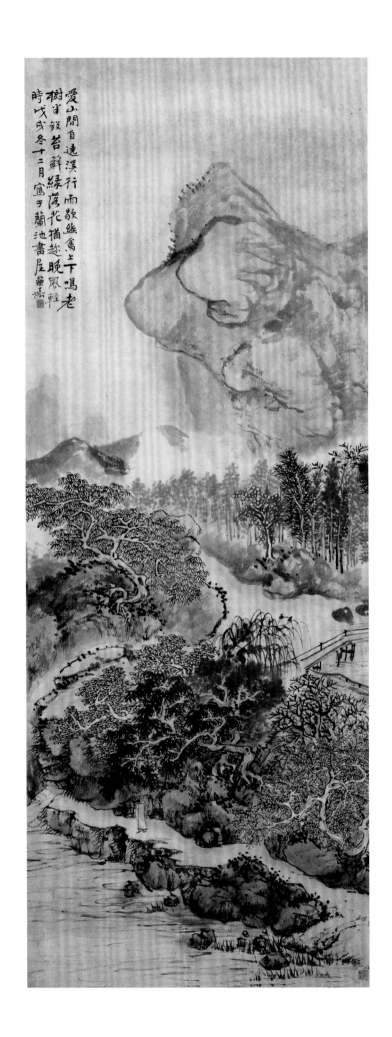

153

蔡嘉　花卉圖冊
紙本　設色或墨筆　每開縱26.2厘米
橫39.5厘米

Flowers
By Cai Jia
2 leaves selected from an album of 12
leaves
Colour or ink on paper
Each leaf: H.26.2cm　L.39.5cm

此冊共十二開，每開均有題詩，並分
別鈐"旅亭"（朱文）、"嘉印"（白文）、
"雲根"（朱文）、"蔡嘉"（白文）、
"蔡嘉之印"（白文）等。選其中二開。

第九開　畫倒垂紫藤，花葉繁茂，筆
法秀逸。自題："黃鳥聲中飛紫雪，
春風香滿最高枝。桐華館主人"。鈐
印"蔡生"（白文）、"生於丙寅"（朱
文）。

第十二開　畫蠶豆花，豆葉用沒骨
法，花瓣用細筆勾填。自題："麥隴
輕寒桑火遲，豆畦香滿過春期。花開
豈為吳蠶密，錯認天工愛繭絲。辛丑
清和月寫於大樹山莊。蔡嘉"。鈐印
"岑州"（朱文）、"蔡嘉"（朱方）等
印。

辛丑為康熙六十年（1721）。

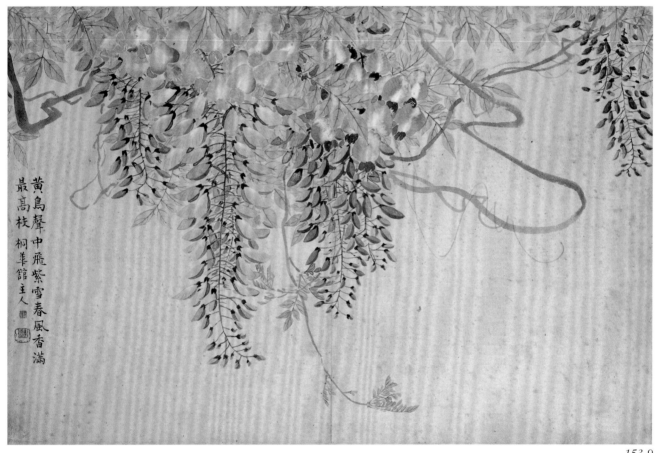

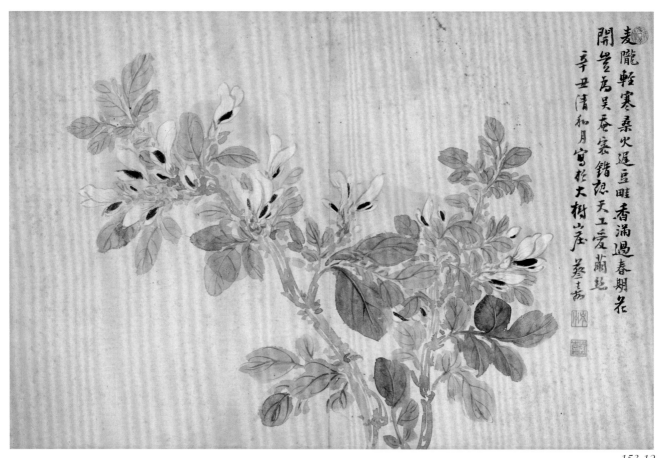

麦隴輕寒桑火遲豆畦香滿過春期花
開豈為吳蚕寒錯想天工愛蕑蘤
辛丑清和月寫於大樹山庄　蕚生高

153.12

154

蔡嘉　山水圖軸
紙本　設色　縱67.8厘米　橫35.2厘米

Landscape
By Cai Jia
Hanging scroll, colour on paper
H.67.8cm　L.35.2cm

繪山嶺斷崖，有軒翼然立於崖上，背
依蒼松巨岩，下臨曲水奔泉，軒中有
人仰望山色。筆墨蒼渾。

本幅自題："作畫要清古逼人，筆內
筆外皆不可少也，作者自知。時在癸
丑仲冬　松原蔡嘉"。鈐印"嘉"（朱
文）、"松原"（白文）。

鑒藏印"翰墨軒書畫記"（白文）、"培
之心賞"（朱文）。

癸丑為雍正十一年（1733）。

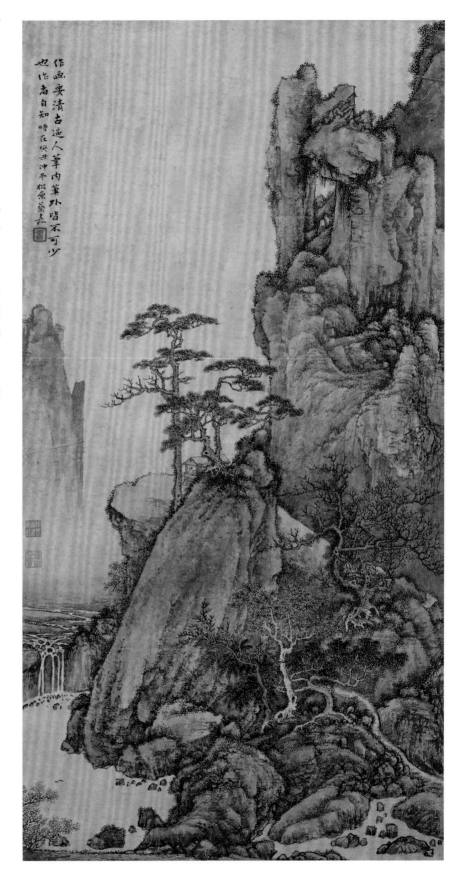

155

蔡嘉　霜林幽鳥圖軸
紙本　墨筆　縱140厘米　橫47厘米

A Bird Perched on the Autumn Tree
By Cai Jia
Hanging scroll, ink on paper
H.140cm　L.47cm

繪秋樹枝疏葉簡，霜意正濃。一隻臘嘴鳥棲息其上。以小寫
意畫成，風格清新，草書題詩，有文人逸趣。

本幅自題："秋霜一夜淬棠梨，摘得高枝穩處棲。世味嚼來
渾似蠟，莫教開口向人啼。朱方老民墨戲"。鈐"朱方老
民"（朱文）、"亦號松原"（朱文）。

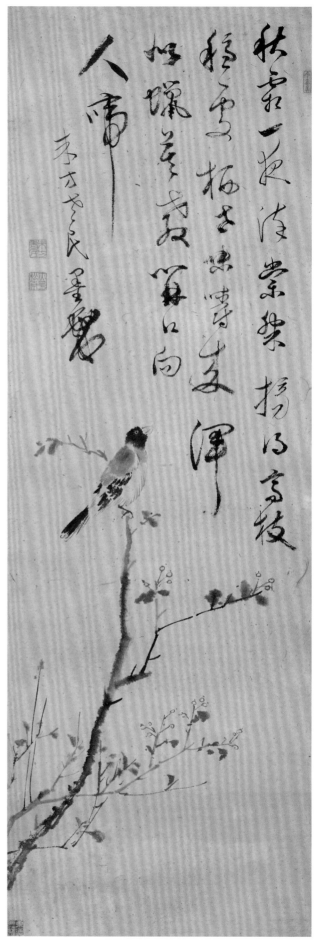

156

蔡嘉　鍾馗接喜圖軸
紙本　設色　縱101.3厘米　橫32.7厘米

Zhong Kui Meeting a Happy Event
By Cai Jia
Hanging scroll, colour on paper
H.101.3cm　L.32.7cm

繪鍾馗手拈蜘蛛前行，小鬼侍者抱琴相隨，似高士訪友。人物形象魁偉誇張，衣紋用減筆描法，粗獷概括。

本幅自題："破帽藍袍事有無，年年點筆費工夫，人間幽躁知多少，索要先生鹵莽驅。雲山過客"。鈐"蔡嘉"（白文）、"松原"（朱文）。

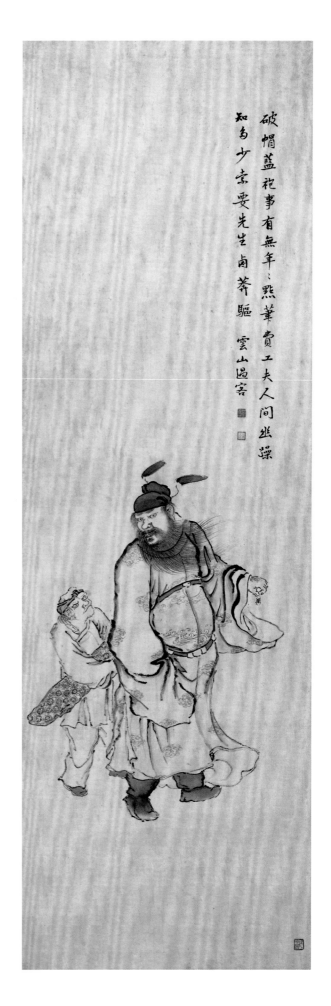

157

奚岡　留春舫讀書圖卷
紙本　設色　縱27厘米　橫175厘米

Reading at the Liuchun Fang Study
By Xi Gang
Handscroll, colour on paper
H.27cm　L.175cm

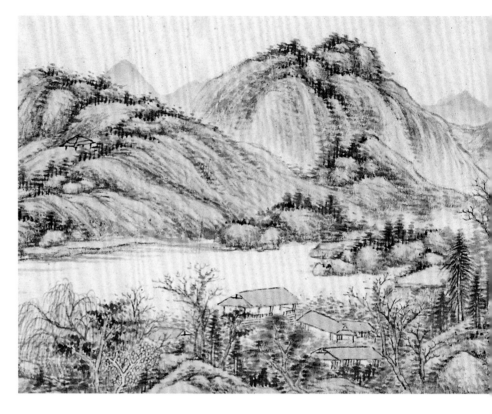

繪奚岡的伯父靖川書房留春舫，山巒
起伏，樓舍隱現，平湖汀渚，柳蔭繫
舟，林木蔥蘢。以粗筆勾勒，淡花
青、淺絳渲染，加淡墨皴擦。濃墨加
彩點苔，筆致秀逸，設色淡雅。

本幅自題："戊申五月坐雨冬花庵
作。散木居士奚岡"。鈐"奚岡之印"
（朱白文）、"鶴渚生"（白文）。

尾紙有吳鼎、方求升、王文治、邰士
鐸、徐嵩、陸元溥、阮元、胡森、顧
廣圻、巴慰祖、黃鉞、五子卿、陳春
華、許文雄、盧錫採、朱為弼、陳鴻
壽、朱彭、俞寶華、李賡芸、吳育等
二十六家題記，鈐鑒賞印五十八方。

戊申為乾隆五十三年（1788），奚岡時
年四十三歲。

奚岡（1746－1803），初名鋼，字鐵
生，一字純章，號蘿龕，別號鶴渚
生、蒙泉外史，錢塘（今浙江杭州）
人。刻印宗秦漢，號西泠四大家之
一。往來揚州。擅畫山水、花卉、蘭
竹。著有《冬花庵爐餘稿》。

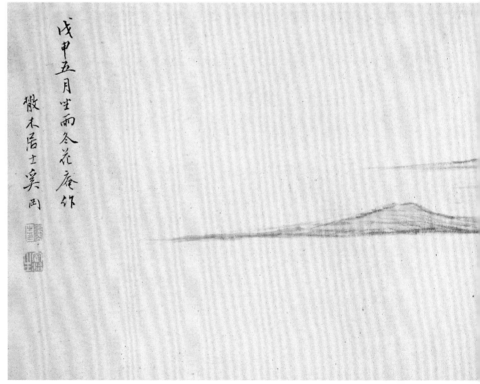

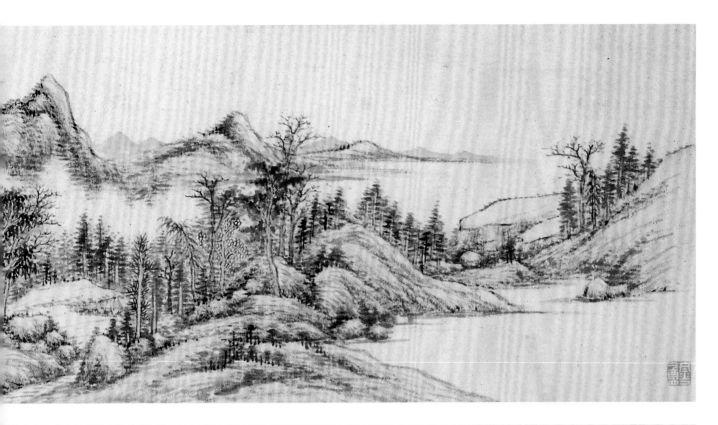

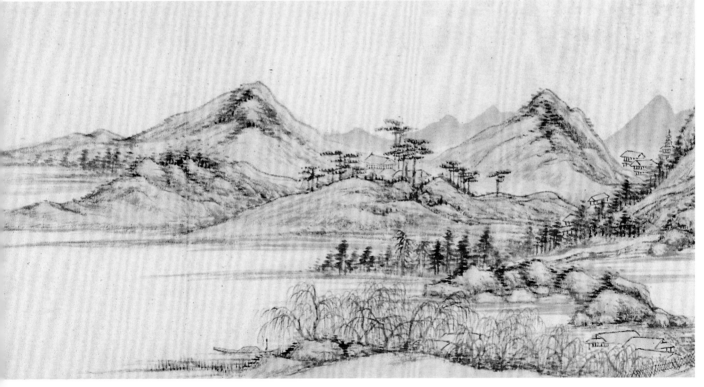

205

戊申五月坐雨春花盦作

散木居士吳闓作

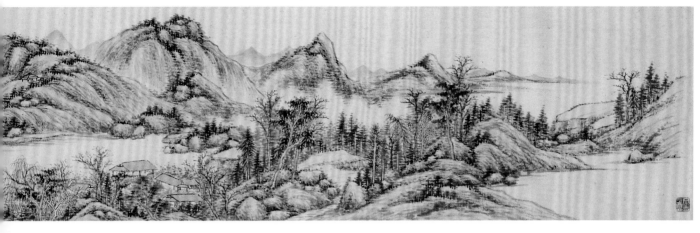

158

奚岡　岩居秋爽圖軸
紙本　設色　縱113厘米　橫48.8厘米

Houses in the Autumn Mountain
By Xi Gang
Hanging scroll, colour on paper
H.113cm　L.48.8cm

繪秋山叢樹，深溪汀渚，山裏人家。
山石用筆頓挫，以淡墨加花青，赭石
皴染，筆墨蒼潤，設色淡雅。濃墨豎
點小樹或叢草，臥筆點苔，簡率之中
不乏瀟灑之意。

本幅自題："仿井西老人岩居秋爽
圖。嘉慶丙辰小春　蒙泉外史奚
岡"。鈐"奚岡之印"（朱白文）、"蒙
泉外史"（白文）。鑒藏印"虛齋鑒藏"
（朱文）等。

丙辰為嘉慶元年（1796），奚岡時年五
十一歲。

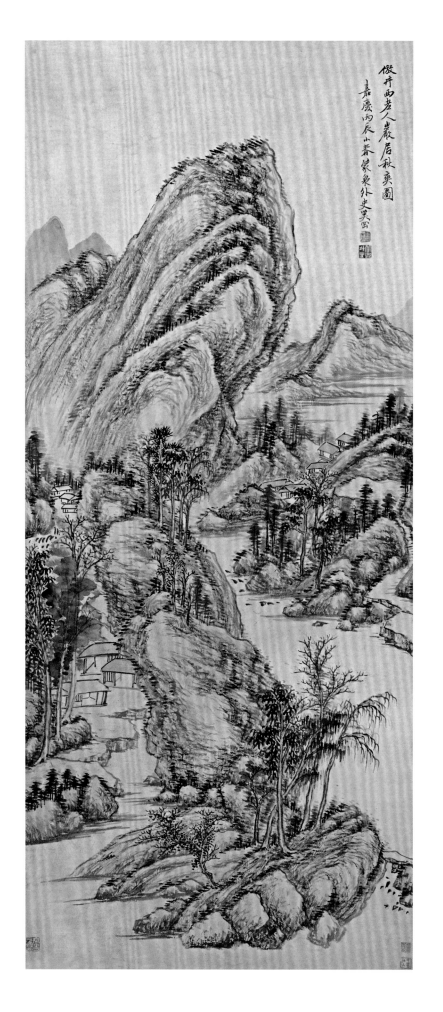

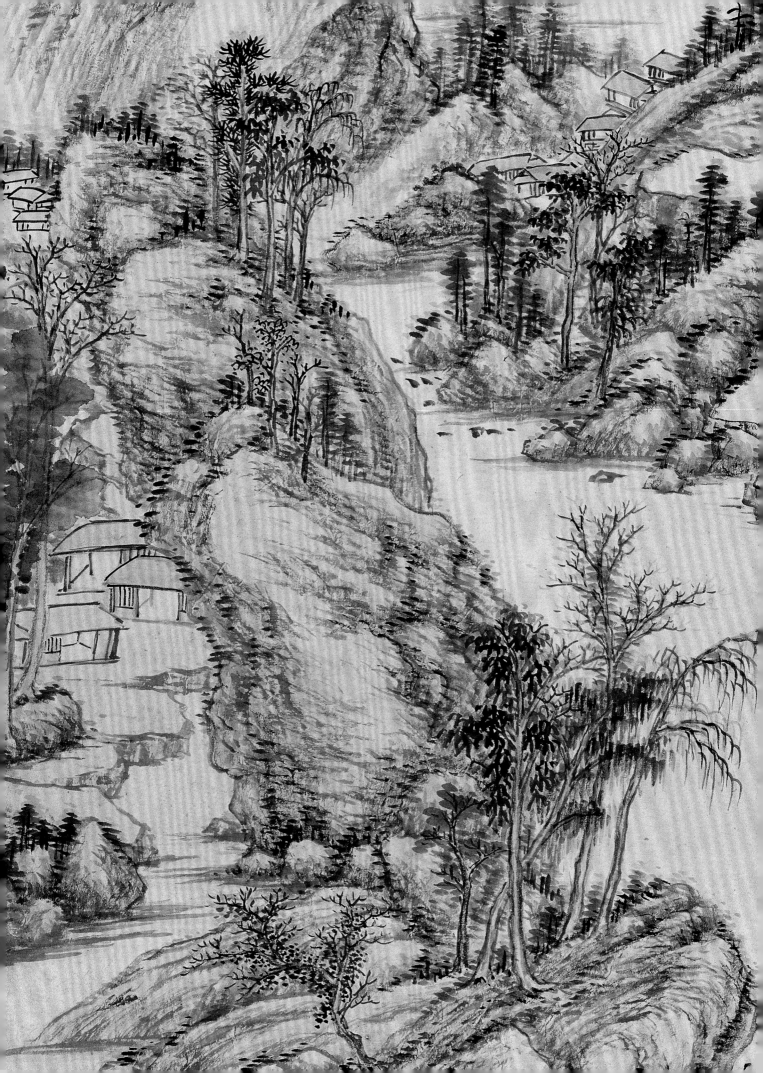

159

奚岡　蕉林學書圖卷
紙本　設色　縱25.6厘米　橫135.8厘米

Reading in the Plantain Grove
By Xi Gang
Handscroll, colour on paper
H.25.6cm　L.135.8cm

繪清代收藏家梁清標蕉林讀書的情景。丘陵環抱，平溪小
橋，叢竹芭蕉掩映下茅舍半露，一人於窗前讀書。用筆秀
潤，法度嚴整，韻致清雅。

本幅自題："臨池剪葉代雲藍，傳自狂僧作勝談。此日畫成
君識否？草堂合署綠天庵。不怕秋風秋雨侵，修修愛此綠窗
陰。研凹筆退功成後，笑爾蕉林似墨林。丙辰九日為秋堂三
兄作。蕉林學書圖並詩。鐵生弟岡"。鈐"鐵生"（白文）、
"奚岡之印"（白朱文）、"鐵生詩畫"（朱文）。卷末有袁
枚、程瑤田、高樹程、陳淉、陳鴻壽、吳錫麒、郭麐、趙之
琛、徐宗浩題記。另有奚岡長題（釋文見附錄）。

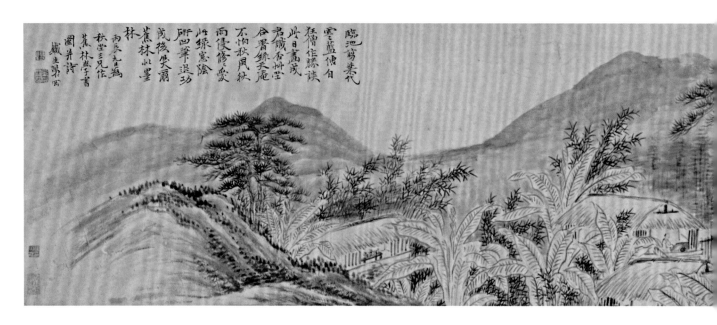

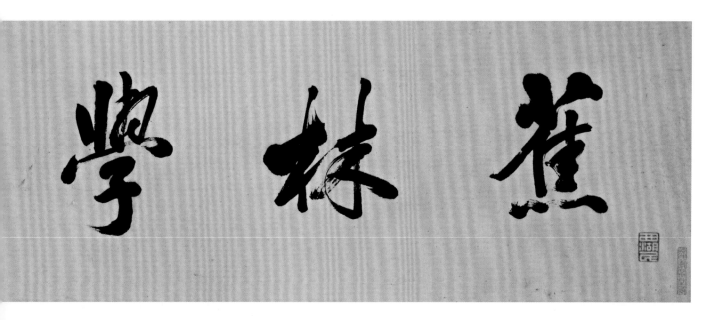

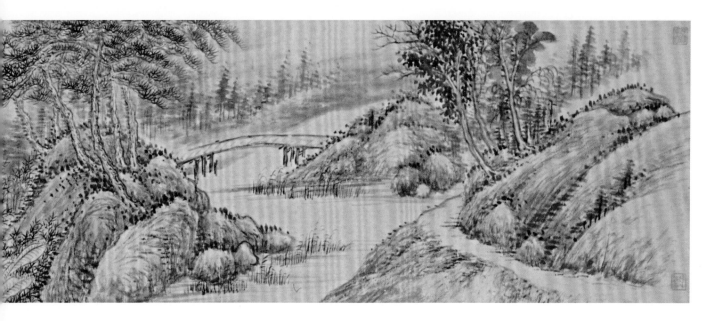

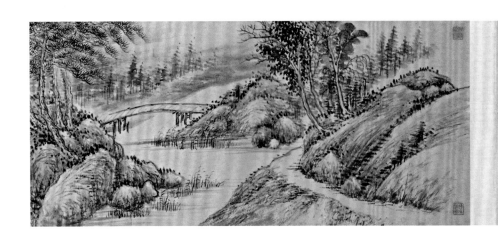

庚戌之夏為
耕漁學長兄頌
少甪梁

前年遊南嶽曾訪綠天
菴恍素去千年芭蕉無
二三吾鄉有賢人慕之
構幽居溪橋遠勝四
山環庭廬種蕉一萬株
遮空葉無縫操當衍
波篆終朝篁量弄記
得荀鄉言君子統寫雅
姜敦小童清拵硯作
侍者
蒦蕉林學書備應
耕漁主人之命
隨園老人袁枚

一帶青山隔水濱白雲深坊四無傍芭
蕭林素留名蹟多少雲烟迷眼人
畳壤前塵可是漾風情自達堂舫
書彩崖立馬看碑碣想見庵中下篳
而
秋堂兄題
璞泉泗

我菴學詩工賦慈攬眉日笑雕胸此蕉
心不展若鳳雨以聞澎湃薪搜醒朝霞
砍晞林窩收濃綠褳舟樓上頭琳環金
薪逷渔渁几業頹化青光深頻卜居
勤軍宇夢孳霞廢溪前趫蒙翁信
手大搥瀷悵過顛素非凡傳興酬頌
堂妙審記九年索畫屋東酬招我同
頃碧玉甌安排縞素倦鼓求須史圉
咸轉往笑此中含著秋堂芭蕉百尺之高
屈曲題蛱蚄送堂攪上元龍百尺之高
樓前背南嶽山中住宣畫芭蕉翠不流
兩辰几月集古葉求砍心齋蒙泉翁為
秋堂三兄作圖戲咸長弢庵趙明年二

冬花鹿主為吾師秋堂先生寫麦蕉圖勤
秀逸低劧到僧子軍見蓋曰人而賦青可者其質
焉先生後是卷之未去頗有人慕之少慈
柏余名偶待于肆盡筆墨主有雲鄉和吾
師某而撥之耶版時慈相半擬遷學祇此先
君行同過余柿君益堂此圖贈余於余為
大參垂之慈柏時綿道此谷其于六柿藏青年
事者浅附於剎翻之心應故之心爲誰紙某題末
云保百厘記九先生身波之事與古耳相相
主用惠激失茲
道光茶戊之月之望吳閶趙之琛

小箬山陽三十年秋碧陰如滿草橋山營書洪穎
禪師永三十年未不下樓
藝林四絶擅古名趨步欄圍見逼精蒼蒼絕人
余不愿曲君風凡苗年生謂善和次倜
中申夏日石雪居士徐宗浩題於綠窗精舍

苗夏西峯影天江狼風地青姜古兄文
麥光烏心鋪左潭吟實珠蕊柿伺端學
遺硯炎冷框珍緗甚日殿青業
篆文鸞窗下水天開諛賻倖於款芊
低皂人閜盟筆金釜隨意瀉宣一百碑渠水憤
同日鍰人重廛兩光立前顒題冬
秋堂仁兄屬正顑諛
澤昌平郭覃

舊 林 學 書

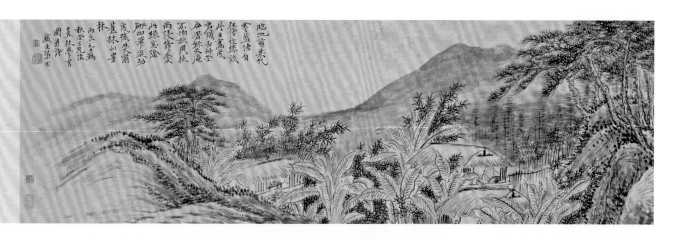

160

奚岡　大士像圖軸
紙本　墨筆　縱65厘米　橫35.6厘米

The Goddess of Mercy
By Xi Gang
Hanging scroll, ink on paper
H.65cm　L.35.6cm

以白描法繪觀音菩薩頭束髮髻，身着
白衣，手持貝葉，神態安祥，端坐溪
邊。線描多中鋒，圓勁瀟灑，有明人
遺韻。以墨染石，雙鈎竹枝點景，襯
托出清雅幽靜的氣氛。

本幅自題：「嘉慶丙辰秋九月十有九
日，白衣弟子奚岡合十敬寫於冬花
庵。」鈐印「蒙泉外史」(白文)、「奚
岡」(朱文)。另有題贊：「水月流光，
雲天弄景。貝葉一編，展普門品。轉
轉不已，喃喃自喜。云何自持，及求
諸己。右了庵禪師贊」。鈐印「崧庵侍
者」(白文)。藏印「徐邦達珍賞印」(朱
文)，「心遠居士」(朱文)，「徐懋
勳藏印」(朱文)。

丙辰為嘉慶元年（1796），奚岡時年五
十一歲。

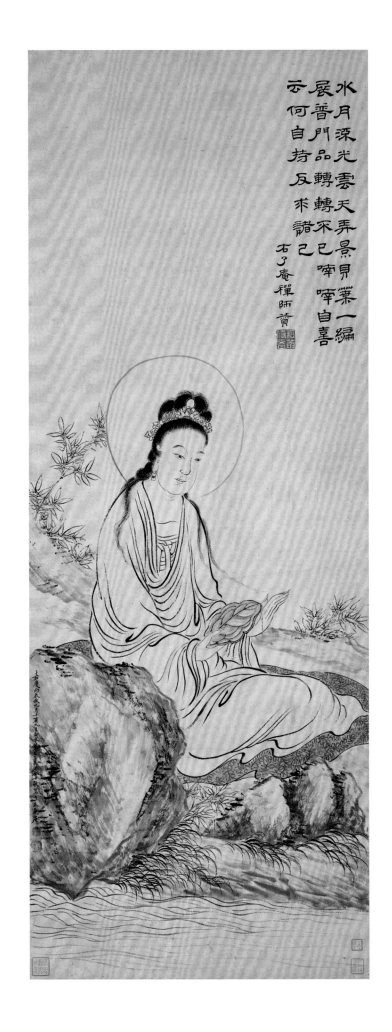

奚岡　紫薇梔子圖軸
紙本　設色　縱133厘米　橫34.2厘米

Crape Myrtle and Cape Jasmine
By Xi Gang
Hanging scroll, colour on paper
H.133cm　L.34.2cm

以小寫意畫紫薇、梔子花。梔子花用淡墨勾畫，樹枝、拳石
用沒骨法以淡墨寫出，花葉用花青渲染，淡墨勾筋。用筆灑
脫俊秀，設色雅淡，尺幅間表現出花樹昂揚向上的勃勃生
機。

本幅自題；"丙辰冬日，蒙道士奚岡仿白陽山人筆意。為自
牧先生清賞"。鈐"蒙道士"（白文），"奚岡私印"（白文）。

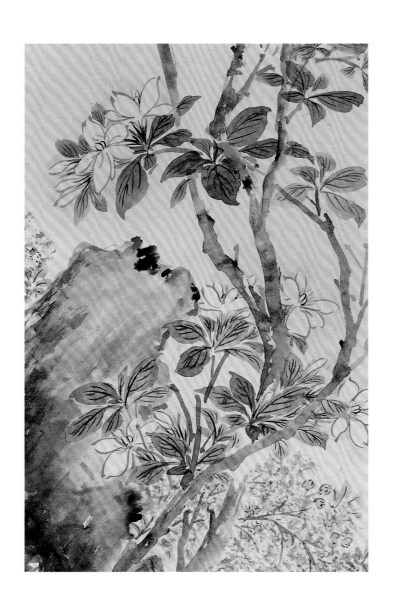

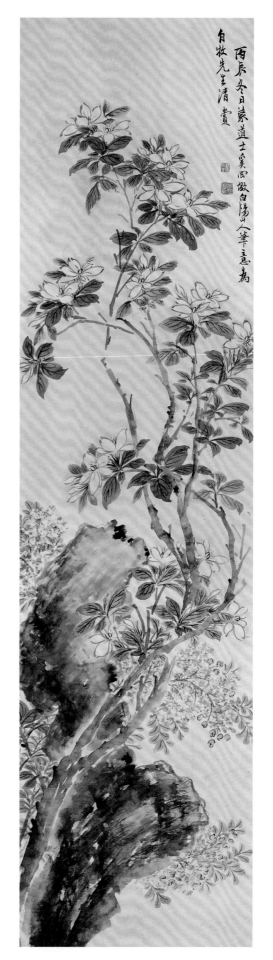

162

奚岡　寫經樓圖卷
紙本　墨筆　縱39.7厘米　橫128.5厘米

Reading in a Building
By Xi Gang
Handscroll, ink on paper
H.39.7cm　L.128.5cm

繪小樓臨水而建，山巒環抱，綠樹成蔭，一人於樓內伏案
就讀，樓前湖畔小舟停泊，柳竹掩映，湖面平闊，遠山如
帶。山石用乾筆淡墨皴染，樹木色染結合，頗具蕭散之
意。

本幅自題："寫經樓圖　戊午春日雨窗擬倪元鎮法，為梅
溪先生雅屬。蒙道士奚岡"。鈐印"蒙道士"（白文）、"奚
岡之印"（白文）。藏印"虛齋審定"（朱文）、"冬雪盦"
（白文）。

引首皇十一子永瑆題："寫經樓"。鈐"皇十一子"（朱
文）、"聽雨屋印"（朱文）。

尾紙有翁方綱、王芑孫題跋。鈐印"翁方綱"（白文）、"內
閣學士內閣侍讀學士翰林侍讀學士"（白文）、"蘇齋"（朱
文）、"王芑孫"（白文）、"惕甫"（朱文）、"鐵夫"（朱
文）、"萊臣心賞"（朱文）、"吳興龐氏珍藏"（朱文）。

戊午為嘉慶三年（1798），奚岡時年五十三歲。

錢泳（1759—1844），字立羣，一字梅溪，號梅花溪居
士，無錫人。工篆隸、刻印，亦能山水小景。著有《履園
詩話》。

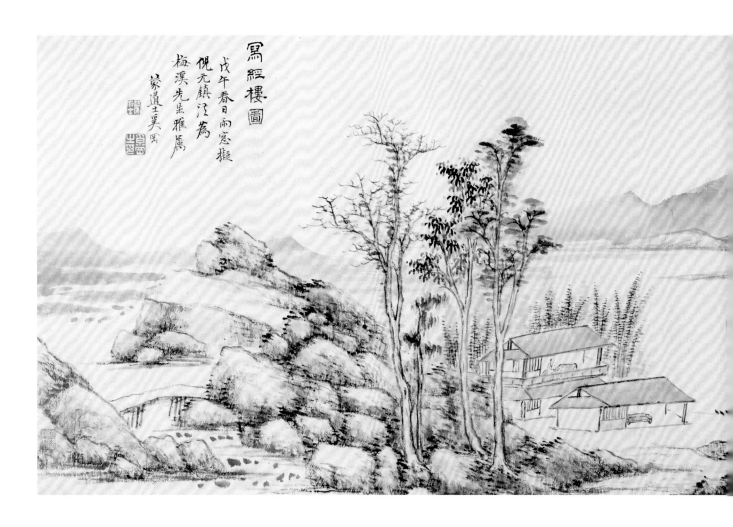

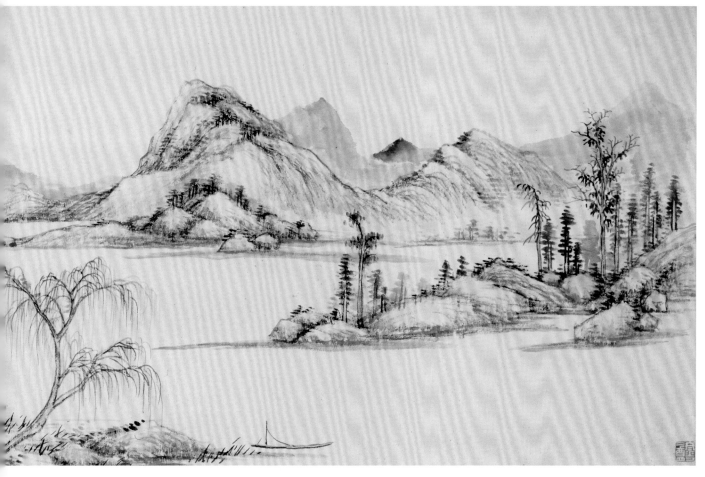

217

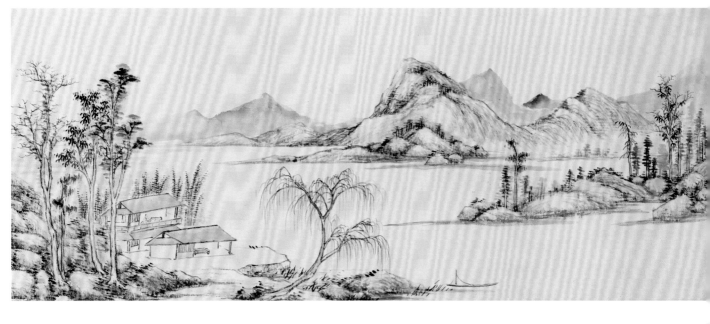

借圖觀劉攘誰識真美
機字原競傳刻未必宿海
探賾常羨載禮堂寫
宅姜日對敗簏研精勤
敦窺鄰君而寫序陸
漁明說王屨辭方今
聖人考文字皇上
羅星辰惠山山齋聽
識耀俎豆石鼓籀篆
經說鐫成均尊絫款
松字助尔墨舞虬
翰奔辨眼釉渶韓
蔡子彈冠數篋来
榜門朱絲易行展晴
畫研池舊蹟拳貞
珉橫卷高量秘注在
高窗小几桃樿燃不
鴈卩仿懶瓚景此
筆朱合樓山邨此

國家稽古尊經甄綜漢唐傳注義疏之說
定著為十三經頒布學官
高宗純皇帝朝文以故國子監學正蔣衡所書
十三經張石太學是正沿議作式永久于是學
者漸摩服習教勸感奮曉然有以識
朝廷崇儒養成一世之意國子生錢
君泳少耽墳素矜嫻隸法起孤貧中克自
振勵繹書四方伏觀
朝廷增立草胥屬後來字體而未有能為隸書者是則
說丞鴻都傅寫禩褆是隸文堪為典要其三體之
承襲開成以来字體為芑書之始本漢蔡
邕故隸臣度寸為書斯湔漢尺今際
和碩成親王為
皇慶迤俚日用工部尺一寸而為字日計程積有
歲月居恒坐卧一樓自非備作聚餼于外不蜺
藝以殼東平河間敦棠典訓襄揚好寫流稈
涄撲者載見于今凡此莫非
國家數化風流翔洽足以傳美方来昭示
昔王謝技以篆名嘗克寫官未逮完成君
雖晚出隸筆鴻鷙蘭臺漆簡與蔡為程
樓居鄰墅兩晦風晴彙䄂次煙墨縱
橫庶幾冏懶畫謹譽精有縈其帳貢諉
帝閒堂無
寵錫蔌敏是推以詔縣襟佽有廠聲

作圖畫者翻然来過揚州出圖以示芑孫伏念
為圖畫日者翻然来過揚州出圖以示芑孫伏念
故事衡戴明版布斯廣珉勒斯貞依唐
清棣遊衡茆東持古義勤力肆書專心經
君樓遊衡茆東持古義勤力肆書專心經
作寫經樓三篆字以勒嘉之而好事者傳
昌期合道
於皇時
其志銘曰

嘉慶建元之六年夏五月前華亭校官需
次國子監典簿長洲王芑孫書于儀徵書院

寫經樓圖
戊午春日雨窗擬
倪元鎮法為
梅溪先生雅屬
蒙泉吳□寫

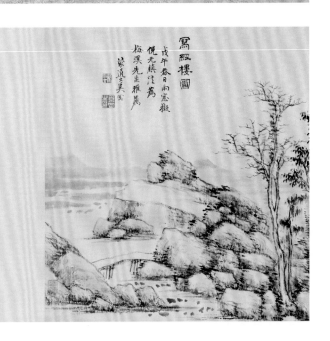

中郎喜平石經沒寫
經以隸竟少人名為中
郎殘字静起脆力爭
嶄嶒劉寬王瞿何足匹
如遊東觀下筆親我因
吳萊源洪适一字定論
非斷之孫表左立不可
作洪相但以筆勢論優~
滿喜福無繼三倉一綫

筆未合樓山邨此
樓此幀空何防蘇
齋蘇富云卜鄰直
廡貌作尔我對一
點一畫審本根隸
廣雅延說文如此負壤
圖隸續合一手玉篇
山殘清福如此負壤
盟主賓雪晨稽首
坡像似篆煙結就
緗囊雲
奉題
梅溪三兄寫經樓圖
戊午冬十二月十
九日北平翁方綱

163

奚岡　墨梅圖軸
紙本　墨筆　縱132.7厘米　橫33.2厘米

Plum Blossoms in Ink
By Xi Gang
Hanging scroll, ink on paper
H.132.7cm　L.33.2cm

繪古梅一株，老幹虬枝，梅花盛開，春意盎然。枝幹一筆點
畫，花瓣用圈花法，筆法清勁秀逸，構圖簡潔。

本幅自題："戊午九月望靜庵見盆菊格甚奇，遂為圖之。嘉
平七日過友梅書屋，又見瓶中古梅鐵幹，冰花喜人，重賞不
已，因漫作此紙。楓谷八兄屬余題署，並書一絕取笑。西風
籬落散金英，又見瓶中鐵幹橫，陶處士還林處士，一般高致
筆端生。蒙道士奚岡記"。鈐印"鐵生"（白文）、"奚岡
之印"（白文）。

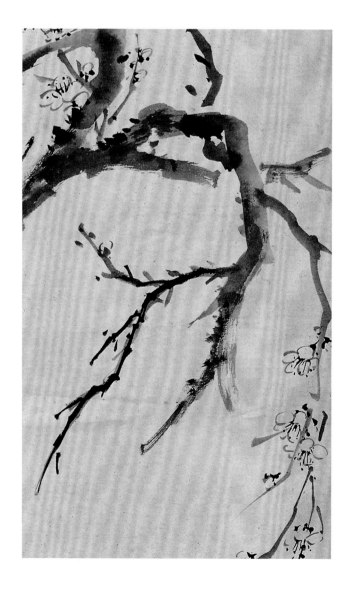

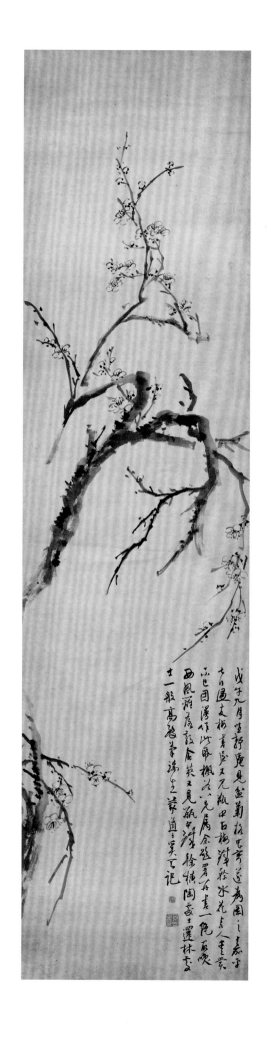

220

164

奚岡　松風山館圖軸
紙本　墨筆　縱134厘米　橫34.6厘米

Landscape with a Study
By Xi Gang
Hanging scroll, ink on paper
H.134cm　L.34.6cm

繪山石飛瀑，長松茅舍，山中白雲繚繞。山石用短筆牛毛
皴，皴法細密，結構繁複，但繁而不亂，略仿王蒙畫法，蓊
鬱之致。

本幅自題："湘瀫先生知余藏有黃鶴山樵真跡，因屬用其法
寫松風山館圖，恨無勁毫分其靈奧，深負賞音，有愧多矣。
辛酉秋日雨窗。鐵生奚岡"。鈐"奚岡之印"（朱文）、"崔
渚生"（白文）。

辛酉為嘉慶六年（1801），奚岡時年五十六歲。

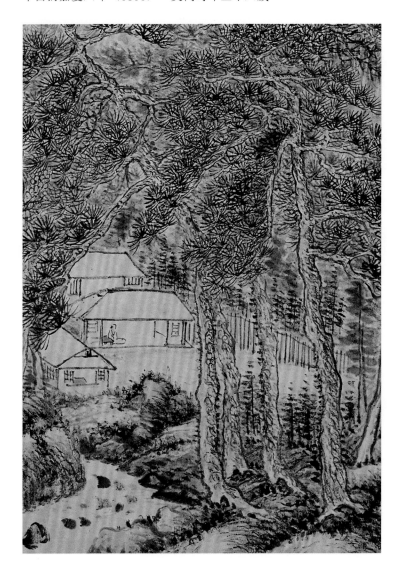

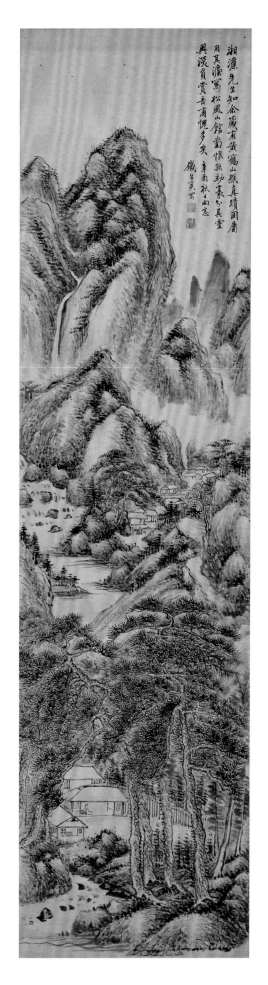

165

朱珏　符山堂圖卷
紙本　設色　縱22.5厘米　橫174.2厘米

The Fushan Hall
By Zhu Jue
Handscroll, colour on paper
H.22.5cm　L.174.2cm

卷中繪符山堂秀美風光。庭院內綠樹成蔭，山石點綴，房舍數間，文士閒來相聚。院外野嶺空曠。符山堂為明末清初江蘇山陽人張紹的堂號。

本幅自題"庚戌仲夏　朱珏"。鈐"硃印"（白文）、"珏"（朱文）。卷內有周龍舒、馮煦、方炯、周斯盛四家題詩。卷後有唐允甲、沈泌、汪士慎、

程燧、王宜鋪、程先貞等五十一家題記，鈐各家之印多方。

朱玨，字二玉，江都（今江蘇揚州）人。工山水、花卉。人物法陳洪綬，繼則略變其法。

張紹，字力臣，號甌齋，工花鳥，精六書，符山堂即建於其家鄉。

庚戌為康熙九年（1670）。

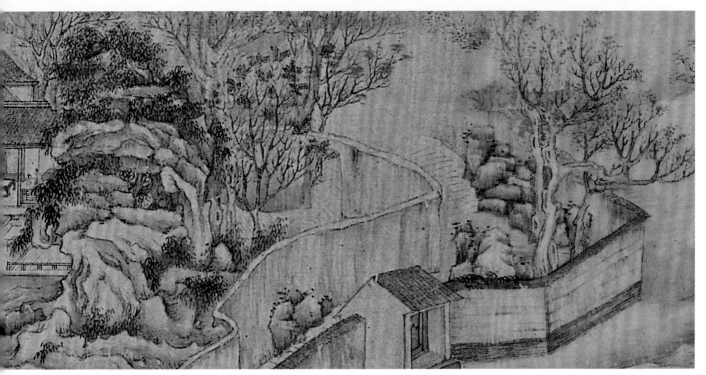

同觀扵南通博物苑

雲巢山人趙其昌題

166

朱珏　山靜日長圖冊
絹本　設色　縱22厘米　橫31厘米

Landscapes
By Zhu Jue
2 leaves selected from an album of 12
leaves
Colour on silk
Each leaf: H.22cm　L.31cm

此冊共十二開，選其中二開。畫江南
秀美風光。每開有梁清標對題，後幅
有梁清標及藎甫二家題記。鈐鑒藏印
"北平孫氏"（朱文）。

第十開　畫雲山月下，牧童旅人戴月
而行。對開有梁清標題："牛背笛
聲，兩兩來歸，而月印前溪矣。"鈐
"梁清標印"（白文），"玉立"（朱文）。

第十二開　畫崖畔敞軒，竹樹小溪，
一人靜坐室內。對開有梁清標題：
"則東坡所謂：'無事此靜坐，一日如
兩日。若活七十年，便是百四十。'
所得不已多乎？順治庚子秋日　鎮州
梁清標書於蕉林書屋。"鈐"梁清標
印"（白文）、"玉立"朱文。

庚子為順治十七年（1660）。

牛背笛聲兩兩來歸而

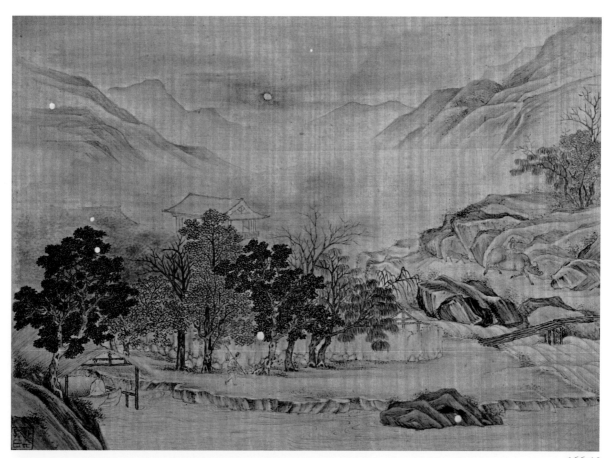

166.10

則東坡所謂無事此靜

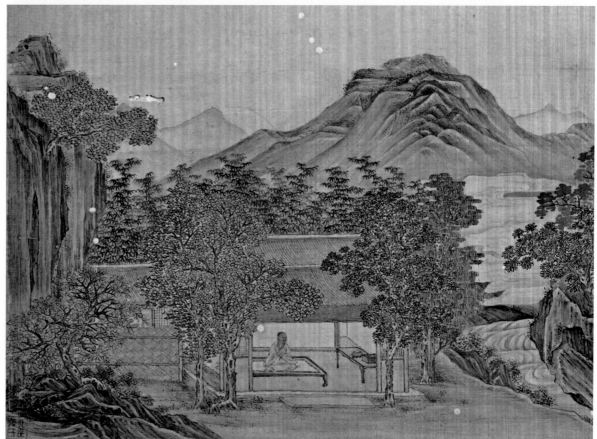

166.12

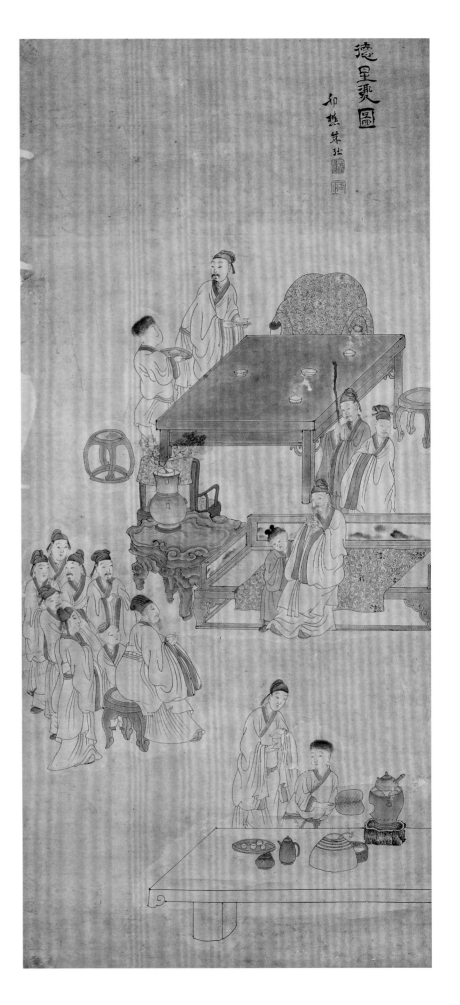

167

朱珏　德星圖軸
紙本　設色　縱112.2厘米　橫50.5厘米

The Meeting of Wise Men
By Zhu Jue
Hanging scroll, colour on paper
H.112.2cm　L.50.5cm

德星，比喻賢士。圖中繪賢士雅聚的
情景。一束玉帶者率眾學生，造訪一
德高望重的老者，老者坐於牀上試
茶，一派祥和恭謙的氣氛。用中鋒勾
人物傢什，略染淡彩。

本幅自題：“德星聚圖　邗樵朱珏”。
鈐“朱珏之印”（白文）、“二玉”（朱
文）。

朱珏　雜畫圖冊
絹本　設色　各縱29.6厘米　橫26.2厘米

Miscellaneous Subjects
By Zhu Jue
2 leaves selected from an album of 96 leaves
Colour on silk
Each leaf: H.29.6cm　L.26.2cm

此冊凡九十六開，選其中二開。

第三開　以俯視的角度描繪秋收的勞動場景。阡陌縱橫，視野開闊。全圖以淺絳為主色，以突出金秋的節令特色。人物雖小，但寫實而生動，為不可多得的鄉村風俗畫。

第九開　小寫意筆法畫秋樹竹石，山雀雉雞。筆墨松秀，強調禽鳥間的情態呼應。

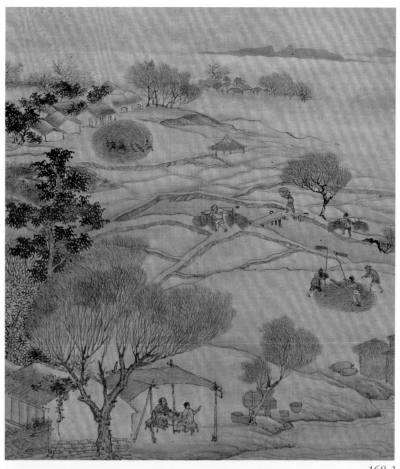

168.3

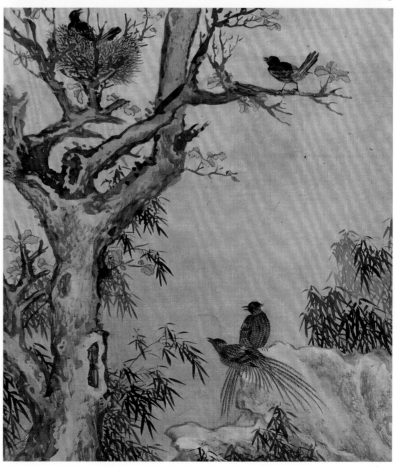

168.9

169

管希寧　仿大痴山水圖軸
紙本　墨筆　縱86厘米　橫35.4厘米

**Landscape After the Style of Dachi
(Huang Gongwang)**

By Guan Xi'ning
Hanging scroll, ink on paper
H.86cm　L.35.4cm

以淡墨寫崇山大嶺，疏林古松，山溪
小橋，茅舍草亭隱約可見，空靈無
人。山石皴擦不多，略用淡墨擦染，
筆力老到，意境高遠清幽。

本幅自題：“大痴法。為冠三先生
寫，即求雅致。管希寧”。鈐印“希
寧”（朱文）。自署年款：“辛卯”。
鈐印“金牛山人”（白文）、“式園清
秘”（白文）。

管希寧，字幼浮，號平原生、金牛山
人。江都（今江蘇揚州）人。涉獵諸史
百家，旁及金石，而尤潛心於書畫。
山水筆致冷峻幽逸，翛然脫俗。著有
《金牛山人印譜》、《就嬬齋詩集》。

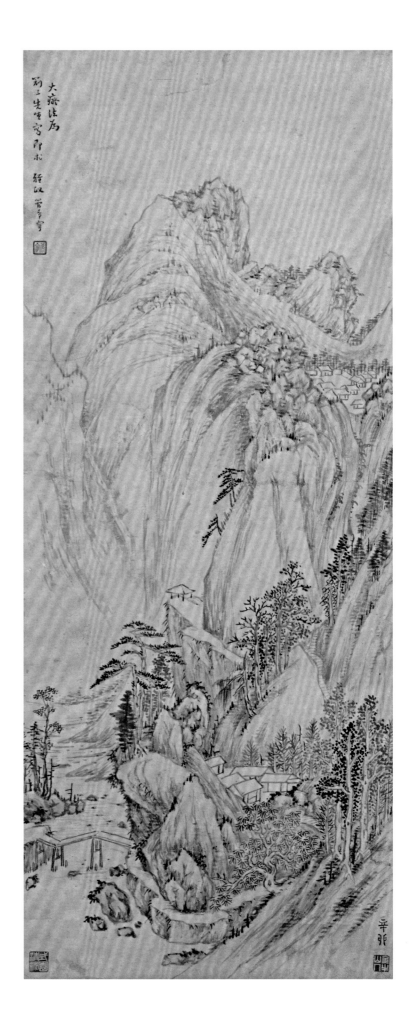

170

管希寧　山水圖軸
紙本　墨筆　縱68.8厘米　橫33.5厘米

Landscape
By Guan Xi'ning
Hanging scroll, ink on paper
H.68.8cm　L.33.5cm

繪山川飛瀑，叢林茅舍，溪橋上一老
策杖而行，意境清幽。山石以淡筆稍
加皴擦，湖畔雜樹較為寫實，手法多
變。

本幅自題："泉紳掛匹練，屏山開碧
玉。煙收曉風清，林鮮宿雨沐。俯仰
羲皇人，於茲結茅屋。尤有客來尋，
行歌曳筇竹。辛丑長至寫，為石如學
先生雅正。平原弟管希寧"。鈐印"希
寧"（朱文）、"幼孚父"（白文）。

辛丑為乾隆四十六年（1781）。

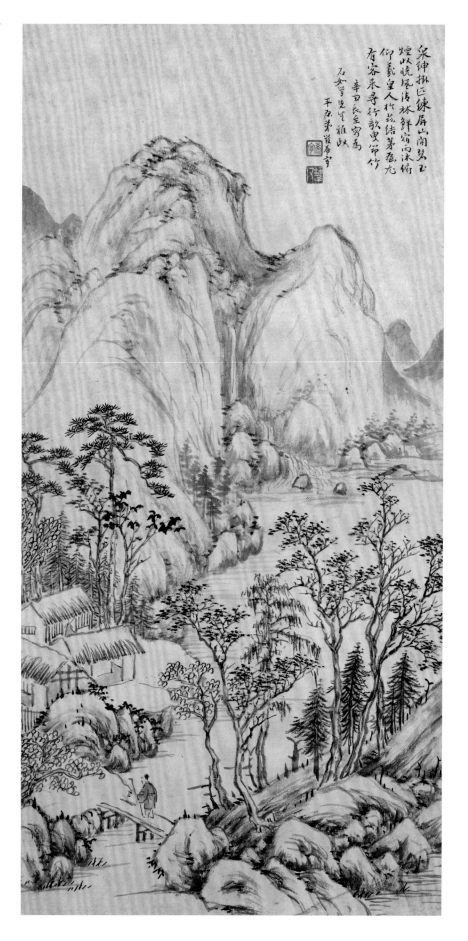

171

管希寧　元宵同樂圖軸
紙本　設色　縱145厘米　橫80.5厘米

The Imperial Family Celebrating the Lantern Festival
By Guan Xi'ning
Hanging scroll, colour on paper
H.145cm　L.80.5cm

農曆正月十五為上元節，自唐代以來，其夜就有觀燈的習俗，稱鬧元宵。圖中生動地表現了帝王之家元宵觀燈行樂的情景。宮苑中殿閣危聳，林木葱蘢，眾子簇擁，高舉龍鳳花燈嬉戲。人物形象古樸，神態莊重而歡愉，衣紋洗練流暢。

本幅自題：“金牛山人管希寧仿十洲法。”鈐“管希寧”（白文）、“平原生印”（朱文）。

十洲為明代仇英之號。

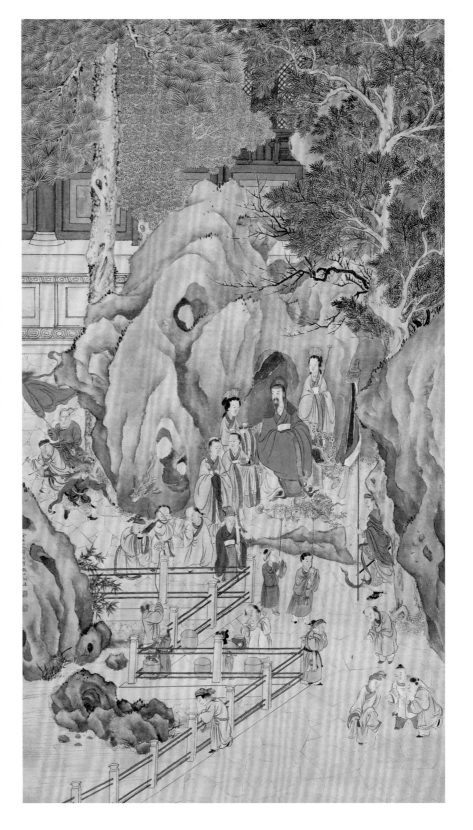

管希寧　人物圖冊
紙本　設色　縱24厘米　橫18.4厘米

Figures
By Guan Xi'ning
2 leaves selected from an album of 12
leaves
Colour on paper
Each leaf: H.24cm　L.18.4cm

此冊共十二開，畫歷史人物故事。選其中二開。

第五開　畫漢代史學家班固之妹班昭續《漢書》故事。人物娟秀，衣紋圓潤。鈐印"希"（白文）、"幼孚"（朱文），另有藏印"南耕審定真跡"（朱文）。對開李育題："班固修漢書未竣而卒，其妹昭續成之。昭歸曹世叔，故又稱曹大家。"鈐印"李育"（白

文）、"某生"（朱文）。

第十二開　畫達摩面壁。人物修禪入靜，衣紋細勁。自識："管希寧"。鈐"希"（白文）、"幼孚"（朱文）。對開李育題："梁武帝時達摩祖師至少林寺，面壁九年，始悟而成佛。"鈐印"李育"（白文）、"某生"（朱文）。此外還有孟定僧、姚彤章題記各一則。

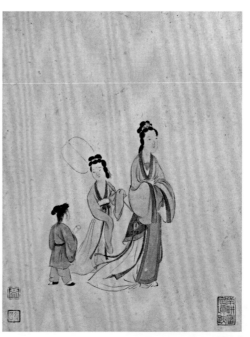

172.5

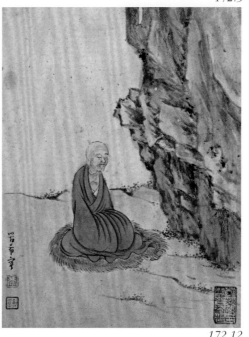

172.12

173

管希寧　山水花卉圖冊
紙本　設色　縱24.4厘米　橫31厘米

Landscapes and Flowers
By Guan Xi'ning
2 leaves selected from an album of 8 leaves
Colour on paper
Each leaf: H.24.4cm　L.31cm

此冊共八開，畫花卉、山水，選其中二開。

第三開　畫秋葵和雁來紅。筆法靈活，設色清麗。自題：“白帝豈嫌秋色淡，借將赤幟照天袍。希寧”。鈐印“希寧”（朱文）。

第七開　畫紅白二色碧桃花。於鮮艷中見淡雅。自題：“應是蕊宮雙姐妹，一時俱肯嫁東風。平原希寫生”。鈐印“管希寧”（白文）。

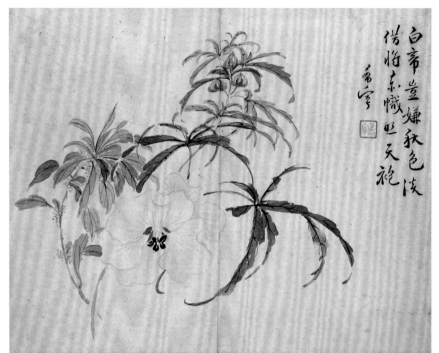

173.3

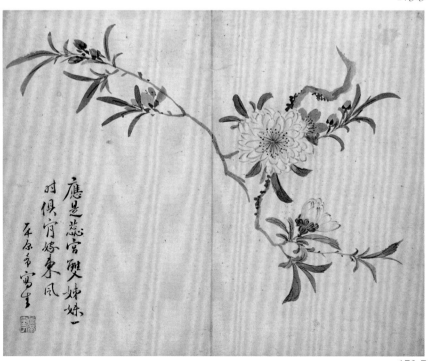

173.7

174

鮑楷　臨大痴山水圖軸

紙本　淺設色　縱134.8厘米　橫45.3厘米

Landscape After the Style of Dachi
(Huang Gongwang)
By Bao Kai
Hanging scroll, light colour on paper
H.134.8cm　L.45.3cm

繪重山疊嶺，林木葱鬱，草木華滋，
房舍隱現。山石用披麻皴，淺絳渲
染，構圖繁複，筆墨蒼潤。

本幅自題：“乾隆十四年夏四月，新
雨初晴，南窗滿綠，偶檢向所錄大痴
良常山莊畫稿，渲染成幅並書。舊有
題詠，款式標於卷首，纖毫未敢遺
忽，雖氣韻精粹不及古人，而苦心結
構自覺規撫無憾。具體而微云乎不
可，優孟衣冠容或近之。黃山鮑楷端
人甫並識。”鈐“楷印”（白文）、“端
人”（朱文）。另錄元“至正九年”句
曲外史、嗣益、鐵邏、釣鰲海客、魯
嘉、倪瓚題記。

乾隆十四年（1749）。

鮑楷，字端人，號棠村（一作樹棠）、
龍山、天都去邪子，安徽歙縣人，僑
居揚州。少工花鳥，後畫山水，疏朗
秀潤，得古人意。

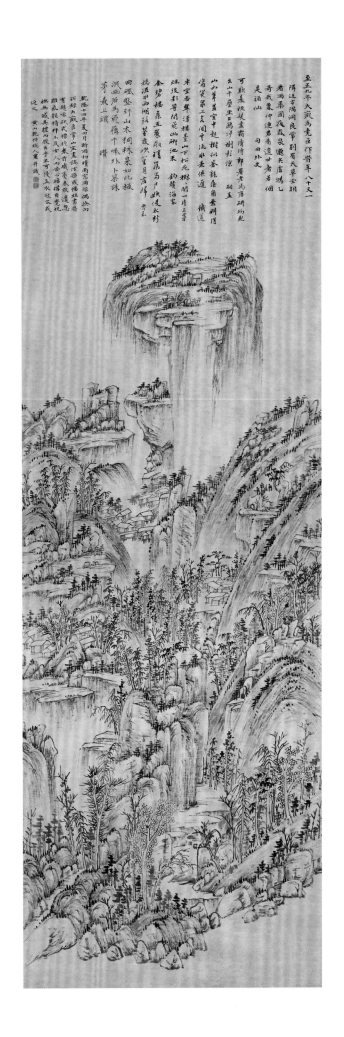

175

鮑楷　梅花圖冊
紙本　設色　縱24厘米　橫30厘米

Plum Blossoms
By Bao Kai
2 leaves selected from an album of 10
leaves
Colour on paper
Each leaf: H.24cm　L.30cm

此冊共十開，畫各色梅花，每開均有作者的題詩和款印。口壽老人題引首，後幅有沈鳳題跋及藏印。選其中二開。

第八開　畫古梅一株，老幹虯枝，一輪圓月於枝間升起。自題："已枯半樹韻尤古，纔有一枝花便佳。端人寫"。鈐"楷印"（白文）、"端人"（朱文）。

第十開　畫墨梅一枝，筆法秀潤簡淡。自題："孤山落日縈詩興，一夜東風入夢魂。龍山"。鈐印"去邪子"（白文）、"凡民"（白文）、"最樂"（白文）。

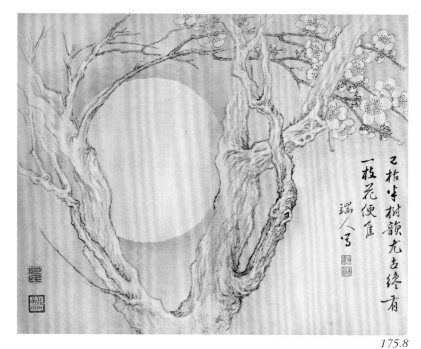

175.8

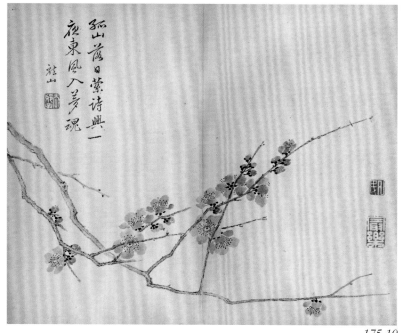

175.10

176

虞沅　梅竹綬帶圖軸
絹本　設色　縱118.9厘米　橫56.4厘米

**Plum Blossoms, Bamboo and Paradise
Flycatchers**
By Yu Yuan
Hanging scroll, colour on silk
H.118.9cm　L.56.4cm

以工筆重彩法繪兩隻綬帶鳥（紅嘴藍
鵲）棲息於梅花枝頭，翠竹掩映。梅
花用白粉勾花瓣，胭脂點花萼，竹葉
雙勾填色，分外醒目。筆法勁挺，設
色妍麗，頗有宋元花鳥逸趣。

本幅自識："南沙虞沅寫"。鈐"虞沅
印"（白文）、"翰之"（朱文）。

虞沅，字畹之，一作浣之、翰之，江
都（今江蘇揚州）人，居常熟。善畫山
水，花卉翎毛勾染妍雅，得古人逸
法。

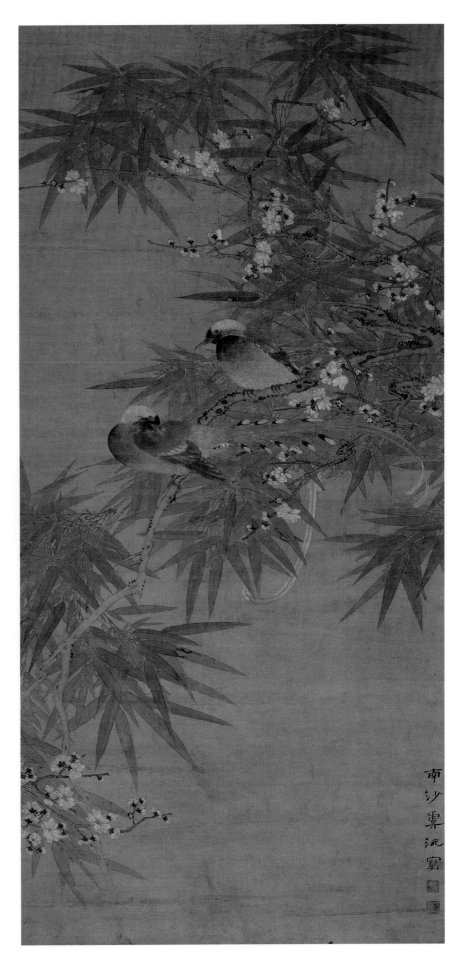

177

虞沅　採桑圖頁
絹本　設色　縱27.8厘米　橫47.3厘米

Gathering Mulberry
By Yu Yuan
Leaf, colour on silk
H.27.8cm　L.47.3cm

繪黃弘先採桑故事。人物肖像刻劃準
確，生動傳神，衣紋細勁工緻。設色
妍麗。黃氏其人其事待考，應為隱居
文士。後幅有杜浚等十七家題記，扉
頁有行書"識其音響"四字。

虞沅的人物畫傳世罕見，故此圖彌足
珍貴。

本幅鈐印"虞沅"（白文）、"虞琴心
賞"（朱文）。

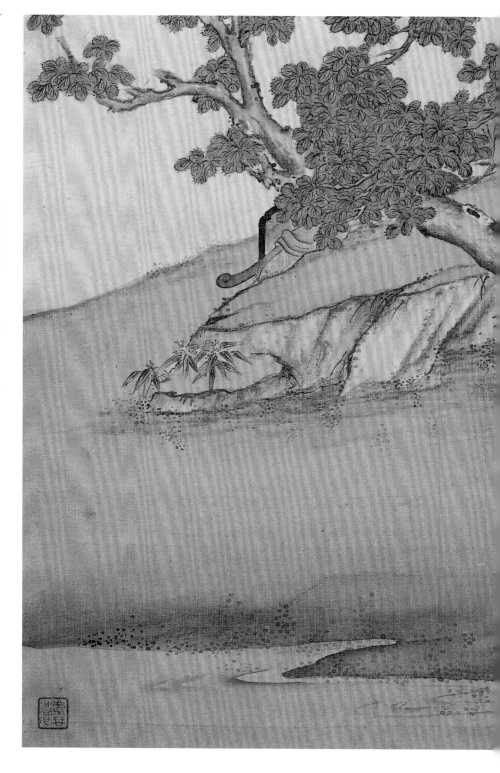

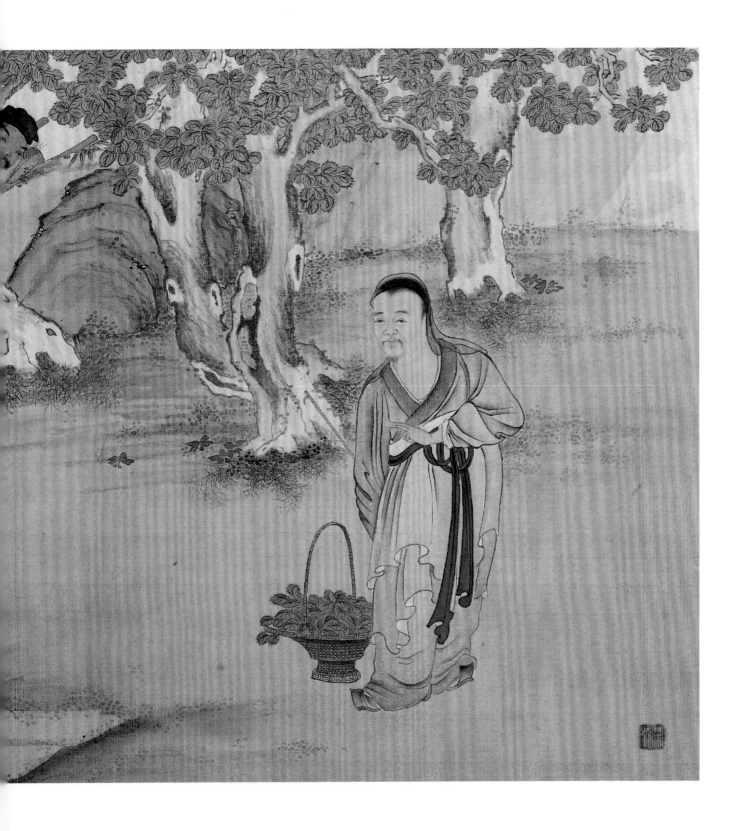

239

178

虞沇　寒柯竹禽圖軸
紙本　設色　縱116.2厘米　橫49.3厘米

A Withered Tree, Bamboo and a Bird in
Snow
By Yu Yuan
Hanging scroll, colour on paper
H.116.2cm　L.49.3cm

繪寒天白雪，鶒鷹獨佔高枝，野兔藏
身竹下。竹用雙鈎填色法，禽、兔取
法宋代院體，工中有寫。以淡墨染
地，留白表現積雪，描繪出寒氣襲人
的冬日景象。

本幅自識："南沙虞沇"。鈐"沇印"
（朱文）。另有鑒賞印"□公心賞"（朱
文）等。

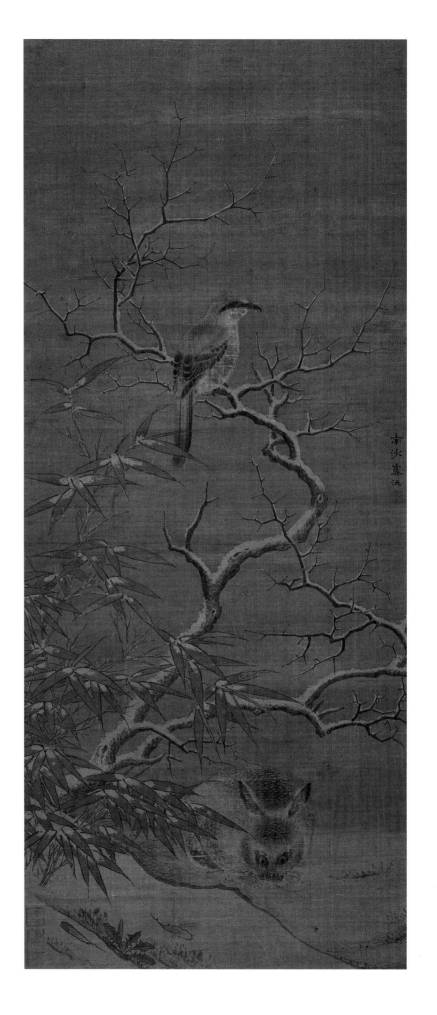

179

陳馥　風雨竹圖軸
紙本　墨筆　縱125.7厘米　橫53.7厘米

Bamboos in Wind and Rain
By Chen Fu
Hanging scroll, ink on paper
H.125.7cm　L.53.7cm

繪風雨竹數竿，竹葉紛披，搖曳多
姿。筆法嫻熟，瀟灑，濃淡有致。

本幅鄭燮題："一陣旋風捲地來，竹
枝敲打靠成堆，無端又是蕭蕭雨，鳳
羽雞毛理不開。松亭畫，板橋題。天
印山農人掛看。"鈐印"鄭燮"（白
文）、"鷦鴣"（朱文）。鑒藏印"聊
城楊保彝鑒藏"（朱文）。

陳馥，字松亭，杭州人。從陳撰學寫
生。畫風蕭疏簡遠，若不經意。

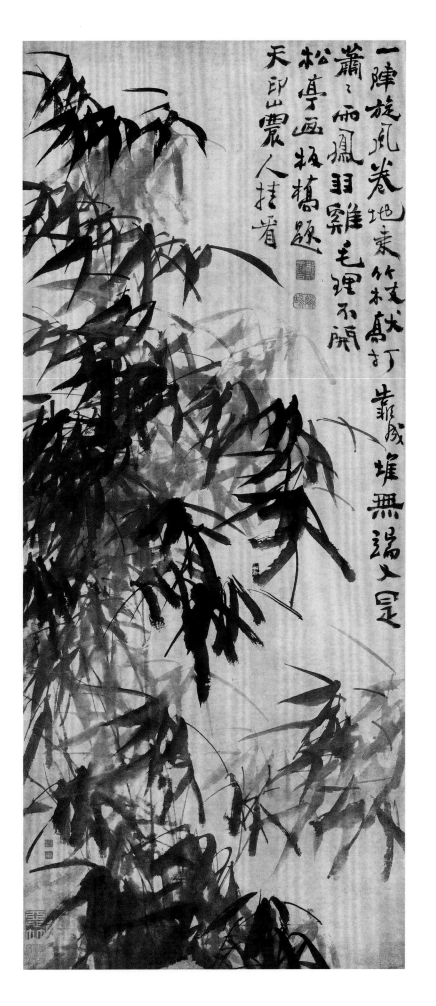

180

陳馥　竹蘭圖軸
紙本　墨筆　縱188厘米　橫51.1厘米

Bamboo and Orchid
By Chen Fu
Hanging scroll, ink on paper
H.188cm　L.51.1cm

寫意畫梅竹、蘭石，用筆挺拔勁利。山石用淡墨飛白法，較
少皴擦。構圖講求疏繁間強烈對比，頗具欹側之美。陳馥畫
蘭在當時有很高聲譽，鄭板橋亦曾取法其用筆，並稱其畫蘭
"秀勁拔俗，矯然自名其家"。

本幅自識："陳馥"。鈐印"陳三□□"（白文）。

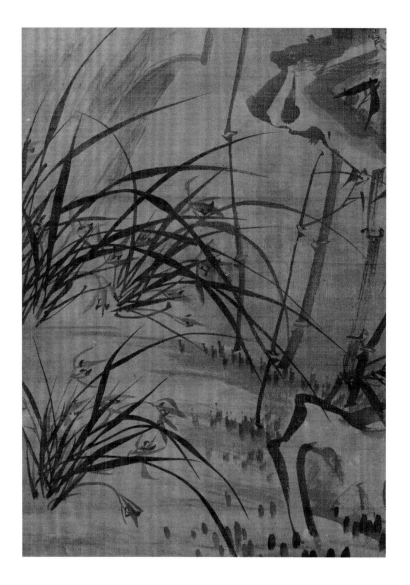

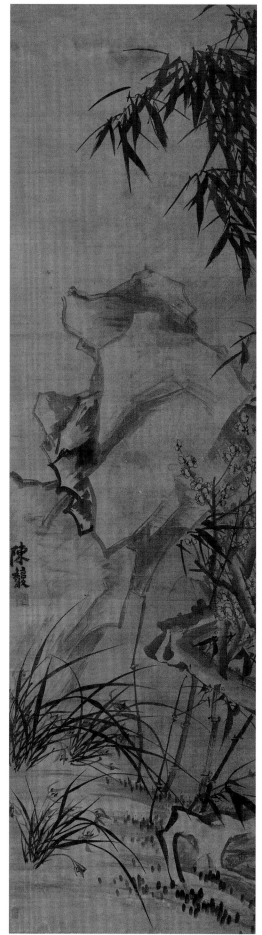

181

陳馥　鶴鶉圖軸
絹本　設色　縱113.4厘米　橫53.5厘米

Quails
By Chen Fu
Hanging scroll, colour on silk
H.113.4cm　L.53.5cm

繪六隻鶴鶉於山坡草叢間聚棲覓食。
造型準確，點染得當，顯示出較深的
寫生功底。鶴鶉入畫題早在宋代已有
之，取其諧音，寓"安居"之意。

本幅自識："松亭陳馥"。鈐印"馥印"
（白文）、"叔子"（朱文）。

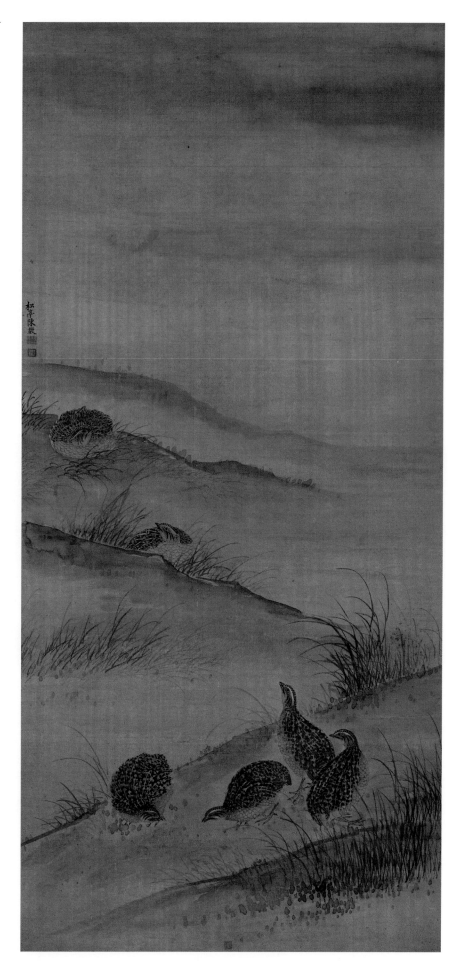

182

陳馥　花卉圖冊
紙本　墨筆　縱23.3厘米　橫21.7厘米

Flowers
By Chen Fu
2 leaves selected from an album of 12
leaves
Ink on paper
Each leaf: H.23.3cm　L.21.7cm

此冊共十二開，分別畫蘭花、墨竹、桃花、荷花、柳蟬、梨花、燕子、藤蘿、秋海棠等花卉。選其中二開。

第五開　畫折枝桃花，花葉、花瓣用沒骨法。鄭燮題："劉阮不來花不謝，三千年是一般紅。松亭陳馥寫，板橋鄭燮題。乾隆戊辰"。鈐"鄭燮印"（白文）、"松亭"（朱文）。

第七開　畫荷花，淡墨染地，突顯荷花高潔清麗。鄭燮題："粉麵六郎嫌日炙，借來宮扇為遮陰。松亭陳馥寫，板橋鄭燮題。"鈐印"板橋"（白文）。

戊辰為乾隆十三年（1748）。

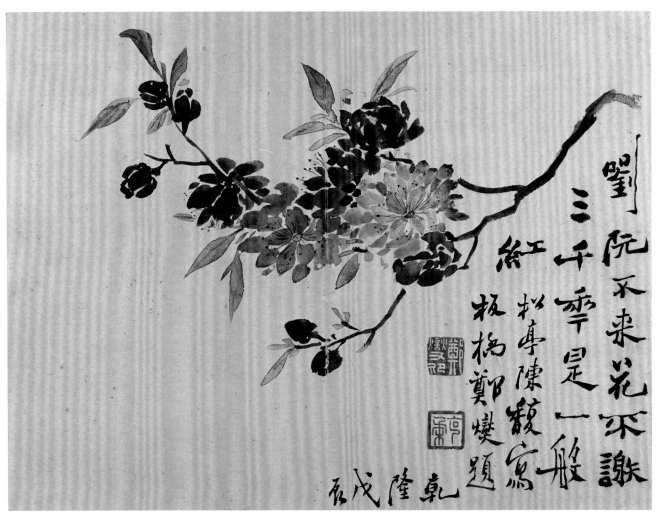

182.5

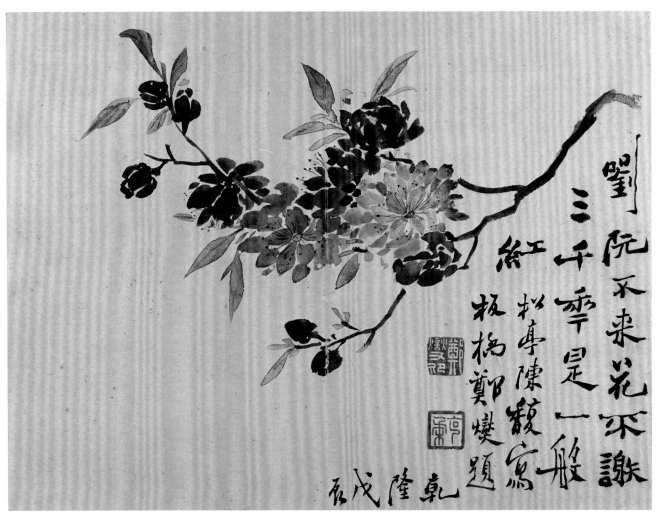
244

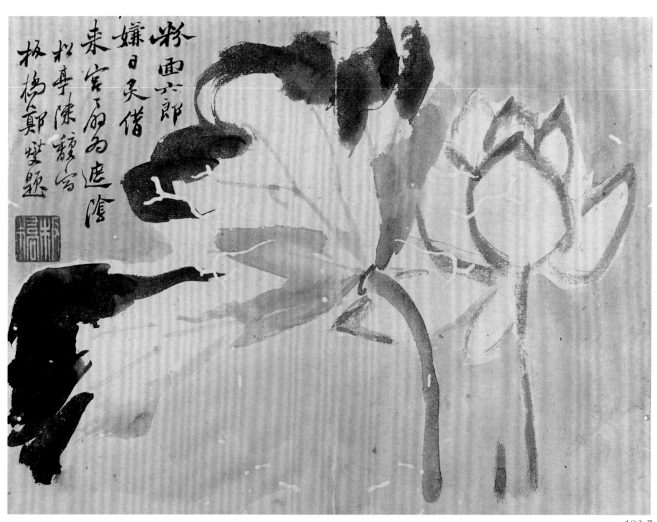

粉雨六郎
嫌日炙借
来宫扇为遮阴
松亭陈毅字
板桥郑燮题

182.7

項均　梅竹圖冊
紙本　墨筆　各縱25.8厘米　橫30厘米

Plum Blossoms and Bamboo
By Xiang Jun
2 leaves selected from an album of 12 leaves
Ink on paper
Each leaf: H.25.8cm　L.30cm

此冊共十二開，寫意畫梅花修竹，選其中二開。

第二開　畫梅花幽竹。竹葉紛披下垂，似雨後景象。鈐印"均"（朱文）。

第十二開　畫梅花數枝。枝幹多以側鋒寫出，頗有清潤之氣。自題："乙卯秋日，覃溪翁先生以素冊遠寄索畫梅花，因仿冬心先生贈定雲上人梅冊四十幅之十二，以博一粲。貢父"。鈐印"貢父"（白文）、"均"（白文）。

覃溪即翁方綱（1733—1818），字正三，號覃溪，晚號蘇齋。官至內閣大學士。

乙卯為乾隆六十年（1795），項均居揚州。

項均，字貢父，安徽歙縣人，僑居揚州，乾隆二十四年（1759）師從金農學習詩畫。

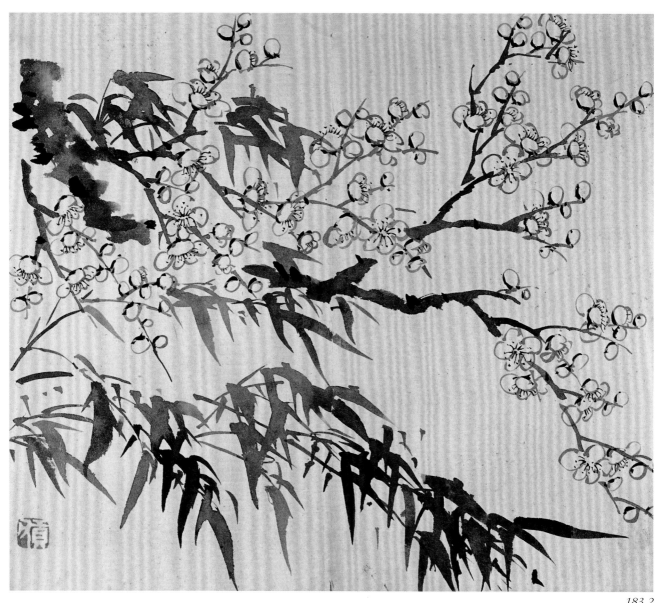

183.2

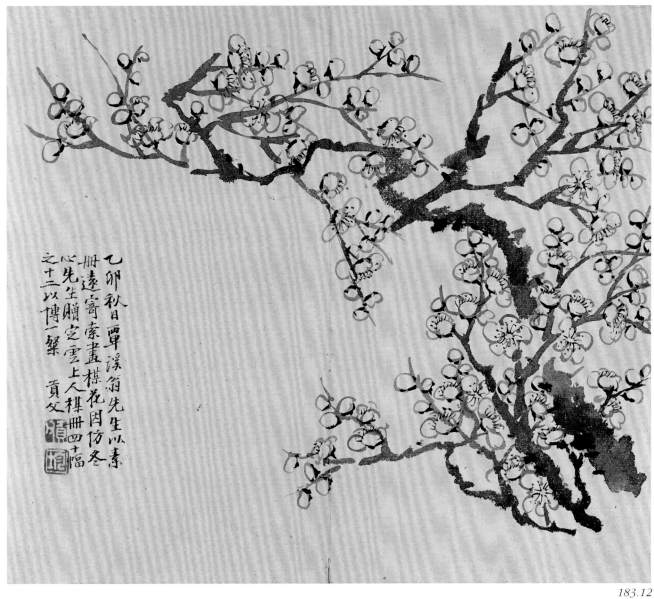

乙卯秋日覃溪翁先生以素
冊遠寄索畫樣花因仿冬
心先生贈之雲上人棋冊四十幅
之十二以博一粲
貢父
溪父

184

石莊　仿元人山水圖軸

紙本　設色　縱118.5厘米　橫45.7厘米

Landscape After the Yuan-dynasty Style
By Shi Zhuang
Hanging scroll, colour on paper
H.118.5cm　L.45.7cm

繪平湖小舟，孤亭水榭，一叢疏林立
於湖邊，對岸羣山起伏，煙籠霧罩。
以鈍筆渴墨皴擦，林木用細筆勾畫圈
點。筆墨沉着蒼渾，有元人遺風。

本幅自題："丙午重九前二日　仿元
人筆意。為南翁老先生教正。白門石
莊"。鈐印"大石子"（白文）、"石
莊口道存"（朱文）。

石莊（？—1762），僧，字道存，號
石頭和尚，上元（今江蘇南京）人，住
淮安湛真寺，揚州桃花庵。其畫山
水，筆法沉着，墨氣濃郁，有磊落之
概，無疏簡之習。

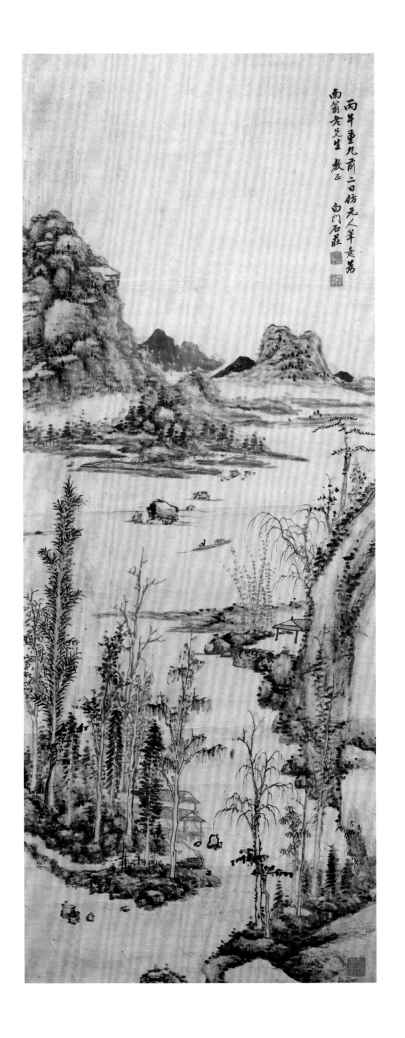

185

張四教　採菱圖軸
紙本　設色　縱113.6厘米　橫55.5厘米

Picking Water Chestnuts
By Zhang Sijiao
Hanging scroll, colour on paper
H.113.6cm　L.55.5cm

以淡色細筆畫水鄉採菱景象，遼遠空
闊。湖面青萍點點，菱舟浮動，石橋
橫臥，蒲草間漁舟划過，遠處宅院隱
約可見，具有濃郁的水鄉生活氣息。

本幅自題："乾隆丁酉秋九月，清河
石民坐小盈書屋為半舫良友作。"鈐
印"張"（朱文）、"四教"（白文）、
"張石民"（朱文）。

又題："西崦荷花東崦菱，大船絲網
小船罾。儂家住處真圖畫，試問渠儂
到未曾。乙亥春日，唐六如詩宛與此
景相合，因書其上。石民舟記"。鈐
"張乙"（白文）、"石支"（朱文）。

丁酉為乾隆四十二年（1777）。

張四教，本名源，字宣傳，號石民，
秦（今陝西）人。以業鹽籍甘泉（今江
蘇揚州）。得華嵒指授，工仕女、山
水、花鳥，尤善以潑墨作巨石。

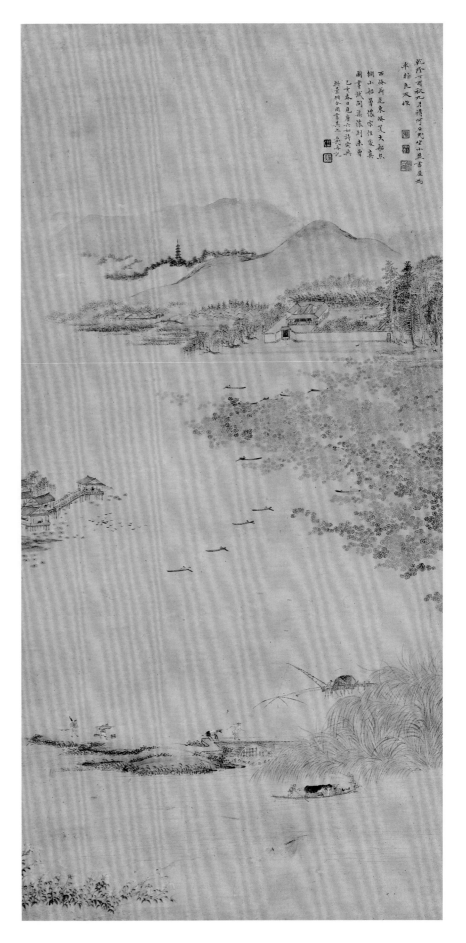

186

閔貞　紈扇仕女圖軸

紙本　設色　縱109.5厘米　橫43.2厘米

A Lady Holding a Fan
By Min Zhen
Hanging scroll, colour on paper
H.109.5cm　L.43.2cm

畫仕女手執紈扇佇立風中，頭梳雙丫
髻，身穿交領衣，下束長裙，文雅嫻
靜。反映了清初江淮女子仍着明裝的情
景。筆法工細清麗，在白描的基礎上以
淡色烘染面部輪廓。

本幅自識："正齋閔貞畫"。鈐"閔貞
之印"（白文）、"正齋"（朱文）。

另有康濤題詩："望幸眸凝秋水，倚愁
眉簇春山。已悟篋中紈扇，須看鏡裏朱
顏。柔兆攝提格病月　蓮蕊峯頭不朽
人"。鈐印"康濤"（白文）、"石舟"
（白文）。鑒藏印"和甫珍賞"（朱文）、
"月如珍玩"（白文）、"和甫金協中收
藏"（朱文）、"履祺"（朱文）等八方。

柔兆攝提格為乾隆十一年（1746），閔
貞年僅17歲。

閔貞（1730—1788年尚在）字正齋，
江西南昌人，曾僑寓漢口並北遊京華。
擅畫山水、花鳥，尤擅人物，衣紋隨意
轉折，筆墨豪放，其畫多寫意。

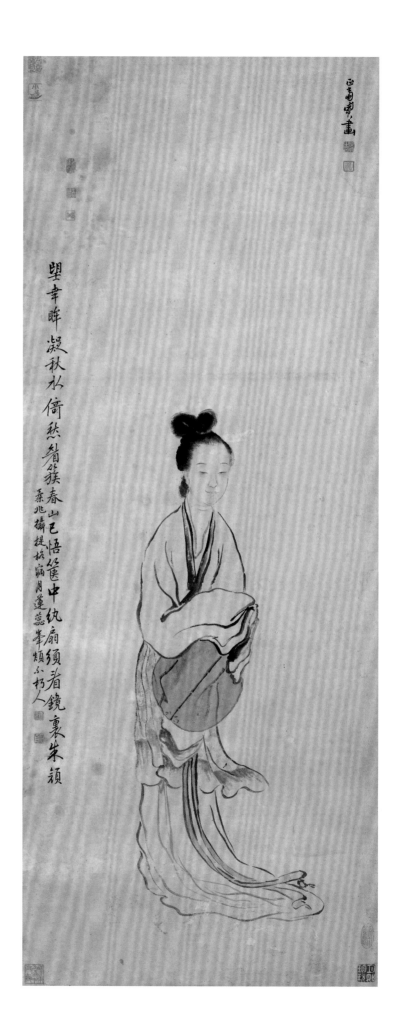

187

閔貞　嬰戲（童子對奕）圖軸
紙本　墨筆　縱88.1厘米　橫112.7厘米

Children Playing Chess
By Min Zhen
Hanging scroll, ink on paper
H.88.1cm　L.112.7cm

畫五童子對奕嬉戲，神態各異，生動自然，極富童趣。造型
準確，用筆粗簡而不雜亂。

本幅自識："乾隆辛卯冬至二日，正齋閔貞法天池山人畫
意。"鈐印"閔貞"（白文）、"正齋"（朱文）。鑒藏印"豪
裕之印"（白文）。

辛卯為乾隆三十六年（1771），閔貞時年四十二歲。

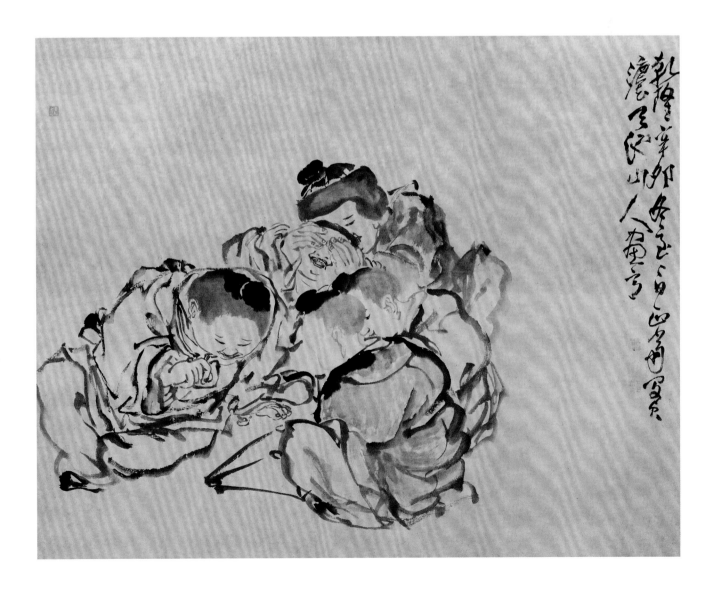

188

閔貞 採桑圖軸
紙本　墨筆　縱123.8厘米　橫52厘米

Gathering Mulberry
By Min Zhen
Hanging scroll, ink on paper
H.123.8cm　L.52cm

將採桑女的日常勞作中的動態昇華為
一種美的造型，使人不僅領略到採桑
女凌風欲飛的身姿，也聯想到百姓生
活的艱辛。並通過厚實粗重的樹石襯
托出人物的纖美柔弱，構思新巧，是
閔貞白描的代表作。

本幅自識：“正齋閔貞畫”。鈐“閔貞
之印”（白文）、“正齋”（朱文）、“蓼
塘居士”（白文）。鑒藏印“益昌李氏
子青珍藏”（朱文）、“青喬”（朱文）。

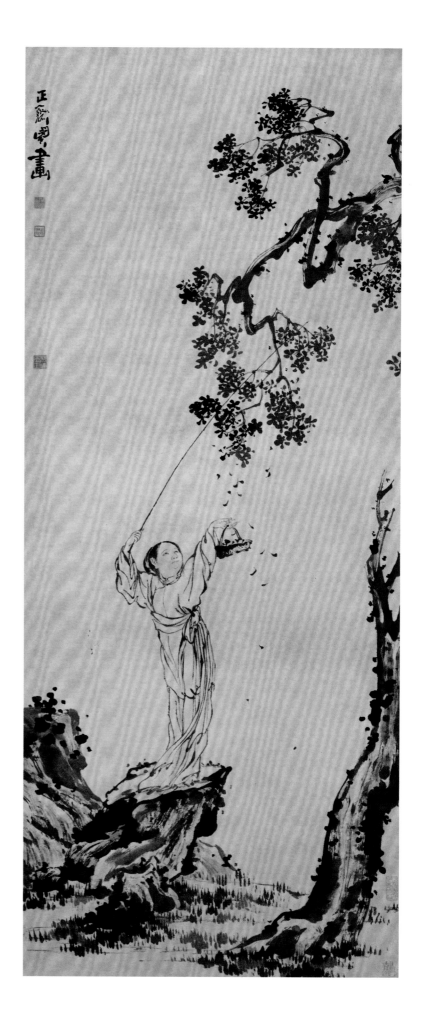

189

閔貞　芭蕉仕女圖軸
紙本　墨筆　縱97.3厘米　橫31厘米

A Lady under the Plantain Tree
By Min Zhen
Hanging scroll, ink on paper
H.97.3cm　L.31cm

繪庭院內芭蕉正綠，一少女依湖石而
立，低頭翹指，略帶幾分清愁。行筆
迅疾跌宕，率意為之，表現出少女的
情韻淑質。畫家自言是仿明代唐寅畫
題而作。

本幅自識："仿唐六如居士畫意。正
齋閔貞"。鈐"閔貞之印"（白文）、
"正齋"（朱文）。

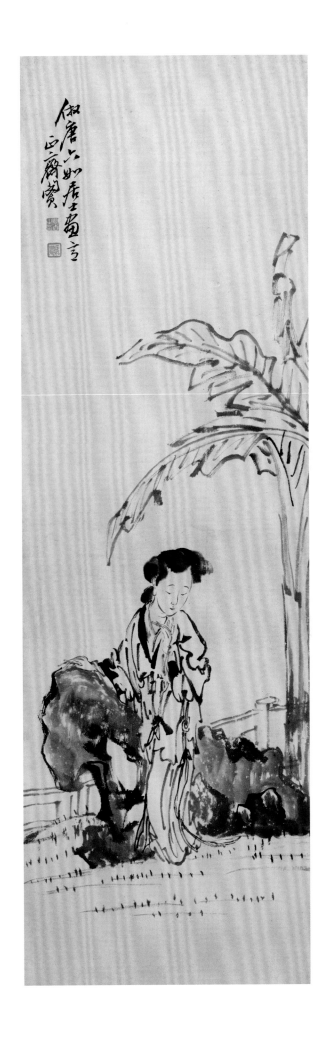

190

閔貞　盆菊圖軸
紙本　墨筆　縱112厘米　橫42.2厘米

Potted Chrysanthemum
By Min Zhen
Hanging scroll, ink on paper
H.112cm　L.42.2cm

繪清秋時節菊花傲霜，藉以表現文人
骨氣。花朵以行書筆法寫出，葉以潑
墨法點染，用筆簡括，水墨淋漓。

本幅自識："乾隆乙未新秋，正齋閔
貞於讀畫樓摹青藤道人筆意。"鈐印
"閔貞"（白文）、"正齋"（朱文）。
鑒藏印"口氏簡堂家藏之章"（朱文）。

乙未為乾隆四十年（1775），閔貞時年
四十六歲。

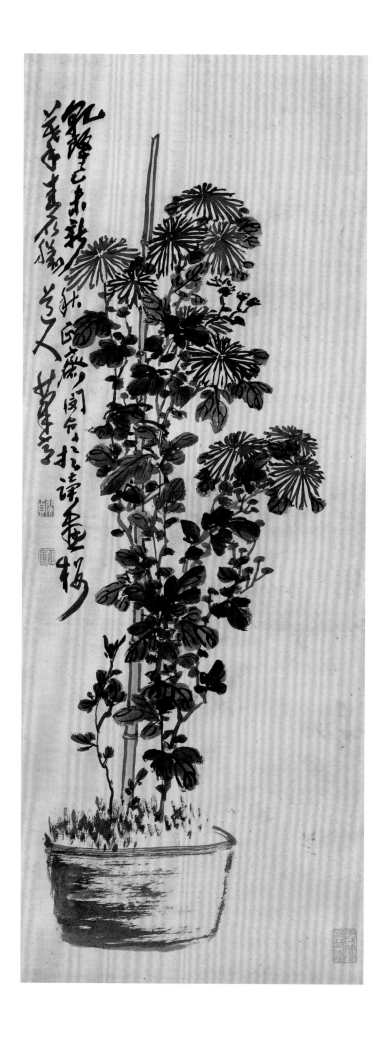

191

閔貞　芙蓉鱖魚圖軸
紙本　墨筆　縱106厘米　橫40厘米

Hibiscus and Mandarin Fish
By Min Zhen
Hanging scroll, ink on paper
H.106cm　L.40cm

繪懸崖畔芙蓉朵朵，其下一泓清水，鱖魚悠然游於水藻之間，筆墨淡雅靜逸，無一絲縱橫習氣。水分適宜，筆墨精簡而意趣無窮。

本幅自題："法青藤道人畫意。正齋閔貞"。鈐印"閔貞"（白文）、"正齋"（朱文）、"看山讀畫樓"（朱文）。鑑藏印"徐宗浩印"（白文）、"石雪齋秘笈印"（朱文）。

上詩堂有徐宗浩題記並鈐藏印五方。

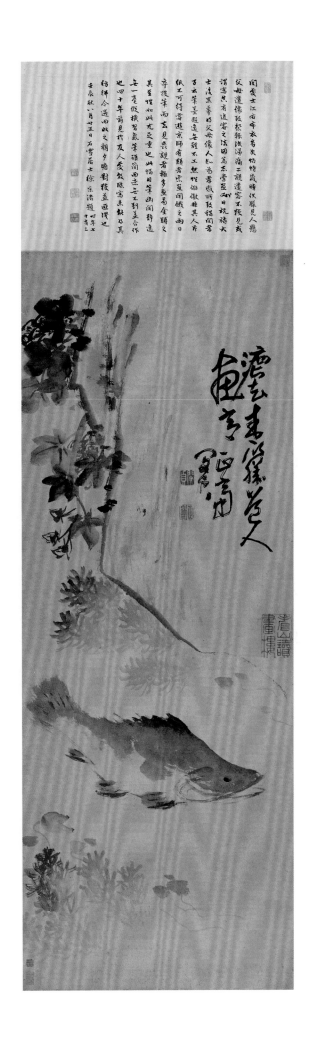

閔貞　荷花圖軸
紙本　墨筆　縱109.8厘米　橫60.7厘米

Lotus
By Min Zhen
Hanging scroll, ink on paper
H.109.8cm　L.60.7cm

繪叢葦、荷花，荷葉以淡赭及墨勾染，花頭、葦枝以草書法寫出，筆意粗放簡括，突顯秋日荷塘蕭瑟的景象。

本幅自識："閔貞"。鈐"閔貞"（白文）、"讀畫山房"（白文）、"正齋"（朱文）。鑒藏印"子猷珍藏"（朱文）、"善長子孫永藏字帖書畫"（朱文）。

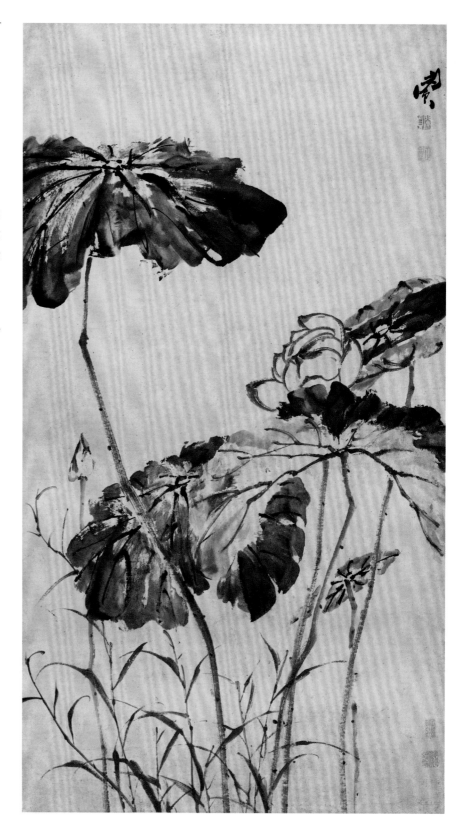

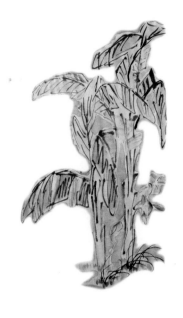

圖49　華嵒　新羅山人自畫像軸

自題詩：

"嗟余好事徒，性耽山野僻。每入深谷中，貪玩泉與石。
或遇奇丘壑，雙飛折齒屐。翩翩排煙雲，如翅生兩腋。
此興四十年，追思殊可惜。邇來筋骨老，迥不及疇昔。
聊倚孤松吟，閉之蒿間宅。洞然窺小牖，寥蕭浮虛白。
炎風扇大火，高天若燔炙。倦臥竹筐牀，清汗濕枕席。
那得踏層冰，散髮傾崖側。起坐捉筆硯，寫我軀七尺。
羸形似鶴臞，峭兀比霜柏。俯仰絕塵境，晨昏不相迫。
草色榮空春，苔文華石壁，古藤結遊青，寒水浸僵碧。
悠悠小乾坤，福地無災厄。雍正丁未長夏　　新羅山人坐
講聲書舍戲墨"。

圖69　高鳳翰　幽人之貞圖軸

自題：

"在邘始破談舌，乃每出滾滾，兩人各不休，又往往多肝
腸涕淚語，雖相見不三四度，而衷曲中人指無多屈矣，
此意兄可自信，弟豈徒然者哉。別來如囗，龍鍾益甚，
幸邀上台而照以病留養，今且偷安視息，或不至有意外
齟齬耳。使便一修款問並寄一左畫小梅幅，合之此札可
作一軸，留為我兩人他日息壤。所題小詩，信手拈取，
直可為吾兄寫照，不只為寒香疏影，尋常套語，吾兄解
人，定不以弟為山雞照水也，呵呵。不一一上。令兄先
生問囗。丁巳冬十二月朔一日燈。畏老學長兄千古。下

寄學弟高鳳翰頓首。別件另札發。"鈐印"西"、"園"
（朱文）、"齊國人"（朱文）、"老阜"（朱文）。

引首鈐印"丁巳"（白文）、"雪泥鴻友"（朱文）、
"鳳翰"（白文）。

圖106　高翔　梅花圖軸

高翔再題詩：

"橫撐鐵幹出簷斜，春入江城事可嗟。才有梅花便風雨，
雨風偏為妒梅花。

曉煙夜月獨遲遲，竹外籬邊惜片時。才有梅花便風雨，
閒幸吟興賦詩思。

斷橋古寺又經年，隔歲相思夢寐牽。才有梅花便風雨，
教人惆悵惱春天。

孤根瘦影托山林，暗裏香光不可尋。才有梅花便風雨，
一枝仍守歲寒心。

柳窗先生以余札中語韻，足成四絕，和作並請一笑，默
夫大兄老友。弟翔再拜手"。鈐印"西唐之印"（白
文）、"鳳符"（朱文）。

圖108　邊壽民　博古書畫冊

自題：

"醉吟先生宦十載，將退居洛下，所居有池五六畝，竹數

千竿，喬木數十株，臺榭舟橋具體而微，與嵩山僧如滿為空門友，平泉客韋楚為山水友，彭城劉夢得禹錫為詩友，皇甫朗之為酒友，每一相遇，欣然忘歸。"鈐印"如南山之壽"（白文橢圓）。

"唐人畫桃源圖，舒元輿作記云：煙嵐草木，如帶香氣，熟視詳玩，自覺骨戛青玉身入鏡中。褚彥回與王彧、謝莊等嘗聚袁粲宅，初秋涼夕，風月甚美，彥回援琴奏別鵠之曲，宮商既調，風神諧暢。謝莊撫節歎曰：以無累之神合有道之器，宮商暫離，不可得已。葦間居士邊壽民"。鈐"壽民"（白文）、"頤公"（朱文）。

"越處女與勾踐論劍術曰：妾非受於人也，而忽自有之。司馬相如答盛覽曰：賦家之心得之於內，不可得而傳。雲門禪師曰：汝等不記己語，反記吾語，異日稗販我耶？數語皆詩家三昧。"鈐"含毫邈然"（朱文）。

"以扛九鼎之力運寸管，以營四海之目分位置，以布六奇之法妙出入，以鷺鶴千雲之勢領超奇，以魚龍狎浪之姿鼓變態，以漱雪嚼冰之韻歸峻潔，以水到渠成之理還自然。己未冬十有一月望後　　塵鼎年研長五兄鑒。弟壽民"。鈐"壽民"（白文）。

圖140　羅聘　墨幻圖卷

張問陶題詩：

"十二萬年若流水，髑髏滿地無靈鬼。朱棺黑夜響錚錚，一束枯骸細於葦。人生苦肥死苦瘦，那有飛尸舞白晝。羅君醉眼發靈光，親見人間羣鬼鬥。獨來作畫滿一紙，毅魄強魂騰十指。鳴鉦吹角挺戈矛，生氣兇兇裸無恥。岡巒迴復多歧路，鬼有人心鬼應悟。夜臺得此好山川，何不呼羣畫中住。吁，嗟乎！一鬼一心爭狡獪，九十鬼皆非我輩。與君他日聚重泉，好挈壺觴自成隊。癸丑九

月題兩峯先生墨幻圖。遂寧張問陶"。鈐"張問陶印"（白文）。

圖141　羅聘　劍閣圖軸

翁方綱題詩：

"十年前見故人心，一髮青天棧路深，大字杜詩親拓否？蒼蒼煙墨白雲岑。（杜公劍門詩未知崖上有川獄一聯否？每欲託入蜀者訪之。）扇景功兼顧小痴，畫禪參後憶花之，依然樽酒城南夢，不是青蓮蜀道詩。顧松巢以善寫棧道著稱，花之寺僧，兩峯號也。水屋先生嘗自寫劍門於扇，故及之。丙寅秋七月六日賦此二詩，在諸君詩畫後十有三年矣。方綱"。鈐印"方綱"（白文）。

圖159　奚岡　蕉林學書圖卷

自題：

"嘉慶丙辰九日，陳君秋堂、余君慈柏攜酒偕曼生飲。余於湯氏古巢半酣，秋堂屬寫蕉林學書圖，漫爾塗抹，不覺盈卷。其用筆雖不能盡合古人，而一種荒拙之趣出自家意。思者其先秋堂向有此圖，故山舟、隨園、讓堂諸先生題識於前，然不知秋堂此紙藏余篋中已九年矣。今方得了此案。畫成後為慈柏作一卷，亦五易葛裘未副其意，信筆縱橫，構思蕭澹，遠追梅老，近入檀園。曼生古巢叫絕，而二君則頻勸余酒，遂頹然大醉矣。昔東坡言，文與可見縑素便返巡避去，余則槃礴醯適，從事於此者，蓋欲一洗九年五年疏懶之愆也。越四十六日，秋堂已裝成卷，攜過冬花庵，因漫書於後，以發曼生、古巢、茲柏一笑。蒙道士奚岡"。鈐"奚岡印"（白文）。